咖啡・飲品・早午餐・輕食・簡餐

複合式咖啡館の開業MENU

185

食譜使用說明

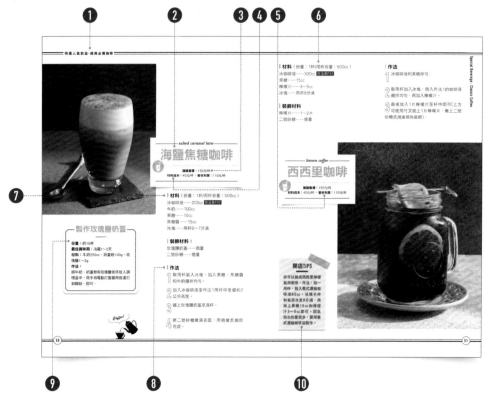

飲品類：

❶ **單元/類別**：本篇的單元和各類別的名稱，讓讀者一目了然。

❷ **食譜名稱**：本道飲品的名稱，也可做設計菜單時的命名參考。咖啡類則有加入 🔴 圖示，表示為熱飲，有 🔵 圖示，表示為冰飲，其餘皆為冰飲，每道皆有標上英文名字。

❸ **建議售價**：本道飲品的建議販售價，不考慮促銷活動、地域屬性或削價競爭等例外情況，可依照咖啡館所在地區調整價格。

❹ **材料成本**：製作本道飲品的成本略估，會因供應商、購買量和季節，而有進貨價格的波動差異性，本書僅提供參考值。

❺ **營收利潤**：為建議售價減去材料成本後得到的數字，尚未扣除人事、租金、水電費用和其他費用等各項支出，建議至少要有7成，愈高愈好。

❻ **份量/用杯容量**：依本配方製作出來的建議販售份數，而用杯容量則表示提供營業用杯的容量。

❼ **材料**：製作本道飲品所需使用到的材料及份量。

❽ **作法**：製作本道飲品的步驟，若有步驟圖，為製作本道飲品需特別留意的製作過程。若有需要參考其他頁面，會標註頁碼。

❾ **BOX**：製作本道飲品額外說明的作法，即用BOX拉線呈現。

❿ **開店TIPS**：本道飲品在製作過程或販售時經經營層面的重點提示，讓經營者了解相關知識。

☕ 書中的計量單位、材料的說明

飲品類

· 本書飲品的固體材料如水果的計算單位以g為主，製作時的使用測量工具，粉類如奶精粉、抹茶粉等統一使用量匙，皆以匙為單位；固體類的珍珠、椰果則用珍珠網杓；液體類則使用大小不等的量杯，小量液體如果糖、糖漿等是使用50cc的小量杯；茶汁則是使用500cc的量杯、煮茶則用1L的大量杯。

· 飲品為因應現階段國人的喜好，甜度有做調整，讀者可自行依所在區域顧客喜好做修正。飲品都是正常甜度，若要增減再各別調整。

餐點類

· 每道食譜中所標示斤或公克的材料份量，除非特別標實重外，多數都包含不可食用部分，如：肉類骨頭、海鮮、蔬菜外皮、籽等的重量，所以會比實際重量多一些。

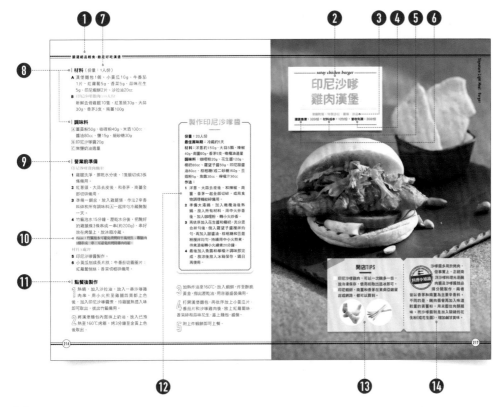

餐點類：

❶ 單元/類別：本篇的單元和各類別的名稱，讓讀者一目了然。

❷ 食譜名稱：本道餐點的名稱，每道皆有標上英文名字，可做為設計菜單的命名參考。

❸ 建議附餐：本道餐點若以套餐呈現，適合搭配的附餐名稱。

❹ 營收利潤：為建議售價減去材料成本後得到的數字，尚未扣除人事、租金、水電費用和其他費用等各項支出，大約是6.5～7成。

❺ 材料成本：製作本道餐點時的成本略估，會因供應商、購買量和季節，而有進貨價格的波動差異性，建議成本必須控制在3成以下，不然會壓縮到利潤。

❻ 建議售價：本道餐點的建議販售價，不考慮促銷活動、地域屬性或削價競爭等例外情況，可依照咖啡館所在地區調整價格。

❼ 份量：依本配方製作出來的建議販售份數。

❽ 材料、調味料：製作本道餐點所需使用到的材料、調味料及份量。若有需要參考其他頁面，會標註頁碼。

❾ 營業前準備：製作本道餐點營業前的準備工作，放的順序是依照準備順序列出；若有步驟圖，為製作本道餐點需特別留意的製作過程。

❿ Point：本道餐點的製作訣竅，製作過程時須特別注意的事項。

⓫ 點餐後製作：接到訂單或客人點菜後需進行的餐點工作；若有步驟圖，為製作本道餐點需特別留意的製作過程。

⓬ BOX：製作本道餐點額外說明的作法，即用BOX拉線呈現。

⓭ 開店TIPS：本道餐點在製作過程或販售時經營層面的重點提示，讓經營者了解相關知識。

⓮ 料理小知識：本道餐點關於料理知識與背後的小故事。

・炸油為淹過食材量即可。
・本書使用計量單位換算：
1大匙(T)=15cc=3小匙
1小匙(t)=5cc
1公升=1000cc
1公斤(kg)=1000公克
適量=端看店家口味增減份量，例如，習慣吃重口味的人，鹽或黑胡椒碎可多放一些，喜歡清淡些的，可少加一些。

目錄
CONTENTS

CHAPTER 3
超值單點配菜

CHAPTER 4
精選豐盛早午餐

CHAPTER 5
嚴選絕品輕食

CHAPTER 6
經典熱賣主食

前言

　　過去十幾年來我從事餐飲專業技術教學，有著各種年齡與各行業的學生，每個人對創業都懷抱著無比的熱誠和衝勁。在開放自由競爭的市場上，有不少人希望投身餐飲事業，其原因是，除了特殊的專業料理外，並不需要有高度的技術，同時在資金方面，以獨資或合夥皆能開店；此外，其利潤也遠超過其他行業。然而，必須注意的是，餐飲業雖是誰都可以挑戰的行業，但並非任何人都可以獲得成功的。機會很多，消費者的選擇性也很多，在太多同質性產品的競爭情況下，又礙於資訊不足，對市場與營運的認知有限，造成了創業期待與開店實務落差太大，而最後就不得不遺憾收場。

　　一個成功的經營者，除了要擁有個人獨特的興趣之外，更要有正確的經營理念，有周詳、嚴謹、確實的商業策略，以及實務經驗，這些要素缺一不可。所以我仔細思量，以開店為出發點來撰寫一本教學類型食譜，本意就是讓讀者買來學做菜的，可驗證性也變得很重要，證明食譜本身是可行的。

　　你的廚房必需準備好哪些工作事項，才能讓你的餐點順利呈現至客人的面前？因此，不僅教你在開店門之前必需要做的準備工作，更教你當客人點餐後，該如何烹調出好吃的餐點。現在把這些專業又美味的食譜，以及飲食趨勢變化，還有許多關於料理知識與背後的小故事，希望透過這本書，做出一道一道美味又營養的料理，當你能完全吸收領略後，你的吸金成功之路就能從此踏入！

　　最後要感謝邦聯文化讓我藉由這次機會與良師益友楊海銓老師一起參與本書製作，提供建言、分享經驗的所有合作朋友們，你們的協助讓本書更加精采。也謝謝所有不辭辛勞的工作夥伴，你們的努力讓本書得以完美呈現。更謝謝所有翻閱本書的讀者們，筆者祝福經由這本書，成功圓滿您創業的理想。

謹致上我最深摯的謝意

<div align="right">黃文祥</div>

CHAPTER 1
Café
KNOW-HOW
開複合式
咖啡館前
要知道的事

咖啡館的新趨勢
Café Trend

近五年來，台灣的咖啡市場雖以每年約20％的成長率擴展，但飲用量仍不及日韓，市場還很大。現今隨著經濟型態普遍朝向高CP值，便利商店、連鎖咖啡廳都有不同的樣貌和供應型態出現，獨立咖啡館雖然客群仍有成長空間，但房租和人事成本居高不下，加上2020年疫情的衝擊，讓許多大型獨資咖啡館不堪負荷，紛紛歇業，讓創業與經營模式出現顯著的變化。

trend 1
販售多元化飲品增加營收

目前咖啡館持續朝向強調社交功能，各行各業都能使用的空間為主。但若單靠賣咖啡要負擔一家店並不容易，所以除了原本提供咖啡的目的，為了吸引並滿足客人需求，且增加營收與降低營運成本，也開始賣起其他多元茶品(如台灣茶、日本茶、歐美花草茶)、氣泡飲類、果汁等飲料，並會加快週期或時節的飲料單更換，也不時運用多樣食材推出創意飲品。

trend 2
餐食菜單內容豐富化

為了提高來客數、客單價與利潤比，加上客人停留在咖啡館的時間越趨於拉長，在餐點部分，除了原本符合氣氛佐配飲品的蛋糕和餅乾，與後來所延伸的三明治、漢堡、沙拉等輕食概念，也逐漸加重供應多樣化種類的台味創意與異國風味餐食的比例，且強化餐點(餐點＋飲料＋甜點)的組合，以吸引想一次解決吃飯、喝飲料、吃甜點，但同時想享受咖啡館氛圍、達到社交交流目的的人們，因此也讓咖啡館的餐食菜單逐漸豐富。

trend 3
重視餐飲的裝飾與擺盤

目前許多的店家也開始在重視口感之餘，在自家料理和飲品上重視視覺美感的呈現，不但在擺盤上花心思，讓餐點一上桌就讓客人眼睛為之一亮，吸引拍照上傳個人社群媒體。也在器皿的選擇，甚至店內的擺設上頗為注重，以營造整體氣氛。

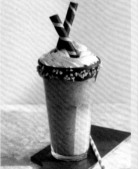

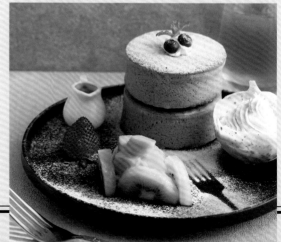

trend 4
以中小型社區特色咖啡館為主

在開店的地點上，咖啡館創業顧問楊海銓表示，目前已不再執著於一定要在熱鬧商圈設店，為了降低租金且營造特色，反而朝向社區經營，且會捨棄大坪數空間，以30坪的中小型為主，並以夫妻、家族兄弟姊妹一起「微型創業」分攤創業資金、責任、工作量，且也能減輕人力成本。而經營時段則會視人流情況進行調整，以往會有的早餐、早午餐、午餐、下午茶、晚餐、晚茶等時段，逐漸因應社區型經營與減少兩頭班的人力，有靈活性的營業時間調整。而商業區由於週末人流不高，許多的咖啡店家會採週日休息，或週六隔週休方式，以降低管銷費用。

專家開店建議

楊海銓建議，雖說現在的創業門檻不高，但若是創業新手想要開設一個30坪空間的咖啡館，仍應先準備好一筆約300萬元的資金，在扣除開辦費(如租押金、機器設備、週轉金)後的80%約100萬元來進行裝潢，畢竟現在的客源仍以20～40歲的女性為主力，所以咖啡館仍須有特色與氛圍。且除了供應毛利率高的飲料，也應該做能拉高業績的餐點，在蛋糕、餅乾或是附餐甜點上，由於外叫成本高，所以若能自己做，不但節省成本也能營造自家特色。

trend 5
加入外送平台 提高營業額

星級飯店副主廚黃文祥表示，因為近幾年外送平台的加入，及2020年疫情來襲影響餐飲業的業績，讓不少的咖啡館也將自家的餐點和飲品加入使用外送平台的行列，減少防疫漏洞。但也因為外送的時間限制，店家也開始會調整餐點項目，以提高每份外送餐點的平均客單價格及提供客製化的產品選擇等，或以能快速製作的三明治、沙拉、飲料為主打，抑或是保溫效果好，能事先準備的如咖哩雞和紅酒燉牛肉等菜色為主。

專家開店建議

黃文祥提到，現今真空料理與便利調味品的技術進步，在人力無法省但是可從原物料節省的角度來看，不少的店家也傾向使用大品牌的方便調味品，如義大利麵醬、濃湯粉等製作餐點。如此一來不但可以讓料理技術變簡單，免去廚師駐店成本與菜單開發壓力，也能讓變換菜單的靈活性增加，因應口味快速變化的餐飲市場。

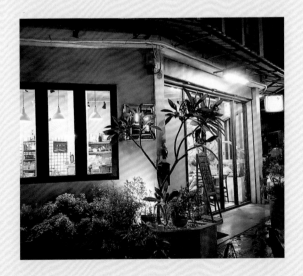

咖啡館餐點的 經營之道分析

Café Management Analysis

由前述可知，目前開咖啡館供應餐點似乎已經成了趨勢，但若現在的你是創業新手想要開家咖啡館，還在猶豫是否要供應餐點，或是已經開了店，但是營運狀況不佳，想要透過供應餐點提高營業額，但不知如何做起？那麼我們根據大致的營運狀況區分了以下四個象限圖，並提出建議，供您找到依循的方向。

店況定位圖

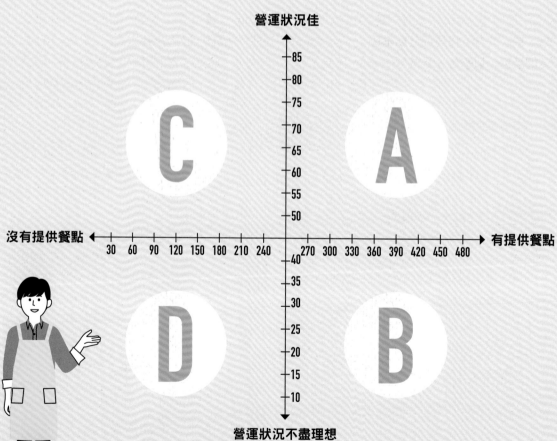

A 店內提供餐點服務，營運狀況也頗佳

這是最理想也是每個經營者最樂見的情況，但仍需要隨時注意市場變化，維持優勢。注意的方向如下：

1.菜單的更新： 菜單不可一成不變，必須輪替更新，更新的方式可再細分成兩種。

・**時間週期：** 以季節、週或n(n=1～6)天為循環，擬定一個適合的循環週期，再設計出菜單，之後只需定時更換即可。

・**不定因素：** 以取代或安插的方式，將更新的菜單置入原有的菜單中，屬於變動度高的方式，但也能因時因地制宜，彈性較大。

2.同業競爭： 當一個商圈或一個區域有其它同質性商店進駐的時候，必須要有危機感，除了隨時注意銷售狀況外，可以更積極的開發新客源，比如利用優惠的折扣活動來吸引顧客上門，並做好後續的服務，原本體質就好的店家，一定能安全度過危機的。

B 店內提供餐點服務，營運狀況不盡理想

如果目前是這樣子的狀況，建議從下面四個方向著手：

1.區位因素的考量： 考慮商圈區位對經營狀況的影響，如店面所在位置為商業區或住宅區，菜單就必須依照區位不同來定位，如商業區會在中午用餐時間找尋快速、方便、簡單的餐點；住宅區則會在晚餐時間找尋能提供溫馨氣氛及美味的餐廳。所以要依據定位不同，審視店中菜單的適宜與否。

2.修正菜單： 如果營運狀況不佳的原因在菜單上，那麼就必須找到方式改正缺點。如品項太多，造成成本過高或出餐速度慢，影響服務品質，久而久之客人會失去忠誠度，所以建議減少品項，專營某一類餐點(如義大利麵或燉飯)，也可提高附餐品質來增加餐點的附加價值，以改善目前的營運狀況。

3.調整口味： 餐點的美味與否是最直接的因素，如果大部分的客人都反應餐點美味度不足，可考慮選購品質較好的食材，或是更換烹調的廚師等影響口味的主要構成因素。

4.積極銷售： 做好服務人員的訓練，只要透過服務人員的口頭介紹，鼓勵客人點用客單價較高的餐點，對達到提高客單價及營業額也有不錯的效果。

C 店內尚未提供餐點服務，營運狀況頗佳

一般來説，咖啡館中的餐點供應成功與否，店面的地點是一個很重要的關鍵。如果店

面原本沒有提供餐點服務，那麼只要地點適宜，不妨增加餐點販售，既可平攤部分固定成本，還能增加營業額，好處多多。若想增加餐點服務，其評估過程如下：

1. **成本評估：**若投入餐點經營，需增加的成本必須估計出來，包括人事成本、機器設備成本、物料成本等。

2. **商圈定位評估：**商圈的屬性會影響未來的銷售狀況，如能透過查訪其它同質性競爭者的方式獲得資訊，將減少過程中不必要的成本浪費。

3. **菜單擬定：**依據商圈及可能客群的屬性，擬定菜單方向，如以輕食為主或是多種餐點，及預備販售的種類(通常一家店約提供6～12種)等。另外也必須擬定菜單定價，價格中必須包含材料成本、稅金、利潤、營業費用等。此外，在物料成本的考量上，整套餐點約需控制在總售價的30%以下，因此進貨的廠商選擇就要非常斤斤計較。

4. **烹調方式：**餐點的提供有經營者烹煮、專業廚師料理、調理包或是綜合(半成品進貨再處理)的方式，可以直接選用後計算成本及擬定售價，或是將每一種都評估後，再選擇一種最有利的烹調方式。

D 店內尚未提供餐點服務，營運狀況不盡理想

當經營狀況不盡理想時，如果想利用增加餐點服務來起死回生的話，可以先就下面三點來進行評估：

1. **附近商圈現況：**先就店面附近商圈的現況來評估，觀察同質性咖啡館的數量多寡，再檢查這些咖啡館是否提供餐點。若有，則研究餐點定位、價格以及每天來客數，觀察市場是否飽和等。

2. **店面經營評估：**找出店面優勢，以確保能取得一定的市場占有率；或是擬定經營策略，增加店面在未來能獲得市場占有率的機會，比如餐點定位較有特色或是在定價上便宜一成等。

3. **資金評估：**若投入餐點經營，需增加的成本必須估計出來，包括人事、機器設備和物料成本等，若這些支出遠超出自己所能負荷的，必須利用其它方法來籌措資金，如貸款、募股等。如果評估後，決定增加餐點的販售，即可依照C的評估步驟來進行，不過，在菜單的選擇上，建議先提供2～4種來試探市場，投入成本較低，是比較保險的方法。

　　最後，給所有想投入、正投入、已投入咖啡館經營的老闆們一些建議，除了在咖啡館實體的規劃(器具、設備、裝潢等)上，一開始就必須設計規劃完善外，平常的清潔維持及服務品質更影響每位顧客的觀感，老闆們絕對不能忽略口碑相傳的力量，當消費者印象深刻，自然會透過傳播的力量，帶領其它顧客進入店裡消費，對於想要長久經營的老闆們來說，才是最好的宣傳方法。

咖啡館餐點面面觀

Café Meal Analysis

適合咖啡館販售的餐點

目前市面咖啡館所提供的輕食菜單中，仍以西式料理為主流，主要是符合咖啡館給人的氛圍，而最常見的料理種類，為三明治類、義大利麵類、飯類、湯類和沙拉類不等，這些都是容易製作，並能在開店先做好前置準備，客人點餐後就能快速上餐。

製作簡單的三明治

三明治類的變化最多，內容涵蓋了三明治、漢堡、法式吐司、帕里尼、墨西哥餅、口袋餅等，由於製作時不需要專業繁複的設備和手續，可說是咖啡館提供輕食菜單的基本菜色，只要在麵包種類的選擇上、夾料的搭配上、醬料的口味上多做變化，就能在菜單上列出多種餐點，提供給客人多樣選擇。

變化多的蛋類料理

以蛋類料理做變化，在早午餐中是主流，不但可做成主食也能當作配菜，加上兼具營養價值，變化性又多，可做成各式口味的歐姆蛋卷、西式炒蛋、水波蛋等多樣料理而受到食客歡迎，成為菜單中不可缺的品項。

飽足感的義大利麵類與燉飯類

讓人有飽足感的義大利麵類與燉飯類，仍以義式口味為主流，並用如青醬、奶油白醬、紅醬等醬汁塑造不同風味。而燉飯除了義式風味，目前也有店家販售台式及東南亞口味，書中也提供了蔥香麻油香菇雞燉飯(詳見P256)、泰式瑪莎曼咖哩雞肉奶油燉飯(詳見P266)等特殊口味做參考。

輕食走向的湯類和沙拉類

湯類和沙拉類也流行以一份餐食足量的份量供應，取材豐富又時髦，而且因為此類料理熱量較低，所以頗受到女性的青睞。此外，近年來披薩也因為變化性豐富，加上可以做成單人份餐點的優勢，已經有不少咖啡館將之羅列在菜單中。

如此多元而豐富的餐點選擇，不但能讓

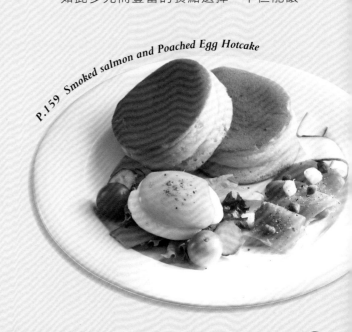

P.159 Smoked salmon and Poached Egg Hotcake

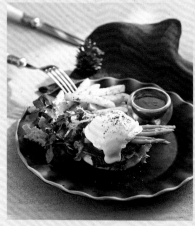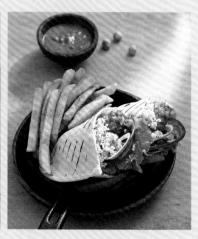

有興趣開咖啡館的人，依照所選購的廚房設備與製作能力開列出菜單，做出美味料理，以創造更高的營收，也可讓喜歡到咖啡館的客人更有口福，驚喜於有除了蛋糕之外的更多餐點選擇。這使得逗留在輕聲樂揚、燈光柔和溫暖、充斥咖啡香味的咖啡館，在飲用一杯香濃咖啡的同時，也能無時無刻品嚐到各式美食。看來這股咖啡館的輕食風，不僅是另一個強力吸引人們上咖啡館來坐坐的主因，也將持續成為現代人的新生活時尚。

根據營業時段設計販售餐點

咖啡館的營業時間會因為位置區段，及社區居民特性的不同而有所差異，有的甚至只在夜晚營業，完全依主人的喜好而決定。通常以一般市區咖啡館的開館時間而言，通常是早上8、9點到晚上10、11點，在這12、13個小時裡，包含了早餐、早午餐、午餐、下午茶、晚餐、宵夜點心的供應時段，可以說是一段不短的時間。甚至有些咖啡館為了迎合夜貓子需求，在都會區也拉長成為24小時營業的咖啡館。

因此，咖啡館為了供餐時段的不同，在供餐的內容上，自然也就會有些調整做為區別。但楊海銓也建議，因為現今早午餐風氣仍舊盛行，且餐點內容大眾接受度高，建議每個咖啡館仍要把握該時段以提高獲利效益。以下針對每個時段做出的餐點提供建議如下：

早餐與早午餐

早餐的餐點多以提供麵包類的輕食為主，如三明治、漢堡、可頌、貝果、厚片吐司等，而這些早餐內容多會搭配蛋類，如太陽蛋、歐姆蛋卷、水煮蛋或是蛋沙拉等做為副菜，份量若是豐富些，則會搭配小份優格，並加上一杯咖啡、紅茶或果汁做為早餐內容的完美結束。但由於麵包類的輕食製備最容易，而且顧客的接受度也最高，所以在這個時段提供的餐點也有一部分會成為全天候供應的餐食內容。因此在早餐以外的時段，想要在咖啡館吃到三明治是一件容易，而且稀鬆平常的事。

另外值得一提的是，介於早餐和午餐的早午餐時段，通常也就是早上10點到下午1點，這是因為都市中的人通常不易早起，當他們到咖啡館的時間，可能要接近中午，而且馬上要處理公務上的工作，因此便會將早餐和午餐合併為一餐，而吃得豐盛些，這便是早午餐的由來。相較於早餐，早午餐的內容會更多一些，也因為早午餐流行，餐點愈來多樣化，如班尼迪克蛋、起司歐姆蛋卷和烘蛋等，內容有主食、生菜、肉類和炸物做的配菜等，也有咖啡館自11點起便開始提供麵食類這種份量較多的餐點，可以讓人元氣飽滿的工作。

在設計早餐時，記得要把握「快速」原

Banana Waffle

則。在客單價方面，社區型咖啡館的餐食約在100元上下，而商業區的則是三明治加上飲料約抓在120元左右。販賣早餐前，要先評估咖啡館的人力，若無法供應，可單從早午餐開始販售。

午餐與晚餐

基本上，在咖啡館的午餐和晚餐內容往往是大同小異的。這段重要的用餐時間，餐點在設計時，應以有飽足感的麵飯類為主，並可活用單點或套餐形式，也就是主餐之外，加上湯或沙拉、飲料，甚至還有麵包，以豐富餐食內容，且要注意擺盤的呈現，以提升視覺感和符合環境氛圍。而除了商業套餐外，還可以設計以湯和沙拉為主的套餐，並強調是「低卡」、「減醣」，以迎合女性朋友和少份量者，或是適合健身人士等的需求。

而湯類套餐的設計，是以材料較為豐富，湯質較為濃稠的湯品做為主角，再佐以麵包食用，像是米蘭式番茄蔬菜湯(詳見P104)、烤松子白花椰菜濃湯(詳見P108)等，而無論是單喝，或是搭配麵包、小份沙拉，都可讓人有飽足感。

沙拉套餐除了適合夏天推出，也應該依照秋冬變化食材推出溫沙拉，而這類沙拉套餐不單單只有生菜淋上淋醬而已，而是有較多的份量和食材，搭配適合的醬汁，調配出賞心

悅目的彩色沙拉，如檸檬糙米雞肉沙拉(詳見P80)、泰式牛肉蘆筍沙拉(詳見P82)等，或是近年來很流行的水煮雞胸肉搭配生菜，如此一來既能吃得到蔬菜，也能吃得到肉類，可以提供身體均衡的營養，熱量又偏低，堪稱是愛美人士的最佳選擇。此外，亦可設計單點麵包和三明治類，再加上沙拉和飲料，相信對顧客而言也是不錯的選擇！

而價格區間，建議套餐應設定在280元上

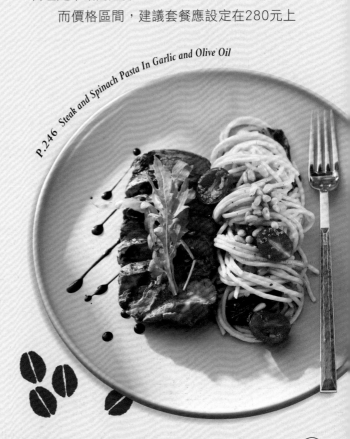

P.246　Steak and Spinach Pasta In Garlic and Olive Oil

下為佳，並可善用單點或套餐的組合價，給予客人不同的選擇，也能提高其接受度。

下午茶

下午茶時間可說是咖啡館的另一個重要的黃金時段，在還沒有提供琳琅滿目的菜單內容前，這是咖啡館唯一主要提供輕食的時間。不管是商務人士洽公，約幾個好友茶敘，或只是一個人輕鬆的休閒時間，咖啡館都是最好的去處，所以一到下午2點到5點的時間，咖啡館便會供應鬆餅、蛋糕、派、餅乾和一些簡單的三明治輕食，給來這裡享受午茶時光的人們搭著咖啡一口一口的享用。

目前，咖啡館在午茶時段提供的輕食內容愈來愈有特色，除了應有市場區隔性的點心之外，最重要的還是本身要夠好吃，才容易受到

顧客青睞與喜愛。更有甚者，這些餐點也許還會決定顧客是否願意來消費，使得餐點的重要性非比尋常。且除了點心美味本身，下午茶盤的擺盤型態與色彩的配置也成了重點，在現代「相機先吃」的個人社群行銷時代，著重下午茶氣氛與視覺美感的極具賣相擺盤，或是能夠製造話題特色，乃至是兼具份量與價格的高CP值飲料，也因此成為經營的重點。

晚茶

由於目前人事成本高，許多的店家開始偏向一頭班以節省人力開銷，如以從早上10點到晚上8點區分為三個用餐營業時間為例，通常會傾向尖峰時間兩個時段排班，其中離峰時間自己顧店。或使用如製茶機、全自動咖啡機、煮粉圓機等機器來代替人力節省成本。也因此目前的晚茶時段隨著社區型咖啡型態的增加，逐漸減少。但是在都會區，仍有些咖啡館提供此營業時段，服務晚下班和過晚餐時段的人們，提供咖啡等飲品，或是類似午茶及簡單的三明治等餐點。

吸睛餐點呈現手法

目前在餐點的呈現手法上，已經有更多元化且彈性的作法，以滿足多樣不同族群的客人。常見的方式有：

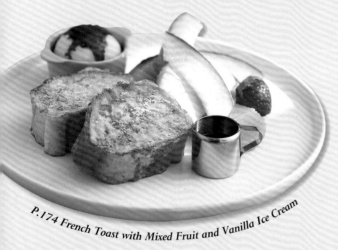

P.174 French Toast with Mixed Fruit and Vanilla Ice Cream

餐點設計豐富化

除了主菜外，通常會搭配一些配菜或飲料等豐富餐盤，增加餐點的CP值。常見的配菜如烤麵包、特製沙拉、水果、優格，或是炸物。

著重擺盤呈現 增加網路觸及率

為了因應現在手機拍照上傳潮流，擺盤逐漸朝向精緻特色化，並讓顏色豐富多彩，甚至會藉由食器營造該店風格。白色盤子具有高雅、乾淨、擺盤變化性高、方便取得的優點，不同形狀材質的圓盤、方盤則有不少店家會使用，近年來還很流行使用木盤、木質造型砧板、木盆、岩盤、小鐵鍋、炸物網等來裝盤。應注意擺盤時主題要明確且不雜亂，注重整體美感與平衡性。

提供多樣加價升級套餐
提高客人自主性

現在有許多的咖啡館餐點會直接將套餐內的湯品、沙拉、麵包、水果、附餐甜點、飲品拆開，分成2～3種如ABC組合，讓客人依照需求來升級加購成不同價格的套餐組合，種類愈多價格愈高。而每個品項都會有2～4個選擇，若選擇菜單之外的其他選項，則採補差額方式。如此一來不但可以讓客人覺得自主性提高，也能增加來客意願，並讓店家增加營收。

以加價美味配菜提升營業額

除了餐點的升級外，也可以透過點一份套餐，可以約7～8折的價錢加購單點配菜，也是一種積少成多、增加營利的方式，通常單個品項的金額可以設定在百元左右。選擇的種類如：香辣炸雞翅、松露薯條、手工薯絲餅、百里香蒜味野菇……等。

強調食材來源 增加餐食賣點

有些咖啡館會在菜單上強調餐點(如手工麵包、沙拉、肉料理、蛋糕、手工披薩等)內所使用的如雞蛋、麵粉、鬆餅粉、沙拉內的蔬果、肉品等食材，是選用在地有機或與無農藥小農，乃至是有產銷履歷者，營造友善環境或是注重食材來源形象。在供應這些餐點時，可在菜單上詳細註明食材來源與相關圖片以增加說服力。

為料理取有趣引人注意的名字

一般菜名的取名，通常是以運用的食材(海鮮、雞肉)、烹調方式(烤、煎、燉、炸)、料理種類(如披薩、燉飯、義大利麵)命名，但是若是能取個特別的名字，則能引起注意，進而吸引想一窺究竟的客人點餐，如書中飲品的「藍天雲朵冰沙」、「紫色夢幻氣泡飲」和當樂咖啡館的「討海人義式酥皮湯」、「有魚有蝦奶油酥皮燉菜」等，讓人莞爾一笑的忍不住想點點看的菜名。

最吸睛的擺盤

盛盤時，食材不要裝過多、過滿或主體過大，雖不用到精緻的地步，但是滿滿一大盤會給人一種平價感，也容易造成浪費。總體來說，要讓菜餚看起來更加立體感，擺放時不要平平的趴在盤子裡，儘可能堆疊擺放，並且讓所有的食材都能夠被清晰的看到，不同的食材會因顏色、形狀、高度，在盤子中呈現的同時就已經達到裝飾的作用。

常見的擺盤法

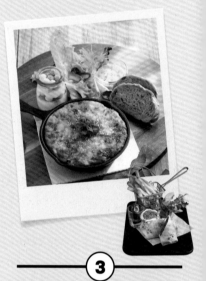

①

使用單一餐盤
放入食材和醬汁
呈現整體感

- 盤子的擺盤變化性最高又方便取得，顏色不限，可視食材色系選擇，但白色最好搭配。
- 若是菜品本身比較繁複、顏色鮮豔，就要選擇形狀簡潔、顏色素雅的器皿；反之若菜品較寡淡、顏色單一，則可挑選形式感強些、造型獨特的器皿。

②

使用岩盤或鐵鍋
放入食材和醬汁
凸顯食物的天然與質感

- 材質以板岩為主，因具有獨特的天然性，較容易凸顯出食物的美，可運用在各式料理擺盤，像是法式吐司、三明治、漢堡和牛排，再搭配金屬容器來盛裝薯條或醬料等都非常適合，也可當作小黑板、隔熱墊、餐墊等等。
- 岩石板易吸油，食物接觸石板後就會滲透，所以擺盤前要想好，食物一放下，盡可能不要移動。
- 不可使用鋼絲絨硬質刷子清洗，用海綿手洗即可。

③

使用大的木質造型砧板
木盤或托盤裝入食物
呈現質樸與豐盛感

- 木頭的材質是以橡膠木、檜木、白蠟木或相思木等原型木頭製成。
- 適合早午餐、墨西哥餅、三明治、漢堡等主食。
- 為了避免食物和木盤直接接觸，擺放前要鋪上一張食品級防油蠟紙。
- 實木餐盤雖然有一定的防水性與抗滲透力，但在日常使用和保養中勿用大量水沖洗及浸泡，清洗完後務必即時擦乾多餘水分，保持整體乾燥、延長使用壽命。

訂定完美菜單這樣做

Make a Perfect Menu

要讓咖啡館的生意持續上升、有穩定客源，最重要的關鍵之一，就是要有一份好菜單，而要如何設計出好菜單，黃文祥提供了以下四個建議。

01 | 從欲獲取的利潤設定菜色組合

要設計完美菜單，黃文祥建議可以先從設定利潤開始，通常以淨利20～30%為主，而後規劃品項。在定價部分，以目前普遍的價格範圍，通常單一主餐可設定在120～180元，另外依照加上不同的開胃菜、沙拉、湯、甜點、飲料制定ABC組合套餐，讓每組加價的區間設定在30～120元，這樣套餐金額約落在280元左右，就是目前一般最被大眾接受的套餐價格。

以下可參見列表，作為制定組合菜單的參考

套餐組合	組合類別	價格區間
A	開胃菜	主餐＋30～45元
B	開胃菜/沙拉＋湯品	主餐＋100元
C	開胃菜/沙拉＋湯品＋甜點/飲料	主餐＋120元

而在每個餐點品項的制定上，可以有2～4個選項供客人選擇，也能增加選擇自主性，但宜每兩週更換其中一個品項，給客人新鮮感。各個品項的建議選項如下：

- **開胃菜：**炸薯條、炸薯餅、雞柳條、雞米花、雞塊、洋蔥圈等。
- **沙拉：**以綜合生菜為底，提供2～3種沙拉醬選擇。而建議的沙拉醬選項有：檸檬油醋醬、千島醬、凱薩醬、日式和風醬、蜂蜜芥末醬等。
- **湯品：**建議菜單上應提供一個清湯、一個濃湯。建議濃湯選項有南瓜濃湯、玉米濃湯、奶油蘑菇濃湯，而建議的清湯選項有番茄蔬菜湯，或是羅宋湯、義式海鮮湯等。
- **甜點：**可提供兩種甜點供選擇，例如：果凍、奶酪、布丁、蛋糕、麻糬等。
- **飲料：**以基本品項為主，如：咖啡、紅茶、奶茶、果汁，也可讓客人加價換單點飲品。

02 從供餐空間考慮販售的餐點類型

餐點製作空間的大小，會牽涉到烹調設備和器材的擺放，也就會影響能做出哪些餐點的品項（前菜、湯、主餐）、數量和速度，如此一來就間接反應到能提供給客人的餐點品項。以下針對三種能製作餐點空間的坪數（不含倉儲空間），建議可以販售的餐點類型和品項：

餐點製作空間坪數	建議販售種類	能供應的餐點數量	原因
2～3坪	沙拉、三明治、漢堡	6～8種	通常是吧檯的延伸，故無法用明火，空間較小，應提供以能方便快速製作的餐點為主。
6坪	沙拉、湯、三明治、漢堡、義大利麵、燉飯、披薩	12～15種	因有專屬能擺放明火器具或如電烤箱等廚具的廚房空間，故能提供較多款的餐點，但提供的餐點變化性不應過多，以店內人手可以操控者為主。
10～12坪	本書內提供的餐點與一般餐廳的排餐類餐點皆可	30～40種	由於已有如一般餐廳的廚房空間，加上需請廚師專任烹調，所以能提供變化性多，較為精緻的餐點。

04 餐點設計的技巧

想提升製作餐點的技巧？或是讓同樣的食材有更多的運用？還是想避免錯誤的決策導致設計菜單的失敗，那麼以下這些小撇步不妨記起來。

POINT 避免一種食材只提供單一料理

為了妥善運用食材，可讓一種食材作成兩三種料理的變化，如此一來，不但能消除多餘或賣相不好的食材，也可以促進食材使用率常保新鮮可口，舉例如下：

● **雞胸肉：**可用於製作成凱薩雞肉墨西哥餅的雞胸肉（詳見P186）、香辣烤雞肉法士達（詳見P180）和低卡優格嫩雞三明治（詳見P204）。

03 | 從原有餐點中提高附加價值
以提升客人好感度

有些時候，同樣的餐點，只要加上一些些的巧思，就能提高質感，讓客人覺得物有所值，也能提高對該店的好感度給予好評價，進而就能吸引新客上門，也增加回流客。所以下列這些要訣，請試試看！

POINT 從迎賓水開始

在客人入座後，所送的冷開水內放入薄荷、迷迭香，或是柳橙、檸檬等，讓普通的水的味道升級。

POINT 增加湯品的價值

自己熬煮高湯，運用在每日湯品上，以取代現成的調理湯包或濃湯粉，可增加「套餐」的質感與評價。

POINT 從一杯飲品傳遞店家的心意

附餐飲料上，由於飲料的成本低，有些店家已經捨棄使用提供濃縮咖啡、紅茶包沖泡的熱紅茶或稀釋果汁，而改提供現煮咖啡、冷泡茶、當季水果果汁(如西瓜汁)等，讓附餐飲料不再只是一杯陽春感的飲料。甚至也可以提供如「附餐飲料可任選90元以下單品」，或是以補差額方式替換喜歡的飲品，如此一來滿足客人的需求，店家也能多賺得些利潤，一舉兩得。

POINT 甜點加上裝飾提升價值感

由於向外進貨的成本高，許多店家已經開始自製易上手的甜點，不但降低成本，也能多個「自製手工甜點」的賣點。通常以果凍(梅子凍、杏仁凍)、奶酪、黑糖麻糬等無須添購專業烘焙器具的甜點，或是能簡易上手的餅乾為主。而為了拉抬價值感，除了可以在製作時以造型模型或是杯碗裝盛，建議也可以裝飾市售鮮奶油、香草葉、水果片、果醬(也可以用手工果醬)等等，讓視覺上的價值感感提升。

- **原味番茄肉醬：**加入重點食材或香料，可變換成義式肉醬或是墨西哥辣肉醬。
- **蔬菜多餘邊角料：**可製成沒有限定切割形狀的米蘭式番茄蔬菜湯(詳見P104)、羅宋湯，或是打泥狀的濃湯。
- **香腸、培根、火腿的多餘邊角料：**可切成小丁或小片用於烘蛋製作。

POINT 菜單設計的主導權從老闆立場出發

菜單設計前不妨多走訪些經營模式相同的咖啡館觀摩一下別人的菜單，並再衡量店內的設備與人手和市場現況後，就能設計出符合店內現況的菜單，切勿為了心急迎合市場或顧客需求，而設計出選項超過數十種的配菜，或多種不符合店內現狀的餐點，如此一來不但會混淆顧客或提供客人過多種的選擇，也會導致陷入樣樣都想做，卻讓出餐速度變慢的窘境。

一定要會的
網路行銷技巧

Internet Marketing Skills

隨著網路的普及和外送平台的崛起,傳統的行銷方式已經無法跟上潮流,唯有了解現代人的飲食習慣,咖啡館才能掌握正確的宣傳、隨時拉抬人氣。有哪些新型態的方式必須知曉與妥善運用呢?下列所介紹的網路趨勢,請多加使用!

著重擺盤 滿足相機先吃的需求

可從料理本身所運用的食材來呈現新興型態創造話題,以吸引顧客拍照,像如把三明治會用到的酸黃瓜,不夾在內餡,而是用竹籤插在麵包上,既可食用、又可當裝飾;或是借助富有造型與質感佳的餐具營造特色。另外店內也可設計拍照區或是獨特的裝飾供客人取景,亦能增加分享意願。

建立社群媒體
增加曝光並與客戶互動

可使用目前大眾常用的網路社群媒體,如Instagram(IG)、Facebook(FB)進行行銷。並在FB粉絲專頁新增IG頁籤連結以同步曝光。

如在Facebook設立官網/臉書粉絲團專頁,如此一來不但能發布訊息,且運用影音與直播功能加強與食客的黏著度和增加宣傳,也可在社群媒體上舉辦社群活動,增加與網友的互動,還能即時回應社群媒體上網友的餐點詢問、訂位事宜的留言或訊息,並迅速處理網友所發表的負評。此外,也可以善用粉專的「拍照打卡」(同時標註友人)功能,增加餐廳曝光度,並同時搭配優惠贈送達到雙方互惠作用。

時下流行以圖像為主、簡短文字為輔助的Instagram(IG),發文時應使用主題標籤(#Hashtags)標示位置、餐廳名稱等關鍵字的功能,不但可讓常透過此功能搜尋餐廳的人找到自家咖啡館,也能增加曝光度並讓粉絲變多。

善用「Google我的商家」
讓店家做到有效的曝光

透過搜尋引擎龍頭Google推出的「Google我的商家」功能,可以藉由其結合Google地圖和搜尋功能,在編輯完整的商家資訊並經過驗證程序後,方便顧客找尋。且該功能還能自動從店家的商家檔案中,擷取資訊和相片免費幫店家打造網站,不妨多加利用。

此外,如在Google進行關鍵字投放,或是

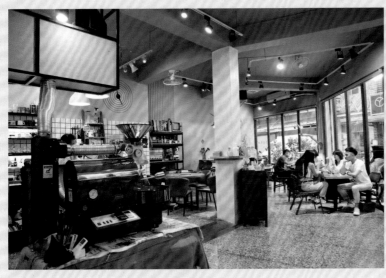

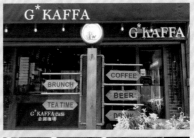

運用Tripadvisor吸引外籍旅客,都是能運用的行銷方式。

建立Line熱點吸引顧客上門

　　除了使用社交軟體Line中的Line@功能成為咖啡館宣傳管道,也可以使用2019年底LINE推出的「LINE熱點」(LINE SPOT)服務,只要填寫好店家資訊、審核通過後就能使用。該功能不但可以讓顧客輕鬆打開地圖、搜尋店家資訊及特惠活動,還能看到客人分享的店家照片、評分與心得,該功能還能讓客人分享店家的數位名片給Line聊天室朋友,擴及更大的客群。

借助網紅力量,讓客源觸及率加倍

　　可以邀請部落客實際體驗試吃,而後分享在其個人粉絲專頁、IG,或是美食平台,以提升網路搜尋排名。但要注意的是,雖說目前請網紅進行影音業配儼然已成趨勢,但在合作前,應先了解該網紅與其經營頻道或粉絲頁的屬性,與所擅長的形式,如拍照風格、寫部落格圖文,或是拍攝的影片與剪接影片介紹,是否符合自身咖啡館的形象和消費層級,才能有預期的行銷效果。

與外送平台合作開發新客源

　　可依照店家需求加入如Uber Eats、foodpanda、honestbee等外送平台,可增加宣傳、提高曝光,並且增加新客源的觸擊率,並且也成為防疫、或是特殊時期的提升營業額應對之道。

SUMMER
6, 2019

Lemon ice coffee

Oh Summer ! I am not ready yet

圖片提供：當樂咖啡

店家經驗談

1 當樂咖啡
——巷弄內的台式洋味咖啡餐館

取 英文download諧音(台灣國語)的當樂咖啡，在期盼客人也該給自己一小段悠閒的時光，download一小段單純快樂的期許下，在四年前於板橋住家附近巷弄內的老舊住宅開始讓夢想萌芽。

老闆何亞澤先生表示，記得當時洽談承租時，房東曾說：「你要想清楚喔！這裡可是沒有甚麼人在走動的。」但他當下油然而生的，是漫步在巷弄間與一家店相遇的感覺，於是開啟了當樂咖啡的故事。四年多來，這條短短的街道裡，竟也陸陸續續的開了6家店，形成了一個小小的咖啡早午餐商圈。

45歲後的人生轉彎

何亞澤在開設當樂咖啡之前，其實一直過著上班族生活，不過對於烹飪有著極大的興趣，但在43歲那年，偶然接觸到咖啡豆烘焙領域後，便深深地被吸引住。抱持著「一顆樹上的果實，為何可以經過各項處理後，產生如此多樣的變化？」的疑問，他開始到處搜尋喜歡的咖啡館，試著去了解各種咖啡館的特性，比方：商圈結構、設計風格、產品結構及產品的視覺呈現等。也開始在家裡烘焙咖啡豆，加上對料理有一點小小的心得，於是萌生了開店的念頭。但他也很清楚，要放下20幾年的上班族生涯與家庭生活的考量，以當時的年紀來說，絕對是人生中的一大轉彎，必須審慎評估。

圓夢前先進行創業能力提升

但在起心動念開店想法後，他開始檢視自己目前的條件。想要創業，暫且不談經濟上的問題，還欠缺甚麼能力？於是開始一連串的進修與學習，先將必要的技術能力提升，並抱持著「即便沒有成功開店，所學到的都還是自己有興趣的事物」的想法，努力踏實地前進。

所以他陸續地取得西餐、中餐與烘焙相關證照，進而考取中級咖啡烘豆師證照(SCA)，再到餐飲補習班學習飲料與輕食的製作，並結識了一些業界前輩與老師，除廣泛汲取開店建議，更奠定了技術能力的基礎，大幅增加了創業的信心。期間更走訪至少百家咖啡館，從裝潢細節、產品結構，至店內擺飾品與平面文案設計等等，收集了無數的資訊與照片，勤做功課，在經過兩年的準備，也讓一家店的輪廓逐漸成形。

讓老宅內的懷舊空間
持續為自己的歲月說話

在承租這個老舊房舍後，何亞澤坦言由於27坪的空間裡聳立了兩根大柱子，加上老舊房子的元素在規劃上著實讓人費心，使得座位分布變得比較零散，僅能規劃26個座位。但為了打造心目中理想的空間，因此從設計與發包、監工都不假手他人，前後花了三個月時間，在完工後開始營業。

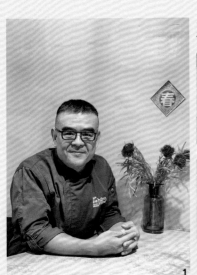

1.當樂咖啡老闆何亞澤。　2.「有魚有蝦奶油酥皮燉菜」賣相佳、滋味好、份量足,受到很多網友推薦。　3.古早台味的擺設,營造出別具一格的裝潢特色。　4.「摩卡拿鐵」是店內的招牌咖啡。

他保留老屋的部分元素,填入一些從老家帶來具有歲月痕跡的老物,並讓許多舊鐵花窗融入角落,加上一台已經有40幾年歷史卻仍可順暢騎乘的老偉士牌機車,以符合成長年代(民國50〜60年)的記憶,營造輕鬆沒有壓力及似曾相識的空間。但為了不被定義成復古懷舊風格,他刻意地將店內兩大主要牆面,一面由舊鐵花窗與老時鐘所構成,另一面則是請畫家朋友現場繪製人物插畫,營造出復古與現代交融的氛圍。

從咖啡館到咖啡小餐館

在飲品與餐點的規劃上,由於店內設置了一台三公斤級的烘豆機,店中多種的咖啡飲品都出於自家烘焙豆,如:咖啡味醇厚的「摩卡拿鐵」,讓不少人一喝就愛上;並有數款手沖咖啡、拿鐵,與歷經40小時才完成的冰滴咖啡,店內也有販售自家烘焙的咖啡豆。此外,還有供應特色水果茶,像是由新鮮水果熬煮成果醬,調製出的百香鳳梨冰茶,及氣泡飲、歐蕾和茶品等。

餐點部分,除了基本必賣的早午餐外,

因希望和其他咖啡館做出產品區隔並保有獨特性,所以在其他全日供餐的餐點中加入許多創意料理元素,且堅持不使用半成品的調理包,因此所有產品(包含醬料)都是新鮮食材自製而成,餐點也都採用現點現做的方式。如用自家醃製的雞腿,做成在義大利餐館不會出現的「麻辣番茄雞腿義大利麵」以及「北港麻油雞腿燉飯」。

另外,還有覆蓋金黃色澤千層酥皮的「有魚有蝦奶油酥皮燉菜」,與用了滿滿一鍋新鮮蘋果加上多種蔬菜與溫體豬肉慢燉而成,使它帶有微甜的果香、豐富口感的「蘋果咖哩慢燉豬肉」都是店內最受歡迎的招牌。而除了用心的餐點滋味擄獲人心,豐富的份量也讓顧客感受到滿滿誠意!

對創業所帶來生活上的衝擊,
要有心理準備

相較於現在店內進入穩定成長期,何亞澤回憶起開店初期並沒有大肆宣傳,更沒有任何行銷活動,他期望在一條幽靜的巷弄中,不因開幕促銷的現場慌亂而影響品質,只求慢慢穩

定的成長。然而面對近十個多月的虧損期，有時也會感到沮喪甚至會慌張，但換個角度看，這也讓他們有時間與機會開始調整產品結構及工作流程，後來在逐漸看到網路發文及IG打卡的肯定，他開始領悟到「在喜歡你(的店)的人出現之前，必須要撐下去！」。

因此他建議創業者創業之前，雖然會有為自己的人生打拼且獨得努力成果，不用在企業中受到任何關係的限制與牽絆等等的憧憬，但卻必須要先評估是否能承受所有得與失的衝擊。舉例來說，一旦離開企業體制後，換來的可能是沒有正常的作息時間，無法陪伴家人，更無週休見紅就放的假日，且店裡所有大大小小的事情都必須要一肩承擔，舉凡設備設施的

問題、人事、鄰居及顧客問題，甚至水管燈泡等小事，全部都會圍繞著你。而就獲利來看，則需要衡量你認為必須比上班多出多少的營收才值得？如果是兩倍？那必須再估算，這家店的座位數、平均單價、迴轉率有沒有可能賺到這個金額？當將所有的細節和風險都審慎想過，詳細列出，做好準備，那麼相信應該就可以開始大膽築夢！🫘

行銷6P剖析表

6P	內容
店家特色	提供自家烘焙咖啡。全日供餐，並依照不同的時段有不同的餐飲。
產品	精品咖啡、冰滴咖啡及特調茶飲。創意料理(鐵鍋及燉菜)，西式烘蛋、燉飯、義大利麵。
地點	優點：四鐵共構板橋站步行約8分鐘，純老式公寓巷弄商圈。 客層：上班族及外來客，並有外國人，所以客源多元化。 缺點：位於巷弄，平日人流較少。
價格	飲品：140～160元、套餐：140～290元。
促銷方案	不曾有過。
公關廣宣	經營粉絲專頁及IG，不定期發文。 https：//www.instagram.com/explore/locations/1062533927114014/ https：//www.facebook.com/download.cafe

營運分析簡表(表一)

項目	金額(元)	佔總收入比
總收入	15～30萬	100%
原物料支出	4.5～7.5萬	約30～25%
人力及雜支開銷	12萬	約80～40%
租金	1.5萬	約10～5%
利潤	-3萬～9萬	約-20～3%

營運分析簡表(淡旺季平均)(表二)

項目	數字	備註
開業資金	180萬	裝潢、器具費用、桌椅
固定開銷	16～28萬	物料、人力、租金
平均利潤	虧損～8萬	
投資回收期	約40個月	

SHOP INFO

店齡：4年　**員工人數**：4人　**營業時間**：10：00～20：00(供餐至19：00)　**公休時間**：星期一(每月有一次星期一、二連休)　**招牌特色**：自家烘焙咖啡、創意料理　**地址**：新北市板橋區光正街40號　**電話**：(02)2968-0705　**熱門產品**：摩卡拿鐵、冰滴咖啡、百香鳳梨冰茶、酥皮燉菜、蘋果咖哩慢燉豬肉

圖片提供：點星咖啡

2 點星咖啡café l'étoile

—— 鬧中取靜
咖啡香不止息的一顆星

位 在台北東區Sogo復興館後方巷弄，由忠孝復興捷運站2號出口步行5分鐘即可達的「點星咖啡」，是許多咖啡愛好者在鬧中取靜巷弄內，不經意與其相遇後得到的美味意外驚喜。也是從事多年業務工作的王俊雄先生，為了一圓太太曾在法國留學後想開咖啡館的夢想，並舒緩中年危機憂慮的據點。

用閒適從容的心打造夢想咖啡館

取法語中有星星之意l'étoile為名的點星咖啡，期盼能成為在鬧區巷內一直懸掛在那永不止息的一點亮光，照亮並滿足咖啡愛好者的需要。王俊雄談起創業經過滿臉笑意覺得是巧合，原本從事牙材業務的他，雖業務穩定成長，卻仍想尋求突破，因此在對開咖啡館有興趣的太太建議下，學習了一年多的咖啡相關課程，期間不但學出興趣來，也發掘出作飲料的快樂，能融入自己的想法，展現多元的變化，因此也開始萌生開咖啡店的想法。

後在找點過程中，有天和太太逛街無意間

1.具有份量的焙燒里肌可頌輕食套餐是店內的人氣餐食。　2.店內的兩片大落地窗，為室內帶來自然明亮感，營造舒適氛圍。
3.口感實在又美味的手工蘋果派，讓許多人愛不釋口。　4.延續法式拿鐵以大杯碗盛裝的概念，為標榜使用中度烘焙豆煮出的咖啡加分。

經過這條附近為國宅的區域,發現這家原為賣珠寶飾品的店面要出租,認為有個小巧陽台和寬廣空間的店面若是開為咖啡館,正符合心中認為法國咖啡館充滿閒適從容的氛圍,因此在他47歲那年讓夢想開始啟程。

不受坪數拘束,用雙手創造理想空間

為了有別於一些時下小巧、位置緊密的咖啡館,除了在室外入口的陽台巧妙配合植株擺放桌椅,帶來戶外法式咖啡館寫意風景,在30坪大的空間中也僅放了28張座椅,希望讓空間多點舒適感。

除了點餐區和中央自助茶水備品區,店內沿用了原本兩面的大片落地窗,設置窗台座位區與沙發區營造單純明亮的氣氛,並還設有靠牆座位區,另外也設計一間能做為7～8人會議、小型課程使用的包廂,打造了能舒適自在走動,但也有隱私的空間。而店內也能看到許多夫妻倆共同布置的巧思,如自製的冰滴咖啡鐵架與乾燥花、法國風情畫擺飾等,甚至地板的處理也不假他人之手。並也規劃有展售手創者寄賣區,如此一來不但提升法式藝文風情,也巧妙活化空間,增加提升營收的可能。

以現點現做多元料理飲品
與手工甜點營造特色

翻開店內的菜單,發現3/4都為飲品,不難想像這裡飲品的多元性,能滿足多樣客人的需求。咖啡部分選用的是朋友照自己需求所烘製的中度烘焙豆,香氣和滋味持久,就算冷掉也美味,以做出市場區隔。因此在供應咖啡的品項上,除了有機器萃煮的法式拿鐵咖啡、美式或濃縮特調咖啡外,並依照亞洲、中南美洲、非洲提供了8種品項不同烘焙度咖啡豆的手沖咖啡,與精選配置咖啡豆所做的限量、有酒香風味的冰滴咖啡。

除了咖啡,店內也提供法國瑪黑兄弟茶和德國天然有機草本花果茶,與小農台灣茶品和風味氣泡飲,種類達40種之多。且每三個月都會替換新的飲料,如夏天推出氣泡飲品,冬天則有可可、抹茶等變化飲品。

餐點上,由於只有1.5坪的吧檯和餐食製作空間,加上附近百貨有提供份量飽足餐點的美食街,因此這裡以自製、不複雜的輕食和鬆餅為主。輕食部分以夾餡麵包(如德式香腸、煙燻牛肉、焙燒里肌等選擇巧巴達、牛奶吐司、乳酪軟法、可頌麵包),搭配奶酪和咖啡或紅茶為一份輕食套餐,另外也有蔬果沙拉盤和鮮奶厚片吐司套餐(如花醬鮪魚、花醬德式香腸、火腿蛋沙拉口味)。

鬆餅部分由於使用賣相極佳的花朵造型鬆餅,並堆疊了許多配料,因此無論在拍照和口味上都獲得許多客人喜愛。如以香蕉、棉花糖、巧克力粉和香草冰淇淋做成的「香蕉巧克力鬆餅」,或是以爆米花、棉花糖和搭配棉花糖夾餡鬆餅做成的「棉花克林瑪鬆餅」都讓人驚艷。而店內也不定期推出由自製手作、有口皆碑的千層蛋糕、蘋果派、布朗尼和餅乾,總是吸引許多人前來。

特殊占星服務成為獨特賣點

除了餐點飲品和空間,這裡最特別且也和店名有相互輝映的特色,就是提供占星服務。只要消費滿200元,就可以享受一題塔羅占星服務,每天由不同的專業駐點占卜師,透過星座、塔羅、生命靈數等等方式為客人解惑。而這樣的方式也讓許多人專程慕名而來,也讓初次到訪的人,能在悠閒的下午茶時光中得到意外的驚喜。

堅持品質和風格吸引認同者

在回想起這3年多的開創期，王俊雄表示，由於希望是開家以「人」為主的咖啡館，所以認為只要飲品和餐點符合客人的味道，並無論在何時堅持品質，生意就能細水長流穩定成長，因此他也不做任何行銷，但會做些促銷活動，像是不定期推出外帶拿鐵和風味拿鐵6折優惠，或周年慶時做些特惠活動。

但他也建議創業者，在創業初期首先把資金備齊，以免背負資金壓力，並要有自己的堅持和特色，且適應時事靈活變化，如在疫情期間他們就將占星改為線上諮詢，並推出外帶三明治，依照客源需求和時節調整飲品品項。且也了解自身的不足，如因為備餐空間小，推出的餐點有限，就以好備置的輕食為主。所以只要時時不要懈怠，並在變化中仍能堅持自己的開店初衷，就能讓店一直維持自己心目中理想的模樣。☕

行銷6P剖析表

6P	內容
店家特色	・供應中烘義式豆咖啡飲品與自調的酒香味冰滴咖啡。　・全日供餐。 ・供應不定時自製的手工糕點。　・兼具份量和口味與拍照美的鬆餅。 ・週一至週六個人消費滿200元，享受一題占星塔羅服務。　・包廂低消200元/人。 ・提供免費wifi。　・創作者作品展售。
產品	・精品咖啡、冰滴咖啡、法式拿鐵及特調茶飲。 ・手工糕點與鬆餅與三明治、沙拉盤等輕食。
地點	・優點：位於台北東區捷運商圈，交通方便。 ・客層：上班族及外來客，並有購物貴婦，與鄰近住宅用戶等，客源多元化。 ・缺點：位於巷弄國宅區內，中午前和晚上人流較少。
價格	・飲品：100～220元、套餐：160～259元。 ・提供開水餐具紙巾客人需要自取，故不收服務費。
促銷方案	・疫情期間推出外帶三明治限定口味80元。　・外帶拿鐵系列六折。 ・下午茶套餐：飲品＋蛋糕259元。
公關廣宣	經營粉絲專頁，不定期發文。https：//www.facebook.com/cafeletoile

營運分析簡表(表一)

項目	金額（元）	佔總收入比
總收入	15萬	100%
原物料支出	2萬	約13%
人力及雜支開銷	5萬	約33%
租金	5萬	約33%
利潤	3萬	20%

營運分析簡表(淡旺季平均)(表二)

項目	數字	備註
開業資金	250萬	裝潢、設備、店租與押金
固定開銷	11～12萬	物料成本、人事費用、房租、水電雜支
平均利潤	3萬	
投資回收期	預估5年	

店齡：4年　**員工人數**：2人和老闆　**營業時間**：週一至週五早上10：00～晚上7：00，週六和假日早上10：00～晚上18：30　**公休時間**：每週日　**招牌特色**：精品咖啡、小農台灣茶、法國瑪黑兄弟茶、德國天然有機草本花果茶、鬆餅、手工糕點、輕食　**地址**：台北市忠孝東路三段248巷13弄12號1樓　**電話**：02-2731-3108　**熱門人氣產品**：手沖咖啡、冰滴咖啡、法式拿鐵、香蕉巧克力鬆餅、手工蘋果派、布朗尼、煙燻牛肉軟法、焙燒里肌可頌、蔬果沙拉盤

CHAPTER 2
SPECIAL
BEVERAGE
特選人氣飲品

共通開店TIPS

■ 備有一台全自動濃縮咖啡機，除可做成義式濃縮咖啡或其變化款的品項外，還可做單杯的美式咖啡，很方便省時間。

■ 咖啡館販售的飲品類因價格較高，可做些具質感的裝飾或杯飾，讓客人感受飲品的價值。

■ 果汁除可購買新鮮水果外，也可利用盛產時大量採購做成冷凍水果備用；除不會受限季節影響價格外，這些水果已做好前處理，可直接使用，快速完成飲品。市面也有販售冷凍水果，但要採購量大，能壓低進貨價，才會划算。

■ 建議店中可販售美式咖啡、紅茶、花草茶等基底茶，或氣泡飲等飲品，作法簡單備料單純，又可享高利潤，增加店的營收。

隨餐飲品 Drinks Included

紅茶

材料成本：4元/杯

材料（份量：1杯/用杯容量：360cc）
冰紅茶茶湯360cc、果糖15cc、冰塊少許、檸檬片1片

作法：
將紅茶倒入杯中，加入果糖攪拌均勻，再放入冰塊和檸檬片即可。

冰紅茶泡法

份量： 4000cc
最佳賞味期： 6小時
材料： 紅茶大茶包2包、95℃熱水2200cc、冰塊1800g
作法：
1 將2200cc水煮滾後熄火，待水溫降至95℃，放入茶包，蓋上鍋蓋燜泡12分鐘，取出茶包。
2 加入冰塊，放入茶桶中保存。

奶茶

材料成本：7元/杯

材料（份量：1杯/用杯容量：360cc）
冰紅茶茶湯360cc、果糖10～15cc、鮮奶油10～15cc、冰塊少許

作法： 將冰紅茶茶湯倒入杯中，加入果糖和鮮奶油攪拌均勻，再放入冰塊即可。

開店TIPS

- 也可提供純冰紅茶，並隨客人喜好附上檸檬片或鮮奶油盅、奶油球。
- 煮製紅茶有茶葉和大茶包兩種不同的包裝方式，因此進貨時，最好向店家詢問煮製方法。
- 若要製作熱紅茶，最方便快速的方式就是以1～2小包紅茶包浸泡在熱水中，再附上糖包給客人即可。或用P65的基底紅茶，取200cc熱紅茶，加入熱水至9分滿。
- 若客人要點熱奶茶，可將泡好的熱紅茶另外附糖盅或鮮奶油，讓顧客自行添加，或用基底紅茶，取200cc熱紅茶，加入15cc鮮奶油，附上糖盅即可。

americano

美式咖啡

材料成本：5元/杯

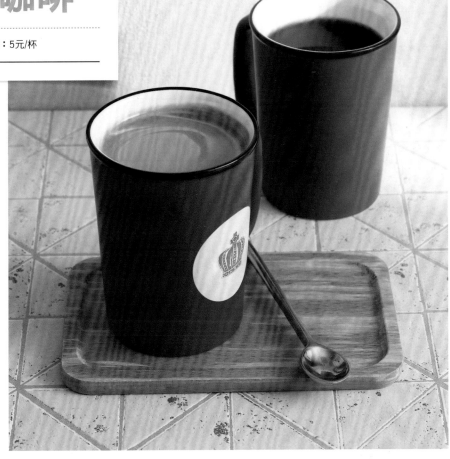

材料（份量：1杯/用杯容量：360cc

熱水……280cc
義式濃縮咖啡液……45cc

作法

1 取一用杯進行溫杯後，倒入熱水。

2 萃取義式濃縮咖啡液於作法1杯中即可。

Coffee!

開店TIPS

☐ 以濃縮咖啡與熱水所製成的美式咖啡，建議先於杯中加入熱水，再加入濃縮咖啡，才不會破壞到濃縮咖啡最上層的Crema(如圖左)，也不會產生澀味和焦味。圖右的美式咖啡則是使用美式咖啡機所製作。

☐ 用全自動濃縮咖啡機可做美式咖啡，按下美式咖啡按鍵，即可做出單杯的咖啡，可販售1杯60～100元。標準美式咖啡泡的濃度是咖啡和水1:15，若太淡可把設定改成1：13或1：12。

☐ 也可用美式咖啡機煮一壺保溫，客人點餐後再倒入杯中送上。

☐ 建議可隨杯附上糖包與鮮奶油盅、奶油球或是鮮奶，讓顧客自由選用。

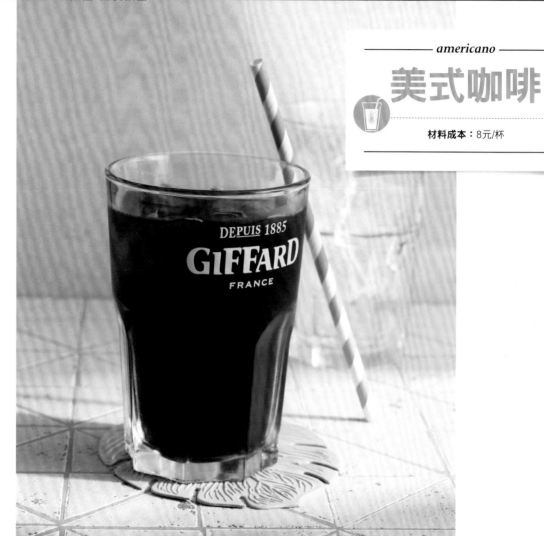

americano
美式咖啡

材料成本：8元/杯

材料（份量：1杯/用杯容量：360cc）

冰咖啡液……360cc
冰塊……少許
果糖……10～15cc
鮮奶油……10～15cc

作法

將冰咖啡液倒入杯中，放入冰塊，附上果糖和鮮奶油即可。

開店TIPS

□ 製作本款咖啡要用粗研磨的咖啡豆。
□ 泡冰咖啡用的法蘭絨布在第一次使用之前，要先放入熱水中煮約3～5分鐘漂洗去漿後再使用，這樣才不會有油耗味產生，以致影響到咖啡的風味。每次使用完畢之後須用大量清水充分洗淨，清洗後放置於通風處晾乾，或扭乾水分置於冰箱內保持乾燥。
□ 製作好的冰咖啡可運用在其他冰咖啡品項，建議最好一次製作大量較快速。
□ 此款咖啡可隨杯附上果糖與鮮奶油盅、奶油球，讓顧客自由使用。隨餐附的果糖和奶油球1顆約4～5元，可給現成的，也可購買大包裝的果糖和鮮奶油，事先倒在糖罐或鮮奶油罐中，以節省時間和成本。

製作冰咖啡

份量：4500cc

最佳賞味期：冷藏2～3天

材料：中深烘或冰咖啡豆粉227公克(1/2磅)、熱水3000cc、冰塊1500公克

作法：

1 法蘭絨布置放在三角沖架上後，用長尾夾固定住，再倒入咖啡粉，下面放乾淨無水的鋼盆。

2 取1000cc的熱水放入手沖壺中，先用手指在咖啡粉中間處輕壓出一個小凹洞，再將熱水以畫圈方式由內向外注入在咖啡粉中，讓咖啡液滴漏在下方的鋼盆中。

Point：注入熱水時應維持出水量的一致性而且不可中斷，才能均勻的沖泡咖啡粉，此時咖啡粉表面會產生均勻細緻的泡沫，並膨鬆脹起。若沖泡咖啡的速度不一致，則易沖出咖啡膏，咖啡品嚐起來就會有澀味。

3 待咖啡粉滴漏完成後，再裝入第2壺熱水(1000cc)，以作法2同樣方式注入在咖啡粉中，待咖啡液滴漏完成後，再重複前述動作一次，直至熱水用畢。

4 再使用打蛋器將滴漏完成的咖啡液，攪打至產生出泡沫，再用過濾網撈除泡沫。

Point：因為冰咖啡豆是屬於深焙豆的一種，較易產生苦澀的味道，因此使用打蛋器攪打咖啡液，可讓咖啡液中的苦澀物質形成泡沫，再將泡沫撈除，就可以去除澀味，冰咖啡喝起來的口感會較為滑順。

5 再放入冰塊拌勻至咖啡液冷卻後，裝入容器中放入冰箱冷藏，即完成。

espresso

義式濃縮咖啡

建議售價：50元/杯
材料成本：5元/杯 ● 營收利潤：45元/杯

▌**材料**（份量：1杯/用杯容量：60cc）
義式濃縮咖啡液……30cc

▌**作法**
取用杯溫杯後，將濃縮咖啡液萃取至杯中
即可。

espresso

義式濃縮咖啡

建議售價：50元/杯
材料成本：8元/杯 ● 營收利潤：42元/杯

▌**材料**（份量：1杯/用杯容量：100cc）
義式濃縮咖啡液……60cc
冰塊……用杯8分滿

▌**作法**
將用杯裝入冰塊後，倒入萃取的濃縮咖啡
液即可。

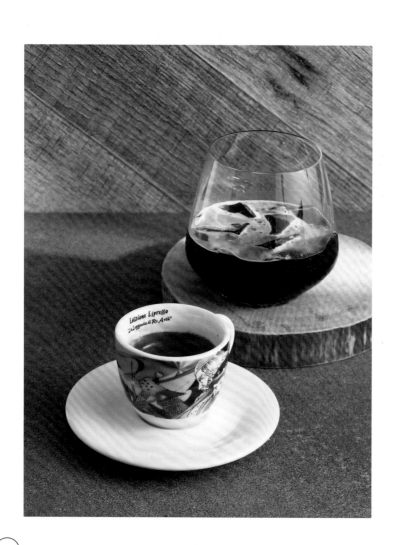

開店TIPS

建議端送義式濃縮咖啡給顧客
時，可連同糖包一併附上，讓
顧客自由選用。

—— coffee brown sugar latte ——

炙燒黑糖拿鐵

建議售價：120元/杯
材料成本：23元/杯 ● 營收利潤：97元/杯

▌材料（份量：1杯/用杯容量：360cc）

義式濃縮咖啡液……45cc
熱水……45cc
牛奶……250cc
香草果露……15cc
黑糖粉……1大匙(15g)

▌裝飾材料

黑糖粉……少許

開店TIPS ▌可另外刮些許檸檬皮屑在表面裝飾，能增添香氣和產品的質感。

▌作法

1 萃取義式濃縮咖啡液，加入熱水備用。

2 牛奶倒入中型拉花鋼杯中打成熱奶泡。

3 將奶泡中的牛奶緩緩倒入用杯中至3分滿後，加入香草果露及黑糖粉拌勻。

4 鋪上一層奶泡約3公分，再緩緩倒入作法1咖啡液。

5 最後再刮入奶泡至滿並抹平表面，撒上黑糖粉，用噴槍炙燒即可。

latte
拿鐵咖啡

建議售價：100元/杯
材料成本：20元/杯 ‧ **營收利潤**：80元/杯

材料（份量：1杯/用杯容量：360cc

義式濃縮咖啡液……45cc
熱水……45cc
牛奶……250cc

作法

1 萃取義式濃縮咖啡液，加入熱水備用。

2 牛奶倒入中型拉花鋼杯中，打成熱奶泡。

3 將熱奶泡中的牛奶緩緩倒入用杯中至5分滿，再刮入奶泡約3公分。

4 將作法1的咖啡液緩緩倒入作法3的杯中形成分層。

5 最後再將表面鋪滿奶泡至滿杯即可。

開店TIPS

☐ 此款咖啡建議可隨杯附上1包糖包，讓顧客自由選用。

☐ 拿鐵咖啡、卡布奇諾咖啡、瑪奇朵咖啡的區別，僅在於所添加的奶泡與牛奶的份量比例不同。義式濃縮咖啡液：牛奶：奶泡比例分別如下：

	義式濃縮咖啡液	牛奶	奶泡
拿鐵咖啡	1	3	1
卡布奇諾咖啡	1	2	2
瑪奇朵咖啡	1	1	3

latte
拿鐵咖啡

建議售價：100元/杯
材料成本：18元/杯 ‧ **營收利潤**：82元/杯

材料（份量：1杯/用杯容量：500cc）

義式濃縮咖啡液……60cc
果糖……15cc
牛奶……150cc
冰塊……用杯滿杯

作法

1 取用杯裝入冰塊後，加入義式濃縮咖啡液和果糖攪拌均勻備用。

2 牛奶倒入手拉奶泡壺中，打發成奶泡。

3 將奶泡中的冰牛奶緩緩倒入作法1的杯中至8分滿，再刮入奶泡至滿杯即可。

開店TIPS

☐ 建議可加紅蓋鮮奶油10cc和作法3的牛奶拌勻，再倒入作法1杯中，可讓咖啡更加的香滑順口。

☐ 除了拿鐵外，可添加各式風味糖漿果露，如香草、榛果、焦糖、焦糖海鹽…等，即變成風味拿鐵。熱飲的作法為加入牛奶後，再加入15cc風味果露拌勻；冰飲的作法是將果糖的份量改用果露15cc取代，其餘作法相同。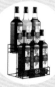

☐ 風味拿鐵使用的果露，1瓶1000g批發價約350元，使用一次的成本約7元，所以建議售價提高15～20元。

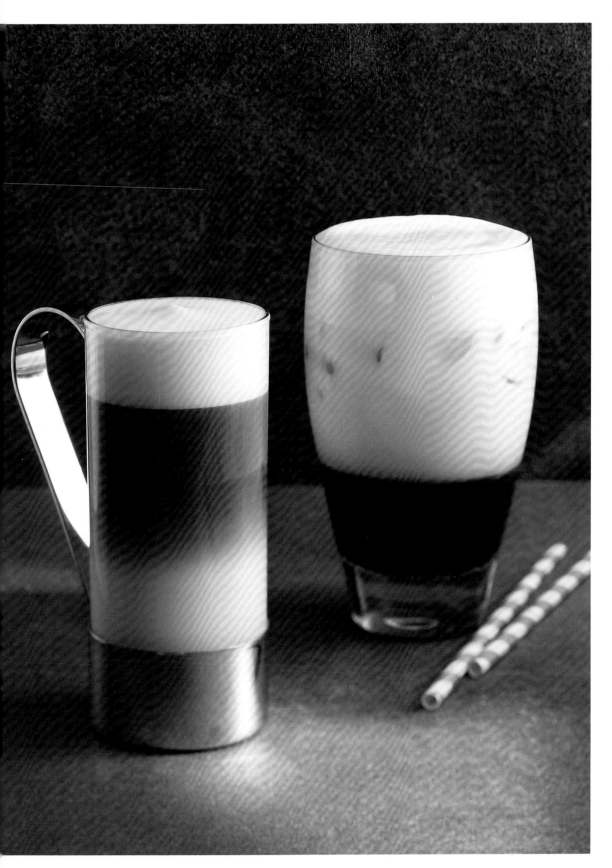

cappucino
卡布奇諾

建議售價：120元/杯
材料成本：25元/杯 ● **營收利潤**：95元/杯

材料（份量：1杯/用杯容量：360cc）

義式濃縮咖啡液……45cc
肉桂果露……15cc
牛奶……250cc
肉桂粉……少許

裝飾材料

檸檬皮絲……少許

作法

1 萃取義式濃縮咖啡液至用杯中，加入肉桂果露攪拌均勻，備用。

2 將牛奶倒入中型拉花鋼杯中，打成熱奶泡。

3 將奶泡中的牛奶緩緩倒入作法1的杯中至8分滿，再刮入奶泡至滿杯並抹平。

4 撒上肉桂粉及檸檬皮絲裝飾即完成。

開店TIPS

■ 卡布奇諾的組成是義式濃縮咖啡液、牛奶和肉桂粉，這裡是做特殊口味的卡布奇諾；若要做正統的，只要把肉桂果露刪掉即可。

■ 中型拉花鋼杯是用義式咖啡機上的蒸氣管製作，可直接打出熱奶泡，運用在熱咖啡飲品中；而手拉奶泡壺則是做出冰奶泡，用在冰的咖啡飲品。

cappucino
卡布奇諾

建議售價：120元/杯
材料成本：30元/杯 ● **營收利潤**：90元/杯

材料（份量：1杯/用杯容量：500cc）

義式濃縮咖啡液……60cc
肉桂果露……15cc
牛奶……250cc
冰塊……用杯滿杯

裝飾材料

肉桂粉……少許
檸檬皮絲……少許

作法

1 萃取義式濃縮咖啡液，備用。

2 取用杯裝入冰塊，加入濃縮咖啡液和肉桂果露攪拌均勻。

3 牛奶倒入手拉奶泡壺中，打發成奶泡。

4 將奶泡中的冰牛奶緩緩倒入作法2的杯中至8分滿，再刮入奶泡至滿杯並抹平。

5 撒上肉桂粉及檸檬皮絲裝飾即完成。

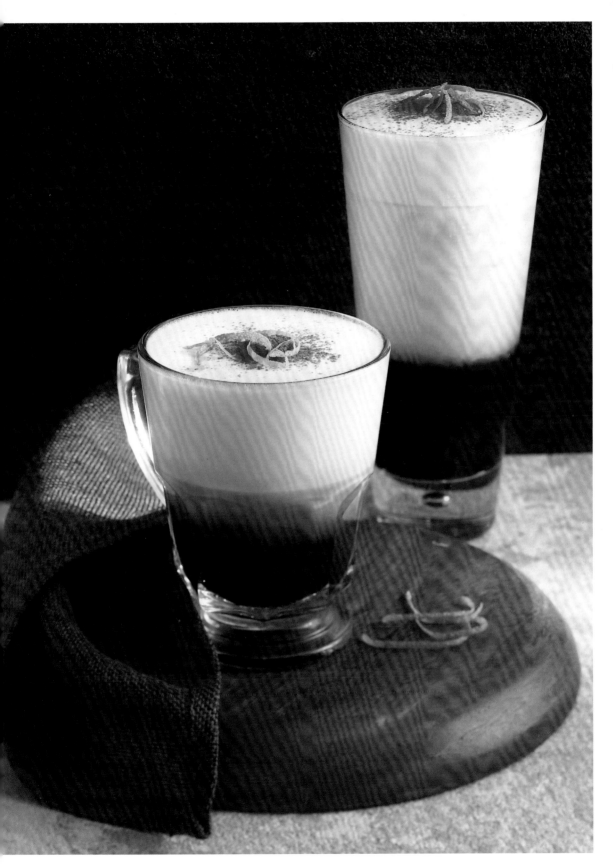

—— *caramel macchiato* ——
焦糖瑪奇朵

建議售價：120元/杯
材料成本：30元/杯 · 營收利潤：90元/杯

材料（份量：1杯/用杯容量：500cc）
義式濃縮咖啡液……60cc
焦糖果露……15cc
牛奶……250cc
冰塊……用杯滿杯

裝飾材料
焦糖醬……少許

作法
1 萃取義式濃縮咖啡液，備用。

2 取用杯裝入冰塊，加入濃縮咖啡液和焦糖果露攪拌均勻。

3 牛奶倒入手拉奶泡壺中，打發成奶泡。

4 將奶泡中的冰牛奶緩緩倒入作法2的杯中至7分滿，再刮入奶泡至滿杯並抹平，最後擠上焦糖醬裝飾即可。

開店TIPS
焦糖醬質地較濃稠，浮在奶泡上不會散開，可達到焦糖瑪奇朵層次分明的特色，建議不攪拌直接喝。

—— *caramel macchiato* ——
焦糖瑪奇朵

建議售價：120元/杯
材料成本：25元/杯 · 營收利潤：95元/杯

材料（份量：1杯/用杯容量：360cc）
義式濃縮咖啡液……45cc
焦糖果露……15cc
牛奶……250cc

裝飾材料
焦糖醬……少許

作法
1 萃取義式濃縮咖啡液至用杯中，加入焦糖果露攪拌均勻，備用。

2 將牛奶倒入中型拉花鋼杯中，打成熱奶泡。

3 將奶泡中的牛奶緩緩倒入作法1的杯中至7分滿，再刮入奶泡至滿杯並抹平。

4 最後擠上焦糖醬裝飾即可。

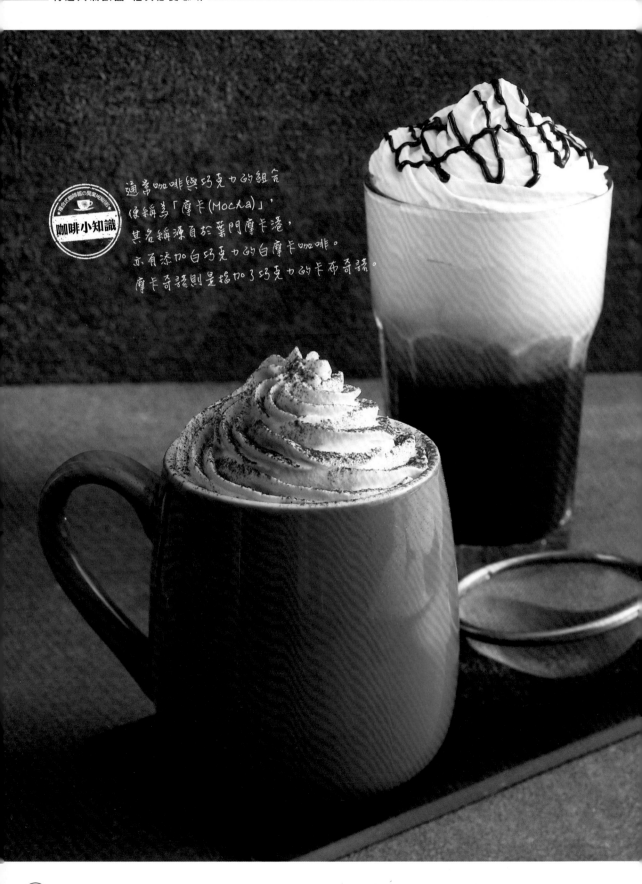

咖啡小知識

通常咖啡與巧克力的組合
便稱為「摩卡(Mocha)」，
其名稱源自於葉門摩卡港，
亦有添加白巧克力的白摩卡咖啡。
摩卡奇諾則是摻加了巧克力的卡布奇諾。

mocha
摩卡咖啡

建議售價：120元/杯
材料成本：30元/杯 ● 營收利潤：90元/杯

▌材料（份量：1杯/用杯容量：360cc）

義式濃縮咖啡液……45cc
Hershey's好時可可粉……15g
牛奶……250cc

▌裝飾材料

發泡鮮奶油……少許 `作法見P154`
防潮可可粉……少許

▌作法

1. 萃取濃縮咖啡液至用杯中，加入可可粉拌勻。

2. 牛奶倒入中型拉花鋼杯中打成熱奶泡。

3. 將奶泡中的牛奶緩緩倒入作法1的杯中至7分滿，再刮入奶泡至9分滿。

4. 最後擠上發泡鮮奶油，撒上可可粉裝飾即可。

開店TIPS

☐ 由於粉類材料不易拌勻，使用時必須先和少許的熱液體(例如：熱水、熱咖啡液)攪拌溶解。

☐ 可隨杯附上糖包1包讓顧客自由選用。

mocha
摩卡咖啡

建議售價：120元/杯
材料成本：30元/杯 ● 營收利潤：90元/杯

▌材料（份量：1杯/用杯容量：500cc）

義式濃縮咖啡液……60cc
Hershey's可可粉……15g
果糖……10cc
牛奶……150cc
冰塊……用杯滿杯

▌裝飾材料

發泡鮮奶油……適量
巧克力醬……少許

▌作法

1. 萃取義式濃縮咖啡液後，加入可可粉和果糖攪拌均勻。

2. 取用杯裝入冰塊，倒入作法1咖啡液後攪拌均勻。

3. 緩緩倒入牛奶形成分層。

4. 最後擠上發泡鮮奶油，再擠上巧克力醬裝飾即可。

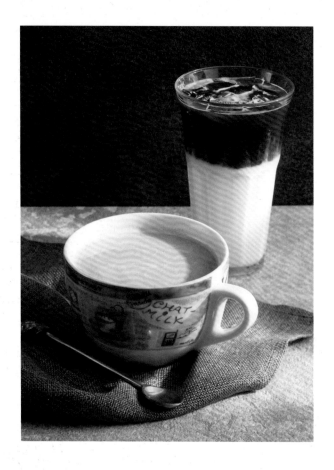

cafe au lait
咖啡歐蕾

建議售價：120元/杯
材料成本：25元/杯 ● 營收利潤：95元/杯

▌材料（份量：1杯/用杯容量：500cc）
冰咖啡液……150cc 作法見P37
牛奶……200cc
冰塊……用杯6～7分滿

▌作法
1 取用杯裝入冰塊，加入牛奶拌勻。

2 將冰咖啡液緩緩倒入作法1杯中，形成分層即可。

cafe au lait
咖啡歐蕾

建議售價：120元/杯
材料成本：30元/杯 ● 營收利潤：90元/杯

▌材料（份量：1杯/用杯容量：500cc）
美式咖啡液……180cc
牛奶……250cc

▌作法
1 萃取美式咖啡液至用杯中。

2 取牛奶用拉花鋼杯加熱後，再倒入作法1的杯中即可。

開店TIPS

可做成分層增加賣點，這裡是取牛奶的比重比咖啡和茶大，所以會在下層，倒入時要慢慢加入。

咖啡小知識

在法國被當做早餐飲品的咖啡歐蕾，是取自法文的「Caf'e au lait」的音譯，意指是咖啡加牛奶，任何一種咖啡都算。與卡布奇諾與拿鐵不同，並沒有明確的比例，也不限定一定要用義式濃縮咖啡，但可以確定的是牛奶的用量要比咖啡多。

材料（份量：1杯/用杯容量：500cc）

冰咖啡液……160cc 作法見P37

奶綠抹茶粉……1大匙(15g)

熱水……20cc

果糖……15cc

冰牛奶……50cc

冰塊……用杯6～7分滿

作法

1 將奶綠抹茶粉與熱水攪拌融化。

2 取用杯裝入冰塊，倒入作法1抹茶液及果糖，攪拌均勻。

3 先緩緩倒入冰牛奶形成第二層，再緩緩倒入冰咖啡液形成第三層即完成。

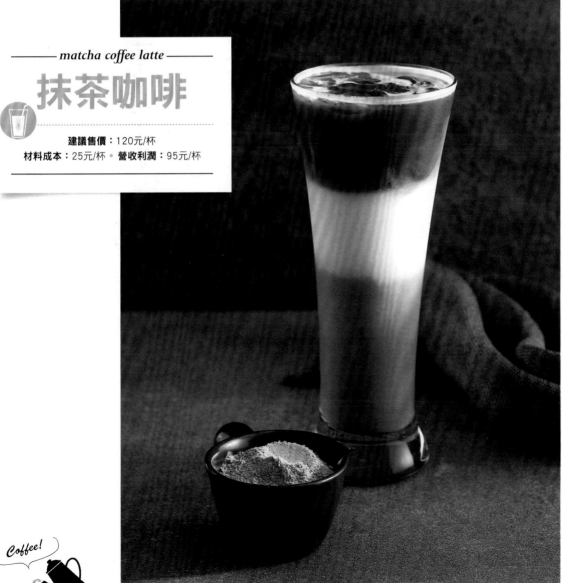

matcha coffee latte

抹茶咖啡

建議售價：120元/杯

材料成本：25元/杯 • 營收利潤：95元/杯

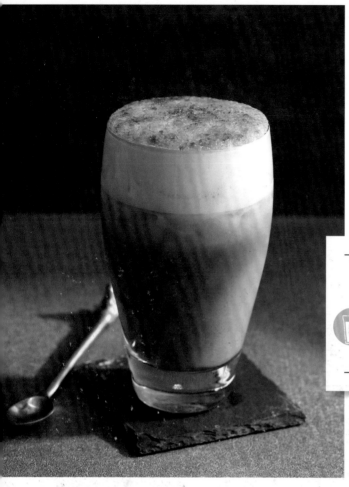

salted caramel latte

海鹽焦糖咖啡

建議售價：150元/杯

材料成本：40元/杯　營收利潤：110元/杯

材料（份量：1杯/用杯容量：500cc）

冰咖啡液……200cc 作法見P37

牛奶……100cc

果糖……10cc

焦糖醬……15cc

冰塊……用杯6～7分滿

裝飾材料：

玫瑰鹽奶蓋……適量

二號砂糖……適量

製作玫瑰鹽奶蓋

份量：約10杯

最佳賞味期：冷藏1～2天

材料：牛奶250cc、奶蓋粉100g、玫瑰鹽1～2g

作法：

將牛奶、奶蓋粉和玫瑰鹽依序放入調理盆中，用手持電動打蛋器用低速打到稠狀，即可。

作法

1 取用杯裝入冰塊，加入果糖、焦糖醬和牛奶攪拌均勻。

2 加入冰咖啡液至作法1用杯中至留約2公分高度。

3 鋪上玫瑰鹽奶蓋至滿杯。

4 將二號砂糖撒滿表面，用噴槍炙燒即完成。

Coffee!

材料（份量：1杯/用杯容量：500cc）

冰咖啡液……300cc 作法見P37

果糖……15cc

檸檬汁……3～5cc

冰塊……用杯8分滿

裝飾材料

檸檬片……1～2片

二號砂糖……適量

作法

1 冰咖啡液和果糖拌勻。

2 取用杯加入冰塊，倒入作法1的咖啡液攪拌均勻，再加入檸檬汁。

3 最後放入1片檸檬片至杯中即可（上方可使用竹叉插上1片檸檬片，撒上二號砂糖炙燒後做為裝飾）。

—— lemon coffee ——

西西里咖啡

建議售價：150元/杯

材料成本：40元/杯 • 營收利潤：110元/杯

開店TIPS

亦可以做成西西里檸檬氣泡咖啡，作法：取一用杯，倒入義式濃縮咖啡液60cc、冰塊半杯和氣泡水至9分滿，再淋上果糖15cc和檸檬汁3～5cc即可。因氣泡水的量很多，要用義式濃縮咖啡液製作。

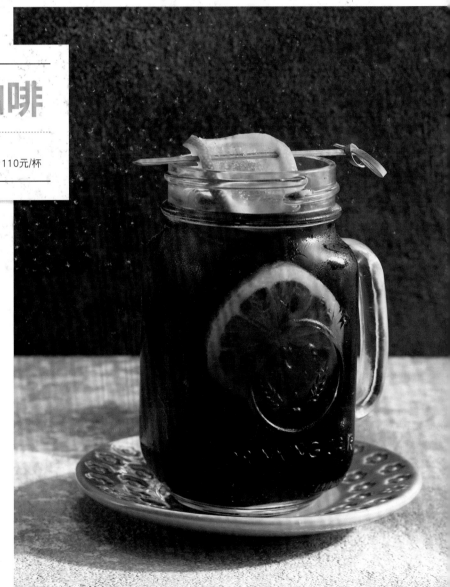

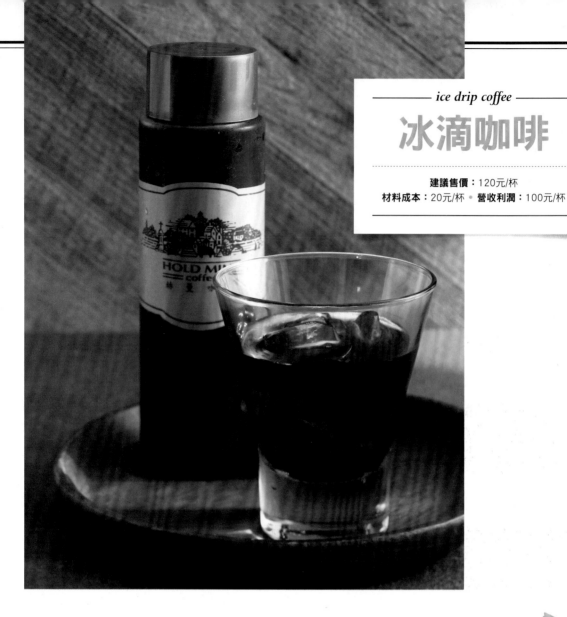

ice drip coffee

冰滴咖啡

建議售價：120元/杯

材料成本：20元/杯 ● 營收利潤：100元/杯

▌**材料**（份量：1杯/用杯容量：360cc）

冰滴咖啡液……180cc

冷開水……180cc

咖啡冰磚……適量

▌**作法**

1 取一用杯，倒入冰滴咖啡液和冷開水
混合均勻。

2 另取一用杯加入咖啡冰磚，再倒入作
法1的冰滴咖啡至6分滿，即可。

開店TIPS

☐ 冰滴咖啡製作需要時間，滴下的咖啡
濃度很濃，先貯存24小時以上，讓它
發酵產生酒香，可前2天做好放冰箱冷
藏保存。

☐ 若裝瓶做成外帶，建議
要一半咖啡液、一半
的水調和濃度，以免
咖啡太濃。市面也有
已做好的瓶裝冰滴咖
啡，販售價格為300cc賣80元。

☐ 成本是用一般商業咖啡豆計算，若用
優質精品莊園咖啡豆則可賣到150～
200元。

☐ 作法2的冰塊是使用咖啡做成冰磚，除
咖啡不易被冰塊稀釋，也更具賣相。

製作冰滴咖啡

份量：1000cc

最佳賞味期：冷藏1星期

材料：

中深烘咖啡豆(中細磨) ……150g

冰塊……上座滿杯量

冷開水……300cc

作法：

1 將玻璃槽裝上冰滴咖啡專用的過濾器。

2 再放入咖啡粉。

3 將濾紙鋪放在咖啡粉的表面上。

4 倒入少許的水（份量外）潤濕咖啡粉的表面及邊緣，再裝進滴漏組中。

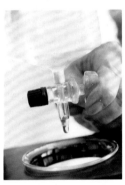

5 上壺放入冰塊後，再倒入水。

6 將調節閥調整至每10秒7滴，以控制滴漏的水量速度。

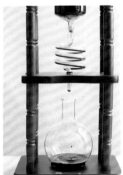

7 滴漏數小時後即完成，放入冰箱冷藏，待營業時取用即可。

手沖咖啡沖煮方法

沖泡式咖啡最重要的技巧就在於水流粗細與穩定的水量控制，讓水流由中心點開始注入熱水，並以螺旋狀方式穩定的向外繞，讓咖啡粉與熱水充分混合，最後滴濾出咖啡液。

用杯容量：220cc
咖啡量：咖啡豆2平匙(約15公克)
研磨度：依咖啡豆屬性及烘焙熟度研磨(見附表)
用水量：180cc～220cc

作法：

1 濾紙的邊向前折起後，將濾紙放進過濾杯中，再放入咖啡粉。
Point：玻璃壺請先溫壺後，再將過濾杯架在玻璃壺上方備用。

4 再使用手沖壺中一半的熱水，讓水流由中心點開始注入熱水，並以螺旋狀方式穩定的向外繞。
Point：在注入熱水時要與咖啡粉呈現90度的角度才是正確的方式，水溫也要控制在90℃～95℃。

2 輕敲過濾杯使咖啡粉均勻平整。

5 待水流畢後，再以同樣的方式注入剩下的熱水，直至熱水完全用畢。

3 先倒入少許的熱水，將咖啡粉潤溼，再等待約10秒。

單品咖啡沖煮建議：

優質精品咖啡豆品名	烘焙熟度	研磨度（刻度）	商業型咖啡豆品名	烘焙熟度	研磨度（刻度）
藍寶石咖啡	中焙	粗磨4號	經典特調咖啡	淺焙	粗磨4號
黃金曼特寧咖啡	深焙	粗磨4號	哥倫比亞咖啡	淺焙	粗磨4號
蘇拉維西咖啡	中焙	粗磨4號	摩卡咖啡	淺焙	粗磨4號
耶加雪菲咖啡	淺焙	粗磨4號	調合式藍山咖啡	淺焙	粗磨4號

優質莊園精品咖啡豆手沖冰咖啡組合

— pour over-golden mandheling —

黃金曼特寧

建議售價：180元/杯

材料成本：40元/杯 ● **營收利潤：**140元/杯

材料（份量：1杯/用杯容量：500cc）

黃金曼特寧咖啡液……180cc **作法見P54**

冰塊……適量

冰牛奶……60cc

果糖……15cc

開店TIPS

冰咖啡有加冰塊會稀釋咖啡液，所以咖啡需要比較濃，咖啡液和水的比例為1：10。

作法

1 使用手沖咖啡壺，以優質莊園精品咖啡豆和水1：10比例製作熱黃金曼特寧咖啡液。

2 取用杯裝冰塊至6分滿，杯子上方使用102D咖啡濾杯裝滿冰塊。

3 將熱咖啡液、作法2杯子，連同冰牛奶、果糖裝盛至木托盤上，一起端送給客人。

4 飲用時將熱咖啡液倒入有冰塊的咖啡濾杯中，流入杯中成冰咖啡，搭配冰牛奶和果糖飲用。

優質莊園精品咖啡豆手沖咖啡組合

— *pour over-yirgacheffe* —

耐加雪菲

建議售價：200元/杯

材料成本：40元/杯 • **營收利潤：**160元/杯

▌材料（份量：1杯/用杯容量：250cc）

耐加雪菲咖啡液……220cc `作法見P54`

65℃熱牛奶……60cc

咖啡粉……2g

二號砂糖……適量

冰塊……適量

炙燒糖檸檬片……2片

▌裝飾材料

薄荷葉……1片

▌作法

1 使用手沖咖啡壺，以咖啡豆和水1：15比例製作熱耐加雪菲咖啡液。

2 取一高腳杯裝滿冰塊，加入作法1的耐加雪菲咖啡液20cc。

3 取一熱咖啡杯後，加入耐加雪菲咖啡液200cc。

4 將作法2及作法3的冰熱咖啡放置木托盤上，附上熱牛奶、咖啡粉、二號砂糖、炙燒糖檸檬片(檸檬薄片撒上二號砂糖用噴槍炙燒)，一起端送給客人。

開店TIPS

- 檸檬片也可直接附上新鮮檸檬切片，撒上砂糖或咖啡粉食用，但是撒上二號砂糖炙燒過的風味更佳。

- 以組合式的木托盤呈現，會給顧客有加值的感覺。這道咖啡組合有熱和冰咖啡，讓客人可一次品嚐2種風味，並附上牛奶和糖，讓客人依喜好自行添加。

- 附上少量咖啡粉供客人聞香，除了能增加與顧客的互動之外，也可以讓客人更了解咖啡的風味。

Coffee!

材料（份量：1杯/用杯容量：500cc）

冷凍鳳梨……80g
冷凍藍莓……30g
鳳梨果露……15cc
冷開水……120cc
冰塊……用杯滿杯

裝飾材料： 新鮮藍莓……適量

作法

1 將冷凍鳳梨、冷凍藍莓、冷開水、鳳梨果露及冰塊放入漩茶機(或冰沙機)中攪打均勻。

2 倒入用杯中，用新鮮藍莓裝飾即可。

開店TIPS

- 選用冷凍水果製作，可以解決非產季時導致缺貨的缺點。
- 冰塊份量以「用杯」為量取基準。
- 若販售的飲品種類多，建議可添購「多功能漩茶機」，一機多用途，可以打冰沙、鮮果汁、製作奶蓋和奶泡、快速萃取茶湯，現做茶飲，有多段功能定時控制設定，按下按鍵即可完成。

—— *pineapple blueberry juice* ——

鳳梨藍莓果汁

建議售價：120元/杯
材料成本：30元/杯 • 營收利潤：90元/杯

apple cranberry juice

蘋果蔓越莓果汁

建議售價：150元/杯
材料成本：30元/杯 ● **營收利潤**：120元/杯

材料（份量：1杯/用杯容量：500cc）

冷凍蔓越莓……30g
蘋果丁……100g
細砂糖……10g
冷開水……150cc
冰塊……少許

作法

1 將冷凍蔓越莓、蘋果丁、細砂糖、冷開水及冰塊放入漩茶機(或可碎冰果汁機)中攪打均勻。

2 倒入用杯中，上方可用蔓越莓裝飾。

開店TIPS | 可將冷開水替換成1瓶100cc的養樂多，再加入50cc的水，以變化菜單。

— banana nut milk —
堅果香蕉牛奶

建議售價：120元/杯

材料成本：20元/杯 ● 營收利潤：100元/杯

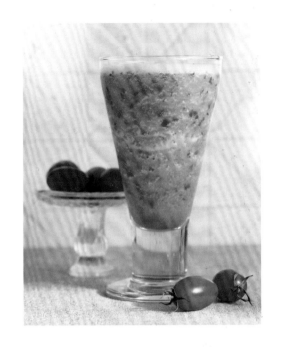

▌材料（份量：1杯/用杯容量：500cc）
香蕉1根、牛奶150cc、冷開水100cc、綜合堅果8g、冰塊少許

▌裝飾材料
堅果粉適量

▌作法

1 將香蕉、牛奶、冷開水、綜合堅果及冰塊放入漩茶機(或可碎冰果汁機)中攪打均勻。

2 倒入用杯中，上方撒上壓碎的堅果裝飾即可。

— honey with plum tomatoes —
番茄蜜

建議售價：120元/杯

材料成本：20元/杯 ● 營收利潤：100元/杯

▌材料（份量：1杯/用杯容量：500cc）
溫室小番茄120g、蜂蜜20cc、冷開水200cc、梅子粉少許、冰塊少許

▌作法

1 將小番茄、蜂蜜、冷開水、梅子粉及冰塊放入漩茶機(或可碎冰果汁機)中攪打均勻。

2 倒入用杯中即完成。

開店TIPS 可將冷開水替換成1瓶100cc的養樂多，再加入50cc水，售價130元。

mango panna cotta smoothies

鮮芒果
奶酪果昔

建議售價：150元/杯 • 材料成本：35元/杯 • 營收利潤：115元/杯

▌材料（份量：1杯/用杯容量：500cc）

奶酪……80～100cc
冷凍芒果……80g
冷開水……150cc
芒果果露……50cc
檸檬汁……10cc
果糖……12cc
冰塊用杯……7分滿
芝士奶蓋……適量

▌作法

1 將奶酪舀入用杯中冷藏備用。

2 將冷開水、芒果果露、檸檬汁和果糖放入漩茶機(或可碎冰果汁機)中打均。

3 再放入冷凍芒果和冰塊中攪打均勻成稠狀，倒入用杯中至8分滿，上面鋪上芝士奶蓋即可。

——奶酪的製作——

份量：400g
最佳賞味期：冷藏2～3天
材料：熱水400cc、奶酪粉100g
作法：
1 取熱水和奶酪粉用打蛋器拌勻。
2 倒入濾網中過濾多餘的泡泡，再倒入容器中冷卻成形即可。

製作芝士奶蓋

份量：約10杯
最佳賞味期：冷藏1～2天
材料：牛奶250cc、奶油乳酪(Cream Cheese)50g、奶蓋粉50g、玫瑰鹽1～2g
作法：取部分牛奶和奶油乳酪放入果汁機中，打成液狀，再放入其餘材料攪打均勻即可。

開店TIPS

☐ 奶酪要開店前先做好，直接倒入用杯中冷藏保存。可一次先做5～10杯，視店內販售狀況增加。

☐ 可以挑選夏天盛產時販售；冬天可改做草莓口味，冷凍草莓60g、草莓果露40cc，其餘配方都一樣。

grape smoothies

鮮葡萄果昔

建議售價：120元/杯

材料成本：30元/杯 • **營收利潤**：90元/杯

▌材料（份量：1杯/用杯容量：500cc）

冷凍葡萄70g、冷開水150cc、葡萄果露50cc、檸檬汁10cc、果糖12cc、冰塊用杯7分滿、芝士奶蓋適量 作法見P60

▌作法

1. 將冷開水、葡萄果露、檸檬汁和果糖放入漩茶機(或可碎冰果汁機)中打均。

2. 再放入冷凍葡萄和冰塊中攪打均勻成稠狀。

3. 倒入用杯中至8分滿，上面鋪上芝士奶蓋即可。

apple vinegar yogurt

蘋果醋優酪乳

建議售價：100元/杯

材料成本：25元/杯 • **營收利潤**：75元/杯

▌材料（份量：1杯/用杯容量：500cc）

蘋果酵醋40cc、牛奶200cc、果糖10cc、冰塊用杯8分滿

▌作法

1. 將蘋果酵醋、牛奶、果糖及冰塊放入漩茶機(或可碎冰果汁機)中攪打均勻。

2. 倒入用杯中，杯口放柳橙片裝飾即可。

開店TIPS

蘋果酵醋是由植物酵素與健康醋結合，經由天然釀造熟成，無人工色素、防腐劑和糖精，含豐富的氨基酸、有機酸及微量元素。8倍高效濃縮，可稀釋調配成各式飲品，像是醋飲、優酪乳和冰沙，除蘋果口味外，還有青梅和白桃味道，可自行替換其他酵素做成不同風味的飲料。

pineapple iced tea

霸氣鳳梨冰茶

建議售價：120元/杯 ● 材料成本：25元/杯 ● 營收利潤：95元/杯

材料（份量：1杯/用杯容量：600cc）

A 熱基底綠茶……150cc
　鳳梨果露……15cc
　金鳳梨醬……80g
　果糖……15cc
　檸檬汁……10cc
　冰塊……用杯滿杯
B 鳳梨片……2片
　椰果……2杓(100g)

作法

1 取用杯將鳳梨片分別貼至杯壁裝飾，並加入椰果，備用。

2 取700cc雪克杯裝入冰塊，加入鳳梨果露、金鳳梨醬、果糖、檸檬汁和熱基底綠茶，蓋上杯蓋，上下搖盪至雪克杯杯身產生霧氣。

3 倒入作法1用杯中即可。

基底綠茶泡法

份量：約5000cc
最佳賞味期：約3小時
材料：
玉蘭香綠茶葉……100g
熱水……5000cc
作法：
1 將水煮滾後熄火，等待水溫降至75～80℃，用打蛋器攪拌製造出漩渦，倒入綠茶葉，蓋上鍋蓋燜泡，計時6～7分鐘，至3分30秒打開鍋蓋吐氣1分鐘，再蓋上鍋蓋繼續燜泡至時間到。
2 將濾網放在保溫桶上，倒入作法1的熱綠茶，移除濾網。
3 讓濾出的綠茶醒3～5分鐘，蓋上保溫桶的蓋子即可。

開店TIPS

■ 綠茶泡太濃會澀，所以泡茶的比例是1:50。泡好後醒3～5分鐘，可讓泡好的綠茶不澀。

■ 金鳳梨醬是經特殊熬煮方法，完整保留鳳梨的果肉和口感，可增加茶飲中鳳梨香氣。

▌材料（份量：1杯/用杯容量：700cc）

熱基底綠茶……150cc 作法見P62

珍珠芭樂(中小型)……1顆(約180g)

檸檬汁……15cc

果糖……15cc

冰塊……少許

▌裝飾材料

芭樂片……3片

▌作法

1 將芭樂切塊狀。

2 將芭樂塊、檸檬汁、果糖、熱基底綠茶和冰塊放入漩茶機(或可碎冰果汁機)中，攪打均勻到稠狀。

3 倒入用杯中，上方放芭樂片裝飾，即完成。

開店TIPS

芭樂1顆在市場的批發價，白天是8元、晚上是5元，可以晚上購買節省成本，這道成本是以晚上購買價格計算。

—— *guava lemon green tea* ——

芭樂檸檬綠茶

建議售價：120元/杯

材料成本：20元/杯 ● **營收利潤**：100元/杯

fresh fruit tea

水果茶

建議售價：200元/杯

材料成本：40元/杯 • **營收利潤**：160元/杯

材料（份量：1壺/容量：600cc）

A 熱基底綠茶……150cc `作法見P62`

　柳橙原汁……150cc

　百香果果露……20cc

　新鮮百香果果肉……1顆

　檸檬汁……20cc

　蜂蜜……10cc

　冰塊……雪克杯半杯

B 奇異果片……3～4片

　柳橙片……1～2片

　草莓片……1顆

裝飾材料

薄荷葉……1小株

作法

1. 將柳橙片和奇異果片貼在杯壁裝飾，備用。

2. 將冰塊裝入雪克杯中，放入熱基底綠茶、柳橙原汁、百香果果露、百香果果肉、檸檬汁和蜂蜜，蓋上杯蓋，上下搖勻至雪克杯的杯身產生霧氣。

3. 倒入作法1杯中，再加入草莓片，放上薄荷葉即可。

———— milk tea ————

鮮奶茶

建議售價：120元/杯

材料成本：20元/杯 ● 營收利潤：100元/杯

▌材料（份量：1杯/用杯容量：600cc）

熱基底紅茶……150cc

牛奶……100cc

果糖……15cc

冰塊……用杯7分滿

▌作法

1 將牛奶放入漩茶機中，按下按鍵，漩成奶泡備用。

2 將作法1奶泡中的牛奶和果糖倒入用杯中，拌勻，加入冰塊。

3 將熱基底紅茶倒入作法2用杯中，加入奶泡至滿杯。

開店TIPS

▢ 這配方泡出來是比較濃的熱紅茶，適合用在製作奶茶。若想做成單純的熱紅茶販售，則是1杯用60%熱茶湯，再加入40%熱水。

▢ 奶泡可用多功能漩茶機打好，或是將牛奶倒入奶泡壺打出奶泡。

┏━ 奶茶專用的 基底紅茶泡法 ━┓

份量：約4000cc

最佳賞味期：約3小時

材料：女兒紅茶葉100g
　　　熱水4000cc

作法：

1 將水煮滾後熄火，等待水溫降至90～95℃，用打蛋器攪拌製造出漩渦，倒入紅茶葉，蓋上鍋蓋燜泡，計時12～15分鐘，至6分鐘打開鍋蓋吐氣1分鐘，再蓋上鍋蓋繼續燜泡至時間到。

2 將濾網放在保溫桶上，倒入作法1的熱紅茶，移除濾網。

3 讓濾出的紅茶醒3～5分鐘，蓋上保溫桶的蓋子即可。

tiramisu milk tea

提拉米蘇奶茶

建議售價：180元/杯

材料成本：35元/杯 ● 營收利潤：145元/杯

材料（份量：1杯/用杯容量：600cc）

熱基底紅茶……150cc 作法見P65
提拉米蘇慕斯粉……1大匙
奶精粉……3大匙
果糖……15cc
冰塊……雪克杯滿杯
咖啡凍……1杓(約75g)
發泡鮮奶油……適量 作法見P154
防潮可可粉……適量

裝飾材料

苦甜巧克力磚……100g
杏仁角……適量
巧克力醬……適量
薄荷葉……1株

作法

1 苦甜巧克力磚切小塊，隔水融化後，等溫度降至約20℃，杯口沾裹上一圈巧克力，再撒上杏仁角。

2 杯身用巧克力醬掛杯，做好放入冰箱冷藏備用。

3 將提拉米蘇慕斯粉、奶精粉和熱基底紅茶放入700cc雪克杯中攪拌均勻，加入果糖和冰塊，蓋上杯蓋，上下搖盪至雪克杯杯身產生霧氣。

4 用杯中先加入咖啡凍，再倒入作法3茶湯，上面擠發泡鮮奶油，撒上可可粉，用薄荷葉裝飾。

開店TIPS

■ 杯子上的裝飾要在開店前先做好，一次做5～10杯，視店中需要量增減。融化巧克力要掛上杯口時，溫度要掌控好，太熱一沾裹上就往下流，太冷會凝固，最適合的溫度為20℃。

■ 提拉米蘇慕斯粉的風味與新鮮馬斯卡彭起司相同，適合用在茶飲和慕斯蛋糕製作。

材料（份量：1杯/用杯容量：600cc）

熱基底紅茶……150cc 作法見P65

奶精粉……3大匙

煉乳……15cc

果糖……15cc

義式濃縮咖啡液……60cc

冰塊……雪克杯滿杯

咖啡凍……1又1/2杓(約100g)

作法

1 萃取義式濃縮咖啡液，備用。

2 將咖啡凍舀入用杯中，備用。

3 將奶精粉和熱基底紅茶放入700cc雪克杯中攪拌均勻，加入煉乳、果糖和咖啡液，再加入冰塊至滿杯，蓋上杯蓋，上下搖盪至雪克杯杯身產生霧氣。

4 倒入作法2杯中即可。

coffee milk tea

鴛鴦奶茶

建議售價：120元/杯

材料成本：20元/杯　**營收利潤**：100元/杯

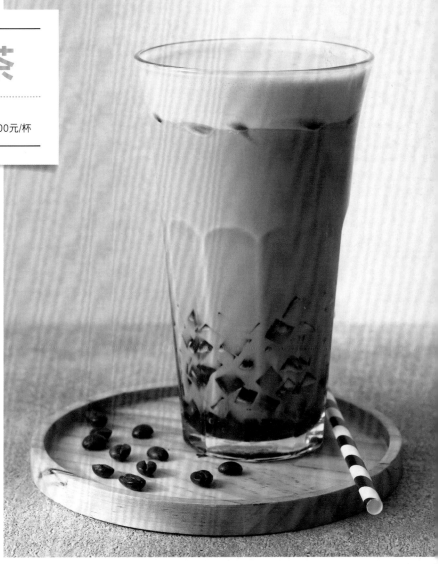

開店TIPS

「鴛鴦」是指奶茶和咖啡結合的產品。這道用多功能漩茶機雪克，可產生口感滑順的氣泡。

若要做成分層增加視覺效果，可以將作法3不加咖啡液，雪克好倒入用杯中，再倒入無糖的咖啡液，即可。

mocha smoothie

摩卡冰沙

建議售價：150元/杯

材料成本：30元/杯 ● 營收利潤：120元/杯

▌材料（份量：1杯/容量：500cc）

義式濃縮咖啡液……30cc

牛奶……100cc

摩卡奇諾冰沙粉……3大匙（約45g）

Hershey's好時可可粉……1大匙（約15g）

水滴巧克力……1大匙（約20g）

冰塊……用杯滿杯

▌裝飾材料

苦甜巧克力磚……100g

杏仁角……適量

發泡鮮奶油……適量 作法見P154

巧克力脆迪酥……2根

防潮可可粉……適量

▌作法

1 苦甜巧克力磚切小塊，隔水融化後，等溫度降至約20℃，杯口沾裹上一圈巧克力，再撒上杏仁角。

2 萃取義式濃縮咖啡液。

3 將所有材料依序放入漩茶機（或冰沙機）中攪打均勻。

4 倒入用杯中，擠上發泡鮮奶油，再用脆迪酥和可可粉裝飾即完成。

開店TIPS

摩卡奇諾冰沙粉是用咖啡粉、可可粉、冰砂粉和砂糖調出來的預拌粉，可做成咖啡口味的冰沙。

—— spinach milkshake smoothie ——

香草翡翠
奶昔冰沙

建議售價：120元/杯

材料成本：25元/杯 ● 營收利潤：95元/杯

開店TIPS

■ 牛奶可改用同份量的無糖豆漿製作成豆奶風味。

■ 香草Smoothies粉是帶有香草口味的粉，本身就有奶香、香草香氣及甜味，粉中含有香草顆粒，可運用在冰沙和奶昔中。

▌材料（份量：1杯/用杯容量：500cc）

新鮮菠菜……50g(約1株)

牛奶……100cc

薄荷果露……15cc

果糖……15cc

香草Smoothies粉……1大匙

冰塊……用杯滿杯

▌裝飾材料

原味優格……適量

▌作法

1 取用杯使用原味優格掛杯做裝飾。

2 將菠菜、牛奶、薄荷果露、果糖、香草Smoothies粉及冰塊放入漩茶機(或冰沙機)中攪打均勻。

3 倒入作法1杯中即完成。

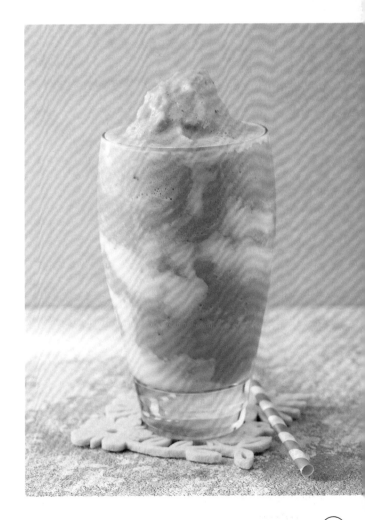

sky blue smoothie

藍天雲朵冰沙

建議售價：200元/杯
材料成本：35元/杯 • **營收利潤：**165元/杯

▌材料（份量：1杯/用杯容量：500cc）

藍柑橘果露20cc、椰子果露20cc、原味優酪乳100cc、果糖15cc、香草Smoothies粉1大匙(15g)、冰塊用杯滿杯

▌裝飾材料：發泡鮮奶油適量 作法見P154

▌作法

1 在用杯的杯緣擠上發泡鮮奶油做成雲朵，備用。

2 將2種果露、原味優酪乳、果糖、香草Smoothies粉及冰塊放入漩茶機(或冰沙機)中，攪打至直到呈綿細狀。

3 倒入作法1的用杯中，即可。

開店TIPS

也可以換其他口味的果露，像是奇異果搭配鳳梨作成綠色雲朵，或是柳橙搭配芒果果露做成黃色雲朵。

plum vinegar smoothie

梅醋冰沙

建議售價：100元/杯
材料成本：18元/杯 • **營收利潤：**82元/杯

▌材料（份量：1杯/用杯容量：500cc）

脆梅2顆、青梅酵醋50cc、冷開水120cc、果糖15cc、冰塊用杯滿杯

▌作法

1 將脆梅1顆切碎，1顆放入用杯中。

2 將所有材料依序放入漩茶機(或冰沙機)中，攪打至直到呈綿細狀。

3 倒入作法1的杯子，再放上脆梅碎，即完成。

—— *watermelon sparkling drink* ——

西瓜氣泡飲

建議售價：80元/杯
材料成本：10元/杯 ● **營收利潤**：70元/杯

▌材料（份量：1杯/用杯容量：500cc）

無糖氣泡水⋯⋯適量
西瓜果露⋯⋯40cc
冰塊⋯⋯用杯半杯

▌作法

1 用杯中裝入冰塊，注入無糖氣泡水至9分滿。

2 將西瓜果露拉高倒入作法1杯中即可。

開店TIPS

氣泡水加果露後不必攪拌，以免氣泡提早消失。
果露要拉高倒進去才會往下沉。
氣泡飲的作法簡單，可納入飲品的常備品項中。建議要購買製作氣泡水的機器，才可節省成本，創造高毛利。

—— *cantaloupe sparkling drink* ——

哈密瓜氣泡飲

建議售價：80元/杯
材料成本：10元/杯 ● **營收利潤**：70元/杯

▌材料（份量：1杯/用杯容量：500cc）

無糖氣泡水⋯⋯適量
哈密瓜果露⋯⋯40cc
冰塊⋯⋯用杯半杯

▌作法

1 用杯中裝入冰塊，注入無糖氣泡水至9分滿。

2 將哈密瓜果露拉高倒入作法1杯中即可。

開店TIPS

- 有糖氣泡水可用雪碧或其他透明的氣泡水。
- 蝶豆花茶要泡基底茶，可將蝶豆花2g和熱開水400cc浸泡5分鐘，待茶色釋出，加冰塊稀釋至1000cc；若要增加量，以此比例加倍即可。

— green apple sparkling drink —

青蘋果氣泡飲

建議售價：80元/杯

材料成本：10元/杯 · 營收利潤：70元/杯

▌材料（份量：1杯/用杯容量：500cc）

無糖氣泡水……適量
青蘋果果露……40cc
冰塊……用杯半杯

▌作法

1 用杯中裝入冰塊，注入無糖氣泡水至9分滿。

2 將青蘋果果露拉高倒入作法1杯中即可。

— butterfly pea sparking drink —

紫色夢幻氣泡飲

建議售價：85元/杯

材料成本：10元/杯 · 營收利潤：75元/杯

▌材料（份量：1杯/用杯容量：500cc）

有糖氣泡水……適量
蝶豆花茶湯……150cc
冰塊……用杯半杯

▌作法

1 用杯中裝入冰塊，注入有糖氣泡水至5分滿。

2 將蝶豆花茶湯倒入作法1杯中即可。

—peach vinegar sparkling drink—
白桃醋氣泡飲

建議售價：120元/杯

材料成本：15元/杯 ● 營收利潤：105元/杯

▌材料（份量：1杯/用杯容量：500cc）
無糖氣泡水適量、白桃酵醋40cc、冰塊用杯半杯

▌裝飾材料
冷凍蔓越莓少許、薄荷葉少許

▌作法

1 用杯中裝入冰塊，注入無糖氣泡水至9分滿。

2 將白桃酵醋拉高倒入作法1杯中，再放入冷凍蔓越莓、薄荷葉裝飾即可。

——— lemon squash ———
凍檸茶

建議售價：100元/杯

材料成本：25元/杯 ● 營收利潤：75元/杯

▌材料（份量：1杯/用杯容量：500cc）
雪碧適量、鹹檸檬半顆、醃檸檬片2～3片、檸檬汁少許、冰塊用杯半杯

▌裝飾材料：薄荷葉1株

▌作法

1 鹹檸檬切對半後放入杯中，加入冰塊後，倒入雪碧和檸檬汁至8分滿。

2 將醃檸檬片放入作法1杯中，最後加薄荷葉裝飾即可。

開店TIPS

■ 醃檸檬片的作法：萊姆切片加鹽撒勻後一層一層堆疊，醃4小時以上即可使用。建議一次醃10顆，密封室溫可放半個月。

■ 鹹檸檬是香港和東南亞傳來的，可到東南亞雜貨店或網路上購買。

CHAPTER 3
SIDE
DISH
超值單點配菜

共通開店TIPS

- ■配菜是可單點，也可加價購，即為點一份主餐，可以約7～8折的價錢加購，以刺激客人消費，增加營業額。
- ■配菜除了書中提供的配方外，也可使用半成品的薯條、脆薯、薯餅、洋蔥圈、起司條和雞米花等，只要炸熟附上番茄醬，即可上菜，節省備料的前置作業時間。而這些做好的半成品，不用解凍，直接放入油炸，可搭配油炸機使用，以加快上菜速度。
- ■沙拉和開胃菜販售時間可全天候提供，並無規範時段；湯品的販售時間則是以午餐、晚餐等正餐時間提供。
- ■沙拉除單點外，也可以用套餐形式販售，套餐則可加80～100元升級，搭配的選項有特製每日湯品、麵包、薯條(或其他炸物)、飲料等，也可以採4選2或3的方式搭配。
- ■部分沙拉可有2～3種醬汁讓客人自行挑選，提供多樣的選擇性，食譜中除一種醬汁外，也有列出其他可搭配的沙拉醬。
- ■湯品可做成每日精選濃湯隨餐附贈，或做成單點給喜好湯品的消費者。單點的份量會比隨餐多一點，也可再附上麵包只在早午餐時段販售，正餐時再恢復套餐形式呈現。
- ■湯品要每日開店前先煮一大鍋，建議以10～15人份的量為基準，再依照店中需要量乘以倍數，煮好保溫備用。

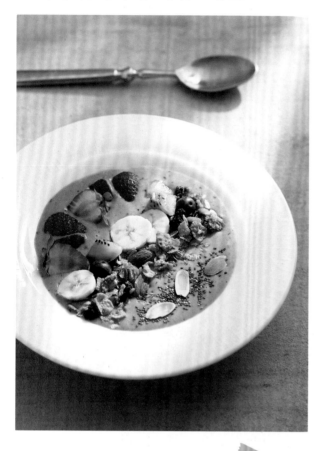

巴西莓果碗

參考售價：220元/份
材料成本：100元/份 • 營收利潤：120元/份

材料（份量：1人份）

A 巴西莓果奶昔

巴西莓汁60cc、新鮮藍莓100g、冷凍覆盆子60g、香蕉1/2條、原味優格1/2杯、牛奶(或豆漿)約100cc

B 新鮮藍莓3顆、新鮮草莓3顆、香蕉1/3條、奇異果1/4顆、綜合燕麥脆片適量、杏仁片適量、奇亞籽少許

調味料

蜂蜜15cc(或細砂糖10g)

營業前準備

1 材料A的藍莓洗淨，香蕉去皮待用。
2 材料B的水果洗淨，草莓對切，香蕉去皮後切片，奇異果去皮後切塊備用。
3 烤箱預熱至120℃，放入杏仁片烤10～20分鐘，上色後取出備用。

點餐後製作

1 果汁機中放入所有材料A攪打均勻，打至仍帶有顆粒感，即完成奶昔，試味道後，再加入蜂蜜(或細砂糖)。

2 打好的奶昔盛入深盤裡，再依序排入材料B的水果。

3 最後撒上燕麥脆片、杏仁片和奇亞籽即可上餐。

開店TIPS

- 巴西莓果碗基本上就是以巴西莓果所製成的，但食材裡巴西莓果只是添加營養成分，主要還是以其他水果為主，再搭配方便取材的優格、燕麥脆片和堅果，既健康又養生，也正搭上流行風潮。
- 使用的牛奶(或豆漿)可依照奶昔的稠度增加或減少，用果汁機打成汁時，要加入液體一起攪打，比較不容易空轉而打不均勻。

料理小知識

巴西莓果原產於中南美洲，生長在熱帶氣候的棕櫚樹上，在巴西十分普遍，被廣泛應用在各種飲料與飯後甜點中。近年來研究發現含有大量的抗氧化物和豐富氨基酸，被譽為是「全球最棒的超級食物之一」，因此常可看到相關產品，如巴西莓膠囊、巴西莓果汁、巴西莓果泥等。

▌材料（份量：1人份）

綜合生菜……60g
莫札瑞拉起司……3片
草莓……3顆
新鮮羅勒葉……4片

▌調味料

蜂蜜……15cc
初榨橄欖油……15cc
海鹽……1g
巴薩米可醋膏……15cc

▌營業前準備

1 莫札瑞拉起司切厚片。
2 綜合生菜和羅勒葉洗淨脫水；草莓洗淨後切對半。

▌點餐後製作

1 綜合生菜、莫札瑞拉起司片、草莓和羅勒葉一一擺放在盤上。

2 淋上蜂蜜和初榨橄欖油，撒上海鹽，最後在周圍淋上巴薩米可醋膏即可。

strawberry caprese salad

草莓卡布里沙拉

建議售價：180/份 • **材料成本**：70/份 • **營收利潤**：110/份

開店TIPS

卡布里沙拉作法很簡單，正統配方是把切片番茄、莫札瑞拉起司和羅勒擺在一塊，再淋上特級初榨橄欖油、鹽和黑胡椒就完成。把番茄換成草莓，讓不同食材產生不一樣的變化與滋味，可視季節改回原本的番茄，以降低食材成本。

綜合生菜以市面上好取用的即可，沒有限定，一般是三種種類不一樣的生菜即可，如美生菜、蘿蔓生菜和紅包心生菜。

料理小知識

卡布里沙拉是以義大利卡布里島（Capri）的名稱而命名。紅、白、綠三種顏色分明地落在盤上，讓人很直覺聯想到義大利國旗。

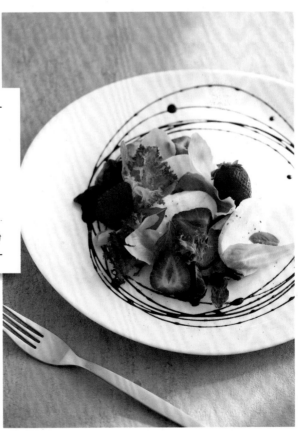

材料（份量：1人份）

A 冷燕麥粥(10人份)

桂格燕麥……1罐(約1100g)

杏仁片……150g

葡萄乾……150g

核桃……200g

牛奶……2罐(950ml/罐)

B 原味優格……30g

香蕉……30g

蘋果……30g

新鮮藍莓……4顆

新鮮草莓……1顆

營業前準備

冷燕麥粥製作

1 準備乾淨大沙拉碗，依序放入桂格燕麥、杏仁片、葡萄乾和核桃，再倒入牛奶後，移入冰箱冷藏浸泡一夜，隔日即可使用。

材料B處理

2 香蕉去皮後切片；蘋果洗淨，帶皮切粗絲；藍莓和草莓洗淨，擦乾，草莓對切兩半備用。

點餐後製作

1 取冷燕麥粥一份125g，加入優格和蘋果絲拌勻，再盛入透明杯裡。

2 再依序放入藍莓、草莓和香蕉片，最後用薄荷葉或迷迭香裝飾即完成。

— bircher muesli —

瑞士水果
冷燕麥粥

建議售價：120/份 ● 材料成本：30/份 ● 營收利潤：90/份

開店TIPS

水果的選用及種類可依照顏色和喜好，及當日水果價格來決定。

沙拉食材的設計是運用燕麥、杏仁、香蕉、藍莓、草莓、蘋果、核桃和優格等健康食材做成，讓餐點更符合健康元素。

yogurt jam jar salads

芹菜優格蘋果罐沙拉

建議售價：160/份 • **材料成本**：50/份 • **營收利潤**：110/份

材料（份量：1人份）

原味優格100g、糙米60g、小番茄6顆、紅甜椒適量、黃甜椒適量、小黃瓜適量、蘋果1/2顆、西洋芹菜40g、蘿蔓生菜30g、新鮮葡萄8顆、核桃20g

營業前準備

1 糙米泡水一晚後瀝乾，以糙米：水＝1：1加入水量，放入電鍋中，外鍋加2杯水蒸熟；蘿蔓生菜洗淨瀝乾備用。

2 紅、黃甜椒切絲；小黃瓜切圓片；蘋果切丁，泡鹽水防止氧化變色；西洋芹菜切斜片；葡萄去皮備用。

3 烤箱預熱至120℃，放入核桃，烘烤10～20分鐘至脆，取出備用。

點餐後製作

1 準備一個約240ml～300ml大小的玻璃瓶罐。

2 依序放入原味優格、小番茄、紅黃甜椒絲、蘿蔓生菜和糙米，再放上小黃瓜片、蘋果丁、西洋芹菜片、葡萄和核桃，插上蘿蔓生菜即可。

Point：罐沙拉擺放食材時須注意，顏色需要層層分明。另外，最下層需要放不容易受醬汁影響的食材，以免在醬汁中浸泡過久而太鹹或軟爛，如小番茄就很適合。

3 上餐前，可先蓋上蓋子使優格均勻散布在每種食材上。

開店TIPS

■ 罐沙拉是將新鮮的蔬果堆疊放在透明的玻璃瓶中，除藉由蔬菜的鮮艷顏色吸引客人外，也順應網美打卡拍照的需求，可做成外帶。

■ 這道沙拉除了原味優格以外，P84-87的千島醬、凱薩醬、檸檬油醋醬、蜂蜜芥末醬和藍紋乳酪醬都很適合，但如果選擇用沙拉醬，底部的優格不用放。

Salads!

— brown rice with chicken salad —

檸檬糙米雞肉沙拉

建議售價：150/份
材料成本：60/份 ● 營收利潤：90/份

材料（份量：1人份）

A 糙米120g、綠捲鬚生菜5g、青花椰菜3
朵、小黃瓜20g、紅蘿蔔20g、酪梨1/4
顆、小番茄6顆、檸檬片1/2顆

B 香料烤雞(5人份)
雞胸肉5片、大蒜5顆

C 檸檬油醋醬60cc 作法見P85

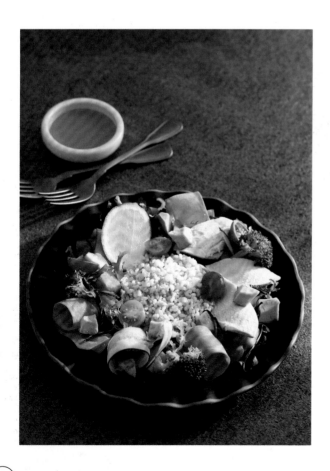

調味料

肯瓊粉約30g、義大利綜合香料5g、鹽
15g、黑胡椒碎5g

營業前準備

製作香料烤雞

1 雞胸肉洗淨後擦乾水分；大蒜去皮後切
成碎狀。

2 將大蒜碎和所有調味料放入小鋼盆中，
混和拌勻備用。

3 另取大鋼盆，放入雞胸肉和作法2調味
料拌均勻，放入冰箱冷藏醃製1天，再
分裝1人份1片約150g一包冷藏保存，
量多時可放冷凍保存，使用前先退冰。

4 烤箱預熱至180℃，放入醃好的雞胸
肉，烤15～20分鐘至熟，取出放涼，
切片備用。

材料A處理

5 糙米泡水一晚後瀝乾，以糙米：水=1：
1加入水量，放入電鍋中，外鍋加2杯水
蒸熟；青花椰菜洗淨，燙熟備用。

6 綠捲鬚生菜洗淨瀝乾；小黃瓜、紅蘿蔔
洗淨，刨成長片狀，泡冰水約15分鐘；
酪梨取果肉，切丁；小番茄洗淨，切對
半；檸檬切片。

7 檸檬油醋醬製作。

點餐後製作

1 準備餐盤，糙米飯放在中間，周圍擺
放所有沙拉材料和香料烤雞。

2 附上檸檬油醋沾食即可上餐。

開店TIPS

這道沙拉除了檸檬油醋醬之外，還可以
提供千島醬、蜂蜜芥末醬和凱薩醬等供
選擇，味道都很適合。

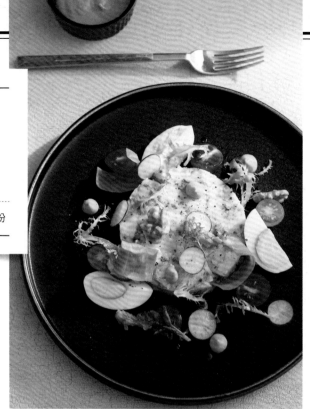

—— german mashed potatoes salad ——

德式馬鈴薯泥沙拉

建議售價：140/份 • 材料成本：50/份 • 營收利潤：90/份

材料（份量：1人份）

A 德式馬鈴薯泥沙拉(10人份)
馬鈴薯8顆、酸黃瓜碎200g、培根10片

B 雞蛋1顆、小番茄3顆、櫻桃蘿蔔適量、紅蘿蔔2片、綠捲鬚生菜適量、核桃適量

調味料

A 美乃滋250g、美式芥末醬80g、芥末籽醬30g、鹽15～20g、黑胡椒碎適量

B 橄欖油60cc、美式芥末醬適量

營業前準備

製作德式馬鈴薯沙拉

1 深鍋中加入半鍋水煮滾後，放入洗淨的馬鈴薯，用小火煮約30～40分鐘至熟，取出放涼後去外皮，再把馬鈴薯搗碎備用。

2 培根切丁，放入平底鍋，開小火煎脆後取出，瀝油放涼。

3 馬鈴薯碎放入鋼盆中，再加入美乃滋、酸黃瓜碎、培根丁和美式芥末醬、芥末籽醬混和拌勻，加鹽和黑胡椒碎調味，攪拌均勻即可。

材料B處理

4 雞蛋煮熟，放涼後去殼，切成半月狀。

5 烤箱預熱至120℃，放入核桃烘烤10～20分鐘至脆，取出備用。

6 小番茄洗淨後切對半；櫻桃蘿蔔切片；紅蘿蔔刨成片狀；綠捲鬚生菜洗淨，瀝乾備用。

點餐後製作

1 取150g一份德式馬鈴薯沙拉，填入圓模型中，固定放在盤中間。

2 周圍放上所有沙拉材料，最後淋上橄欖油，撒上核桃，附上美式芥末醬即可上餐。

開店TIPS

■ 這道沙拉除了美式芥末醬之外，還可以提供蜂蜜芥末醬，味道都很適合。

■ 堅果類使用前要先烤香，可一次把當天需要的用量一起烤好。

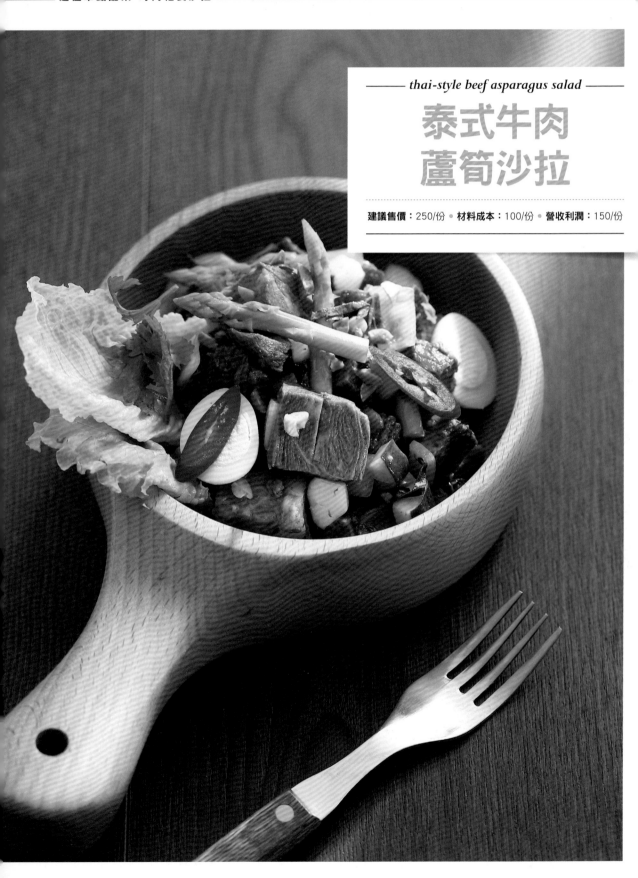

thai-style beef asparagus salad

泰式牛肉
蘆筍沙拉

建議售價：250/份 • 材料成本：100/份 • 營收利潤：150/份

▌材料（份量：1人份）

牛梅花肉……120g

小番茄……6顆

洋蔥……20g

小黃瓜……30g

小蘆筍……10支

鳥蛋……1顆

辣椒……適量

香菜……適量

九層塔……適量

蒜味花生……10g

蘿蔓生菜……2葉

▌調味料

鹽……適量

黑胡椒碎……適量

蘿望子醬汁……約60g

▌營業前準備

1　牛梅花肉加入鹽和黑胡椒碎調味後，放入已預熱至180℃烤箱，烤15分鐘至熟後，取出放涼切塊備用。

2　小番茄、洋蔥和小黃瓜切丁；小蘆筍和鳥蛋燙熟後放涼，每支蘆筍對切兩段，鳥蛋去殼後切對半；辣椒切斜片；香菜和九層塔切碎；花生搗碎；蘿蔓生菜洗淨備用。

3　蘿望子醬汁製作備用。

▌點餐後製作

1　將牛肉塊、小番茄丁、洋蔥丁和小黃瓜丁放入鋼盆中，再加入小蘆筍、辣椒片、香菜碎和九層塔碎，加入蘿望子醬汁調味，攪拌均勻後盛入木碗裡。

2　最後放上鳥蛋，再淋上一點蘿望子醬汁，撒上碎花生，放入蘿蔓生菜裝飾即可。

─ 製作蘿望子醬汁 ─

份量：10人份

最佳賞味期：冷藏1星期

材料：蘿望子醬1罐(454g/罐)、椰糖200g、水200cc、魚露150cc、檸檬汁30cc

作法

1　取小湯鍋，放入水與椰糖，用小火攪散煮滾後熄火，放涼。

2　放涼的椰糖水加入蘿望子醬、魚露和檸檬汁攪拌均勻即可。

開店TIPS

- 烤牛肉可以開店前先一次準備3～5份冷藏備用，再視營業量調整。
- 蘿望子醬可以增加菜色的酸度，和椰糖在東南亞雜貨店或是大賣場都可以買到。

料理小知識

蘿望子是東南亞常見食材，在當地通常是加糖製作成飲料販售，因為加糖後的蘿望子味道像酸梅汁，也有當成醬料，而在台灣通常只當醬料使用。蘿望子含豐富維生素C，早年航海人帶蘿望子果出航，能防止壞血症；印度人可以從葉子看出隔日天氣。蘿望子也是伍斯特醬的主要原料。

百搭沙拉醬Dressing

沙拉可搭配好幾種醬汁，讓客人自行挑選，
這裡介紹最受歡迎及活用度高的6種沙拉醬，
可一次多做些，當作店中的常備醬。

—— thousand island dressing ——

千島醬

- **份量**：10人份(約50g/份)
- **最佳賞味期**：冷藏約3～4天

▌材料

美乃滋……300g
洋蔥……40g
酸黃瓜碎……40g
雞蛋……1顆(約60g)
新鮮巴西里……適量

▌調味料

番茄醬……100g
塔巴斯可辣醬(Tabasco)……10g
梅林醬油……10g

▌作法

1 雞蛋煮熟，放涼後去殼後切碎。

2 洋蔥去皮後切碎；巴西里洗淨，擦乾
後切碎備用。

3 將洋蔥碎、酸黃瓜碎、水煮蛋碎和巴
西里碎放入鋼盆中，再放入美乃滋和
所有調味料充分攪拌均勻即可。

弄成碎蛋丁方法

用水煮蛋做千島醬和檸檬塔塔醬，需
要用碎蛋丁，可用下面的方法。

◎ 可用切蛋器先切片狀，再將蛋轉
方向，再切一次，就會變成較大
丁的蛋碎。

◎ 可將水煮蛋放入塑膠細網袋中(裝
馬鈴薯或地瓜用的)，再利用細洞
用力向前擠出，就會是比較細碎
的蛋碎。

開店TIPS

■ 千島醬的基底只有70%的美乃滋跟
30%的番茄醬所組成。材料比例可
自行調整；喜歡偏甜就加多一點番茄
醬；喜歡偏酸就額外加酸黃瓜碎；喜
歡偏辣的則可以多加一些塔巴斯可辣
醬、生大蒜碎或辣椒醬；要爽脆可加
一點洋蔥碎或紅蔥頭切碎，香料也可
照自己喜好調整，也可用香菜或茴
香，變化多但作法很簡單，只要材料
攪拌均勻。

■ 洋蔥因為是生食，所以用刀切比用機
器打細不容易出水，保存期限也更久
一點，沒出水可維持3～4天左右。

caesar sauce

凱薩醬

- **份量**：10人份(約50g/份)
- **最佳賞味期**：冷藏約3～4天

材料
美乃滋300g、大蒜5顆、酸豆20g、油漬罐頭鯷魚10g、帕馬森起司粉30g

調味料
芥末籽醬20g、檸檬汁40cc、梅林醬油10g、黑胡椒碎適量

作法

1 大蒜去皮後切碎；酸豆切碎備用。

2 將鯷魚放入鋼盆中，用打蛋器磨碎後，加入美乃滋、大蒜碎、酸豆碎、帕馬森起司粉和所有調味料攪拌均勻即可。

開店TIPS

凱薩醬作法很簡單，只要把材料攪拌均勻就好，想做口味酸一點的，可多加點檸檬汁；若因為蒐集食材費時費工外，亦可直接購買市售品。

lemon vinaigrette dressing

檸檬油醋醬

- **份量**：10人份(約50g/份)
- **最佳賞味期**：冷藏約3～4天

材料
橄欖油200cc、檸檬汁60cc、糖漿180g、蘋果醋10cc

調味料
黑胡椒碎適量

作法
將所有材料和調味料放入鋼盆中，攪拌均勻即可。

開店TIPS

檸檬油醋醬使用前須充分攪拌均勻，才不會倒出多餘橄欖油或檸檬汁，所以可放在擠壓瓶中保存，使用前搖晃均勻即可。

Salads!

aioli

大蒜蛋黃醬

- **份量**：3〜4人份(約50g/份)
- **最佳賞味期**：冷藏約3〜4天

▌材料
大蒜……4顆
生蛋黃……2顆
檸檬汁……20cc
橄欖油……150cc

▌調味料
鹽……1g
黑胡椒碎……適量
匈牙利紅椒粉……適量

▌作法
1 大蒜去皮後切碎備用。

2 將蛋黃、檸檬汁和一半的橄欖油放入均質機容器中，使用均質機高速打均勻成蛋黃醬。

3 將打好的蛋黃醬放入大蒜碎、另一半的橄欖油和所有調味料充分攪拌均勻即可。

開店TIPS

- ■ 大蒜蛋黃醬傳統上會用到大蒜、橄欖油、蛋黃和檸檬汁等材料，並用研缽和杵製作。這裡使用均質機攪拌，可節省前置時間。
- ■ 現做的大蒜蛋黃醬非常美味，不管是佐海鮮、肉類或蔬菜料理，當烤物或炸物沾醬都很適合，所以不要一次做太大量。

blue cheese dressing

藍紋乳酪醬

- **份量**：10人份(約50g/份)
- **最佳賞味期**：冷藏約3〜4天

▌材料
藍紋乳酪……40g
美乃滋……300g
動物性鮮奶油……120cc
原味優格……60g

▌調味料
檸檬汁……20cc

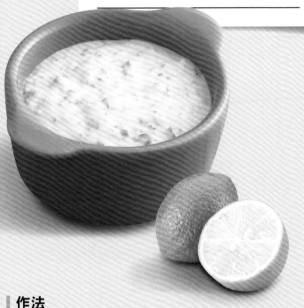

檸檬塔塔醬
lemon tartar sauce

- 份量：10人份(約50g/份)
- 最佳賞味期：冷藏約3～4天

材料
美乃滋……300g
洋蔥……40g
酸豆……10g
酸黃瓜碎……40g
雞蛋……2顆

調味料
檸檬汁……60cc
檸檬皮……少許
黑胡椒碎……適量

作法
1 雞蛋煮熟，放涼後去殼後切碎。

2 洋蔥去皮後切碎；酸豆切碎備用。

3 將洋蔥碎、酸黃瓜碎、酸豆碎、水煮蛋碎放入鋼盆中，再放入美乃滋攪拌均勻後，加入檸檬汁、檸檬皮和黑胡椒碎，攪拌均勻即可。

作法
1 藍紋乳酪放室溫退冰。

2 將藍紋乳酪放入鋼盆中，用打蛋器慢慢攪拌成膏狀，再分次慢慢加入美乃滋、鮮奶油和優格，一邊加一邊攪打均勻。

3 最後將所有材料拌好再調入檸檬汁拌勻即可。

Point：因為藍紋乳酪很鹹，醬料拌勻後先試味道，再斟酌要不要放鹽。

開店TIPS
藍紋乳酪帶有特殊氣味，單吃味道太重，但和美乃滋和檸檬汁一起打成醬，能大幅減低其特殊氣味，質地也變得滑順，不管是淋在沙拉上，或當成沾醬配炸物，都能讓主角呈現更多風味與層次。

開店TIPS
■ 喜歡沾醬酸一點，可以多加一點檸檬汁，為了搭配油炸，酸一點較能夠解膩。而在選美乃滋時也不要挑太甜的，像「康寶美玉白汁」和「康寶百事福美玉白汁」，分別是甜和鹹的美乃滋，可從中挑選使用。
■ 塔塔醬的洋蔥必須用刀切碎，不能用調理機打碎，否則洋蔥汁會流出，水分過多易導致醬汁腐敗。

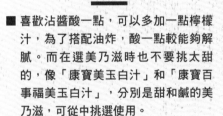

▌材料（份量：1人份）

新鮮香菇……150g
蘑菇……150g
大蒜……5顆
新鮮百里香……3支
新鮮巴西里……適量
西洋菜……適量
橄欖油……60cc

▌調味料

義大利綜合香料……5g
白酒……50cc
辣椒粉……5g
鹽……約10g
黑胡椒碎……適量

▌營業前準備

1 將香菇和蘑菇全部切成4等分(小朵保持完整)。

2 大蒜去皮後切片；百里香洗淨，取下葉子部分；巴西里洗淨後切碎；西洋菜洗淨備用。

▌點餐後製作

1 熱鍋，加入橄欖油，放入蒜片，用中火爆香後，放入香菇及蘑菇，再轉大火炒至上色有香氣。

Point：炒野菇本身會吸油，所以炒的過程必須適時加入橄欖油或沙拉油，以保持濕潤。

2 再加入百里香、義大利綜合香料和巴西里碎拌炒均勻後，加入白酒和辣椒粉翻炒均勻。

3 最後加入鹽和黑胡椒碎調味即可盛盤，放上西洋菜和風乾番茄裝飾後上餐。

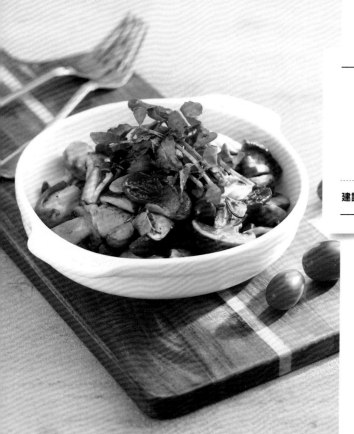

—— fried mushroom with garlic & yhyme ——

百里香
蒜味炒野菇

● 建議售價：180/份　● 材料成本：50/份　● 營收利潤：130/份

開店TIPS

■ 炒濃郁的野菇，需搭配帶有果香或酸度較高的白酒，或料理用的白酒，可帶出融合的特殊香氣。

■ 除了蘑菇和新鮮香菇外，也可多選擇其他季節性的蕈菇類，如杏鮑菇、黑蠔菇等。

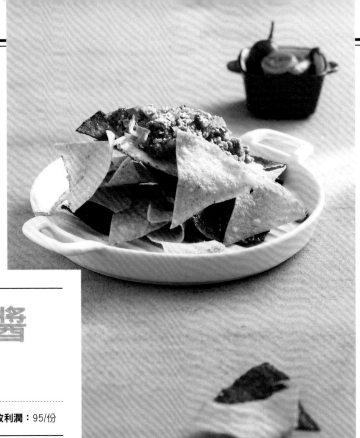

—— chili con carne nachos ——

墨西哥肉醬
玉米片

建議售價：160/份 ● **材料成本**：65/份 ● **營收利潤**：95/份

▌材料（份量：1人份）

墨西哥玉米餅……200g
墨西哥辣牛肉醬……120g 作法見P97
罐裝墨西哥辣椒……1條
香菜……約30g
帕馬森起司粉……適量

▌營業前準備

1 墨西哥辣牛肉醬製作保溫備用。
2 罐裝墨西哥辣椒切片；香菜洗淨，擦乾
　 水分後切碎備用。

▌點餐後製作

1 將玉米餅裁剪成三角形後，加熱炸油
　 至180℃，放入玉米片炸1分鐘，待玉
　 米片酥脆後撈出，瀝乾油，盛盤。

2 將墨西哥辣牛肉醬淋在玉米片上，放
　 上墨西哥辣椒片、香菜碎和起司粉即
　 可上餐。

開店TIPS

墨西哥玉米餅可和食品代
理商購買，這有三種顏
色，分別是紅番椒、墨
西哥青椒和黃玉米三種
口味，使用前裁減成需要
形狀，油炸後即可食用。

料理小知識

　　墨西哥玉米片(nachos)在
　　美國和墨西哥餐廳是常
　　見的經典開胃菜，通常
　　會附上沾醬，像是莎莎
　　醬、墨西哥辣椒乳酪醬、
酪梨醬(guacamole)或墨西哥辣牛肉醬
(chilli con carne)和酸奶酪；而沒附帶
沾醬的玉米片通常都已用香料調味過。

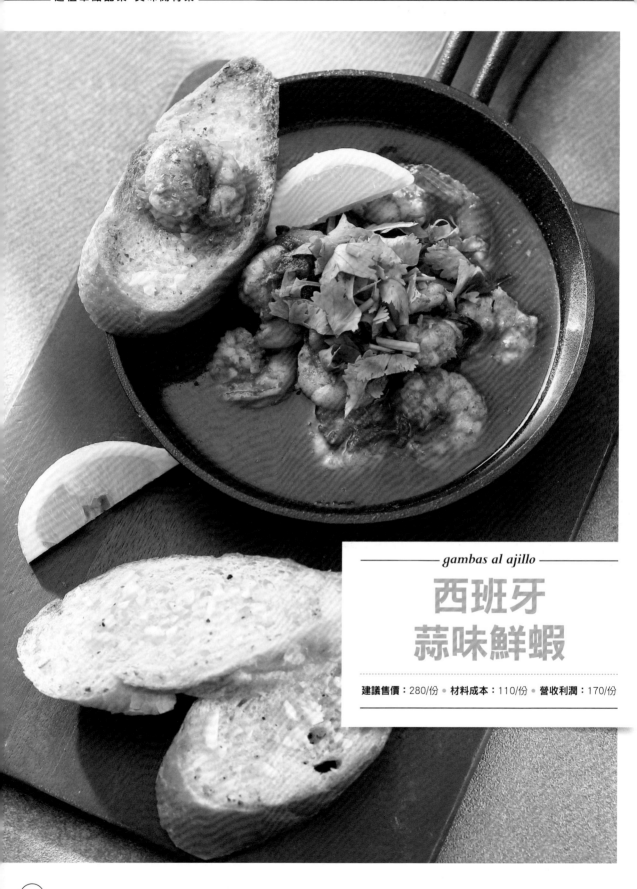

gambas al ajillo

西班牙
蒜味鮮蝦

建議售價：280/份 ● 材料成本：110/份 ● 營收利潤：170/份

材料（份量：1人份）

A 新鮮白蝦……約12隻

　　大蒜……10顆

　　辣椒……1條

　　九層塔……5片

　　橄欖油……100cc

B 法國麵包……2～3片

　　檸檬……1顆

　　橄欖油……適量

調味料

Ⓐ 白酒……20cc

　　白胡椒粉……適量

　　鹽……2g

Ⓑ 煙燻紅椒粉……5g

　　白酒……30cc

　　檸檬汁……20cc

　　鹽……適量

　　黑胡椒碎……適量

營業前準備

1 白蝦洗淨，剝去蝦頭和蝦殼，蝦身背部橫剖一刀但不切斷，挑掉腸泥後加入調味料Ⓐ拌醃15分鐘備用。

2 大蒜去皮後切片；辣椒切片；九層塔洗淨，擦乾後切碎；檸檬切半月片備用。

3 法國麵包斜切1.5公分片狀，平均地淋上橄欖油，放入已預熱至180℃的烤箱，烤2分鐘備用。

點餐後製作

1 熱鍋，倒入40cc橄欖油，放入蒜片，用小火炒至微黃，取出備用。

2 用同鍋子，倒入約60cc橄欖油，放入蝦頭和蝦殼，用中小火炒至蝦膏融入油中呈紅色狀，取出蝦頭和蝦殼，即成蒜味蝦油。

3 再把蝦仁和辣椒片放入蒜味蝦油中，用中火煎熟一面蝦仁後翻面，再加入煙燻紅椒粉、白酒和檸檬汁略煮至入味後，加入其餘調味料Ⓑ、九層塔碎和蒜片拌炒均勻，盛盤。

Point：烹調蝦仁需掌控時間，不能超過5分鐘，不然蝦肉容易過老。烹調中若橄欖油量不足，可適時添加，白蝦會較容易受熱。

4 放上麵包片和檸檬片，並用香菜末裝飾即可上餐。

開店TIPS

- 這道煮出來的汁液很多，主要是搭配法國麵包沾食用，冷熱皆可，可在營業前先烤好。
- 煙燻紅椒粉買不到可不加。
- 這一道不侷限只用九層塔，如蘿勒、平葉巴西里、芝麻葉、百里香或任何香草都可用，所以可視成本價格挑選。

料理小知識

・西班牙蒜味鮮蝦是知名的Tapas中的一種。Tapas在西班牙文為「蓋子」的意思。據說西班牙南方Andalucia省人喜歡在戶外用餐，喝酒時常會搭配小菜，而酒的果香很容易招引蚊蟲，他們會用麵包或是杯墊蓋在酒杯上避免蚊蟲，上面再放一些小點心，久而久之這些下酒菜就被稱為Tapas。

・平葉巴西里是義大利巴西里，又稱歐芹，市面上有多種名稱。

spicy fried chicken wings

香辣炸雞翅

建議售價：220/份 • 材料成本：60/份 • 營收利潤：160/份

▌材料（份量：6隻/份）

A 香辣炸雞翅(約10～12人份)

二節雞翅3kg、洋蔥120g、紅蘿蔔120g、西洋芹菜120g、蒜片40g、沙拉油60cc

B 中筋麵粉適量、小黃瓜1根、檸檬片1片

▌調味料

Ⓐ 白酒100cc、洋蔥粉60g、匈牙利紅椒粉30g、鹽適量、黑胡椒碎適量

Ⓑ 是拉差辣椒醬60g、無鹽奶油20g

▌營業前準備

醃製香辣炸雞翅

1 雞翅洗淨後瀝乾；洋蔥、紅蘿蔔去皮，和西洋芹菜分別切小塊備用。

2 將所有調味料Ⓐ和沙拉油拌勻。

3 將雞翅、作法1蔬菜料、蒜片和作法2調味醬汁拌勻後，放入冷藏醃製1天，再分裝成6隻一份，包好後冷藏備用。

材料B裝飾處理

4 小黃瓜刨成長片，泡冰水約15分鐘。

▌點餐後製作

1 準備適量麵粉，取一份醃入味雞翅擦乾後，均勻沾裹上麵粉，放置在盤上備用。

2 加熱炸油至160℃，放入雞翅炸6分鐘，待雞翅表皮呈金黃色後取出，瀝乾油。

3 取小鍋，放入是拉差辣椒醬和奶油，用小火加熱至奶油融化後，再放入炸好的雞翅混合拌勻，讓雞翅均勻沾裹上醬汁，取出盛盤。

4 附上小黃瓜片與檸檬片即可上餐。

開店TIPS

- 雞翅若一次醃製量多時，可放冷凍保存，烹調前需先退冰。
- 雞翅也可只用鹽和黑胡椒醃製。如果是用這配方醃製，就算不做香辣炸雞翅，單純用烤的也很好吃。
- 香辣炸雞翅是用炸的再附上辣醬，因健康風氣盛，也可不沾麵粉直接烤，最後拌上辣醬亦可。
- 是拉差辣椒醬可到東南亞雜貨店購買，若買不到市售是拉差辣椒醬，可自製雞翅番茄辣醬。將番茄醬300g、塔巴斯可辣醬(Tabasco)80g、白酒醋(或檸檬汁)20cc、切碎大蒜3顆和少許鹽、黑胡椒碎混合拌勻即完成5人份的番茄辣醬。

▌材料（份量：8塊/份）

A 香料炸雞(12人份)

去骨雞腿肉⋯⋯3kg(250g/隻)

大蒜⋯⋯60g

沙拉油⋯⋯60cc

B 中筋麵粉⋯⋯適量

檸檬塊⋯⋯1塊

▌調味料

Ⓐ 白酒⋯⋯100cc

洋蔥粉⋯⋯50g

匈牙利紅椒粉⋯⋯40g

鹽⋯⋯約30g

黑胡椒碎⋯⋯適量

Ⓑ 肯瓊粉⋯⋯1/2小匙

藍紋乳酪醬⋯⋯40g 作法見P86

▌營業前準備

醃製香料炸雞

1 雞腿肉洗淨瀝乾，每隻切8塊，3kg共
12隻；大蒜去皮後切碎備用。

2 取小鋼盆，放入所有調味料Ⓐ、大蒜碎
和沙拉油，混和拌勻備用。

3 另取大鋼盆，放入雞腿塊和作法2調味
醬汁一起攪拌均勻後，放入冰箱冷藏醃
製1天，再分裝成1隻雞腿共8塊一份，
包好後冷藏備用。若一次醃製量多時，
可放冷凍保存，烹調前需先退冰。

4 藍紋乳酪醬製作備用。

▌點餐後製作

1 準備中筋麵粉，取一份醃入味雞腿塊
擦乾後，均勻沾裹上麵粉，放置在盤
上備用。

2 燒熱炸油至180℃，放入雞腿塊炸6分
鐘，待雞腿塊表皮呈金黃色後取出，
瀝乾油。

3 取鋼盆，放入炸好的雞腿塊，撒上肯
瓊粉混合拌勻，取出盛盤。

4 附上藍紋乳酪醬與檸檬塊即可上餐。

開店TIPS

藍紋乳酪帶有特殊氣味，單吃味道太重，
但和美乃滋和檸檬汁一起打成醬，能大幅
減低其特殊氣味，質地也變得滑順，不管
是淋在沙拉上，或當成沾醬配炸物，都能
讓主角呈現更多風味與層次。

— herb-fried chicken with blue cheese dressing —

香料炸雞
佐藍紋乳酪醬

建議售價：180/份 • **材料成本**：65/份 • **營收利潤**：115/份

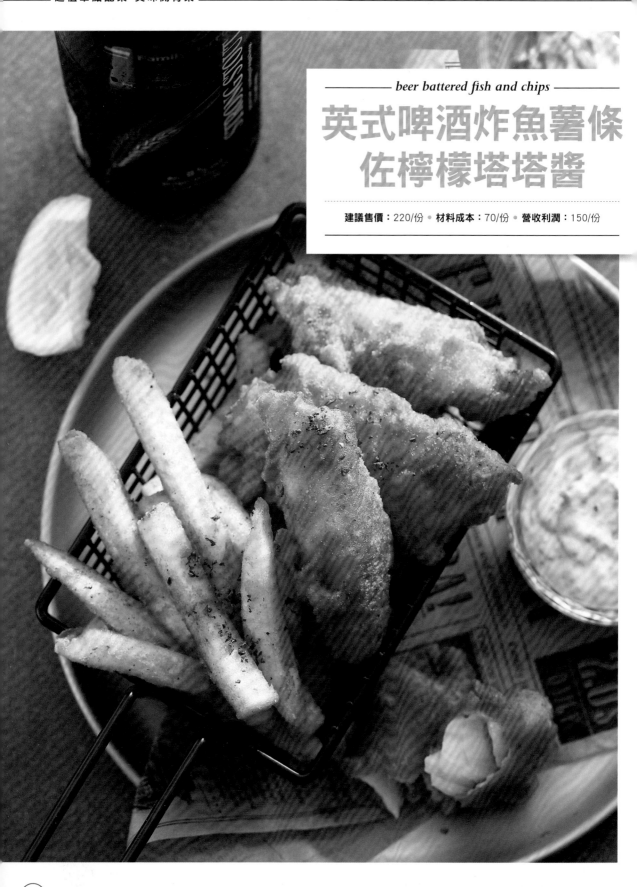

beer battered fish and chips

英式啤酒炸魚薯條
佐檸檬塔塔醬

建議售價：220/份 ● **材料成本：**70/份 ● **營收利潤：**150/份

材料（份量：1人份）

鱈魚塊……250g
中筋麵粉……100g
啤酒麵糊……200g
市售冷凍炸薯條……120g
檸檬……1顆

調味料

A 鹽……適量
　黑胡椒碎……適量
　煙燻紅椒粉……5g
B 鹽……少許
　黑胡椒碎……少許
　檸檬塔塔醬……50g 作法見P87
　檸檬酪梨醬……50g 作法見P121

營業前準備

1 鱈魚切成4條，再用紙巾擦乾表面釋出的水分，冷藏備用。
2 將麵粉加入調味料A攪拌均勻成香料麵粉；檸檬切成半月塊狀。
3 啤酒麵糊製作備用。
4 檸檬塔塔醬和檸檬酪梨醬製作備用。

開店TIPS

油炸冷凍薯條的溫度160～180℃都可以，因油炸時間長短不同，只要炸至薯條上色即可。通常營業時會將魚條和薯條一起炸，節省烹調時間。

喜歡沾醬酸一點的人，檸檬塔塔醬的檸檬汁可多加一點，為了搭配油炸，酸一點較能夠解膩。而在挑美乃滋不要選太甜的，建議可從「康寶美玉白汁」和「康寶百事福美玉白汁」中選擇，一個是偏甜、一個是偏鹹，使用前可先試味道。

煙燻紅椒粉買不到可不加。

啤酒麵糊可在前一晚做好，炸出來的口感會更酥脆，但要注意保存期限大約是2天。

炸薯條是澱粉，屬於碳水化合物，可更換成豌豆泥比較健康。

製作啤酒麵糊

份量：5人份
最佳賞味期：冷藏2天
材料：中筋麵粉450g、在來米粉200g、啤酒約150～200cc
作法：
將中筋麵粉和在來米粉放入鍋盆中，分次加入啤酒，用打蛋器攪拌均勻，調到適合的稠度，可用湯匙測試，若能包覆湯匙背面即可。

點餐後製作

1 鱈魚塊從冰箱取出，撒上鹽和黑胡椒碎調味，再放入香料麵粉中均勻沾裹，輕輕拍掉多餘的麵粉。

2 將鱈魚塊放入啤酒麵糊中，讓它順著重量自然下沉，稍微搖晃一下均勻裹上麵糊。

3 燒熱炸油至160℃，取起魚塊，稍微晃去多餘麵糊，下鍋時抓著魚條一側，朝前方外側鋪出去，搖一下鍋子，讓熱油包附魚的表面，同時放入冷凍薯條一起炸。
Point：炸魚條時，將魚條朝前方放入油鍋，可避免入鍋油噴濺到自己。

4 用160℃炸約2分鐘後魚條翻面，續炸約2分鐘，待魚條和薯條金黃酥脆即可撈出，瀝乾油，趁熱撒上少許鹽(份量外)調味。

5 將炸鱈魚塊盛盤，撒上新鮮巴西里碎裝飾，附上炸薯條、檸檬塔塔醬、檸檬酪梨醬和檸檬塊即可上餐。

▌材料（份量：1人份）

市售冷凍炸薯條……250g
新鮮巴西里……適量
帕馬森乾酪絲……適量

▌調味料

鹽……適量
松露醬……20～25g
松露美乃滋……30g

▌營業前準備

1 新鮮巴西里洗淨後取下葉子，用餐巾紙
擦乾水分，切碎備用。

2 松露美乃滋製作備用。

▌點餐後製作

1 炸油燒熱至180℃，放入冷凍薯條，用
中火炸3分鐘至金黃色，撈出瀝乾油，
放入鋼盆裡。

2 加入鹽、松露醬、巴西里碎和帕馬森
乾酪絲拌勻，盛盤，隨餐附上松露美
乃滋。

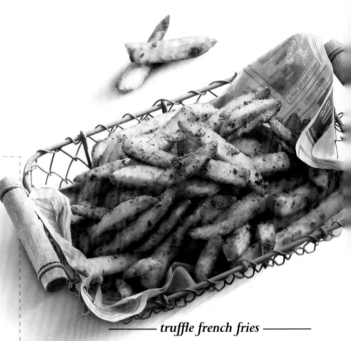

truffle french fries

美式松露薯條

參考售價：140元/杯

材料成本：50元/杯 ● 營收利潤：90元/杯

製作松露美乃滋

份量：10人份
最佳賞味期：冷藏1星期
材料：美乃滋500g、義大利黑松露
蘑菇醬50g、大蒜6顆
調味料：鹽2g、黑胡椒碎適量
作法：

1 大蒜去皮後，磨成大蒜泥備用。

2 取一鋼盆，倒入美乃滋，再加入
黑松露蘑菇醬和大蒜泥一起攪拌
均勻，最後加入鹽與黑胡椒碎調
味即可。

3 用保鮮盒裝盛，放入冰箱冷藏。

開店TIPS

□ 松露美乃滋保存時必須封緊，避免接
觸冰箱冷空氣；若保存條件不佳，美
乃滋顏色會變透明，這是氧化過程，
不宜再使用。

□ 任何市售美乃滋都有基本調味，所以
在製作以美乃滋為基底醬汁時，都需
先試過味道再決定調味與否，避免過
度調味。

□ 市售美乃滋都有經過巴氏殺菌法及標
示保存，比自行製作來得省時安全。

□ 松露美乃滋看生意量決定，可先一份
30g裝盛好備用。

—— chili con carne french fries ——

墨西哥
肉醬薯條

建議售價：160/份

材料成本：60/份 ● 營收利潤：100/份

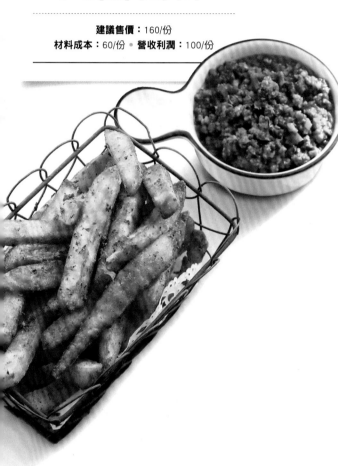

▌營業前準備

製作墨西哥辣牛肉醬

1 洋蔥、紅蘿蔔和大蒜去皮後切碎；紅、黃甜椒和青辣椒去籽、切小丁備用。

2 熱鍋，開中火，放1大匙油，加入牛絞肉炒出焦香後，加入洋蔥碎拌炒至完全呈透明狀，再依序放入紅蘿蔔、大蒜、青辣椒和紅、黃甜椒繼續炒香。

3 加入墨西哥香料、孜然粉和匈牙利紅椒粉拌炒均勻，再加入番茄碎粒、紅腰豆和水，煮滾後轉小火繼續熬煮30分鐘。
Point：熬煮過程中需持續攪拌避免黏鍋。

4 最後加入鹽、細砂糖調味即完成。

5 依現場狀況使用而定，可放涼，或放入熱水保溫爐中保溫。

▌點餐後製作

1 燒熱炸油至180℃，放入冷凍薯條，用中火炸3分鐘至金黃色，撈出瀝乾油，盛盤。

2 取一份100g墨西哥辣牛肉醬，煮滾，淋在薯條上，或另外盛碗附在薯條旁沾食，撒上香菜末裝飾後上餐。

開店TIPS

■ 墨西哥辣牛肉醬可一次多煮起來備用，冷藏保存5～7天，冷凍保存1個月左右，使用時取出加熱即可。

■ 墨西哥辣牛肉醬除可搭配原味玉米片或墨西哥餅一起吃，還可以拿來拌義大利麵、墨西哥肉醬起司焗飯，或者淋在歐姆蛋卷上增加其變化性。

■ 若沒有墨西哥香料、孜然粉和匈牙利紅椒粉，可換成義大利香料和九層塔絲變成簡易版的義大利肉醬。

■ 薯條盛盤後可用現磨起司粉、墨西哥辣椒點綴。

▌材料（份量：1人份）

A 市售冷凍炸薯條250g

B 墨西哥辣牛肉醬(10人份)

牛絞肉600g、洋蔥180g、紅蘿蔔120g、大蒜20g、紅甜椒50g、黃甜椒50g、青辣椒2條、義大利番茄碎粒400g、罐頭紅腰豆200g、水300cc

▌調味料

墨西哥香料15g、孜然粉10g、匈牙利紅椒粉15g、鹽5g、細砂糖30g

caramel potatoes

焦糖馬鈴薯

參考售價：120元/杯
材料成本：40元/杯 • 毛利：80元/杯

材料（份量：1人份）

A 馬鈴薯1顆(約300g)、新鮮巴西里適量
B 細砂糖30g、熱水30cc、無鹽奶油30g

調味料

鹽適量

營業前準備

1 帶皮馬鈴薯洗淨後切塊，放在盤上，放入電鍋中，外鍋加1杯水蒸熟，可用筷子測試是否已熟後，取出放涼，再移入冰箱冷藏備用。
2 巴西里洗淨後取下葉子，用餐巾紙擦乾水分，切碎備用。

點餐後製作

1 加熱炸油至160℃，放入蒸熟馬鈴薯塊，用大火炸至表面呈金黃色後撈出，瀝乾油備用。

2 準備平底鍋不用預熱，放入細砂糖和熱水，開中火，輕輕轉圈搖晃鍋子，待糖變色後離火1分鐘降溫，再加入奶油攪拌均勻。

3 放入炸好的馬鈴薯塊稍微拌一下，讓焦糖平均沾裹在馬鈴薯表面。

4 最後加鹽調味，盛盤，撒上巴西里碎即完成。

Point：
‧煮焦糖時，只能搖晃鍋子不可使用器具攪拌，因為用器具容易產生顆粒，俗稱翻砂狀況。
‧細砂糖與熱水加熱時會先變成糖液，接著開始變色，等到淡咖啡色時就要離火，利用餘溫加熱，糖色還會再深一點，如果時間掌握不好會有燒焦味。
‧加入熱水可延遲加熱時間，也可稀釋糖液稠度及淡化焦糖顏色，切記不能加冷水，會結塊。

開店TIPS

☐ 馬鈴薯塊炸熟需要很久時間，而且大火炸上色裡面也不容易熟，所以先蒸熟再炸，除確認可炸熟外，也可快速出菜。
☐ 依營業量事先蒸熟馬鈴薯塊，放冰箱冷藏備用，以減少後製時間，建議先以3顆＝3客的量為主。

—— herb-roasted potatoes ——

黃金香料 馬鈴薯

建議售價：120/份
材料成本：40/份 • **營收利潤：**80/份

材料（份量：250g/份）

A 黃金香料馬鈴薯(10人份)
馬鈴薯10顆(約3kg)、無鹽奶油200g、
橄欖油150cc、帕馬森起司粉100g
B 新鮮迷迭香(或百里香)適量、帕馬森乾
酪絲適量、新鮮巴西里適量

調味料

義大利香料25g、匈牙利紅椒粉30g、鹽
2g、黑胡椒碎適量

營業前準備

製作香料馬鈴薯

1 帶皮馬鈴薯洗淨後切塊，放在盤上，放
入電鍋中，外鍋加1杯水蒸熟，可用筷
子測試是否已熟後，取出放涼。也可整
顆先蒸熟後，放涼再切。

2 加熱炸油至160℃，放入蒸熟馬鈴薯
塊，用大火炸至表面呈金黃色後撈出，
瀝乾油備用。

3 將奶油放入容器中，用微波爐700w加
熱約10～15秒至奶油融化後，加入橄
欖油、起司粉和調味料混合拌勻，即為
香料奶油。

4 取一鋼盆，放入炸好馬鈴薯和香料奶
油，攪拌均勻。

5 準備烤盤，鋪上烤盤紙，排入香料馬鈴
薯後，放入已預熱至160℃的烤箱，烘
烤10～15分鐘，烤熟取出，放冷備用。
Point：烤馬鈴薯中途需不斷翻面，才不會只有單
邊受熱。

材料B處理

6 新鮮迷迭香(或百里香)、新鮮巴西里洗
淨後取下葉子，用餐巾紙擦乾水分，切
碎備用。

點餐後製作

1 取一份香料馬鈴薯，拌入新鮮迷迭香
碎(或百里香)，再放入已預熱至160℃
的烤箱，烘烤10分鐘即可，取出盛盤。

2 撒上帕馬森乾酪絲和巴西里碎，用迷
迭香裝飾即可上餐。

開店TIPS

■ 製作香料馬鈴薯時間很長，無法現點
現做，所以前置先烤好一天用量，保
溫備用。
■ 可放入洋蔥丁與紅、黃椒丁一起烘
烤，增添料理的多樣化。

hash browns
手工薯絲餅

建議售價：140/份 • **材料成本**：50/份 • **營收利潤**：90/份

材料（份量：1人份）

馬鈴薯1顆(約300g)、雞蛋1/2顆、培根1片、香菜適量、橄欖油30cc

調味料

荳蔻粉1g、鹽約1g、黑胡椒碎適量

開店TIPS

☐ 薯餅裡可依成本考量放入培根或其他冷肉火腿等增添風味，也可以都不放。

☐ 開店忙碌，可事先一次準備多顆馬鈴薯絲放冰箱冷藏備用，減少製作時間。

營業前準備

1 馬鈴薯去皮和洗淨後，刨成細絲，加少許鹽(份量外)混合抓勻，靜置5分鐘，讓馬鈴薯脫除多餘水分，再用清水洗淨瀝乾備用。

2 培根切細絲；平底鍋加熱，加少許油，放入培根絲，用小火煎至酥脆，瀝乾油備用。

3 香菜切細末。

點餐後製作

1 將馬鈴薯絲放入鋼盆內，加入雞蛋、培根絲和所有調味料攪拌均勻。

2 平底鍋加熱，開小火，放入橄欖油，將拌好的馬鈴薯絲抓成球狀放進鍋內，用鍋鏟稍微壓扁，用小火將表面煎上色後翻面，再煎另一面至上色。

Point：馬鈴薯含有大量澱粉質，容易燒焦，所以要用小火長時間慢煎。

3 連鍋放入已預熱至160℃的烤箱，烤10分鐘後取出，薯餅形狀會較為固定。

Point：薯絲餅有厚度又是生馬鈴薯製成，所以先用小火將雙面煎上色，讓表皮有香味，但裡面不一定會熟，所以放進烤箱烘烤一下才會熟。

4 用小火再煎至薯餅兩面呈金黃色，取出並切4等分，盛入盤中，撒上香菜末即可。

Point：薯餅烤後會有水分，為確保酥脆，要再煎過。

▌材料（份量：10顆/份）

A 馬鈴薯10顆(約3kg)、洋蔥300g、牛絞肉300g、莫札瑞拉起司150～200g、沙拉油50cc

B 裹料
中筋麵粉200g、雞蛋10顆、麵包粉約500g

▌調味料

鹽10～15g、黑胡椒碎5g、帕馬森起司粉適量、檸檬塔塔醬約50g 作法見P87

▌營業前準備

1 馬鈴薯煮熟後去皮，放入鋼盆中，趁熱用打蛋器壓成泥狀，放冷備用。

2 洋蔥去皮切碎；莫札瑞拉起司切成1×1公分的小丁。

3 平底鍋加熱，放入油，放入洋蔥碎用小火炒軟，再加入牛絞肉一起炒香炒熟，加入鹽、黑胡椒碎拌勻即可。

4 炒好的牛肉料與馬鈴薯泥混和拌勻，均分成每顆35g，每顆塞入一粒莫札瑞拉起司丁，再塑形成一口大小的球狀後，放入冰箱冷藏備用。

5 檸檬塔塔醬製作。

▌點餐後製作

1 取一份薯球。

2 將麵粉、蛋液和麵包粉分別放在三個鋼盆中，薯球依序沾裹上一層麵粉、蛋液和麵包粉。

3 將裹好粉的薯球放入燒熱至160℃炸油中，炸3分鐘至上色後撈出，瀝乾油，裝盤，用新鮮生菜葉裝飾，最後撒上一點點帕馬森起司粉，附上檸檬塔塔醬即可。

開店TIPS

1人份10顆馬鈴薯球的量大概是1顆約300g的馬鈴薯製成，以這樣的份量作為加價點餐是足夠。

beef &cheese potato croquettes

牛肉起司馬鈴薯球

建議售價：160/份 • **材料成本**：50/份 • **營收利潤**：110/份

暖心每日湯品Soup

以開店立場，每日熬煮高湯可提升店內每日湯品的味道與層次，
而且用在其他料理，可以快速地取得高湯，增添料理的美味度，
絕非現成調味粉可取代，很值得投資這時間。

chicken stock

[基礎高湯]
雞高湯

份量：8公升 • **最佳賞味期**：冷藏約3～5天

▌材料

A 雞骨架(不要有雞皮)……3kg
　　水……10公升

B 洋蔥……3顆
　　西洋芹菜……5支
　　紅蘿蔔……3條
　　蒜苗……3支

C 新鮮百里香……100g
　　月桂葉……10片
　　白胡椒粒……30g
　　丁香……10g

▌作法

1 將雞骨架沖洗後先燙熟，再用水徹底沖洗乾淨。

2 將紅蘿蔔去皮後，跟其他蔬菜一起洗淨，切成大塊狀；百里香洗淨備用。
Point：洋蔥不要去皮，一起放入水中熬煮，可保留其味道和顏色。

3 15公升的湯桶中倒入水，放入雞骨架、蔬菜料和所有香料後，開中火煮至沸騰。

Point：雞骨放冷水再開中火滾煮，能讓水溶性蛋白質釋放，會逐漸在湯內凝結並浮上表面，讓雜質更容易撈除；若是水煮滾後再放入雞骨，會容易讓油脂和雜質浮出又乳化，反讓湯汁混濁。

4 再轉小火續煮1小時，熬煮過程會不斷產生雜質浮出水面，需用湯匙撈除。

Point：熬煮高湯過程，千萬不要蓋鍋蓋，否則湯汁容易混濁，雜質就無法去除乾淨。

5 烹煮完成後過濾去渣，放涼即完成。

開店TIPS

若買不到新鮮百里香，可省略不放，乾燥百里香味道會不一樣，不適合放入。

材料

A 水……4公升
 洋蔥……1顆
 紅蘿蔔……1條
 西洋芹菜……3支
 蒜苗……3根
 牛番茄……3顆
B 月桂葉……5片
 白胡椒粒……1大匙
 香菜籽……1大匙

作法

1 將紅蘿蔔去皮後,跟其他蔬菜一起洗淨,切成大塊狀備用。

2 準備小鍋,開小火,放入月桂葉、白胡椒粒和香菜籽略烘乾炒香,盛出備用。
Point:月桂葉、白胡椒粒和香菜籽不直接放入熬煮,是為了不讓高湯有油脂,所以先烘乾炒出香味後再放入。

3 5公升的湯鍋中倒入水,再放入所有蔬菜料和炒香香料,開中火煮滾後,轉小火保持滾的狀態續煮約30～40分鐘左右,熬煮過程需不斷撈起浮沫,避免高湯混濁。

4 烹煮完成後撈起所有蔬菜,過濾去渣,放涼即完成。

開店TIPS

■ 蔬菜高湯的食材可由平時不好看的邊角料或是有剩下多餘的食材,裝入保鮮袋中收集,放冷凍庫保存到一定的量時再拿出來烹煮。烹煮時容易釋放出鮮味,讓高湯變得更美味。

■ 製作蔬菜高湯,要盡量避免牛蒡、甜椒和苦瓜…等會越煮越苦的蔬菜,要選大白菜、高麗菜、玉米和番茄等帶有甜味的蔬菜。

vegetable broth

[基礎高湯]
蔬菜高湯

份量:3公升 • **最佳賞味期**:冷藏約3～5天

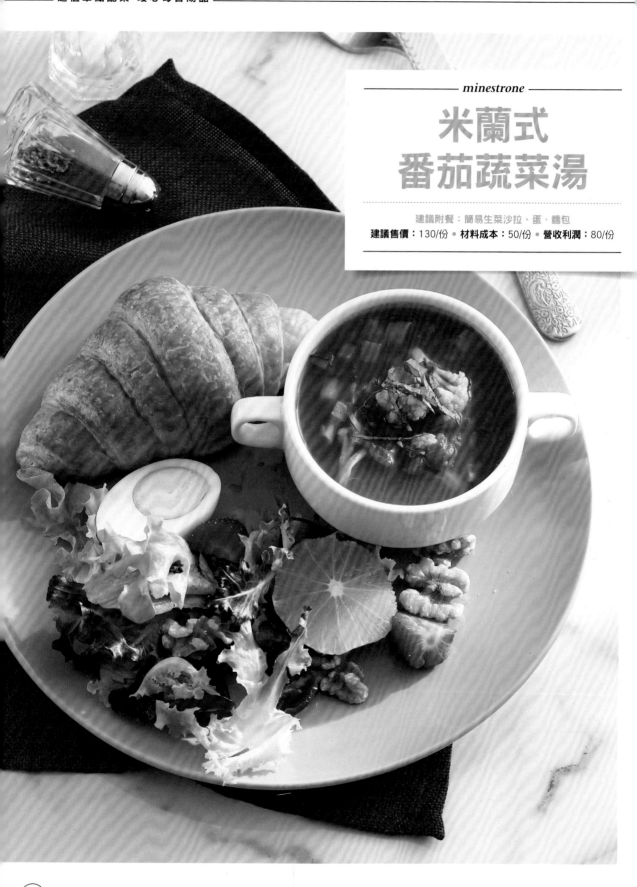

minestrone

米蘭式
番茄蔬菜湯

建議附餐：簡易生菜沙拉、蛋、麵包

建議售價：130/份 ● **材料成本：**50/份 ● **營收利潤：**80/份

▌材料（250cc/份）

A 番茄蔬菜湯(10～12人份)

培根……4片

洋蔥……150g

紅蘿蔔……120g

西洋芹菜……100g

高麗菜……250g

白花椰菜……150g

蘑菇……120g

綠櫛瓜……120g

小番茄……80g

九層塔……20g

橄欖油……120～150cc

B 番茄糊……80g

雞高湯(或蔬菜高湯)……2000cc `作法見P102`

義大利番茄碎……550g

新鮮百里香……5g

九層塔……適量

▌調味料

黑胡椒碎……5g

義大利綜合香料……15g

鹽……20～30g

細砂糖……50g

初榨橄欖油……適量

▌營業前準備

製作番茄蔬菜湯

1 洋蔥和紅蘿蔔去皮後，分別和培根、西洋芹菜、高麗菜、白花椰菜、蘑菇與綠櫛瓜切成1×1cm小丁。

2 小番茄用熱水燙過後去皮，每顆對切成兩半；九層塔洗淨，擦乾後切碎備用。

3 熱鍋，放入橄欖油，開中火，先炒香培根丁，再加入洋蔥丁略炒至透明後，依序放入紅蘿蔔丁、西洋芹菜丁、蘑菇丁、白花椰菜丁、綠櫛瓜丁、高麗菜丁和小番茄、黑胡椒碎炒香，再放入番茄糊略炒至上色。

4 倒入雞高湯(或蔬菜高湯)，加入義大利番茄碎、義大利綜合香料、百里香和九層塔，開大火煮滾後轉小火，蓋上鍋蓋燜煮40～60分鐘，至蔬菜軟爛後，加入鹽和細砂糖調味，放入保溫鍋即可。

材料B處理

5 九層塔洗淨，擦乾水分後切絲備用。

▌點餐後製作

取番茄蔬菜湯250cc一份盛盤，放上九層塔絲，再淋上初榨橄欖油即可上餐。

開店TIPS

番茄蔬菜湯的作法主要是靠燉煮，煮久蔬菜自然會糊化掉；若想要呈現蔬菜口感又要兼顧清澈湯頭，一開始就要將蔬菜類略炒過，烹煮時間大約30～40分鐘即可。

料理小知識

・番茄湯底加豆類和各種蔬菜所燉煮的湯，稱之為Minestrone。這是將番茄和蔬菜味道融合在一起，表現出清淡且爽口的味道。可以加入不同種類的小通心粉，若是義大利長麵條，要切成小段再放進去。

・在義大利湯算是主食的一部分，所以番茄蔬菜湯會有滿滿的蔬菜料，並附上麵包。

Soup!

▌材料（份量：220cc/份）

奶油菌菇濃湯(10～12人份)

蘑菇800g、新鮮香菇800g、洋蔥300g、馬鈴薯2顆(約600g)、大蒜6顆、無鹽奶油100g、雞高湯(或蔬菜高湯)1500cc

作法見P102

▌調味料

動物性鮮奶油250cc、鹽約20～30g、黑胡椒碎2g、初榨橄欖油5cc

開店TIPS

- 湯品開店前先煮一大鍋，建議以10～15人份的量為基準，煮好保溫備用，份量可視來店客人量做增減。
- 湯品的排盤可像米蘭式番茄蔬菜湯，以套餐的形式呈現，提高售價。

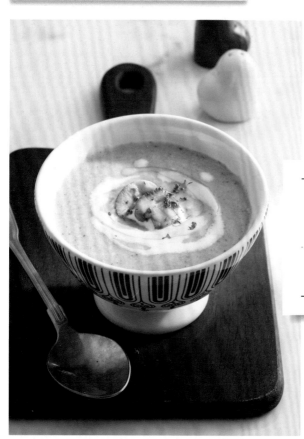

▌營業前準備

製作奶油菌菇濃湯

1 蘑菇和香菇切片；洋蔥、馬鈴薯和大蒜分別去皮後切片備用。

2 熱鍋，放入奶油，加入蘑菇片和香菇片，用大火拌炒5分鐘至菇成金黃色並有香味後，加入馬鈴薯片、洋蔥片和大蒜片炒香炒熟。

Point：蘑菇和香菇這類食材會吸油，所以拌炒時若油不夠，可再添加橄欖油。火太小容易出水，菇就無法炒成金黃色，香味也會大打折扣，這時繼續煮，把水分收乾再加油，一樣也可以炒出金黃色、帶有香氣。

3 倒入雞高湯(或蔬菜高湯)，開大火煮滾後轉小火燉煮，中途需不斷攪拌，40分鐘後熄火，放涼，再用果汁機打成泥狀。

Point：湯料須冷卻再用果汁機打碎，不然湯料太燙，蒸氣會由果汁機內快速產出，導致蓋子炸開而燙傷。

4 將泥狀湯料倒入湯鍋中，加入鮮奶油，開中火煮滾後，加入鹽和黑胡椒碎調味，再放入保溫鍋即可。

▌點餐後製作

取一份奶油菌菇濃湯盛盤，放上炒菇裝飾，再淋上適量鮮奶油，初榨橄欖油和巴西里碎裝飾即可。

─── *cream of mushroom soup* ───

奶油菌菇濃湯

建議附餐：簡易生菜沙拉、蛋、麵包

建議售價：150/份 ● **材料成本：**55/份 ● **營收利潤：**95/份

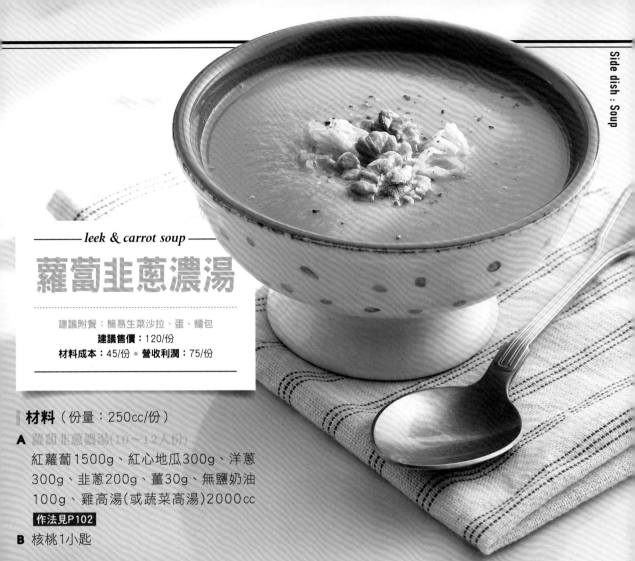

—— leek & carrot soup ——

蘿蔔韭蔥濃湯

建議附餐：簡易生菜沙拉、蛋、麵包
建議售價：120/份
材料成本：45/份 • **營收利潤：**75/份

材料（份量：250cc/份）

A 蘿蔔韭蔥濃湯(10～12人份)

紅蘿蔔1500g、紅心地瓜300g、洋蔥
300g、韭蔥200g、薑30g、無鹽奶油
100g、雞高湯(或蔬菜高湯)2000cc

`作法見P102`

B 核桃1小匙

調味料

鹽1/4小匙、動物性鮮奶油200cc、初榨橄
欖油適量、黑胡椒碎適量

營業前準備

製作蘿蔔韭蔥濃湯

1 紅蘿蔔、地瓜去皮後切片；洋蔥去皮，
切絲；韭蔥切絲；薑切片備用。

2 熱鍋，放入奶油，加入洋蔥絲、韭蔥絲
和薑片，用中火炒香後，放入紅蘿蔔片
和地瓜片拌炒一下，待糖分慢慢釋出，
再加鹽繼續拌炒。

Point：拌炒時鍋裡每個角落都要炒到，以免燒焦。

3 所有材料炒熟後，倒入雞高湯(或蔬菜
高湯)，開大火煮滾後轉小火，中途需
不斷攪拌，燉煮20分鐘後熄火，放涼，
再用果汁機打成泥狀。

4 將泥狀湯料倒入湯鍋中，加入鮮奶油調
味，開中火將濃湯再次煮滾後放入保溫
鍋即可。

材料B處理

5 烤箱預熱至120℃，放入核桃烤15～20
分鐘，取出備用。

點餐後製作

取一份蘿蔔韭蔥濃湯盛盤，放上炒韭蔥裝
飾，再放上烤好的核桃，淋上初榨橄欖
油、撒上黑胡椒碎即可上餐。

開店TIPS 可在餐桌旁備有鹽和黑胡
椒碎，客人可隨個人喜好
自行添加。

cauliflower soup

烤松子
白花椰菜濃湯

建議附餐：簡易生菜沙拉、蛋、麵包
建議售價：140/份 ● 材料成本：55/份
營收利潤：85/份

材料（份量：250cc/份）

A 白花椰菜濃湯(10～12人份)
白花椰菜……6～8棵
蘑菇……100g
洋蔥……300g
大蒜……3顆
橄欖油……100cc
無鹽奶油……80g
雞高湯(或蔬菜高湯)……2000cc `作法見P102`
B 松子……1小匙

調味料

豆蔻粉……2g
動物性鮮奶油……適量
鹽……20～30g

開店TIPS

這款濃湯的材料很單純，利用烤花椰菜
的濃縮味道，再加一點蘑菇和松子，增
添堅果香氣與甜味，不需要任何奶製品
就可達到滑順口感，有層次感、飽足感
又低熱量。

▌營業前準備

製作白花椰菜濃湯

1 白花椰菜洗淨後切成小朵狀；蘑菇洗淨，每朵對切；洋蔥去皮後切絲；大蒜去皮後切片備用。

2 烤箱預熱至200℃，將花椰菜、蘑菇攤平在鋪有烤盤紙的烤盤上，淋上橄欖油後混合均勻，放進烤箱烘烤20～25分鐘，直到表面微有焦痕取出，保留幾朵花椰菜和蘑菇做上餐時裝飾。

Point：白花椰菜用烘烤會比用油炒來得更香，烘烤脫乾水分香氣才會出現，而為了節省烹煮時間，蘑菇也可跟花椰菜一起烘烤，不影響味道。

3 熱鍋，放入奶油，加入洋蔥絲和大蒜片，用中火炒香後，放入烤好的花椰菜和蘑菇拌炒一下，再加入荳蔻粉提味。

4 倒入雞高湯(或蔬菜高湯)，開大火煮滾後轉小火，蓋上鍋蓋燜煮30分鐘後熄火，放涼，再用食物調理棒打成泥狀。

5 將泥狀湯料倒入湯鍋中，加入鮮奶油和鹽調味，開大火再次煮滾後放入保溫鍋即可。

材料B處理

6 烤箱預熱至120℃，放入松子烤20分鐘，取出備用。

▌點餐後製作

取一份白花椰菜濃湯盛盤，放上烤好的花椰菜和蘑菇，再撒上松子即可上餐。

corn chowder

奶油玉米蔬菜濃湯

建議附餐：簡易生菜沙拉、蛋、麵包
建議售價：140/份 • **材料成本**：50/份
營收利潤：90/份

▌材料（份量：250cc/份）

A 奶油玉米蔬菜濃湯(10～12人份)
- 玉米粒(340g/罐)2罐、玉米醬(340g/罐)2罐
- 牛奶600cc、無鹽奶油200g、高筋麵粉200g、雞高湯(或蔬菜高湯)1400cc

作法見P102

B 火腿約100g、洋蔥約100g、綠蘆筍(或青豆仁)100g、沙拉油50cc

▌調味料

鹽適量、黑胡椒碎適量、動物性鮮奶油200cc

▌營業前準備

製作奶油玉米蔬菜濃湯

1 將牛奶加熱到70～80℃，不能煮滾，太燙麵糊會被沖熟。

2 熱鍋，開小火，加入奶油煮至融化後，倒入麵粉，持續用小火拌炒，避免鍋底燒焦。

3 觀察麵糊溫度上升，麵粉熟成顏色漸漸反白
後，轉中火，分次加入雞高湯(或蔬菜高湯)並
持續攪拌。

4 分5～6次倒入雞高湯(或蔬菜高湯)，用小火慢
慢把麵糊攪拌開，拌至沒有顆粒。

> **Point：**
> ・湯品麵糊拌炒時，必須少量多
> 次慢慢加入高湯，持續不停地攪
> 拌，使麵糊慢慢稀釋開來，才不
> 會結顆粒而影響湯品的口感及外
> 表。
> ・麵糊在剛加入熱水時有點稀，
> 但加熱攪拌會越來越濃稠，是湯
> 品濃稠的來源；若湯汁太稀，可
> 再用玉米粉勾芡增加稠度。
> ・麵糊中若有顆粒，表示攪拌不
> 足和加水速度太快。

5 持續攪拌至漸漸煮沸後，加入鹽、黑胡椒碎、
牛奶和鮮奶油拌勻。

6 再加入玉米粒和玉米醬攪拌均勻，放入保溫鍋
即可。

材料B處理

7 將火腿、洋蔥和綠蘆筍切丁，用沙拉油炒熟，
放室溫備用。

▌點餐後製作

先放入炒好的火腿蔬菜料30g，再倒入一份熱奶
油玉米蔬菜濃湯，最後撒上巴西里碎裝飾，即可
上餐。

開店TIPS │ 火腿蔬菜料可以多炒一
些，節省時間，不用點一
份炒一份。

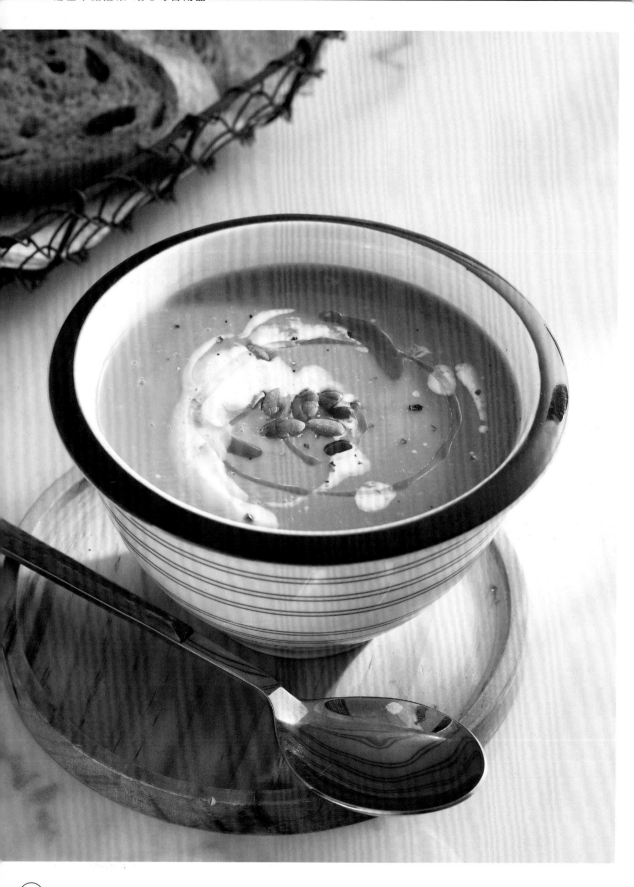

—— pumpkin soup ——

楓糖栗子
南瓜濃湯

建議附餐：簡易生菜沙拉、蛋、麵包
建議售價：140/份 • 材料成本：50/份
營收利潤：90/份

▌材料（份量：250cc/份）

A 栗子南瓜濃湯(10～12人份)
栗子南瓜(去皮和籽)……1000g
紅蘿蔔……300g
紅心(或黃肉)地瓜……300g
洋蔥……300g
大蒜……3顆
無鹽奶油……100g
雞高湯(或蔬菜高湯)……約2000cc 作法見P102
B 南瓜子(或麵包丁)……1小匙

▌調味料

Ⓐ 動物性鮮奶油……200cc
　鹽……20～30g
Ⓑ 楓糖漿……適量
　動物性鮮奶油……適量

▌營業前準備

製作栗子南瓜湯

1 紅蘿蔔、地瓜、洋蔥和大蒜分別去皮，和南瓜全部切片備用。
Point：南瓜皮太硬不易切塊或削皮，可先對半切開，較好處理。

2 熱鍋，放入奶油，加入大蒜片和洋蔥片，用中火炒香後，放入南瓜片、紅蘿蔔片和地瓜片，轉小火，不停地翻炒至蔬菜變軟。

3 倒入雞高湯(或蔬菜高湯)，開大火煮滾後轉小火，中途需不斷攪拌，燉煮45分鐘後熄火，放涼，再用食物調理棒打成泥狀。

4 將泥狀湯料倒入湯鍋中，加入鮮奶油，開中火煮滾後，加鹽調味，轉大火將濃湯再次煮滾後放入保溫鍋即可。

材料B處理

5 烤箱預熱至120℃，放入南瓜子烤20分鐘，取出備用。

▌點餐後製作

取一份栗子南瓜濃湯盛盤，撒上南瓜子，淋上適量楓糖漿、鮮奶油，用初榨橄欖油裝飾即可上餐。

開店TIPS

- 這道湯品不用過度調味，以保持南瓜甜味。這裡特別使用栗子南瓜，一般南瓜亦可，地瓜則紅肉和黃肉皆可，取用方便都可使用。
- 烹煮南瓜濃湯時，先加適量的水或高湯，蓋過食材即可，避免煮完攪打時湯太稀就難補救；若太濃稠，只要再加入水或高湯調整稠度。
- 若無食物調理棒可用耐熱材質的果汁機替代。
- 南瓜子可一次烘烤好1天的使用量。
- 上面若用吐司，將吐司切邊後，切成1.5×1.5公分小丁，排入烤盤，放入預熱至160℃烤箱烘烤15分鐘，取出備用。

CHAPTER 4
HEARTY
BRUNCH
精選豐盛
早午餐

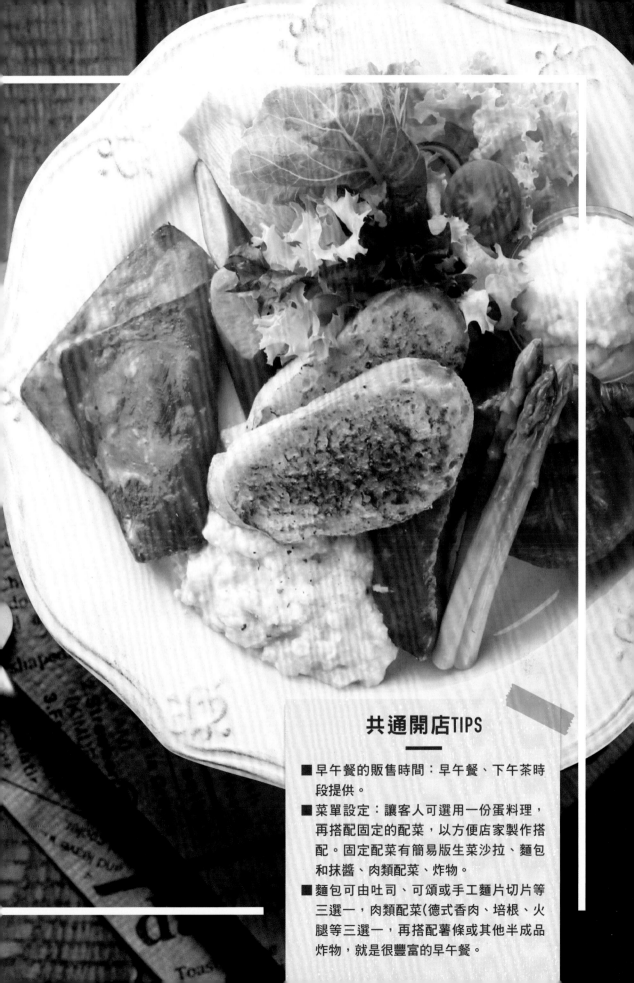

共通開店TIPS

■ 早午餐的販售時間：早午餐、下午茶時
　段提供。

■ 菜單設定：讓客人可選用一份蛋料理，
　再搭配固定的配菜，以方便店家製作搭
　配。固定配菜有簡易版生菜沙拉、麵包
　和抹醬、肉類配菜、炸物。

■ 麵包可由吐司、可頌或手工麵片切片等
　三選一，肉類配菜(德式香肉、培根、火
　腿等三選一，再搭配薯條或其他半成品
　炸物，就是很豐富的早午餐。

早午餐配菜

brunch side dish

市面販售的早午餐內容非常的多元化，是由肉類、蛋類、蔬菜類、馬鈴薯類和麵包等4～5種類的食材所組成，以下介紹運用的各式配菜，可自行搭配組合，便是一道豐富美味的組合套餐。

肉　類

通常是1種，可以替換的選項：德式帶骨香腸(或德國香腸)、培根或火腿(見P124)

蔬　菜　類

生菜類有綜合沙拉、田園沙拉或水果沙拉選1種(見P122)；豐盛些則有水煮蘆筍或香煎番茄(見P122)搭配使用。

馬鈴薯類

通常是1種，可以替換的選項：炸薯條、薯餅、烤馬鈴薯或薯泥(見P123)。

蛋　類

通常是1種，可以替換的選項：太陽蛋和西式炒蛋(見P125)、水煮蛋(見P126)、水波蛋(見P128)、歐姆蛋卷(見P130)

麵　包　類

通常是1種，可以替換的選項：法國麵包、裸麵麵包、多穀物麵包等手工麵包切片，或是小牛角麵包、奶油小餐包、馬芬麵包、厚片吐司(見P117)

麵包類Bread

長棍法國麵包

最具代表性的法國麵包，特徵是棍狀細長形，外皮酥脆，具有香氣。只用麵包、鹽、水和酵母粉製作，味道單純，適合切成片狀後塗抹各式風味的抹醬，也可和濃湯搭配食用。

裸麥麵包

裸麥麵包是一種主要由裸麥和麵粉製成的麵包。根據成分不同，其顏色也深淺不一，一般較以小麥所製成的白麵包來得深，含有更多的膳食纖維。可切片抹醬烘烤後當早午餐的搭配麵包，或做成開放式三明治。

歐式多穀物麵包

多穀物麵包的原料有小麥、麩皮、芝麻、葵花種子、亞麻仁、燕麥等等，麵包表面也會額外撒上一些多穀物烘烤。可切片後加抹醬烘烤後當早午餐的麵包選項之一，或加餡料做成三明治。

小牛角麵包

麵團中加入奶油，反覆摺疊再捲起來做出層次，烤好的口感酥鬆多層次，味道帶有微微鹹味與濃郁奶油香氣，可單純當成早午餐的麵包選項，或是搭配咖啡、香濃蔬菜湯食用，也可夾餡做成三明治。

奶油小餐包

以奶油、鮮奶和糖等材料做成，口感溫和微甜，可以烘烤後做成早午餐套餐的搭配麵包。

馬芬麵包

是英國傳統的麵包，放入圓形模具烘烤而成，它的表面粗糙，塗滿玉米粉，裡面則是濕潤Q彈。可橫向對半切開，夾入食材，常用在搭配班尼迪克蛋做成早午餐。

厚片吐司

每片約為接近一般薄片白吐司2片的厚度，可放入冰箱冷藏，讓吐司稍微冰硬，再切成長條狀，並塗上抹醬，烘烤後當成早午餐搭配的麵包。也可沾取湯品食用，讓麵包組織中的孔隙可吸取滿滿的濃湯美味。

特製抹醬Bread Spread

抹醬可事先做好約10人的份量，
做好盛入消毒過的容器中，放冰箱冷藏或冷凍保存。
可依店裡狀況，依比例製作增加份量。

香蒜奶油抹醬

份量：10人份(約30g/份)
最佳賞味期：冷藏約1星期、冷凍約2星期

材料
無鹽奶油280g、大蒜6～8顆、乾燥巴西
里10g、帕馬森起司粉30g

調味料
鹽10g、黑胡椒碎適量、匈牙利紅椒粉5g

作法

1 取一鋼盆，放入奶油靜置室溫軟化至
攪拌器可以攪拌為止。

2 將大蒜去皮後切碎。

3 所有材料一起放入鋼盆，與軟化的奶
油充分攪拌均勻，再加入調味料拌勻
即可，放上三色胡椒粒裝飾。

開店TIPS

■ 一般乾燥品是細碎狀，使用前不用再切
碎，也較方便省時。

■ 開店前30分鐘須將抹醬放在室溫使其
軟化，較好抹也較均勻。

■ 用奶油當基底的抹醬，可以冷藏及冷凍
保存，但用美乃滋或橄欖油當基底的抹
醬，就只能冷藏保存。

蜂蜜芥末醬

份量：10人份(約30g/份)
最佳賞味期：冷藏約1星期

材料
美乃滋……300g
酸奶油……40g

港式西多士醬

份量：10～12人份(約30g/份)
最佳賞味期：冷藏約2天

材料

低筋麵粉……45g
煉乳……140g
牛奶……400cc
無鹽奶油……50g

作法

1 取一鋼盆，倒入麵粉過篩，再加入煉乳，用打蛋器充分攪拌均勻不能有顆粒，至呈現麵糊狀待用。

2 牛奶倒入鍋中，開小火煮至微滾，約70～80℃後關火。

3 將2/3的熱牛奶慢慢倒入作法1的麵糊中，邊倒邊用打蛋器攪拌牛奶麵糊。

4 再把作法3的牛奶麵糊倒回剩下1/3牛奶鍋中，開小火，邊煮邊攪拌，待牛奶麵糊逐漸變成濃稠狀，小滾後熄火，加入奶油拌勻即可，上面放核桃裝飾。

調味料

Ⓐ 美式芥末醬……60g
芥末籽醬……15g
蜂蜜……30g
Ⓑ 煙燻紅椒粉……適量
檸檬汁……20cc

作法

1 取一鋼盆，依序放入材料和調味料Ⓐ，再用打蛋器充分攪拌均勻。

2 加入調味料Ⓑ拌勻即可，放上巴西里和松子裝飾。

開店TIPS

■ 這款抹醬製作原理有點像甜點的卡士達醬，除了當麵包抹醬外，也可當成法式吐司中的夾心醬汁。將兩片吐司各一面抹上西多士醬，抹醬面合在一起後，表面沾上蛋液。煎鍋開中火，加30cc油，放入沾有蛋液的吐司，轉小火，每面煎2分鐘，即可盛盤上桌。

■ 醬汁放涼後，盛入容器中，放入冰箱冷藏保存，使用前取出，不需加熱直接塗抹在麵包上。

開店TIPS

酸奶油可以提升醬汁的豐富性與層次感；如果想要簡單製作或節省成本，可以不用放。

Bread spread!

酸豆起司奶油抹醬

份量：10人份(約30g/份)
最佳賞味期：冷藏約1星期

材料

奶油起司……300g
動物性鮮奶油……100cc
酸豆……25g

調味料

芥末籽醬……25g
鹽……10g

作法

1 取一鋼盆，放入奶油起司，靜置室溫至軟化；酸豆切碎備用。

2 將奶油起司用打蛋器先搗軟，再慢慢加入鮮奶油，拌勻調整至自己喜愛的濃稠度。

3 續加入酸豆和芥末籽醬，充分攪拌均勻，再加入鹽調味即可，放上芥末籽醬裝飾。

開店TIPS

芥末籽醬與酸豆是兩款味道濃烈的食材，利用奶油起司能使兩者調和、香氣互相平衡增添風味，尤其適合搭配麵包食用。做好後要放冰箱冷藏保存。

鯷魚橄欖酸豆抹醬

份量：10人份(約30g/份)
最佳賞味期：冷藏約1星期

材料

去籽黑橄欖……300g
油漬罐頭鯷魚……2片
橄欖油……40cc
酸豆……20g
大蒜……1顆
九層塔葉……6片

檸檬酪梨醬

份量：8～10人份(約50g/份)
最佳賞味期：冷藏約2天

材料

酪梨……1顆(約300g)
牛番茄……60g
洋蔥……30g
香菜……15g
橄欖油……20cc

調味料

鹽……2g
細砂糖……15g
檸檬汁……30cc

作法

1 將酪梨去核、取出果肉；牛番茄切小丁；洋蔥和香菜洗淨後切碎備用。

2 取一鋼盆，放入酪梨肉，用打蛋器大略壓成泥狀，再加入其他材料拌勻。

3 試味後，加鹽與細砂糖調味，再加入檸檬汁提味即可。

Point：酪梨要熟透才能食用。如何判斷酪梨已熟，可用手指輕輕按壓中間、底端、蒂頭等三個地方，如果有變軟便代表成熟了；或是觀察外皮是否變色，一般是慢慢變成茶色即可食用。

調味料

檸檬汁……30cc
鹽……適量
黑胡椒碎……2g

作法

1 將所有材料放進食物調理機，攪打成細碎狀。

Point：攪打途中，要把貼在調理機壁上的橄欖用刮刀刮下，一起攪打，以免浪費。

2 試味道後，加入調味料拌勻，再放上黑橄欖裝飾。

Point：因為黑橄欖本身有鹹味，為避免加入過多調味料，試過味道，若覺得不夠鹹，再加點鹽與黑胡椒碎提味。

開店TIPS

■ 這款檸檬酪梨醬常拿來搭配墨西哥玉米片或洋芋片。酪梨本身為天然油脂，提供綿潤濃郁的口感，搭配上番茄與洋蔥，增加清爽與酸甜滋味，配上麵包或當開胃菜的醬料都很適合。

■ 加入檸檬汁可以增加清爽的口感，若喜歡口感濃郁，可增加酪梨的比例。另外，檸檬汁能預防快速氧化而變色，所以這款抹醬最好是現點現做，快速食用完畢。

開店TIPS

這款橄欖抹醬除了塗抹麵包外，還可加入大量橄欖油拌勻成沙拉醬。也可和剛起鍋的牛排和魚排一起食用，一醬百搭很適合多做當店裡的常備醬料，做好冷藏保存。

Bread spread!

蔬菜類Vegetables

水果沙拉

材料（份量：1人份）

燕麥穀棒餅乾60公克、奇異果肉塊1個、火龍果肉塊105公克、葡萄75公克、蘋果1個

調味料：原味優格130公克、蜂蜜1大匙

作法

1 燕麥穀棒餅乾玻成小塊；葡萄洗淨切半後去籽；蘋果洗淨，帶皮切小塊，浸泡冰鹽水，取出瀝乾水分。

2 優格倒入杯中，將穀棒餅乾和水果混合放入，最後淋上蜂蜜，即可食用。

田園沙拉

材料（份量：1人份）

紅火焰、綠火焰、羅蔓生菜共60g

調味料：千島醬或60～80g 作法見P84

作法

1 取鋼盆裡加入適量的冷開水及衛生冰塊備用。

2 將材料分別洗淨，浸泡在冷開水及冰塊中，約10～15分鐘後瀝乾水分，剝成適當大小。

3 準備沙拉盤，將所有材料排入盤中，附上千島醬即可。

Point：
· 生菜取整葉先泡冰水再用手剝成適當大小，這樣比較能保持生菜本身的甜味，口感也比較好。
· 搭配餐的綜合生菜，可抓20g或30g，以市面上好取用的即可，沒有限定，一般是用三種不一樣的生菜搭配即可，如美生菜、蘿蔓生菜和紅包心生菜。
· 除了千島醬外，可搭配的P85凱薩醬和檸檬油醋醬和P118蜂蜜芥末醬。

香煎番茄

材料（份量：2人份）

牛番茄1顆

作法

1 將牛番茄去蒂頭後切半。

2 熱鍋，開中火，放入牛番茄乾煎一下，至兩面上色即可取出。

馬鈴薯類Potatoes

炸薯條 / 薯餅

材料（份量：約2人份）
市售冷凍炸薯條250g或薯餅2片

調味料：番茄醬50g

作法：燒熱炸油至180℃，放入薯條或薯餅，用中火炸約3分鐘至酥脆金黃色後，撈出放入炸網濾油，盛盤附上番茄醬備用。

Point：冷凍薯條和薯餅可不用解凍直接放入油鍋炸。

薯泥

材料（份量：2人份）
中型馬鈴薯1個(約300g)、鮮奶150cc、無鹽奶油30g

調味料：鹽3g、白胡椒粉1g、荳蔻粉1g

作法

1 馬鈴薯洗淨後去皮後切半，放入湯鍋裡，加入蓋過馬鈴薯的水，開大火煮開，轉中火續煮約10～15分鐘，直到馬鈴薯熟透。

2 加入鮮奶後關火，再加入奶油及所有調味料調味，用打蛋器趁熱將馬鈴薯搗成泥狀即可。

Point：
· 可多準備100cc鮮奶，視薯泥的軟硬度及個人喜好再分次慢慢加入，調成自己喜愛的濃稠度即可。
· 也可將馬鈴薯先水煮或蒸熟後搗成泥，再加入其餘材料拌勻。

烤馬鈴薯

材料（份量：2人份）
馬鈴薯250公克

作法

1 馬鈴薯帶皮洗淨，包上鋁箔紙。

2 放入預熱至190℃烤箱，烘烤25分鐘至熟透，取出，在表面劃上十字刀紋，可再把馬鈴薯擠壓成花形。

3 可搭配常備沙拉醬一起食用。

Point馬鈴薯可以挑選形體比較小顆的，容易烤熟，也比較容易食用。

肉類Meat

材料（份量：1～2人份）
德式帶骨香腸或德式香腸……1條

作法

1 準備一鍋滾水，放入香腸，轉小火煮約1～2分鐘，取出。

2 平底鍋中加少許油，放入香腸，以小火煎熟後取出，切斜片或完整都可。

Point：德式香腸要先煮再煎，裡面才會熟；煎的時間則視香腸的粗細而定。

德式帶骨香腸

培根

火腿

材料（份量：1～2人份）
市售培根……2～3片

作法

熱鍋，開中火，加沙拉油，放入培根，用小火煎至培根本身的油分冒出，且兩面上色，取出瀝乾油脂備用。

材料（份量：1人份）
市售火腿……1～2片

作法

熱鍋，開中火，加沙拉油，放入火腿，用小火煎至兩面上色，取出備用。

蛋類Egg

— scrambled eggs —

西式炒蛋

材料（份量：1人份）
雞蛋1顆、沙拉油30cc

調味料
動物性鮮奶油10cc、鹽1g、黑胡椒碎適量

作法

1 將雞蛋打入碗中，加入鮮奶油拌勻。

2 開中火熱鍋，倒入沙拉油，把作法1的蛋液倒入後轉小火，用橡皮刮刀快速攪散，開始畫圈圈，續炒到6～8分熟後，熄火，加鹽和黑胡椒碎調味，即可盛盤。
Point：炒蛋調味用的鹽要最後加，一開始加會讓整份炒蛋都是鹹的，最後再加可以帶出鹹香味。

— sunny-side-up egg —

太陽蛋

材料（份量：1人份）
雞蛋1顆、沙拉油30cc

調味料： 鹽適量、黑胡椒碎適量

作法

1 將雞蛋打在碗裡備用。

2 平底鍋開小火熱鍋，倒入沙拉油，放入雞蛋，續以小火慢慢煎熟，等待蛋白慢慢凝固，關火。
Point：
・熱鍋後可將手掌靠近鍋子上方，若手心感覺到鍋裡的熱氣溫暖不燙手，也可滴1小匙的水，若呈現水珠狀，表示鍋中溫度大約160℃左右。
・將蛋直接打入鍋中，容易讓蛋的形狀不完整，建議先打在碗裡，再倒入才會漂亮。倒進鍋裡就不要移動，否則蛋白會因四處流動變得厚度、熟度不均；因此必須盡量將雞蛋倒入鍋中間，以確保受熱均勻。

3 往鍋中倒入15cc的水，迅速蓋上鍋蓋，燜30秒至1分鐘，讓蛋黃面的蛋白微微凝固，加鹽和黑胡椒碎調味。
Point：好吃的太陽蛋是蛋黃要半生熟、而蛋白要熟，並讓蛋白周圍有一圈細細的焦處。加水是為了讓蛋白可以熟透同時保持嫩的口感，務必全程以小火來煎。

開店TIPS

太陽蛋
■ 冰箱取出的蛋要先放置於室溫約10分鐘後再煎，否則冰冷的蛋放入鍋中會降低鍋子的溫度，煎出來的蛋不會漂亮。
■ 單面煎雞蛋容易讓上半部較生，若有些客人不敢食用，可以使用水蒸的方式，待蛋黃面的蛋白差不多熟透，加入3大匙水，蓋上鍋蓋利用水蒸氣把上半部蛋燜熟，可讓生蛋黃表面有一層薄薄的保護層，也較不容易破。
■ 煎荷包蛋的作法都一樣，但不用加水，蛋白凝固後翻面，再以小火煎30秒。
■ 如果店家有添購鐵板等設備，可依訂單一次煎好幾顆蛋，若只有爐子，就一顆顆煎。

西式炒蛋
要炒出滑嫩的西式炒蛋除了掌控溫度外，還要快速不停攪動，大約炒到20～30下，約6～8分熟後即可離火，利用餘溫炒到想要的熟度，必須現點現做。

—— boiled egg ——

水煮蛋

▌材料（份量：1人份）

雞蛋……1顆

▌作法

1 將雞蛋放入深鍋中，倒入蓋過雞蛋約2公分的冷水，開大火加熱煮滾，馬上離火蓋上鍋蓋，讓蛋置於水中燜熟。

Point：

· 蛋自冰箱取出若馬上投入水中煮沸，蛋殼會立刻裂開。為了預防蛋殼破裂，可將蛋放室溫回溫再放入水中，慢慢加熱至沸騰，並在水中加入少許的鹽或醋，防止破裂。

· 水要蓋過雞蛋約2公分，是為了避免烹煮時水分蒸發太快。

2 依客人喜好，燜熟5～10分鐘。

Point：燜熟時間的標準：蛋黃軟嫩的半熟蛋5分鐘；質地更硬，蛋黃口感依然綿密的全熟蛋10分鐘。

5分熟	10分熟

3 將燜熟的蛋取出，放入裝冷水的碗中浸泡至少1分鐘，待較不燙時剝殼。

Point：煮好的蛋立刻放入冷水中較容易剝殼，如果沒有泡冷水，餘熱會使蛋黃變得更熟。

開店TIPS

■ 開店會一次煮好幾顆蛋，切記鍋子跟水要跟蛋的比例一樣越換越大，使雞蛋在鍋中有足夠的空間活動。至於燜煮時間不變。

■ 如果蛋煮好當天沒用到，不要把蛋殼剝掉，煮好2小時內放入冰箱冷藏，可保存3天。

■ 使用冷藏超過1週的「老雞蛋」烹煮，水分較少，剝殼會更容易，更適於用溏心蛋料理。

■ 如果發現蛋黃上面有點綠色，只是蛋黃的硫化物和鐵發生的反應，對人體無害，不用擔心。

材料（份量：1人份）

A 水煮蛋……1顆
B 歐式多穀物麵包……1片
綜合生菜……約20～30g
小番茄……2顆
香菜末……少許
初榨橄欖油……適量

調味料

檸檬酪梨醬……30g 作法見P121
鹽……適量
黑胡椒碎……適量

作法

1 綜合生菜洗淨脫水；水煮蛋切片；小番茄切對半。

2 烤箱預熱至180℃，放入歐式多穀物麵包烘烤2分鐘至表面上色，取出。

3 抹上檸檬酪梨醬，放上切片的白煮蛋，再搭配綜合生菜及小番茄，撒上鹽和黑胡椒碎，最後放上香菜末，淋上初榨橄欖油即可。

變化吃法

avocado & boiled egg sandwich

酪梨水煮蛋三明治

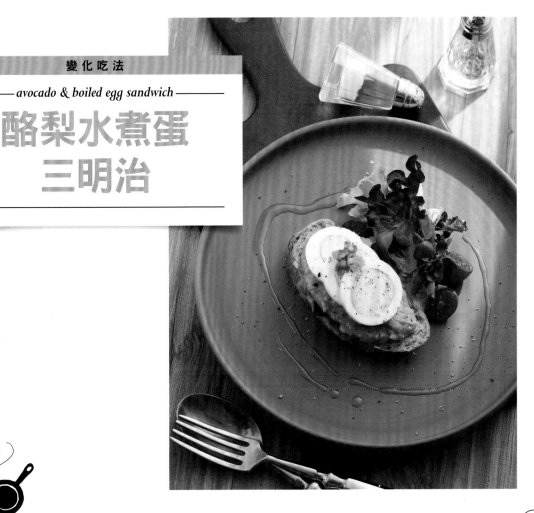

poached egg

水波蛋

▌材料（份量：1人份）

雞蛋……1顆
水……600cc

▌調味料

白醋……40cc
鹽……1g
黑胡椒碎……適量

▌作法

1 取一深湯鍋，加水煮開後，馬上加入白醋和鹽，開大火煮滾，熄火。

Point：
· 準備能讓雞蛋有活動空間的深湯鍋。
· 放入加醋和鹽的水中，可促進蛋白和蛋黃凝結，但必須在水煮滾後放入，待雞蛋打入水中，才不會像蛋花般散開，蛋白會瞬間凝固，完美的保留。

2 用杓子輕輕攪拌熱水，讓水開始旋轉，待漩渦停止前小心地將雞蛋滑入水中。

3 雞蛋放入立刻被醋水包覆住，蛋白會逐漸包圍蛋黃在鍋中旋轉成形。

4 再次用杓子輕輕攪拌熱水，讓水開始旋轉，讓蛋持續轉動，避免水波蛋沉入鍋底，利用餘溫將蛋白熟透，蛋黃維持液體狀。

5 計時約60～90秒，用漏杓撈起水波蛋，放在紙巾上吸乾水分即可。

Point：雞蛋放入水開始計時約60～90秒，時間會依水溫而有所不同。煮好可用手觸摸確認蛋黃熟度，煮至大部分客人可接受的熟度即可。

變化吃法

—— poached egg sandwich ——

水波蛋三明治

材料（份量：1人份）

A 水波蛋……1顆
B 歐式多穀物麵包……1片
　　綜合生菜……10g
　　牛番茄片……1片

調味料

黑胡椒碎……適量

作法

1. 綜合生菜洗淨脫水備用。

2. 烤箱預熱至180℃，放入歐式多穀物麵包烘烤2分鐘至表面上色，取出，放在淋巴薩米可醋膏當裝飾的盤中。

3. 再依序放上綜合生菜、番茄片和水波蛋，撒上黑胡椒碎，最後用匈牙利紅椒粉和新鮮巴西里碎裝飾即可。

開店TIPS

■ 製作水波蛋使用的雞蛋必須非常新鮮，因新鮮蛋的蛋黃膜很有彈性，蛋黃完整且具有高度，可看到半透明卵繫帶，入鍋後不會有太多餘稀糊的蛋白散開，看起來完整賣相較好。

■ 蛋自冰箱取出，放室溫回溫再使用。

■ 水波蛋的蛋黃沒有煮到全熟，為避免產生細菌，一定要現做。

■ 一次煮多顆水波蛋，切記鍋子跟水、醋要和蛋的比例一樣越換越大，使雞蛋在鍋中有足夠的空間活動，烹煮時間不變。建議一次最多煮6顆蛋，操作時間比較剛好，鍋子也不會占到現場空間。

■ 若是新手，建議先用慣用鍋子，一次做一顆。

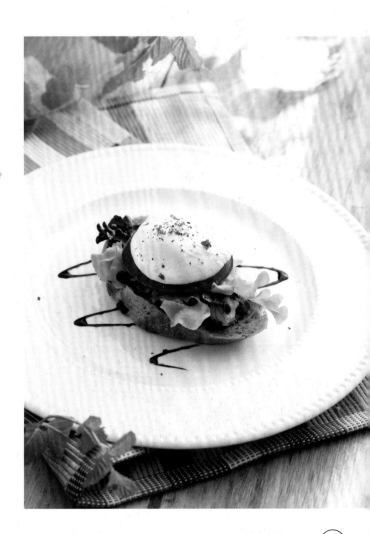

omelette

歐姆蛋卷

▎材料（份量：1人份）

雞蛋……3顆
無鹽奶油……30g
起司絲……20g

▎調味料

動物性鮮奶油……30cc
鹽……1g

▎作法

1 將雞蛋打入鋼盆中，用筷子確實打勻蛋液，再加入鮮奶油和鹽，充分混合拌勻備用。
Point：攪拌雞蛋時不可攪斷蛋白，蛋白一旦打散，凝固力會下降，所以一定要使用筷子。若用打蛋器，不但會攪斷蛋白使蛋液變得滑順，也容易混入空氣，導致蛋液在半熟狀態中不易沾附筷子，奶油也會難以相融。因為空氣膨脹，外側的薄煎蛋皮像炸過，使得紋路變粗硬。此外，裡面的嫩炒蛋會無法形成滑順的口感。

2 取6吋不沾平底鍋，先放入奶油再開中火加熱，倒入蛋液，用耐熱橡皮刮刀(或湯匙)由外往內攪拌，快速重複攪動幾次。

3 持續搖晃鍋子，蛋液會從鍋外側開始凝固，快凝固時往中央撥動，讓中間的蛋液往外側流動，加熱至5分熟，先煎底部讓其凝固，待整體呈半熟狀態後，靜置不動繼續加熱10秒。

4 放入起司絲,晃動鍋子,確認蛋皮可在鍋中滑動。

Point:若要製作不同口味的歐姆蛋卷,可在加入起司絲後,放入菠菜、火腿丁、起司丁、或烤松子等材料。

5 讓平底鍋傾向一側,蛋皮滑向傾斜處,利用橡皮刮刀將蛋皮從傾斜側往鍋內折起,讓蛋卷頂部慢慢包覆著材料,利用橡皮刮刀慢慢捲起,慢慢往下壓,另一隻手也慢慢地搖晃鍋子協助蛋皮可以捲起。

 ▶ ▶

6 用橡皮刮刀讓蛋皮兩邊捲起呈現半月形狀後,用橡皮刮刀抵住蛋皮底部,另一隻手讓平底鍋傾斜,一口氣將蛋皮捲起成蛋卷狀,接合處朝下。

 ▶

7 利用平底鍋的弧度將蛋卷塑成橄欖形狀即完成。

Omelette!

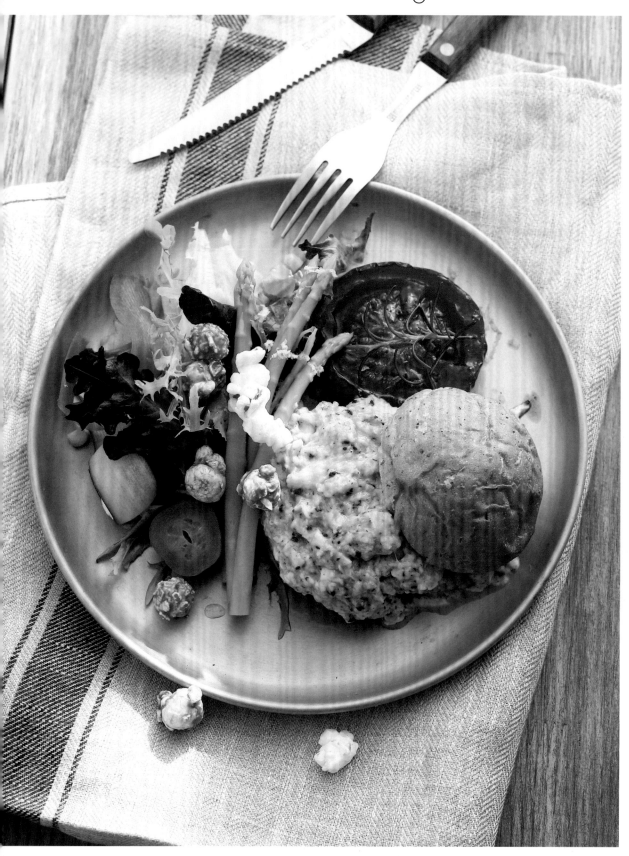

——— scrambled eggs with truffle ———

奶油松露炒蛋

建議附餐：特製沙拉、麵包、肉類配菜、薯條、飲品

建議售價：160/份 • **材料成本：**70/份 • **營收利潤：**90/份

▌材料（份量：1人份）

A 雞蛋……2顆

B 漢堡麵包……1個
綜合生菜沙拉……20g
小蘆筍……4支
牛番茄……1/2顆
小黃瓜片……1片
紅蘿蔔片……1片
酸黃瓜片……1片
沙拉油……30cc

▌調味料

動物性鮮奶油……20cc
松露醬……1小匙
鹽……1g

▌營業前準備

1 綜合生菜洗淨脫水備用。

2 小蘆筍燙熟備用。

3 熱鍋，開中火，放入牛番茄乾煎一下，至兩面上色即可取出。

▌點餐後製作

1 將雞蛋打入碗中，加入鮮奶油攪拌均勻備用。

2 開中火熱鍋，加入沙拉油，把作法1的蛋液倒入後轉小火，用橡皮刮刀快速攪散，開始畫圈圈。

3 待蛋汁略微凝結，表面尚有流動感約3分熟時，加入松露醬炒到6～8分熟後，加鹽調味，盛盤。

4 再依序放上綜合生菜沙拉、番茄片、小黃瓜片、紅蘿蔔片、酸黃瓜片、小蘆筍和漢堡麵包，最後用迷迭香、市售爆米花裝飾即可上餐。

開店TIPS

☐ 蛋和鮮奶油比例是，一顆蛋加10cc，兩顆就是20cc，以此類推。

☐ 這道除了松露醬外，也可加入不同的蔬菜丁，以增加豐富性，並可消耗多餘的食材。

☐ 麵包除漢堡外，也可搭配其他種類的麵包皆可。

☐ 炒蛋搭配的綜合生菜沙拉，醬汁可選用P84千島醬，或P85凱薩醬和檸檬油醋醬，以店中的常備沙拉醬為主。

Scrambled eggs!

延伸變化 Ⓐ

— avocado and scrambled eggs —

酪梨青蔥炒蛋

▌材料（份量：1人份）

雞蛋2顆、酪梨30g、青蔥5g、英式馬芬麵包1個、沙拉油20cc

▌調味料

動物性鮮奶油20cc、鹽1g、黑胡椒碎適量

▌營業前準備

酪梨切小丁；青蔥切蔥花備用。

▌點餐後製作

1. 馬芬麵包放入烤麵包機或烤箱中，以160℃烘烤3分鐘，烤至兩面帶點微微的酥脆備用。

2. 將雞蛋打入碗中，加入鮮奶油攪拌均勻備用。

3. 開中火熱鍋，加入沙拉油，把作法2的蛋液倒入後轉小火，用橡皮刮刀快速攪散，開始畫圈圈。

4. 待蛋汁略微凝結，表面尚有流動感約3分熟時，加入酪梨丁和蔥花炒到6~8分熟後，加鹽和黑胡椒碎調味，盛放在烤好的馬芬麵包上即可。

延伸變化 Ⓑ

— vegetable and scrambled eggs —

蔬菜炒蛋

▌材料（份量：1人份）

雞蛋2顆、大蒜1顆、蘑菇2顆、菠菜30g、小番茄3顆、英式馬芬麵包1個、沙拉油20cc

▌調味料

動物性鮮奶油20cc、鹽1g、黑胡椒碎適量

▌營業前準備

大蒜去皮後拍碎；蘑菇切薄片；小番茄切對半；菠菜切小段，燙過瀝乾備用。

▌點餐後製作

1. 馬芬麵包放入烤麵包機或烤箱中，以160℃烘烤3分鐘，烤至兩面帶點微微的酥脆備用。

2. 雞蛋打入碗中，加入鮮奶油攪拌均勻備用。

3. 開中火熱鍋，加入沙拉油，放入大蒜碎炒香後，加入蘑菇、菠菜和小番茄炒軟，盛出備用。

4. 同鍋子用廚房紙巾擦乾淨鍋面，開中火熱鍋，加入少許油，把作法2的蛋液倒入後轉小火，用橡皮刮刀快速攪散，開始畫圈圈。

5. 待蛋汁略微凝結，表面尚有流動感約3分熟時，加入作法3的食材炒到6~8分熟後，加鹽和黑胡椒碎調味，盛放在烤好的馬芬麵包上即可。

Scrambled eggs!

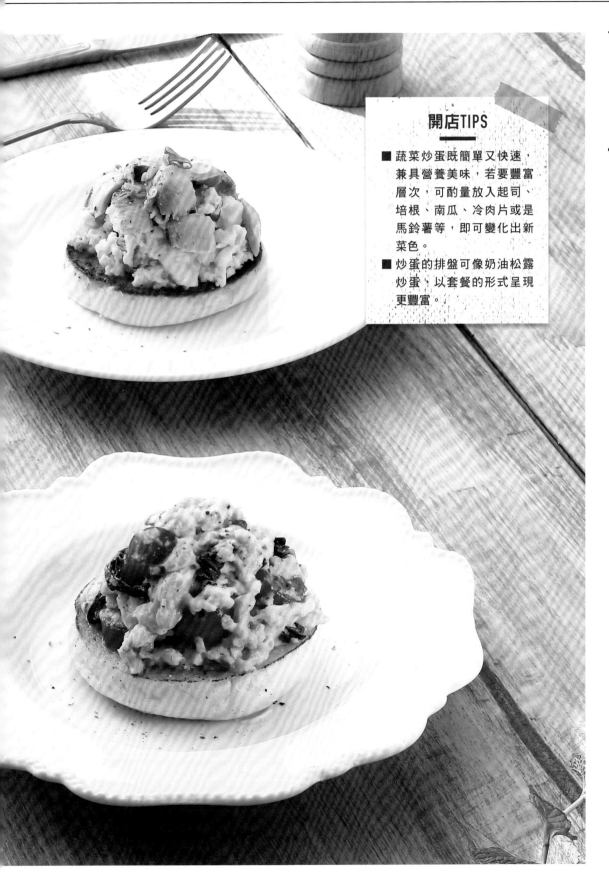

開店TIPS

■ 蔬菜炒蛋既簡單又快速，兼具營養美味，若要豐富層次，可酌量放入起司、培根、南瓜、冷肉片或是馬鈴薯等，即可變化出新菜色。

■ 炒蛋的排盤可像奶油松露炒蛋，以套餐的形式呈現更豐富。

egg benedict

經典班尼迪克蛋

建議附餐：特製沙拉、熱開胃菜、麵包、飲品

建議售價：180/份 ● **材料成本**：60/份 ● **營收利潤**：120/份

▌材料（份量：1人份）

A 英式馬芬麵包……1個
　 生菜葉……2葉
　 牛番茄片……1片
　 小蘆筍……5支
　 火腿……1片
　 水波蛋……1顆 `作法見P128`
B 綜合生菜沙拉……20g
　 小番茄……1顆
　 市售冷凍炸薯條……100g
　 沙拉油……10cc

▌調味料

荷蘭醬……約30g
黑胡椒碎……適量
匈牙利紅椒粉……適量
番茄醬……適量

▌營業前準備

1 荷蘭醬製作，放室溫備用。
2 小蘆筍燙熟備用。
3 生菜葉洗淨，擦乾水分；綜合生菜洗淨
　　脫水；小番茄切對半備用。

▌點餐後製作

1 馬芬麵包放入烤麵包機或烤箱中，以
160℃烘烤3分鐘，烤至兩面帶點微微
的酥脆備用。

2 熱鍋，開中火，加沙拉油，放入火腿
煎至兩面上色，取出備用。

3 燒熱炸油至180℃，放入薯條，用中火
炸約3分鐘至酥脆金黃色後，撈出放入
炸網濾油備用。

4 依照P128水波蛋作法1～5製作水波蛋
備用。

5 在烤好的馬芬麵包上依序放上生菜
葉、番茄片、煎火腿、小蘆筍和水波
蛋，淋上荷蘭醬，最後撒上黑胡椒碎和紅
椒粉。

6 附上綜合生菜沙拉、小番茄和炸薯
條、番茄醬一起上餐。

開店TIPS

　市面販售的水波蛋會放2顆蛋，分別放在馬芬麵
包上，以增加豐富度和飽足感，並調高價格至
280元。以下變化款都可全放2顆蛋。
　經典班尼迪克蛋中的火腿可替換成培根或德式
香腸。
　荷蘭醬最好是現做現吃，若要保存必須放在室
溫中；不可放保溫水槽隔水加熱，這樣會變成
熟蛋。

　荷蘭醬除了運用在蛋料理，還可用在海鮮料理
上，如龍蝦、扇貝及香煎鮮魚排等，是很多用
途的醬汁，可一次做當日會用到的份量。
　班尼迪克蛋的組合，主要是將主食材放在中
間，水波蛋跟醬一定是放在最上面，再來是選
擇比較大的盤子，食用時可讓蛋汁有地方緩緩
的流下來。配菜很簡單，主要是炒蘑菇、炒洋
芋或煎番茄的組合，就可以很豐盛。

製作荷蘭醬

份量：3人份
最佳賞味期：室溫2小時內
材料：雞蛋3顆、澄清奶油120g
調味料：白酒醋20cc、鹽適量、黑胡椒碎適量
作法：

①

②

③

④

① 小鍋盆中放入3顆蛋黃，用打蛋器拌勻。

② 用隔水加熱方式，水溫保持80～90℃左右，加熱至蛋黃乳化，持續攪拌並注意鍋中泡泡會隨著蛋液溫度上升，逐漸變小。

Point：製作荷蘭醬時，運用隔水加熱方式，讓蛋黃液升溫到55～60℃，在這溫度下蛋乳化能力最好，水溫不可以太高，以免煮熟蛋黃。

③ 持續攪拌蛋液，至水溫約微滾狀態，待乳化濃稠後，離火放到桌上備用。

④ 取澄清奶油，一邊攪拌蛋黃，一邊分次慢慢加入，以打發的動作攪拌至濃稠狀，最後加入調味料拌勻，即完成荷蘭醬。

Point：攪拌蛋黃速度不可太慢，但加入奶油後攪拌速度要降至很慢。

料理小知識

【澄清奶油】
大部分烹飪用油脂肪含量皆為100%，但奶油(butter)並非100%純脂肪，多數美國產奶油的脂肪含量僅約81%，剩下19%為水分與乳脂固形物。
要如何製作澄清奶油：
將奶油150g裝在容器裡，連容器一起放入鍋中，開小火慢慢加熱至奶油融化，會發現油脂跟奶水分離，再倒出至另一個容器裡，靜置10分鐘，油脂比較輕所以會浮在奶水上，再用湯匙把油脂取出，大約會剩下120g的份量，即是澄清奶油。

▊材料（份量：1人份）

全麥麵包……1個
煙燻鮭魚……1片
水波蛋……1顆 `作法見P128`
檸檬皮……適量

▊調味料

檸檬酪梨醬……30g `作法見P121`
荷蘭醬……2大匙 `作法見P138`
匈牙利紅椒粉……適量

▊營業前準備

1 荷蘭醬製作，放室溫備用。
2 檸檬酪梨醬製作備用。

▊點餐後製作

1 將全麥麵包放入烤麵包機或烤箱中，以160℃烘烤3分鐘，烤至兩面帶點微微的酥脆。

2 依照P128水波蛋作法1～5製作水波蛋備用。

3 在全麥麵包上依序放上檸檬酪梨醬、煙燻鮭魚和水波蛋，淋上荷蘭醬，再撒上檸檬皮和匈牙利紅椒粉即完成。

開店TIPS

■ 水波蛋可以加入其他配料，如：煙燻鮭魚、松露、火腿和鮪魚…等做組合變化，都很適合。

■ 煙燻鮭魚的成本高要小心保存，可先分裝成小袋冷藏，以免因重複取出退冰而變質耗損，反而降低利潤。

延 伸 變 化 Ⓐ

—— smoked salmon & avocado eggs benedict ——

酪梨鮭魚
班尼迪克蛋

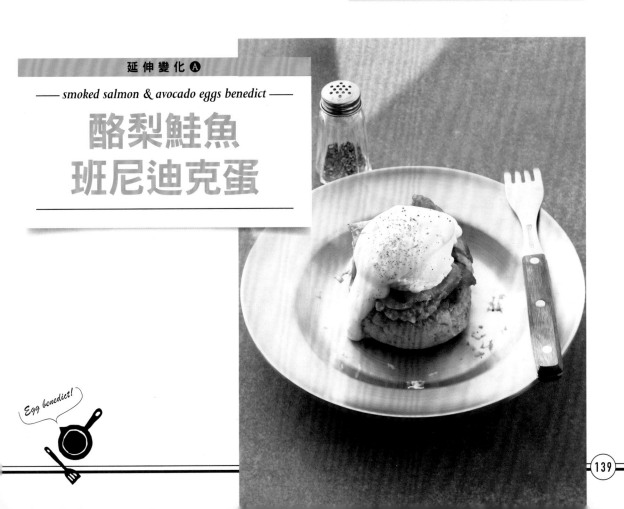

Egg benedict!

—— *smoked salmon & avocado eggs benedict* ——

佛羅倫斯
班尼迪克蛋

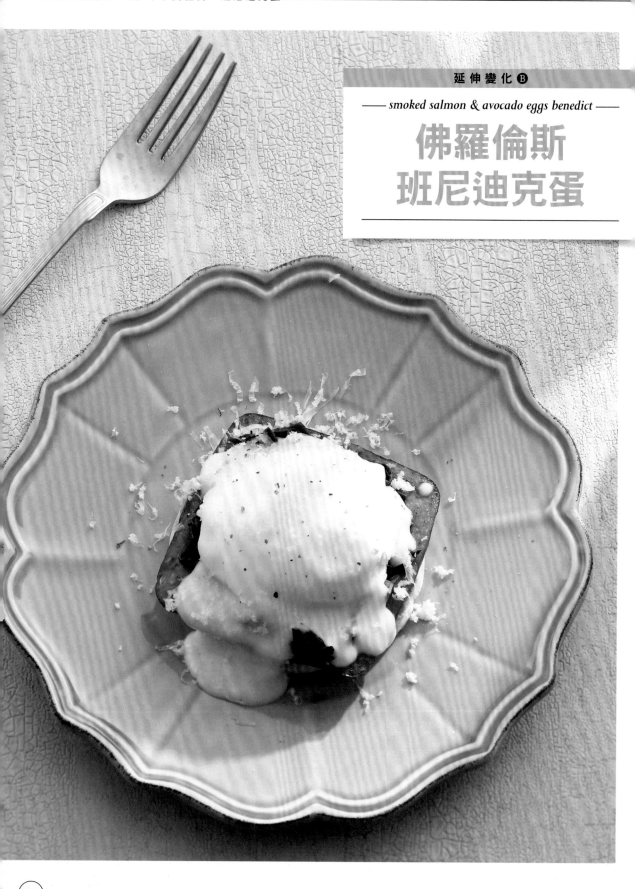

材料（份量：1人份）

英式馬芬麵包……1個
牛番茄……1片
火腿……1片
菠菜……約30g
水波蛋……1顆 `作法見P128`
帕馬森起司……適量
沙拉油……10cc

調味料

莫內起司醬……約30g
黑胡椒碎……適量

營業前準備

1 莫內起司醬製作，保溫備用。
2 牛番茄切圓片。
3 菠菜洗淨，燙熟備用。

點餐後製作

1 馬芬麵包放入烤麵包機或烤箱中，以160℃烘烤3分鐘，烤至兩面帶點微微的酥脆備用。

2 依照P128水波蛋作法1～5製作水波蛋備用。

3 熱鍋，開中火，加入沙拉油，放入火腿兩面煎上色，取出備用。

4 在馬芬麵包上依序放上番茄片、火腿、菠菜和水波蛋，再淋上莫內起司醬，撒上黑胡椒碎，最後刨上帕馬森起司即完成。

開店TIPS

莫內起司醬的保存方式為，熱醬汁放保溫，或基礎白醬完成後，等點餐再加起司現煮。依生意量決定。而基礎白醬冷藏可放2～3天。

製作莫內起司醬

份量：5人份
最佳賞味期：冷藏3天
材料：
A 牛奶300cc、月桂葉1片、無鹽奶油30g、高筋麵粉30g
B 蛋黃1顆、帕馬森起司15g、葛律亞起司20g
調味料：
荳蔻粉少許、鹽3～5g、白胡椒粉適量
作法：
1 將牛奶和月桂葉放入小鍋中，開小火加熱至70～80℃，牛奶在鍋中有微微沸騰，即離火靜置備用。
2 小火預熱鍋子，加入奶油後離火待融化，再加入麵粉，開小火用木匙炒香麵粉。

3 分多次加入加熱牛奶，用小火煮滾，過程持續用打蛋器攪拌至無麵粉顆粒後，再加入荳蔻粉略煮1分鐘，即完成基礎白醬。

Point：
· 莫內起司醬是白醬加入蛋黃與兩種起司混合的醬汁，運用麵糊勾芡來增加濃稠度。製作過程比較難控制的是，它是由麵糊的固體狀靠加水和牛奶轉換成適當濃稠度，所以需要小火烹煮，轉換速度會慢一點，較適合新手。
· 加熱牛奶可加快烹調速度，稠化速度會比冷牛奶快，操作習慣後轉換過程可以改用中火烹調，以免攪拌不足稠化太快，導致麵糊結小顆粒。
· 在煮的過程中，可以加水調整濃稠度。

4 鍋子離火，放涼冷卻後，加入蛋黃與兩種起司攪拌均勻，再加入鹽和白胡椒粉調味即可，放在隔水加熱水槽保溫備用。

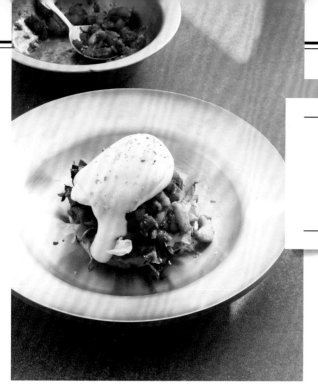

—— *crab eggs benedict* ——

香辣蟹肉
班尼迪克蛋

1 荷蘭醬製作,放室溫備用。

2 生菜葉洗淨,擦乾水分;牛番茄切圓片;酪梨去核,取果肉後切片備用。

3 蟹管肉放入滾水中燙熟;洋蔥和大蒜去皮後切碎;紅、黃甜椒分別切小丁;九層塔切碎備用。

▍材料(份量:1人份)

A 全麥麵包1個、生菜葉5g、牛番茄1片、酪梨1片(10g)、水波蛋1顆 作法見P128

B 香辣蟹肉(3人份)
蟹管肉100g、洋蔥20g、大蒜10g、紅甜椒20g、黃甜椒20g、九層塔3片、橄欖油50cc

C 檸檬皮適量

▍調味料

A 白酒15cc、辣椒粉5g、匈牙利紅椒粉5g、鹽適量、黑胡椒碎適量、檸檬汁15cc

B 荷蘭醬1大匙 作法見P138 、匈牙利紅椒粉適量

▍營業前準備

▍點餐後製作

製作香辣蟹肉

1 開中火炒鍋加熱,倒入橄欖油,放入洋蔥碎和大蒜碎用小火爆香後,加入紅黃甜椒丁、蟹管肉後轉中火拌炒一下,淋入白酒去腥,再加入辣椒粉和紅椒粉炒香,加鹽和黑胡椒碎調味後熄火,放入檸檬汁和九層塔拌炒即完成香辣蟹肉。

組合

2 將全麥麵包放入烤麵包機或烤箱中,以160℃烘烤3分鐘,烤至兩面帶點微微的酥脆。

3 依照P128水波蛋作法1~5製作水波蛋備用。

4 在全麥麵包上依序放上生菜葉、番茄片、酪梨片和香辣蟹肉30g,再擺上水波蛋,淋上荷蘭醬,最後撒上檸檬皮和匈牙利紅椒粉即完成。

開店TIPS 蟹管肉可以先燙起來放,點餐後再現炒,如果先炒起來放,蟹肉會過老。

▌材料（份量：1人份）

A 歐姆蛋卷

雞蛋……3顆

無鹽奶油……30g

起司絲……20g

B 配菜

百里香蒜味炒野菇……100g `作法見P88`

牛番茄……2片

▌調味料

動物性鮮奶油……30cc

鹽……1g

墨西哥辣牛肉醬……100g `作法見P97`

▌營業前準備

1 墨西哥辣牛肉醬製作保溫。

2 百里香蒜味炒野菇製作。

▌點餐後製作

1 依照P130歐姆蛋卷作法1～7製作歐姆蛋卷。

2 將製作好的歐姆蛋卷盛盤，附上墨西哥辣牛肉醬、百里香蒜味炒野菇和牛番茄片，再用西洋菜裝飾即可。

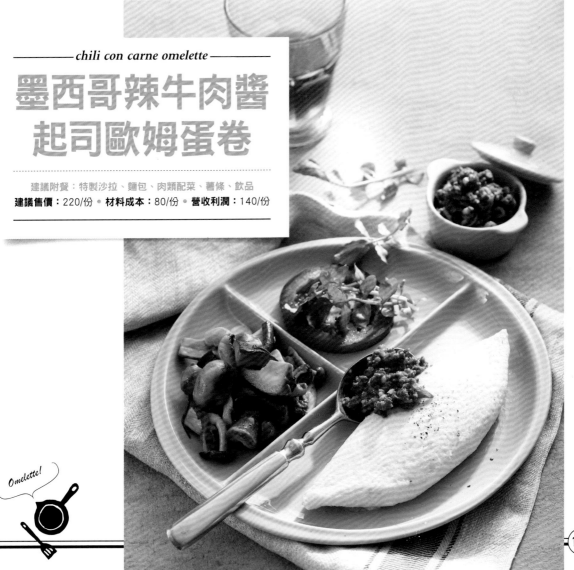

—— chili con carne omelette ——

墨西哥辣牛肉醬
起司歐姆蛋卷

建議附餐：特製沙拉、麵包、肉類配菜、薯條、飲品

建議售價：220/份 • **材料成本**：80/份 • **營收利潤**：140/份

Omelette!

▌材料（份量：1人份）

A 歐姆蛋卷
雞蛋3顆、無鹽奶油30g、菠菜40g、起司絲20g

B 配菜
綜合生菜沙拉約20g、紅蘿蔔片2片、風乾小番茄1個 `作法見P149`

▌調味料

動物性鮮奶油30cc、鹽1g、莫內起司醬30g `作法見P141`

▌營業前準備

1 莫內起司醬製作保溫。
2 風乾小番茄製作。
3 菠菜燙熟，放涼備用。
4 綜合生菜洗淨脫水備用。

▌點餐後製作

1 依照P130歐姆蛋卷作法1～7製作歐姆蛋卷。

2 歐姆蛋卷盛盤，淋上莫內起司醬，附上綜合生菜沙拉、紅蘿蔔片和風乾小番茄即可。

延 伸 變 化 Ⓐ

florentine omelette

佛羅倫斯歐姆蛋卷

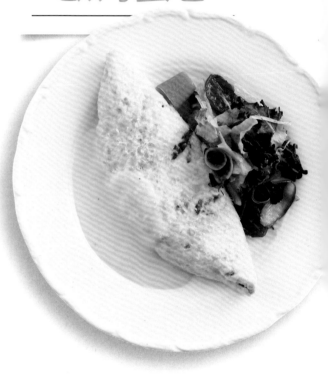

延 伸 變 化 Ⓑ

ham and cheese omelette

火腿巧達起司歐姆蛋卷

Omelette!

材料（份量：1人份）

A 歐姆蛋卷
雞蛋3顆、無鹽奶油30g、起司絲20g、
松子20g、小蘆筍3支

B 配菜
綜合生菜沙拉10g

調味料： 動物性鮮奶油30cc、鹽1g

營業前準備

1 烤箱預熱至120℃，放入松子烘烤20分
鐘至金黃色有香味，取出備用。

2 小蘆筍燙熟，放涼備用。

3 綜合生菜洗淨脫水備用。

延 伸 變 化 **C**

— *asparagus and pine nut omelette* —

松子蘆筍
歐姆蛋卷

點餐後製作

1 依照P130歐姆蛋卷作法1～7製作歐姆
蛋卷。

2 歐姆蛋卷盛盤，撒上烤松子5g裝飾，
再擺上蘆筍和綜合生菜沙拉即可。

開店TIPS ｜ 這道可在蛋液中加入松
露醬15g，拌勻後一起煎
熟，可增添香氣和變化。

材料（份量：1人份）

A 歐姆蛋卷
雞蛋3顆、無鹽奶油30g、火腿片30g、
巧達起司20g

B 配菜
百里香蒜味炒野菇100g 作法見P88

調味料： 動物性鮮奶油30cc、鹽1g

營業前準備

1 百里香蒜味炒野菇製作。

2 火腿片切丁，用滾水燙過後，撈出瀝乾
備用。

3 巧達起司切小丁狀備用。

點餐後製作

1 依照P130歐姆蛋卷作法1～7製作歐姆
蛋卷。

2 歐姆蛋卷盛盤，附上百里香蒜味炒野
菇，再撒上巴西里末和迷迭香裝飾即
可。另可淋上些許番茄醬沾食。

開店TIPS

蛋卷中除了包火腿和起司絲外，還可以
包洋蔥、青紅椒或各式菇類，除增加蛋
卷的豐富度外，還可提高售價及消耗一
些食材，一舉數得。

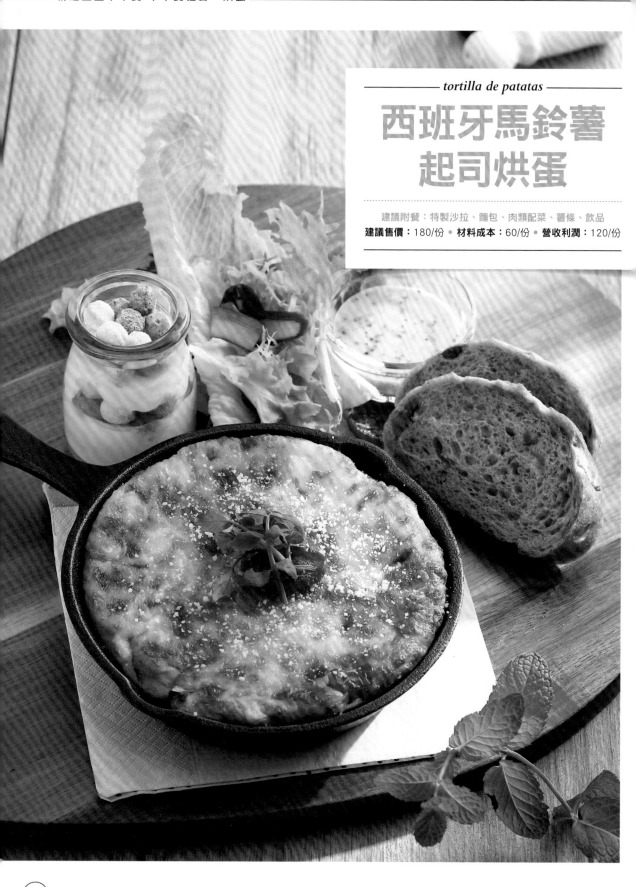

tortilla de patatas

西班牙馬鈴薯起司烘蛋

建議附餐：特製沙拉、麵包、肉類配菜、薯條、飲品

建議售價：180/份 • **材料成本**：60/份 • **營收利潤**：120/份

▌材料（份量：1人份）

A 雞蛋……3顆
馬鈴薯……1/3顆(約100g)
洋蔥……30g
蘑菇……3顆
綠櫛瓜……30g
小番茄……4顆
起司絲……30g
沙拉油……20cc

B 歐式多穀物麵包……2片
綜合生菜沙拉……20g
原味優格……100g
Cerear喜瑞爾五彩球……30g

▌調味料

鹽……3g
黑胡椒碎……1g
蜂蜜芥末醬……30g `作法見P118`

▌營業前準備

1 馬鈴薯去皮，切成1公分小丁後燙熟，
放涼備用。
Point：馬鈴薯先用水煮熟，可縮短烹調時間，但
要注意煮的過程不能碎掉。

2 洋蔥去皮後切丁；蘑菇和綠櫛瓜切片；
小番茄切對半備用。

3 綜合生菜洗淨脫水備用。

4 蜂蜜芥末醬調製完成。

▌點餐後製作

1 將鑄鐵鍋放置爐火上，開小火預熱，
抹上一層沙拉油備用。

2 將雞蛋打入容器中，用筷子攪拌均
勻，再加入馬鈴薯丁和鹽、黑胡椒碎
拌勻備用。

3 取6吋不沾平底鍋，開小火，加入沙
拉油，放入洋蔥丁炒香，再加入蘑菇
片、綠櫛瓜片和小番茄炒軟後關火。

4 待不沾鍋降溫後，倒入作法2馬鈴薯蛋
液，開中火炒至3分熟後，再倒入燒熱
鑄鐵鍋中，均勻地撒上起司絲。
Point：所有拌炒過程都在鑄鐵鍋完成會比較不好攪
拌，容易撒出，所以需要另一支鍋子幫忙先拌炒。

5 連鍋放入已預熱至180℃烤箱，烘烤
10～15分鐘至熟透上色，外焦內香即
可取出。

6 附上多穀物麵包、綜合生菜沙拉、蜂
蜜芥末醬、原味優格和喜瑞爾五彩
球，再用西洋菜、風乾番茄與撒上帕馬森
起司粉裝飾烘蛋即完成。

開店TIPS

☐ 看生意量，可先使用大烤盤大量製作
放冷，容易分切，客人點餐後放入烤
箱用160℃烘烤15分鐘加熱即可。但
厚度就沒辦法像使用鑄鐵鍋現做的一
樣漂亮。

☐ 如果有賣相不好的蔬菜或培根、火
腿，可以放入增添風味，並消耗多餘
的食材。

Bake eggs!

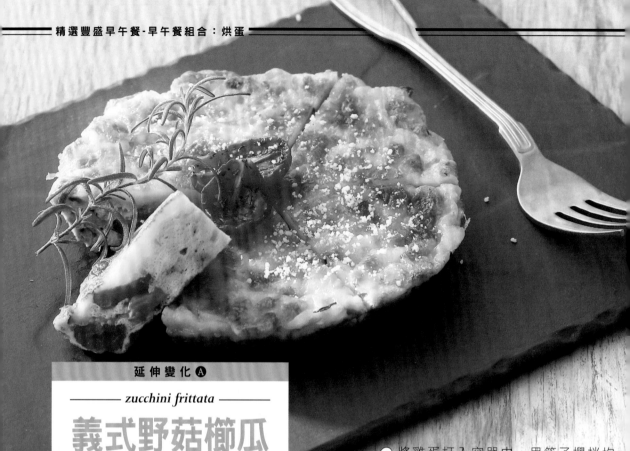

延伸變化 Ⓐ

zucchini frittata

義式野菇櫛瓜起司烘蛋

材料（份量：1人份）

雞蛋3顆、洋蔥30g、蘑菇50g、新鮮香菇50g、綠櫛瓜30g、風乾小番茄4個 作法見P149 、九層塔3片、起司絲30g、沙拉油20cc、帕馬森起司粉5g

調味料

義大利綜合香料1g、鹽3g、黑胡椒碎1g

營業前準備

1 風乾小番茄製作。

2 洋蔥去皮後切丁；蘑菇、香菇和綠櫛瓜切片；九層塔切碎備用。

點餐後製作

1 將鑄鐵鍋放置爐火上，開小火預熱，抹上一層沙拉油備用。

2 將雞蛋打入容器中，用筷子攪拌均勻，再加入所有調味料拌勻備用。

3 取6吋不沾平底鍋，開小火，加入沙拉油，放入洋蔥丁炒香，再加入蘑菇片、香菇片和綠櫛瓜片、風乾小番茄和九層塔碎炒軟後關火。

4 待不沾鍋降溫後，倒入作法2蛋液，開中火炒至3分熟後，再倒入燒熱鑄鐵鍋中，均勻地撒上起司絲。

5 連鍋放入已預熱至180℃烤箱，烘烤10～15分鐘至熟透上色，外焦內香即可取出。

6 切塊盛盤，放上風乾番茄，撒上帕馬森起司粉，用迷迭香裝飾，即可上餐。

開店TIPS

義式烘蛋(frittata)是義大利眾多經典料理之一，不僅能快速完成，也是處理多餘食材的好方法，很適合店裡販售。

— pumpkin and vegetable frittata —

義式南瓜蔬菜烘蛋

材料（份量：1人份）

雞蛋3顆、南瓜30g、洋蔥30g、紅甜椒30g、黃甜椒30g、風乾小番茄8個、九層塔3片、起司絲30g、沙拉油20cc、帕馬森起司粉5g

調味料

義大利綜合香料1g、鹽3g、黑胡椒碎1g

營業前準備

1 風乾小番茄製作。

2 南瓜切丁後燙熟，放涼備用。

3 洋蔥去皮後切丁；紅、黃椒分別切小丁；九層塔切碎備用。

點餐後製作

1 將鑄鐵鍋放置爐火上，開小火預熱，抹上一層沙拉油備用。

2 將雞蛋打入容器中，用筷子攪拌均勻，再加入南瓜丁和所有調味料拌勻備用。

3 取6吋不沾平底鍋，開小火，加入沙拉油，放入洋蔥丁炒香後，再加入紅、黃甜椒丁、風乾小番茄和九層塔碎炒至軟，關火。

4 待不沾鍋降溫後，倒入作法2南瓜丁蛋液，開中火炒至3分熟後，再倒入燒熱鑄鐵鍋中，均勻地撒上起司絲。

5 連鍋放入已預熱至180℃烤箱，烘烤10～15分鐘至熟透上色，外焦內香即可取出。

6 切塊盛盤，放上風乾番茄與撒上帕馬森起司粉，用西洋菜裝飾，即可上餐。

製作風乾小番茄

份量： 210g
最佳賞味期： 冷藏約3天
材料： 聖女小番茄300g、初榨橄欖油50cc
調味料： 鹽5g、細砂糖10g、乾燥俄力岡葉3g
作法：
1 小番茄洗淨瀝乾後切對半，切口朝上的排入烤盤裡。
2 均勻地撒上鹽、細砂糖、俄力岡葉和初榨橄欖油。
3 烤箱預熱100℃，放入裝有小番茄的烤盤，烘烤1小時至乾，水分縮乾約30%，取出放涼，用保鮮盒冷藏保存即可。

CHAPTER 5

SIGNATURE LIGHT MEAL

嚴選絕品輕食

共通開店TIPS

■鬆餅的販售時間可在下午茶時段;法式吐司、
　墨西哥餅、三明治和漢堡可在早午餐和下午茶
　時段提供,可視店家的人力配置做調整。

■這些餐可用單點和套餐形式販售,單點可單附
　隨餐飲料,套餐則可加80〜100元升級,搭
　配的菜有特製沙拉、薯條(或其他炸物)、飲料
　等,也可以沙拉和薯條採2選1方式,達到提高
　營收的目的。

■外帶可以增加商機,只要冷熱皆宜的產品都可
　以做成外帶主力商品。外帶時,須注意包裝方
　式,像三明治和墨西哥餅較怕餡料跑出來,所
　以需要用包裝紙包好。

■因為是開店用,鬆餅單元教的各種類鬆餅都是
　用預拌粉做出的,以節省時間。麵糊可以開店
　前先拌好或做至一半,書中鬆餅的量大部分是
　1人份,可以根據開店狀況一次多做些。麵糊
　拌好可用保鮮膜包好,盆子底部墊更大的冰水
　盆,室溫保存,當日用完;麵糰類多的可放冷
　凍保存,使用前再取出退冰。

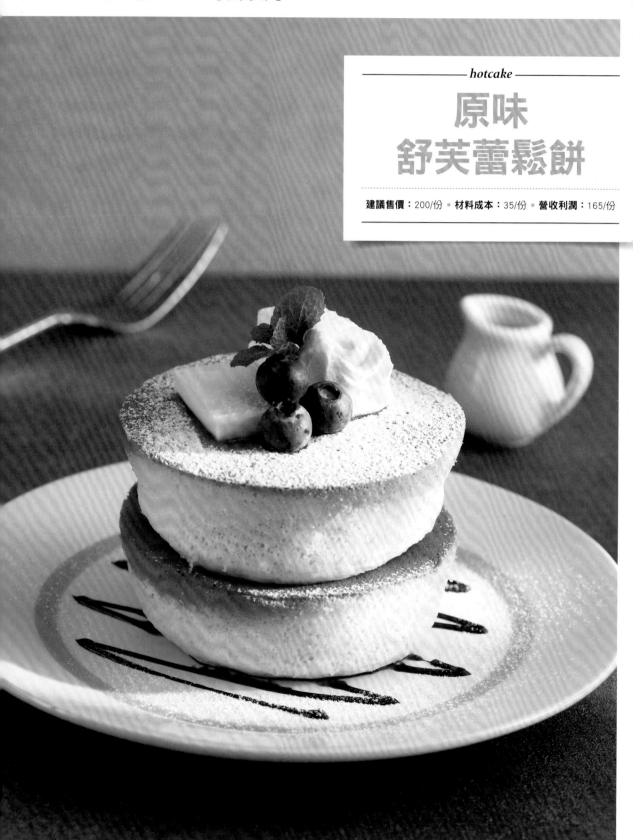

原味
舒芙蕾鬆餅

建議售價：200/份 ● **材料成本**：35/份 ● **營收利潤**：165/份

材料（份量：2個/份）

A 舒芙蕾麵糊

　　森永鬆餅粉75g、牛奶45cc、細砂糖20g、香草粉3g、雞蛋2顆

B 配料

　　防潮糖粉少許、奶油少許、發泡鮮奶油少許、藍莓適量、楓糖漿適量、薄荷葉少許

營業前準備

製作鬆餅麵糊

1 將雞蛋的蛋黃和蛋白分開，蛋白中不可混到蛋黃，備用。

2 將牛奶與蛋黃放入調理盆中，用打蛋器攪拌均勻後，再倒入森永鬆餅粉和香草粉攪拌均勻，備用。

點餐後製作

製作舒芙蕾麵糊

1 蛋白放入調理盆，用手持電動打蛋器以低速打出粗泡沫，添加一半的細砂糖，改用高速打發至泡沫細小變白，再加入剩下的細砂糖打發至乾性發泡。

開店TIPS

■ 也可用厚底平底鍋來做，方法是燒熱平底鍋，刷上薄奶油，放入模型，倒入麵糊，鍋內灑點水，蓋上鍋蓋用爐心火加熱8分鐘，底部金黃後翻面，加蓋再加熱約3分鐘即可。

■ 點餐前做的鬆餅麵糊可包上保鮮膜放室溫，盆子底部墊更大冰水盆。可一次多做些，當日用完。

■ 舒芙蕾中因有加入蛋白霜，時間久會消泡，要現點現做需等20～30分鐘，可先和客人說明。

■ 舒芙蕾模型有販售鬆餅模，書中是用慕斯圈(直徑10×高5cm)取代，使用前要噴上烤盤油較易脫模。

■ 本書舒芙蕾使用的預拌粉是來自日本原裝進口的森永鬆餅粉，1kg是營業用包裝。

Point：

・舉起打蛋器，蛋白霜的尖端會往下彎曲的程度，為濕性發泡；至蛋白霜出現光澤，拿起打蛋器時，蛋白霜尾端會有尖角、不會滴落的程度，即為乾性發泡。

・打發蛋白霜到最後時，感覺有微微的阻力就要停止打發，以免打過頭。

・這裡糖的份量不多，只需要分2次加糖；若糖超過100g則要分3次加，最後一次是在快起鍋有阻力時加入。

2 將打發的蛋白霜分3次加入蛋黃糊中拌勻，混合均勻即完成舒芙蕾麵糊，裝入擠花袋中。

煎製舒芙蕾

3 將煎台和2個舒芙蕾模型內圈噴上一層烤盤油，放在已預熱至170℃的煎台上。

Point：舒芙蕾模型內圈噴上一層油，煎好後較容易脫模。

Point：
・混合麵糊時手法很重要，需要翻拌與切拌並用，動作要快要輕才不會消泡。翻拌是用橡皮刮刀從底部往上翻起麵糊，切拌則是切割拌勻。以翻拌為主，切拌為輔將麵糊混合均勻。
・舒芙蕾麵糊裝入有嘴的容器或擠花袋中，較方便倒入模型中煎製。

4 將舒芙蕾麵糊擠入模型內約6分滿，鍋內灑約50cc水，蓋上煎台蓋，計時15分鐘。

Point：因舒芙蕾有高度，烘烤前在鍋內灑點水，蓋上鍋蓋後形成水氣，用烘燜的方式讓舒芙蕾慢慢整個熟透，做出來也比較濕潤。

5 時間到後，連同模型翻面煎約5分鐘。

製作發泡鮮奶油

份量：20吋擠花袋1袋
最佳賞味期：冷藏2天
材料：植物性鮮奶油300cc、牛奶70cc、鹽1g、香草粉3g
作法：
1 將植物性鮮奶油、牛奶和鹽放入乾淨的調理盆中，用電動打蛋器以中速打至8分發，再換高速打至乾性發泡，加入香草粉調味。
2 用刮刀裝填入裝有中型鋸齒擠花嘴的擠花袋中，冷藏備用。

6 將舒芙蕾脫模，2個疊起擺放至已完成畫盤的餐盤上，撒上糖粉，擠上發泡鮮奶油，放上奶油和水果裝飾，附上楓糖漿即完成。

Point：鬆餅與鬆餅中間可擠上少許發泡鮮奶油，能使鬆餅固定不會滑動。

▌材料（份量：2個/份）

A 原味舒芙蕾鬆餅……2個
　　防潮可可粉……少許
　　防潮糖粉……少許

B 配料
　　香蕉……1根
　　各式水果……適量
　　發泡鮮奶油……適量 作法見P154
　　OREO餅乾……1片
　　巧克力醬……少許
　　葡萄乾……少許
　　薄荷葉……少許

▌營業前準備

1 發泡鮮奶油製作完成冷藏備用。

2 依照P153原味舒芙蕾鬆餅作法1～2製
作鬆餅麵糊。

3 水果洗淨後切好備用。

▌點餐後製作

1 依照原味舒芙蕾鬆餅作法1～5製作鬆
餅。

2 將舒芙蕾脫模後排在餐盤上，撒上防
潮可可粉和糖粉，擠上發泡鮮奶油、
放上水果和薄荷葉裝飾。

3 旁邊擠上發泡鮮奶油，兩邊各放上切
半的香蕉、奇異果，再將OREO餅乾插
入發泡鮮奶油中。

4 最後擠上巧克力醬，即完成裝飾的巧
克力香蕉。

—— banana chocolate hotcake ——

香蕉巧克力
舒芙蕾鬆餅

建議售價：240/份 ● 材料成本：50/份 ● 營收利潤：190/份

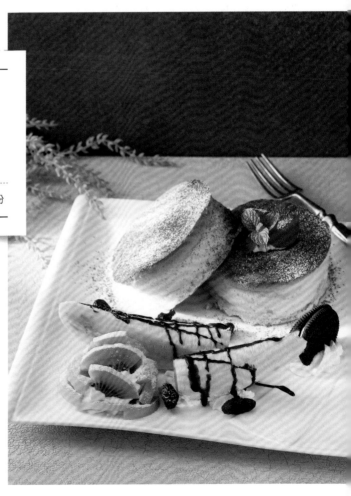

開店TIPS

　■ 也可以搭配焦糖香蕉，作法是：平底
鍋裡撒上香蕉形狀的細砂糖30g，放
上去皮切對半的香蕉(切面朝下)，開
小火煎約2分鐘，煎至變焦糖色時翻
面，再煎1分鐘，讓香蕉均勻沾上焦
糖。以增添口味變化。

　■ 發泡鮮奶油建議自己製作，市售的太
鬆，很容易化掉。

matcha hotcake

抹茶
舒芙蕾鬆餅

建議售價：220/份 ● 材料成本：45/份 ● 營收利潤：175/份

材料（份量：2個/份）

A 舒芙蕾麵糊

　森永鬆餅粉……75g

　牛奶……45cc

　細砂糖……30g

　原味抹茶粉……5g

　雞蛋……2顆

B 配料

　各式水果……適量

　蜂蜜……適量

　卡士達醬……適量 ┄┄┄┄┄┄┄┄

　防潮糖粉……少許

　發泡鮮奶油……少許 作法見P154

　薄荷葉……少許

營業前準備

材料B處理

1 將卡士達醬和發泡鮮奶油製作完成冷藏備用。

製作鬆餅麵糊

2 將雞蛋的蛋黃、蛋白分開，蛋白中不可混到蛋黃，備用。

3 將牛奶與蛋黃放入調理盆中用打蛋器攪拌均勻，再倒入森永鬆餅粉和原味抹茶粉攪拌均勻，備用。

點餐後製作

製作舒芙蕾麵糊

1 蛋白放入調理盆，用手持電動打蛋器用低速打出粗泡沫，添加一半的細砂糖，改用高速打發至泡沫細小變白，加入剩下的細砂糖打發至乾性發泡。

2 將打發的蛋白霜分3次加入蛋黃糊中拌勻，混合均勻即完成舒芙蕾麵糊，裝入擠花袋中。

製作卡士達醬

份量： 20吋擠花袋1袋

最佳賞味期： 冷藏2～3天

材料：

A 卡士達粉185g、牛奶250cc

B 植物性鮮奶油250g、動物性鮮奶油85g、君度酒(或香橙白蘭地)15cc

作法

1 將卡士達粉和牛奶用打蛋器拌到呈現稠狀。

2 將植物性鮮奶油用電動打蛋器打到乾性發泡，再加入動物性鮮奶油，打勻。

3 把作法1和2，再加入君度酒(或香橙白蘭地)，全部拌勻，用刮刀裝填入20吋裝有中型鋸齒擠花嘴的擠花袋中。

煎製舒芙蕾

3 將煎台和2個舒芙蕾模型內圈噴上一層烤盤油，放在已預熱至170℃的煎台上。

4 將舒芙蕾麵糊擠入模型內約6分滿，鍋內灑約50cc水，蓋上煎台蓋，計時15分鐘。

5 時間到後，連同模型翻面煎約5分鐘。

上餐

6 將舒芙蕾脫模，2個疊起在餐盤上，撒上糖粉、擠上發泡鮮奶油、放上水果裝飾，旁邊附上水果、卡士達醬和蜂蜜即完成。

Matcha hotcake!

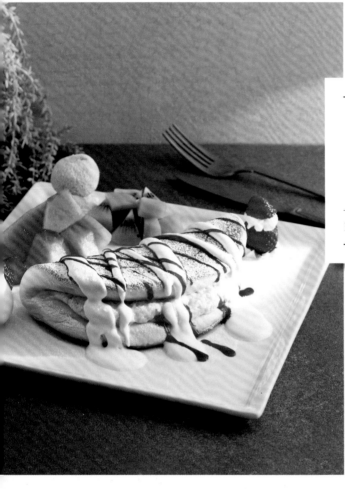

mixed fruit soufflé omelette

綜合水果
舒芙蕾歐姆

建議售價：200/份 ● 材料成本：50/份 ● 營收利潤：150/份

材料（份量：1個(6吋)/份）

A 舒芙蕾麵糊

森永鬆餅粉75g、牛奶45cc、細砂糖30g、香草粉3g、雞蛋2顆

B 配料

防潮糖粉少許、熔岩鮮奶油適量、小紅莓醬適量、各式水果適量、蜂蜜適量

營業前準備

1 熔岩鮮奶油製作完成。

2 水果洗淨後切好備用。

3 依照P153原味舒芙蕾鬆餅作法1～2製作鬆餅麵糊。

點餐後製作

1 依照原味舒芙蕾鬆餅作法1～2製作舒芙蕾麵糊，裝入擠花袋中。

2 將麵糊慢慢的擠在已預熱至170℃的煎台上，擠成約15公分的圓形。

3 蓋上煎台蓋，計時15分鐘。

4 煎製的時間到後，將煎台上的鬆餅對折後盛盤。

5 在鬆餅上撒上糖粉、淋上熔岩鮮奶油和小紅莓醬，旁邊附上水果、蜂蜜即完成。

製作熔岩鮮奶油

份量： 200g

最佳賞味期： 冷藏2天

材料： 打發鮮奶油100g、牛奶100cc、鹽少許

作法： 把所有材料放入容器內，攪拌均勻即可。

開店TIPS

甜口味的鬆餅可提供客人加30元，即可加一球義式手工冰淇淋，增加個別化及營收。

▌材料（份量：2個/份）
A 原味舒芙蕾鬆餅2個 作法見P153
B 配料
　　煙燻鮭魚3片、水波蛋1顆 作法見P128 、
　　酸豆5顆、綜合生菜適量、小黃瓜20g、
　　紅蘿蔔20g、小番茄2顆

▌調味料
荷蘭醬適量 作法見P138 、黑胡椒碎適量

▌營業前準備
1 依照P153原味舒芙蕾鬆餅作法1～2製
　　作鬆餅麵糊。

2 綜合生菜洗淨脱水；小黃瓜部分切片，
　　部分和紅蘿蔔洗淨，刨成長片狀，泡冰
　　水約15分鐘備用。

▌點餐後製作
1 依照原味舒芙蕾鬆餅作法1～5製作舒
　芙蕾鬆餅。

2 依照P128製作水波蛋，備用。

3 舒芙蕾脱模後排在餐盤上，旁邊放上
　綜合生菜和其餘蔬菜、水波蛋、煙燻
　鮭魚和酸豆，最後淋上荷蘭醬。

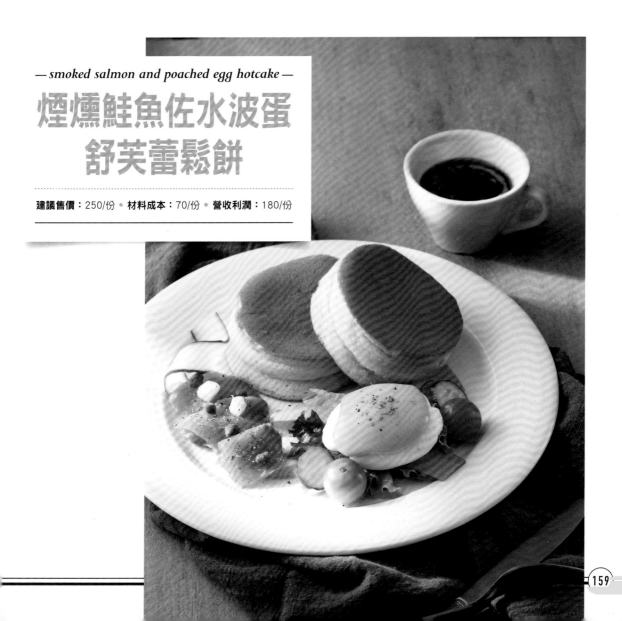

— smoked salmon and poached egg hotcake —

煙燻鮭魚佐水波蛋
舒芙蕾鬆餅

建議售價：250/份 ● **材料成本**：70/份 ● **營收利潤**：180/份

材料（份量：2片(直徑10公分)/份）

A 鬆餅麵糊(約3片)

森永鬆餅粉……150g

雞蛋1顆＋牛奶……共150g

香草粉……3g

B 配料

綜合生菜……少許

水果……少許

西式炒蛋……1份 作法見P125

培根……2片 作法見P124

德式香腸……1～2根 作法見P124

調味料：千島醬……適量 作法見P84

營業前準備

調味料和材料B處理

1 千島醬調製完成。

2 綜合生菜和水果洗淨，擦乾水分。

製作鬆餅麵糊

3 將雞蛋的蛋黃和蛋白分開，蛋白中不可混到蛋黃，備用。

4 將牛奶與蛋黃放入調理盆中用打蛋器攪拌均勻，再倒入森永鬆餅粉和香草粉拌勻，備用。

點餐後製作

製作鬆餅麵糊

1 蛋白放入調理盆，用手持電動打蛋器以中速打發至乾性發泡。

2 將打發的蛋白霜分3次加入蛋黃糊中拌勻，混合均勻即完成鬆餅麵糊，裝入擠花袋中。

煎製鬆餅和配菜

3 煎台上抹少許油，取1個12號冰淇淋杓，裝2杓麵糊(1片)放在已預熱170℃的煎台上。

4 再舀入1片的麵糊，蓋上煎台蓋，計時5～6分鐘，再翻面煎3分鐘，即完成。

5 製作西式炒蛋、煎培根和德式香腸。

上餐

6 取2片煎好的鬆餅疊至一起，擺放至餐盤上，旁邊可放置生菜、水果、炒蛋、培根、德式香腸及千島醬。

pancake combo

大滿足鬆餅

建議售價： 200/份 • **材料成本：** 60/份 • **營收利潤：** 140/份

開店TIPS

薄片的美式鬆餅因鬆餅粉內含泡打粉，作法還有加入打發蛋白，可以讓鬆餅的厚度厚一些，賣相更佳。

pearl milk tea pancake

珍珠奶茶鬆餅

建議售價：180/份 ● 材料成本：40/份 ● 營收利潤：140/份

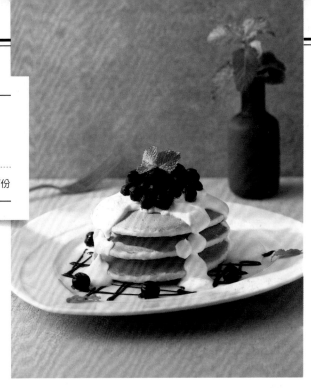

材料（份量：3片(直徑10公分)/份）

A 鬆餅麵糊(約3片)

森永鬆餅粉……150g

雞蛋1顆＋牛奶……共150g

香草粉……3g

B 配料

波霸粉圓……2杓(約150g)

熔岩鮮奶油……適量 作法見P158

巧克力醬……適量

營業前準備

1 波霸粉圓煮熟備用。

2 依照P160大滿足鬆餅作法3～4製作鬆餅麵糊。

點餐後製作

製作鬆餅麵糊

1 依照大滿足鬆餅的作法1～2製作鬆餅麵糊。

煎製鬆餅

2 煎台上抹油，取1個12號冰淇淋杓，裝2杓麵糊(1片)放在已預熱170℃的煎台上。

3 舀入2片的麵糊，蓋上煎台蓋，計時5～6分鐘，再翻面煎3分鐘，即完成。

上餐

4 取3片煎好的鬆餅疊至一起，擺放至已完成畫盤的餐盤上。

5 在鬆餅中間淋下熔岩鮮奶油，最後在上方鋪上波霸粉圓，再用薄荷葉裝飾。

製作波霸粉圓

份量：約20份

最佳賞味期：室溫4～5小時

材料：大粉圓1kg、二砂糖約100g、水4000cc

作法：

1 將水用大火煮滾，放入大粉圓，用湯匙略拌開，不要讓粉圓互相沾黏住。

2 轉成中火，半蓋鍋蓋，煮約35分鐘，煮的過程也要用湯匙稍微拌一下，蓋上鍋蓋，熄火燜約40分鐘。

3 將煮好的粉圓倒入濾網中過濾。

4 粉圓放在水龍頭下，用流動的過濾水沖涼，邊沖邊撥動，讓粉圓都能被水沖涼，口感才會Q。

5 均勻加入二砂糖，用湯杓拌至糖溶解即可。

開店TIPS

■ 鬆餅與鬆餅中間可擠上少許發泡鮮奶油，能使鬆餅固定不會滑動。

■ 鬆餅也可換成P153的原味舒芙蕾鬆餅。

■ 粉圓煮好後可放入容器內，加蓋室溫保存較不會乾掉，千萬不能冷藏會變硬。因粉圓保存時間短，若才開店可以減半烹煮的量。

材料（份量：圓形1大片/份）

A 鬆餅麵糊(4個圓形鬆餅)

雞蛋4顆、細砂糖180g、鹽3g、牛奶300g、低筋麵粉480g、無鋁泡打粉20g、香草粉5g、無鹽奶油50g

B 配料

防潮糖粉適量、冰淇淋1球、藍莓醬適量、發泡鮮奶油適量 作法見P154、各式水果適量、薄荷葉少許

營業前準備

製作鬆餅麵糊

1 將奶油隔水加熱至融化，備用。

2 將雞蛋放入調理盆裡用打蛋器打散，加入細砂糖和鹽拌勻，再倒入牛奶拌勻。

3 將低筋麵粉、無鋁泡打粉和香草粉混合過篩入作法2中，用打蛋器充分拌勻至無顆粒狀。

4 加入融化奶油液用打蛋器攪拌至質地滑順，蓋上保鮮膜，靜置鬆弛20分鐘。

材料B處理

5 發泡鮮奶油製作完成冷藏備用。

6 水果洗淨後切好備用。

點餐後製作

1 將美式鬆餅機預熱至180℃，烤盤刷上一層奶油(份量外)，倒入麵糊填滿。

Point：預熱第一片後要刷上奶油，之後視表面是否有油質再補上。

2 待麵糊表面起小泡泡後壓下上蓋，將烤盤翻轉180度，計時加熱4分鐘。

3 時間到後將烤盤翻轉回正，即完成。

4 將鬆餅取出，分切成4塊，堆疊在餐盤上，撒上糖粉。

5 旁邊附上冰淇淋、藍莓醬、發泡鮮奶油和水果，並以薄荷葉裝飾。

開店TIPS

- 做好的鬆餅麵糊可放在室溫，包上保鮮膜，盆子底部墊更大的冰水盆；當日用不完再放入冰箱冷藏，隔日使用前放至室溫回溫。

- 商用鬆餅機有很多種，這道美式格子鬆餅是使用大格單圓型，具翻轉設計，餅厚3公分。

waffle with blueberry ice cream

藍莓冰淇淋
美式格子鬆餅

建議售價：200/份 • **材料成本**：60/份 • **營收利潤**：140/份

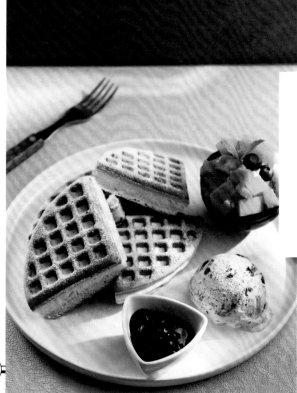

matcha crispy mochi waffle

抹茶麻糬鬆餅

建議售價：180/份 • 材料成本：50/份 • 營收利潤：130/份

▌材料（份量：花瓣1大片/份）

A 麻糬鬆餅麵糊

麻糬鬆餅粉100g、雞蛋50g、冷水65cc、
無鹽奶油30g

B 配料

香蕉1根、抹茶發泡鮮奶油適量、防潮
糖粉少許、巧克力片少許

▌營業前準備

製作麻糬鬆餅麵糊

1 將奶油隔水加熱至融化，備用。

2 將雞蛋放入調理盆裡用打蛋器打散，倒
入冷水拌勻，再加入麻糬鬆餅粉用打蛋
器充分拌勻至無顆粒狀。

3 加入融化奶油液用打蛋器攪拌至質地滑
順，即完成麵糊。

材料B處理

4 抹茶發泡鮮奶油製作完成冷藏備用。

▌點餐後製作

烘烤鬆餅

1 將美式鬆餅機預熱至180℃，烤盤刷上
一層奶油(份量外)，倒入麵糊填滿。

Point：預熱前第一片要先刷上奶油，之後視表面是
否有油質再補上。

2 待麵糊表面起小泡泡後壓下上蓋，將
烤盤翻轉180度，計時加熱5分鐘。

3 時間到後將烤盤翻轉回正，即完成。

上餐

4 將鬆餅取出裝盤，撒上糖粉。放上切
成4片的香蕉片和巧克力片，擠上抹茶
發泡鮮奶油即完成。

製作抹茶發泡鮮奶油

份量：20吋擠花袋1袋

最佳賞味期：冷藏2天

材料：

A 植物性鮮奶油300cc、牛奶70cc、
鹽1g

B 原味抹茶粉5g

作法：

1 將材料A放入乾淨的調理盆中，用
手持電動打蛋器以中速打發至8分
發，再加入原味抹茶粉，換高速
續打1～2分鐘至9分發。

2 用刮刀裝填入裝有中型鋸齒擠花
嘴的擠花袋中，冷藏備用。

開店TIPS

■ 麻糬鬆餅粉做出的鬆餅
具有麻糬口感，外皮
酥脆、內部Q軟，富
有奶油香氣，可自行
搭配甜味或鹹味的配
料，做出不同變化。

■ 這道麻糬鬆餅是使用
大格花瓣型的機型，
也可用其他機型製作。

▌材料（份量：1片/份）

A 烈日鬆餅麵糰(約12片)

烈日鬆餅粉430g、無鹽奶油175g、冷水125cc、雞蛋1顆、酵母粉20g、珍珠糖150g

B 配料

發泡鮮奶油適量 作法見P154 、芒果1顆、小紅莓醬適量

▌營業前準備

製作烈日鬆餅麵糰

1 奶油切成小丁塊，備用。

2 將冷水放入攪拌缸中，加入雞蛋、奶油塊、烈日鬆餅粉和酵母粉。

3 用勾狀攪拌頭以慢速攪拌3分鐘，至材料完全融合，再切換至高速，攪拌至麵糰光滑不黏缸。

Point：
· 高速攪打時間依機台略有不同，一般約15分鐘。
· 攪打過程可不時用刮刀將邊緣殘留材料刮向中心方向。

4 加入珍珠糖，以低速攪打約2分鐘，即完成麵糰。

5 桌面撒些麵粉，放上麵糰，分成12份，每份約70～80g，分別滾成圓球。

6 將麵糰放入35℃、濕度80%的發酵箱中，發酵至麵糰2倍大。

Point：若沒有發酵箱，可蓋上濕布放置溫暖處，等麵糰發酵至2倍大即可。

材料B處理

7 發泡鮮奶油製作完成冷藏備用。

8 芒果洗淨後使用挖球器挖出數顆芒果球備用。

▌點餐後製作

1 鬆餅機預熱至175℃，烤盤刷上一層奶油(份量外)或噴上烤盤油，將麵糰放於中央處，烘烤3分鐘，即完成鬆餅。

2 餐盤上用小紅莓醬畫出線條，放上一塊比利時鬆餅，上方擠上發泡鮮奶油。

3 取數顆芒果球，裝飾在發泡鮮奶油上即完成。

liege waffle

比利時
烈日鬆餅

建議售價：160/份　**材料成本**：50/份　**營收利潤**：110/份

—— *sunny-side-up egg liege waffle* ——

太陽蛋
烈日鬆餅

建議售價：180/份 • **材料成本**：60/份 • **營收利潤**：120/份

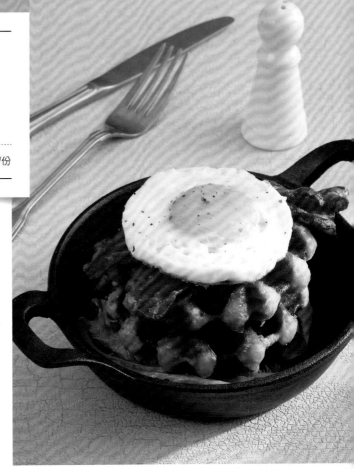

材料（份量：2片/份）

原味烈日鬆餅……2片 `作法見P164`

煎熟培根……2片 `作法見P124`

太陽蛋……1顆 `作法見P125`

生菜……適量

調味料

黑胡椒粉……適量

作法

用小鑄鐵鍋當容器，放入生菜，再放上烈日鬆餅，上方擺上煎熟培根、太陽蛋，蛋上撒上黑胡椒粉即可；隨餐附上沙拉醬(作法見P84)和抹醬(作法見P118)。

開店TIPS

- 烈日鬆餅麵糰做至作法5，若數量太多也可以直接冷凍麵糰，要用前一晚取出冷藏退冰，再放入發酵箱中發酵至2倍大，即可用鬆餅機烤熟。鬆餅麵糰約可冷凍保存半月個，使用前1天取出冷藏退冰。

- 如要製作不同風味的比利時鬆餅，可在作法2加入不同的風味材料，例如可可粉、抹茶粉、伯爵茶葉(去除茶枝後搗碎)。

- 珍珠糖由甜菜製成，耐高溫烤焙，在烘烤過程會有部分融化，在表面形成薄薄的焦糖。

- 原味的烈日鬆餅可做外帶增加營業額，可用紙袋或是盒子裝好即可。

- 這裡使用烈日鬆餅粉，材料全部一次備妥，簡化操作過程，即可做出正統烈日鬆餅。

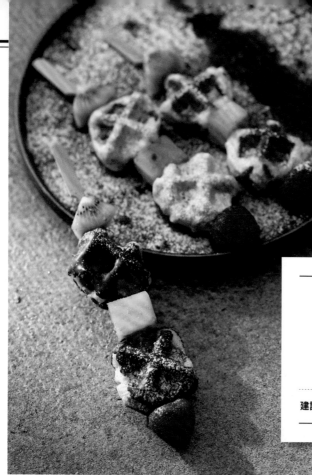

mixed fruit liege waffle skewers

水果
烈日鬆餅串

建議售價：150/份 • 材料成本：50/份 • 營收利潤：100/份

材料（份量：3串/份）

A 烈日鬆餅麵糰(約48片)

烈日鬆餅粉430g、無鹽奶油175g、冷水125cc、雞蛋1顆、酵母粉20g、珍珠糖150g

B 竹籤3支、三色水果(草莓、芒果、奇異果)適量、防潮糖粉少許

營業前準備

1 依照P164比利時烈日鬆餅作法1～4製作完成鬆餅麵糰。

2 桌面撒些麵粉，放上麵糰，分成約48份，每份約20g，分別滾成圓球。

3 將麵糰放入35℃、濕度80%的發酵箱中，發酵至麵糰2倍大。

材料B處理

4 水果洗淨，草莓去蒂，芒果和奇異果去皮後切小塊備用。

點餐後製作

1 鬆餅機預熱至175℃，烤盤刷上一層奶油(份量外)或噴上烤盤油，將麵糰放於中央處，烘烤3分鐘，即完成鬆餅。

2 用竹籤將水果及鬆餅交叉串起，撒上糖粉即可。

開店TIPS

☐ 若數量太多也可以直接冷凍麵糰，要用時前一晚取出冷藏退冰，再放入發酵箱中發酵至2倍大，即可使用鬆餅機烤熟。

☐ 可將不同風味巧克力磚融化後，將小比利時鬆餅沾上巧克力醬，放在舖有烤盤紙的淺盤上待凝固，變化口味。

☐ 一份餐點可提供3串不同風味的比利時鬆餅。

材料（份量：2片/份）

A 布魯塞爾鬆餅麵糊(7片)
布魯塞爾鬆餅粉250公克、冷水375cc、
無鹽奶油75公克

B 配料(1份)
巧克力磚適量、巧克力醬少許、防潮糖
粉少許、發泡鮮奶油適量 作法見P154 、
各式水果少許

營業前準備

製作布魯塞爾鬆餅麵糊

1 將無鹽奶油隔水加熱至融化，備用。
2 另取一容器，倒入水和布魯塞爾鬆餅預
拌粉使用電動攪拌器或打蛋器，用低速
攪拌1分鐘。
Point：先用低速攪拌是為了能拌均勻。
3 倒入融化奶油液，再轉高速攪拌4分
鐘，即完成麵糊。

材料B處理

4 發泡鮮奶油製作完成冷藏備用。
5 水果洗淨後切好備用。

點餐後製作

烘烤布魯塞爾鬆鬆餅

1 鬆餅機預熱至180℃，烤盤刷上一層奶
油(份量外)，倒入麵糊至均勻布滿，蓋
上鬆餅機蓋，烤約5～6分鐘。

上餐

2 將巧克力磚隔水融化，備用。

3 將鬆餅取出，一面沾上融化巧克力後
略放涼，再撒上糖粉後裝盤，旁邊附
上發泡鮮奶油和水果，並以巧克力醬和薄
荷葉裝飾。

開店TIPS

- 麵糊可開店前製作，蓋上保鮮膜放入
冰箱冷藏，最多可保存24小時。此麵
糊一片60g，約可做7片。
- 布魯塞爾鬆餅粉可製成
內部濕潤、口感鬆軟、
外皮酥脆的布魯塞爾
鬆餅，能節省前製時
間，很適合開店使用。
- 想外皮更酥脆，可將75g無鹽奶油，
改成38g無鹽奶油與37g的一般無味道
的食用油。
- 想要達到鬆軟口感，則可照食譜使用
75g無鹽奶油製作。

brussels waffle

布魯塞爾鬆餅

建議售價：160/份 • 材料成本：50/份 • 營收利潤：110/份

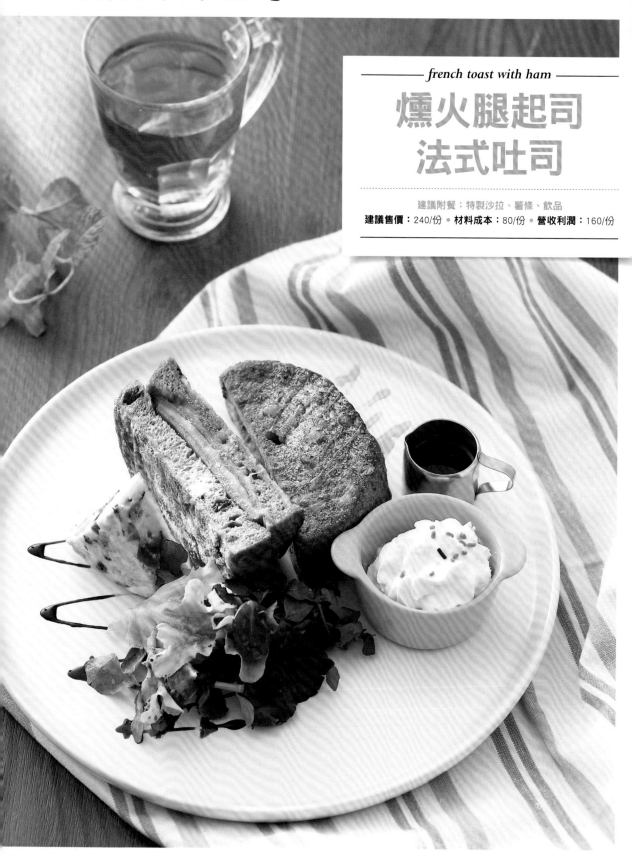

french toast with ham

燻火腿起司
法式吐司

建議附餐：特製沙拉、薯條、飲品

建議售價：240/份 ● **材料成本**：80/份 ● **營收利潤**：160/份

▌材料（份量：1人份）

A 法式吐司
　圓形吐司……2片
　雞蛋……2顆
　無鹽奶油……25g

B 煙燻火腿……2片
　巧達起司片……2片

C 配菜
　綜合生菜沙拉……30g
　義式野菇櫛瓜起司烘蛋……1/6塊　作法見P148

D 打發鮮奶油 -
　植物性鮮奶油……200g
　細砂糖……20g

▌調味料

Ⓐ 細砂糖……15g
　動物性鮮奶油……20cc
　香草精……2cc
　肉桂粉……1g
Ⓑ 楓糖漿……1小盅
　糖粉……適量

作法見P148

鮮奶油打發訣竅

- 要選用含有約35%以上乳脂肪的鮮奶油，脂肪含量越高，鮮奶油越濃稠，越容易打發成硬挺發泡程度。

- 保持越低溫越好打發，最適合鮮奶油打發的溫度是8～12℃之間，溫度越高鮮奶油的空氣氣泡直徑越小，越不容易增加體積跟硬度，所以可在鋼盆底部墊入一點點冰塊，讓鮮奶油溫度降低。

- 選擇鐵圈較多的打蛋器，較能將空氣快速打入，避免打發時間過長出現升溫現象。

- 仔細選擇適合的容器，避免使用太大或過小的容器。

▌營業前準備

1 將雞蛋和細砂糖放入鋼盆中，用打蛋器混合攪勻，再加入鮮奶油混合打勻後，加入香草精和肉桂粉混合拌勻備用。

2 綜合生菜洗淨脫水備用。

3 義式野菇櫛瓜起司烘蛋製作完成，分切6等分，取一份備用。

4 材料**D**鮮奶油加細砂糖打發成硬挺發泡程度後，小盅裝好備用。

5 楓糖漿用小奶盅一盅盅裝起。

French toast!

點餐後製作

製作法式吐司

1 將吐司片放入已調好的蛋液裡浸泡2分鐘，中途需翻面，讓整個吐司完全浸泡到蛋液。

2 取一平底鍋，開中火熱鍋，放入奶油後轉小火，放入吐司，煎至雙面上色，盛起備用。

3 放入預熱160℃的烤箱中烘烤3分鐘，烤至兩面金黃取出備用。

Point：法式吐司先煎上色再烤，目的是用煎的表面會熟，但是裡面還有殘餘的蛋液，需要用烤箱烤才會全熟。

上餐

4 將火腿片和起司片夾入兩片吐司中間，對切後擺盤，再依序把綜合生菜沙拉、烘蛋、打發鮮奶油和楓糖漿放入盤中，撒上糖粉即可。

> Point：
> ・不論是選擇法國麵包或厚片吐司都需注意麵包體與蛋汁之間的比例。麵包太厚，蛋汁就要增量及增加浸泡時間，反之薄片吐司就須減量及減少浸泡時間，以免吐司軟爛。
> ・吐司麵包雙面都必須均勻浸泡蛋汁，整塊麵包吸飽蛋汁，便能煎出外部金黃、內部鬆軟的法式吐司，不會有軟硬不均的問題。

開店TIPS

■ 買不到圓形吐司，用一般白吐司即可。

■ 也可在前一晚將麵包浸泡在蛋汁中放冰箱冷藏，隔天早上就有吸飽蛋液的麵包做早餐。

■ 因為奶油裡的乳脂與水分遇到高溫極容易燒焦，若煎法式吐司的過程，發現吐司很容易表面焦黑，建議奶油和沙拉油各一半，即可解決。

■ 餐點中的綜合生菜沙拉的醬汁，可搭配P84千島醬，或P85凱薩醬和檸檬油醋醬，以店中的常備沙拉醬為主。

French toast!

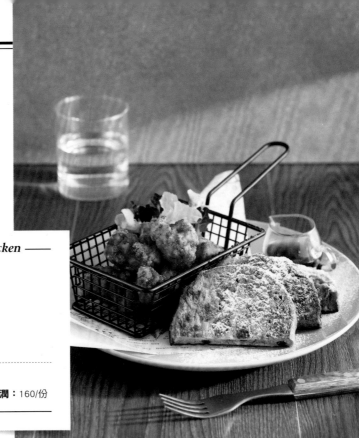

—— *french toast with herb-fried chicken* ——

香料炸雞法式吐司

建議附餐：特製沙拉、薯條、飲品

建議售價：250/份 ● **材料成本**：90/份 ● **營收利潤**：160/份

材料（份量：1人份）

A 法式吐司
圓形吐司……2片
雞蛋……2顆
無鹽奶油……25g
B 香料炸雞……1份 作法見P93
C 綜合生菜沙拉……30g

調味料

Ⓐ 細砂糖……15g
動物性鮮奶油……20cc
香草精……2cc
肉桂粉……1g
Ⓑ 楓糖漿……1小盅
糖粉……適量

營業前準備

1 將雞蛋和細砂糖放入鋼盆中，用打蛋器混合攪勻，再加入鮮奶油混合打勻後，加入香草精和肉桂粉混合拌勻備用。
2 香料炸雞醃製備用。
3 綜合生菜洗淨脫水備用。
4 楓糖漿用小奶盅一盅盅裝起。

點餐後製作

1 依照P169燻火腿起司法式吐司作法1～3製作法式吐司。

2 炸好香料炸雞備用。

3 將做好的法式吐司對切後擺盤，依序把香料炸雞和綜合生菜沙拉、楓糖漿放入盤中，最後撒上糖粉即可。

開店TIPS

這道是甜食與鹹食的輕食類型，而且將開胃菜的香料炸雞份量減半搭配吐司，除了使餐點有變化又豐富外，也可避免一種食材只提供單一料理，讓食材迅速使用並保持新鮮度。

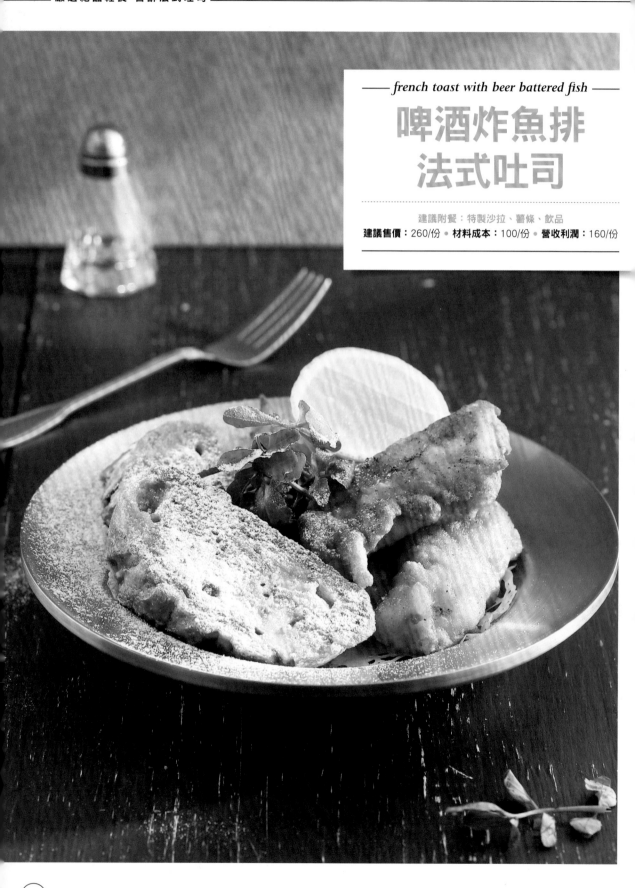

french toast with beer battered fish

啤酒炸魚排
法式吐司

建議附餐：特製沙拉、薯條、飲品
建議售價：260/份 ● **材料成本**：100/份 ● **營收利潤**：160/份

材料（份量：1人份）

A 法式吐司
圓形吐司……2片
雞蛋……2顆
無鹽奶油……25g

B 香料炸魚1份
鱈魚排……120g
中筋麵粉……40g
啤酒麵糊……100g 作法見P95
檸檬……1顆

C 綜合生菜沙拉……30g

調味料

A 細砂糖……15g
動物性鮮奶油……20cc
香草精……2cc
肉桂粉……1g

B 鹽……適量
黑胡椒碎……適量
煙燻紅椒粉……5g

C 鹽……少許
黑胡椒碎……少許

營業前準備

1 將雞蛋和細砂糖放入鋼盆中，用打蛋器混合攪勻，再加入鮮奶油混合打勻後，加入香草精和肉桂粉混合拌勻備用。
2 綜合生菜洗淨後脫水；檸檬切半備用。
3 鱈魚切成2塊條狀，再用紙巾擦乾表面釋出的水分，冷藏備用。
4 將中筋麵粉用調味料 B 調味。
5 啤酒麵糊製作。

點餐後製作

製作香料炸魚

1 鱈魚塊從冰箱取出，表面先撒上鹽和黑胡椒碎調味，冉放入調味的麵粉中均勻沾裹，輕輕拍掉多餘的麵粉。

2 將鱈魚塊放入啤酒麵糊中，讓它順著重量自然下沉，稍微搖晃一下均勻裹上。

3 燒熱炸油至160℃，取起魚塊，稍微晃去多餘麵糊，下鍋時抓著魚條一側，稍待再朝前方外側鋪出去，搖一下鍋子，讓熱油包附魚的表面。

4 用160℃炸約2分鐘後翻面，續炸約5分鐘，至魚條金黃酥脆即可撈出，趁熱撒上少許鹽和黑胡椒碎調味完成。

製作法式吐司

5 依照P169燻火腿起司法式吐司作法1～3製作法式吐司。

上餐

6 將炸魚、法式吐司、檸檬和和綜合生菜沙拉放入盤中，撒上糖粉和巴西里碎裝飾完成。

開店TIPS

☐ 煙燻紅椒粉買不到可不加。
☐ 製作這道可先把魚沾上麵糊、吐司也沾上蛋液，在炸魚的同時也一併製作法式吐司，吐司完成，炸魚也可上桌。
☐ 可放上P87檸檬塔塔醬搭配炸魚排食用，P84千島醬搭配生菜食用。
☐ 這道也是甜食與鹹食做搭配的形式呈現的法式吐司，重複使用開胃菜中的英式炸魚，以保持食材的新鮮度。

料理小知識

法式吐司(Pain Perdu)在法語中意指「無用的麵包」。在法國常可見到麵包，但放久會變硬、不新鮮。為了讓不新鮮的麵包重現美味，而想出這道料理。將麵包浸泡蛋奶液，再煎至表面金黃微焦，硬梆梆的麵包就變身成軟綿綿、入口即化的新口感。

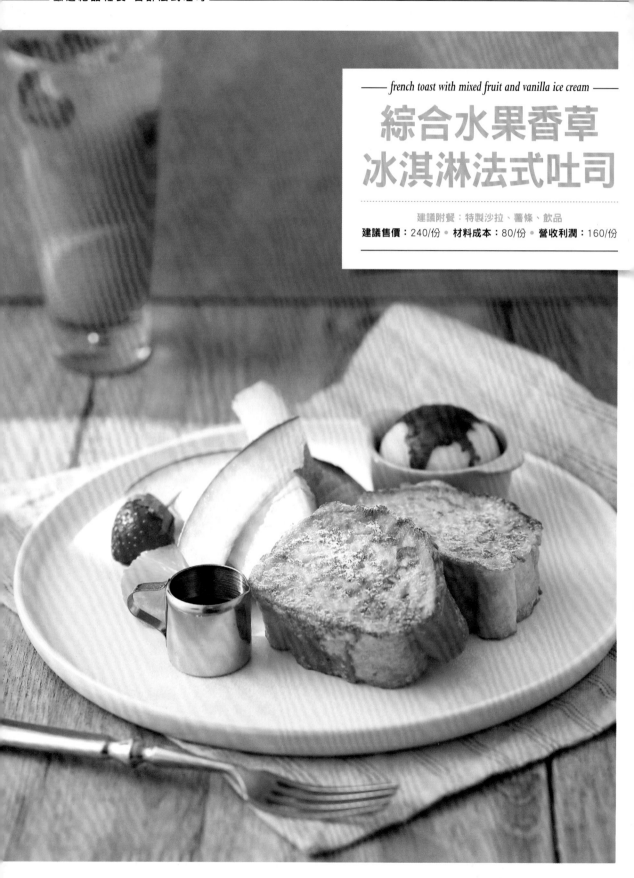

french toast with mixed fruit and vanilla ice cream

綜合水果香草
冰淇淋法式吐司

建議附餐：特製沙拉、薯條、飲品

建議售價：240/份 ● **材料成本：**80/份 ● **營收利潤：**160/份

▋材料（份量：1人份）

A 法式吐司

法式麵包……2片

雞蛋……2顆

無鹽奶油……25g

B 香草冰淇淋……1球

季節水果(草莓20g、鳳梨50g、香瓜60g、柳丁50g)……1份

▋調味料

Ⓐ 細砂糖……15g

動物性鮮奶油……20cc

香草精……2cc

肉桂粉……1g

Ⓑ 楓糖漿……1小盅

糖粉……適量

▋營業前準備

1 將法國麵包切2公分厚片備用。

2 將雞蛋和細砂糖放入鍋盆中，用打蛋器混合攪勻，再加入鮮奶油混合打勻後，加入香草精和肉桂粉混合拌勻備用。

3 水果洗淨切片備用。

4 楓糖漿用小奶盅一盅盅裝起。

▋點餐後製作

製作法式吐司

1 將法國麵包放入已調好的蛋液裡浸泡約3～5分鐘，中途需翻面，讓整個麵包完全浸泡到蛋液。

Point：依麵包的厚薄度決定浸泡蛋液的時間，如果使用質地比較紮實的麵包，像是裸麥或乾硬的麵包，可以放在蛋液裡浸泡多一點時間，讓它能多吸收蛋汁，煎好的吐司比較軟嫩。

2 取一平底鍋，開中火熱鍋，放入奶油後轉小火，放入法國麵包，煎至雙面上色，盛起備用。

3 放入預熱160℃烤箱中烘烤3分鐘，烤至兩面金黃即可取出。

上餐

4 將做好的法式吐司、水果片和冰淇淋、楓糖漿放入盤中，最後撒上糖粉裝飾即可。

開店TIPS

☐ 適合做法式吐司的麵包有厚片吐司和法國麵包，這兩種有厚度、結構紮實的麵包體，在浸泡蛋液時不易分解，甚至泡到隔日都還形狀完整。

☐ 挑選水果除了以當季水果，讓成品便宜、好吃外，還要注意盡量選切開後不出水的水果，較適合放在麵包上做裝飾；若容易出水的水果，可先放在紙巾上吸乾水分再使用。

材料（份量：1人份）

A 法式吐司
　　圓形吐司……2片
　　雞蛋……2顆
　　無鹽奶油……25g
B 香蕉……50g
　　新鮮藍莓……20g
　　新鮮草莓……30g
　　杏仁片……10g

調味料

Ⓐ 細砂糖……15g
　動物性鮮奶油……20cc
　香草精……2cc
　肉桂粉……1g
Ⓑ 糖粉……50g
　抹茶粉……10g

營業前準備

1 將圓形吐司對切成半圓形吐司備用。
2 將雞蛋和細砂糖放入鋼盆中，用打蛋器混合攪勻，再加入鮮奶油混合打勻後，加入香草精和肉桂粉混合拌勻備用。
3 香蕉去皮、切片備用；草莓對切兩半。
4 烤箱預熱至120℃，放入杏仁片烤10～20分鐘，上色後取出備用。
5 將糖粉和抹茶粉混合備用。

點餐後製作

1 依照P169燻火腿起司法式吐司作法1～3製作法式吐司。

2 將做好的法式吐司、香蕉、草莓和藍莓放入盤中，撒上杏仁片和抹茶糖粉裝飾即可。

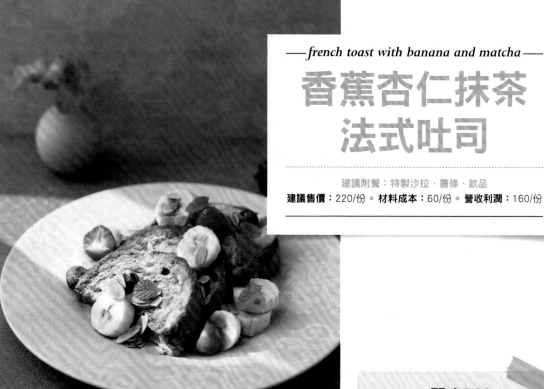

—— french toast with banana and matcha ——

香蕉杏仁抹茶
法式吐司

建議附餐：特製沙拉、薯條、飲品
建議售價：220/份 ● **材料成本**：60/份 ● **營收利潤**：160/份

開店TIPS

可隨餐點附上巧克力醬，以增添風味，增加餐點的質感。

—— french toast with mixed berry ——

綜合莓果
法式吐司

建議附餐：特製沙拉、薯條、飲品

建議售價：220/份 • 材料成本：60/份 • 營收利潤：160/份

▎材料（份量：1人份）

A 法式吐司

法國麵包……2片

雞蛋……2顆

無鹽奶油……25g

B 新鮮覆盆子……20g

新鮮草莓……30g

新鮮藍莓……20g

▎調味料

A 細砂糖……15g

動物性鮮奶油……20cc

香草精……2cc

肉桂粉……1g

B 糖粉……適量

楓糖漿……1小盅

▎營業前準備

1 將法國麵包切2公分厚片備用。

2 將雞蛋和細砂糖放入鋼盆中，用打蛋器混合攪勻，再加入鮮奶油混合打勻後，加入香草精和肉桂粉混合拌勻備用。

3 將覆盆子、草莓和藍莓洗淨，瀝乾水分備用。

4 楓糖漿用小奶盅一盅盅裝起。

▎點餐後製作

製作法式吐司

1 將法國麵包放入已調好的蛋液裡浸泡約3～5分鐘，中途需翻面，讓整個麵包完全浸泡到蛋液。

2 取一平底鍋，開中火熱鍋，放入奶油後轉小火，放入法國麵包，煎至雙面上色，盛起備用。

3 放入預熱160℃的烤箱中烘烤3分鐘，烤至兩面金黃即可取出。

上餐

4 將做好的法式吐司、覆盆子、草莓和藍莓放入盤中，撒上糖粉和放薄荷葉裝飾，最後附上楓糖漿即可。

開店TIPS

莓果或水果都可依季節挑選，除挑選成本較低的外，建議可選微帶酸性的水果尤佳，可平衡甜膩感；或將楓糖漿改為煉乳，有不同的選擇亦可。

▌材料（份量：1人份）

A 吐司……2片
　 雞蛋……2顆
　 黑白淡奶……30cc
　 黑白煉奶……30cc
　 沙拉油……適量
B 熔岩鮮奶油……60cc **作法見P158**
　 防潮可可粉(或阿華田)……少許

▌營業前準備

熔岩鮮奶油製作完成。

▌點餐後製作

1 將雞蛋放入調理盆裡用打蛋器打散，倒入黑白淡奶拌勻為蛋奶液，備用。

2 將吐司切邊，其中一片塗上煉乳做夾心，蓋上另一片。

3 燒熱炸油至180℃，將作法2吐司沾上作法1蛋奶液放入鍋中，用中小火炸約3分鐘，至兩面金黃取出，瀝乾油。

4 裝盤，淋上調製好的熔岩鮮奶油，撒上可可粉即完成。

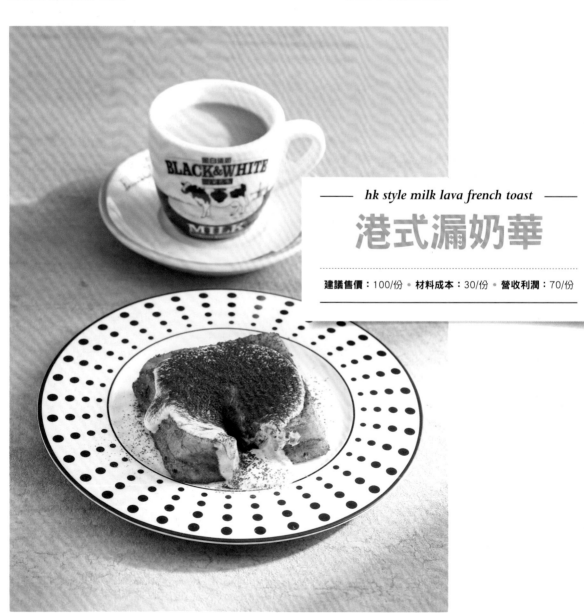

hk style milk lava french toast

港式漏奶華

建議售價：100/份 • 材料成本：30/份 • 營收利潤：70/份

pearl milk lava french toast

珍珠漏奶華

建議售價：110/份 • **材料成本**：40/份 • **營收利潤**：70/份

材料（份量：1人份）

炸吐司……1片 `作法見P178`
熔岩鮮奶油……60cc `作法見P158`
波霸粉圓……1又1/2杓 `作法見P161`

點餐後製作

將炸好的吐司裝盤，淋上調製好的熔岩鮮奶油，放上波霸粉圓即完成。

開店TIPS

黑白淡奶是由荷蘭菲仕蘭公司於30年代特別為香港市場創造的產品，為採用荷蘭黑白乳牛100%新鮮牛奶製成的全脂淡奶。黑白淡奶比一般淡奶的奶脂和奶固體含量高，質感濃稠，用於製作港式奶茶更香醇濃厚。黑白煉奶也是選用源自荷蘭100%新鮮牛奶製作，有加糖，質地較濃稠。

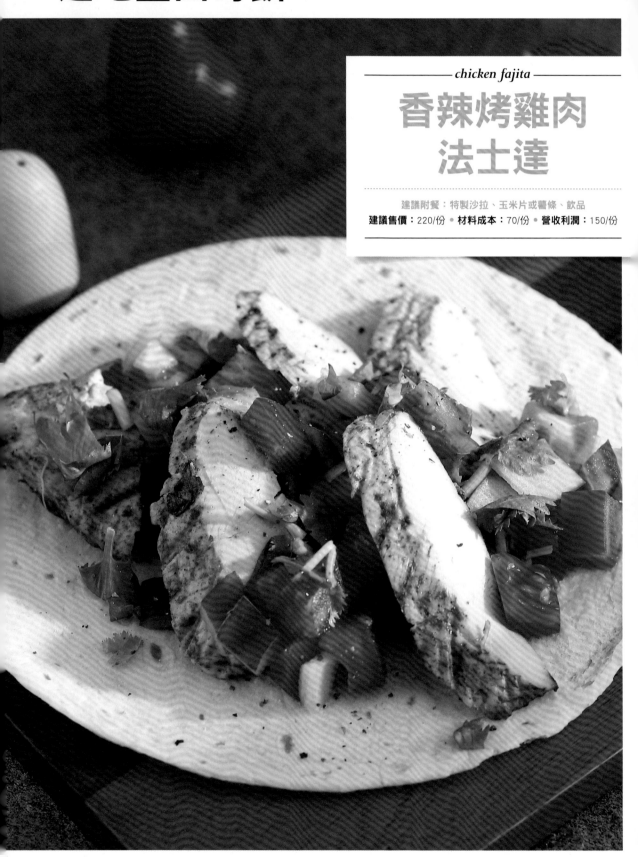

— chicken fajita —

香辣烤雞肉
法士達

建議附餐：特製沙拉、玉米片或薯條、飲品

建議售價：220/份 • **材料成本**：70/份 • **營收利潤**：150/份

材料（份量：1人份）

A 墨西哥餅皮……1張
沙拉油……20cc
初榨橄欖油……適量

B 墨西哥烤雞胸肉(10人份)
雞胸肉……3kg
沙拉油……150cc

C 番茄莎莎醬(10人份)
紅洋蔥……200g
紅甜椒……150g
黃甜椒……150g
牛番茄……6顆
香菜……60g
橄欖油……150cc

調味料

Ⓐ 孜然粉……15g
肯瓊粉……30g
大蒜粉……30g
辣椒粉……30g
乾燥俄力岡葉……5g
鹽……15g
黑胡椒碎……適量

Ⓑ 塔巴斯可辣醬(Tabasco)……30g
檸檬汁……60cc
鹽……1g
細砂糖……15g
黑胡椒碎……適量

營業前準備

醃製墨西哥烤雞胸肉

1 雞胸肉洗淨瀝乾備用。

2 將所有調味料Ⓐ依序放入盆中混合拌勻備用。

3 另準備一大鋼盆，放入雞胸肉、拌勻調味料和沙拉油充分攪拌均勻後，分成300g一份包裝好，放入冰箱冷藏醃製1天。若一次醃製量多時，可放冷凍保存，烹調前需先退冰。

番茄莎莎醬製作

4 紅洋蔥去皮後切丁；紅、黃甜椒和牛番茄切丁；香菜切粗碎備用。

5 準備一鋼盆，放入所有切好的蔬菜，再加入所有調味料Ⓑ和橄欖油攪拌均勻後，裝入乾淨容器冷藏保存2天即可。

點餐後製作

1 準備平底鍋，加入沙拉油，放入一份醃好的雞胸肉，用中火煎至兩面上色，再連鍋放入已預熱至180℃烤箱，烘烤約6～8分鐘至熟後取出，切片備用。

2 墨西哥餅皮放入平底鍋，用小火乾煎至兩面上色後取出備用。

3 在墨西哥餅皮上先放上80g一份番茄莎莎醬，再放上切好的烤雞胸肉片，淋上初榨橄欖油，盛盤上餐。

開店TIPS

- 烤雞胸肉時，可同步乾煎墨西哥餅皮，以加快上菜速度。
- 這單元的排盤可像P183墨西哥起司肉醬卷餅，放入特製沙拉、薯條和飲品，以套餐形式呈現，即可提高80～100元不等。因這系列是墨西哥風味輕食，可把薯條改成玉米片。

料理小知識

法士達(fajita)是來自墨西哥的菜色，源自西班牙殖民時期的料理，內餡若使用雞胸肉，烹調方式大多是烤跟煎。烤好的餅皮與餡料分開來上桌，不刻意做成捲餅狀，醃漬的雞肉帶有濃厚的孜然和大蒜味，夾在餅皮中和莎莎醬或酸奶一起食用。

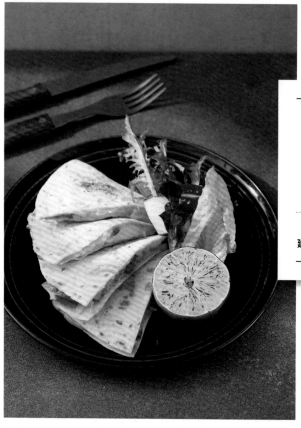

buffalo quesadilla

紐約辣雞
起司烤餅

建議附餐：特製沙拉、玉米片或薯條、飲品
建議售價：210/份 ● 材料成本：70/份 ● 營收利潤：140/份

材料（份量：1人份）

A 墨西哥餅皮2張、墨西哥烤雞胸肉300g 作法見P181 、雙色起司絲80g、洋蔥30g、紅甜椒30g、黃甜椒30g、沙拉油50cc

B 綜合生菜沙拉30g、檸檬1/2顆

營業前準備

1 墨西哥烤雞胸肉醃製備用。
2 洋蔥去皮，和紅、黃甜椒一起切絲，用沙拉油20cc炒熟備用。
3 綜合生菜洗淨脫水備用。

開店TIPS

- 檸檬與雞胸肉一起煎烤的用意是，把檸檬當熱配菜食用。
- 餐點中的綜合生菜沙拉，可搭配P84千島醬，或P85凱薩醬和檸檬油醋醬，以店中的常備沙拉醬為主。

點餐後製作

1 準備平底鍋，加入沙拉油30cc，放入半顆檸檬和醃好的雞胸肉，用小火一起煎至兩面上色，再連鍋放入已預熱至180℃烤箱，烘烤約6～8分鐘至熟後取出，雞胸肉切片放涼備用。

2 取一片墨西哥餅皮放在盤上，先均勻撒上一半的雙色起司絲，再放上炒好的蔬菜絲和烤雞胸肉片，最上面再撒上一次起司絲後，蓋上另一片墨西哥餅皮。

3 放入煎板或平底鍋中，用小火乾煎至兩面上色及起司融化後取出，切成6等分，盛盤。

4 附上綜合生菜沙拉和烤檸檬即可。

▌材料（份量：1人份）

A 墨西哥餅皮……2張
墨西哥辣牛肉醬……180g 作法見P97
雙色起司絲……80g

B 市售冷凍炸薯條……1份(120g)
綜合生菜沙拉……30g
罐裝墨西哥辣椒……1條

▌營業前準備

1 墨西哥辣牛肉醬製作保溫備用。
Point：在加熱墨西哥辣牛肉醬時需不斷攪拌，要注意汁收得越乾越好，可避免過多的湯汁把餅皮弄濕，包的時候容易破裂也不美觀。

2 綜合生菜洗淨脫水備用。

▌點餐後製作

1 墨西哥餅皮放入平底鍋，用小火乾煎加熱後取出備用。

2 將2/3份量的雙色起司絲均勻鋪放在墨西哥餅皮上，再放入墨西哥辣牛肉醬後包捲起來呈春捲狀，放入烤盤中，餅皮上再撒上剩餘的雙色起司絲。

3 放入預熱至180℃烤箱，焗烤至表面金黃色後取出，斜切兩半。

4 燒熱炸油至180℃，放入薯條，用中火炸約3分鐘至酥脆金黃色後，撈出放入炸網濾油備用。

5 將肉醬捲餅擺盤，附上薯條、綜合生菜沙拉和墨西哥辣椒即可上餐。

— beef burrito —

墨西哥起司
肉醬卷餅

建議附餐：特製沙拉、玉米片或薯條、飲品
建議售價：220/份 ● **材料成本**：70/份 ● **營收利潤**：150/份

開店TIPS

罐裝墨西哥辣椒是美墨料理中的主要食材之一，酸甜中帶辣，切片後即可當開胃菜食用，或用在搭配玉米片、墨西哥卷餅、美墨料理。市面販售以已切片的為主，可直接使用。

veggie tortilla

蔬食墨西哥餅

建議附餐：特製沙拉、玉米片或薯條、飲品
建議售價：180/份 ● **材料成本**：60/份
營收利潤：120/份

▌材料（份量：1人份）

墨西哥餅皮……2張

雙色起司絲……80g

綜合生菜……30g

紅、黃甜椒……20g

小蘆筍……6根

▌調味料

酸奶……30g

酪梨莎莎醬……30g

▌營業前準備

1 酪梨莎莎醬製作備用。

2 綜合生菜洗淨脫水；紅、黃甜椒切絲，
泡冰水10～15分鐘保持脆度後瀝乾；
小蘆筍燙熟後，泡冰水5分鐘避免變黃
後瀝乾備用。

▌點餐後製作

1 將墨西哥餅皮均勻噴上一點水，撒上
起司絲後，放入預熱至180℃烤箱烘烤
1～2分鐘，待起司融化即可取出。

Point：墨西哥餅皮噴上一點水，烤完可以保持餅皮
柔軟，避免太脆裂開較不好包。

2 在烤好的墨西哥餅皮依序擺上綜合生
菜、紅、黃甜椒絲和小蘆筍，再擠上
酸奶後，將餅皮包捲起來，並用食品蠟紙
包好固定，附上酪梨莎莎醬即可上餐。

製作酪梨莎莎醬

份量：10人份
最佳賞味期：冷藏3天
材料：新鮮酪梨5顆、洋蔥80g、牛
番茄120g、香菜30g、橄欖油60cc
調味料：鹽少許、細砂糖少許、檸檬
汁30cc
作法：

1 酪梨去皮去核後，取果肉切丁；
洋蔥去皮後切碎；番茄切小丁；
香菜切碎備用。

2 準備一容器，放入全部切好的食
材攪拌拌勻，再加入鹽、細砂糖
和檸檬汁、橄欖油拌勻後，用保
鮮膜密封冷藏保存即可。

開店TIPS

☐ 外帶可以增加商機，只要冷熱皆宜的
產品都可以做成外帶主力商品。墨西
哥餅製作迅速很適合外帶，但須注意
包裝方式，墨西哥餅比較怕餡料跑出
來，所以需要用包裝紙包好。

☐ 酪梨莎莎醬為避免氧化，做好需蓋保
鮮膜密封保存。

▌材料（份量：1人份）

墨西哥餅皮……1張
蘿蔓生菜……200g
小番茄……4顆
培根……2片
墨西哥烤雞胸肉……40g 作法見P180
吐司……2片
無鹽奶油……50g
帕馬森起司粉……15g
大酸豆……6顆

▌調味料

鹽……少許
凱薩醬……40g 作法見P85

▌營業前準備

1 墨西哥烤雞胸肉製作完成後，切片放涼備用。
2 凱薩醬製作。
3 蘿蔓生菜洗淨脫水；小番茄切丁備用。
4 吐司切1～1.5cm正方形小丁，準備平底鍋，放入奶油，開小火煮融化後，放入吐司丁翻炒，加鹽調味，直到吐司丁酥脆即可取出備用。
5 培根切成1cm條狀，準備平底鍋，加入少許沙拉油後放入培根，開小火慢火油煎，直到培根上色即可取出，瀝乾油，放涼備用。

▌點餐後製作

1 墨西哥餅皮放入煎板或平底鍋，用小火乾煎至兩面上色後取出，盛盤。

2 依序放上蘿蔓生菜、小番茄丁、脆培根條、吐司丁和烤雞胸肉片，最後撒上起司粉和大酸豆，附上凱薩醬即可上餐。

開店TIPS

- 凱薩醬製作非常簡單，只要準備好所有材料攪拌均勻就完成，但礙於蒐集所有食材費時費工，所以也可以買市售醬汁取代。
- 除了烤雞胸肉或煙燻雞胸外，也可以更換成熟白蝦或新鮮酪梨做口味上的變化。
- 食用方式，客人可自行捲起食用，也可以附上刀叉。

料理小知識 凱撒沙拉是一位墨西哥主廚名字叫凱撒‧卡狄尼（Caesar Cardini）在義大利餐廳發明出來的。原本利用手邊剩餘的食材作出來的隨興沙拉，沒想到一試成經典！因此這道菜取其名字。凱撒沙拉雖然有很多版本與個人創意，如有人放鯷魚，但最不能更改的三元素應是：凱撒醬、蘿蔓生菜與吐司丁。

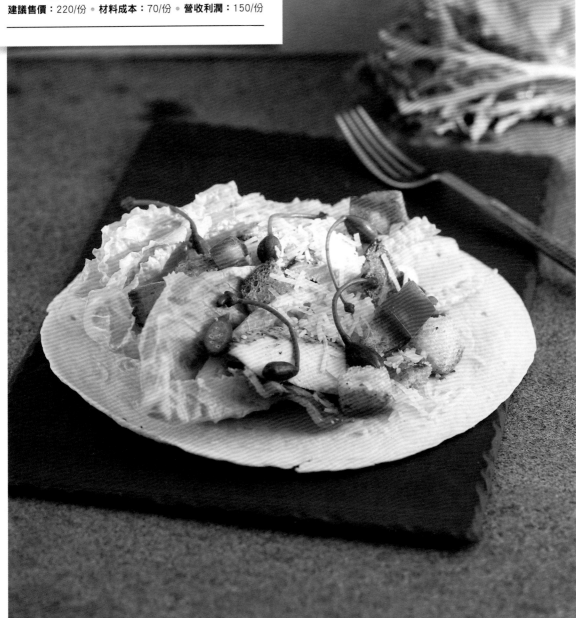

— caesar salad tortilla —

凱薩雞肉 墨西哥餅

建議附餐：特製沙拉、玉米片或薯條、飲品

建議售價：220/份 ● **材料成本**：70/份 ● **營收利潤**：150/份

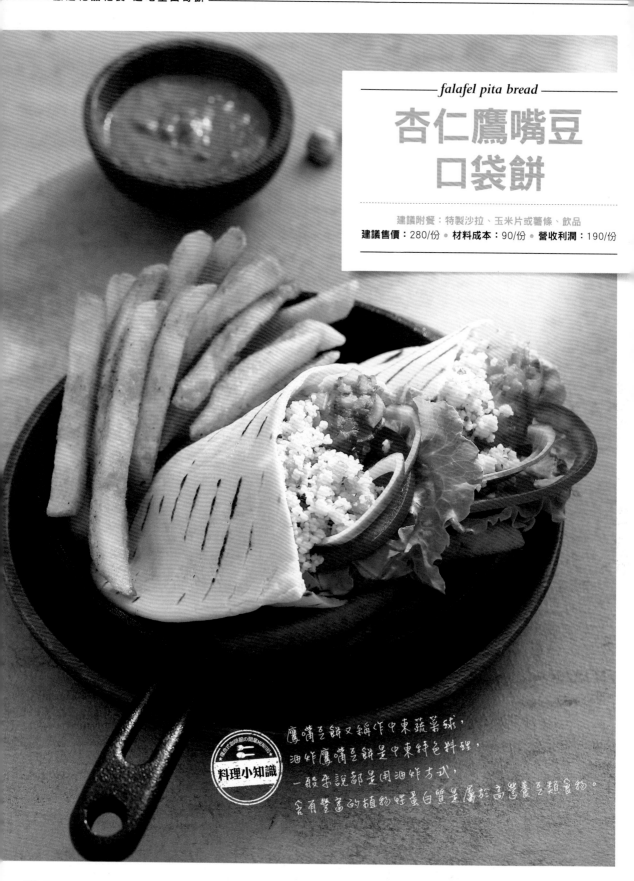

falafel pita bread

杏仁鷹嘴豆
口袋餅

建議附餐：特製沙拉、玉米片或薯條、飲品

建議售價：280/份 ● **材料成本：90/份** ● **營收利潤：190/份**

料理小知識

鷹嘴豆餅又稱作中東蔬菜球，
油炸鷹嘴豆餅是中東特色料理，
一般來說都是用油炸方式，
含有豐富的植物性蛋白質是屬於高營養豆類食物。

材料（份量：1人份）

A 口袋餅皮……2張
綜合生菜……30g
牛番茄……4片
紅洋蔥……2片
小黃瓜……4片
市售冷凍炸薯條……1份(120g)
B 鷹嘴豆餅……1人份(200g)
C 北非小米沙拉(約10人份)
北非小米……500g
紅甜椒……50g
黃甜椒……50g
牛番茄……150g
新鮮巴西里……10g
水……500cc

調味料

橄欖油……60cc
檸檬汁……50cc
鹽……5g
白胡椒粉……1g

營業前準備

1 鷹嘴豆餅製作。
製作北非小米沙拉
2 紅、黃甜椒和牛番茄切小丁；巴西里切碎備用。
3 北非小米洗淨後加水500cc放到蒸鍋中，以中火蒸20分鐘至熟，取出，濾乾水分，放涼備用。
4 準備一鋼盆，放入煮熟的北非小米、蔬菜丁和巴西里碎混合拌勻，再加入所有調味料攪拌均勻，用保鮮膜密封後放入冰箱冷藏保存，可保存3天。每份約100g。
材料A處理
5 綜合生菜洗淨脫水備用。
6 牛番茄和紅洋蔥切圓圈片，紅洋蔥泡冰水保持脆度；小黃瓜切圓片備用。

製作鷹嘴豆餅

份量：6〜8人份
最佳賞味期：冷藏3天、冷凍1星期
材料：馬鈴薯500g、鷹嘴豆罐頭900g、高筋麵粉150g、雞蛋2顆、杏仁片300g
調味料：芝麻醬60g、檸檬汁40cc、橄欖油120cc、鹽5g、孜然粉3g
作法：
1 馬鈴薯帶皮蒸30分鐘至熟後取出，放涼後去皮，放入鋼盆裡，加入鷹嘴豆用打蛋器壓碎後，加入所有調味料混合攪拌均勻。
2 將鷹嘴豆餅分成約200g一份，塑成1.5公分厚圓餅狀備用。
3 將麵粉、蛋液和杏仁片分別放在三個鋼盆中，把每份鷹嘴豆餅依序沾裹上一層麵粉、蛋液和杏仁片後排在烤盤上，放入冰箱冷藏備用。量多時可放冷凍保存，烹調前需先退冰。

點餐後製作

1 燒熱炸油至160℃，放入一份鷹嘴豆餅，用中火油炸6〜8分鐘至熟酥脆呈金黃色，取出瀝乾油，再對切兩半備用。

2 燒熱炸油至180℃，放入薯條，用中火炸約3分鐘至酥脆金黃色後，撈出放入炸網瀝油備用。

3 把口袋餅皮放入煎板或平底鍋，用小火乾煎至兩面上色及餅皮膨脹後取出備用。

4 將口袋餅皮先放上綜合生菜、牛番茄片、小黃瓜片和紅洋蔥片，再放上鷹嘴豆餅和北非小米沙拉，最後附上炸薯條裝盤即可上餐。

— crispy chicken panini with maple syrup —

海鹽楓糖起司
炸雞帕里尼

建議附餐：特製沙拉、薯條、飲品

建議售價：280/份 ● **材料成本：**80/份 ● **營收利潤：**200/份

材料（份量：1人份）

A 帕里尼麵包……1顆
　　巧達起司片……1片
　　美生菜……10g
　　牛番茄……3片
　　紅洋蔥……1片
　　酸黃瓜……10g
B 炸雞柳條(10人份)
　　雞胸肉……2kg
C 裹料
　　高筋麵粉……200g
　　雞蛋……4顆
　　麵包粉……200g

調味料

A 孜然粉……15g
　　肯瓊粉……30g
　　大蒜粉……30g
　　辣椒粉……30g
　　乾燥俄力岡葉……5g
　　鹽……10g
　　黑胡椒碎……適量
B 美乃滋……適量
　　海鹽……適量
　　楓糖漿……適量
　　無鹽奶油……適量

營業前準備

醃製炸雞柳條

1 雞胸肉洗淨瀝乾後，切約手指寬度的粗雞柳條備用。

2 準備一鋼盆，放入雞柳條和所有調味料 A 混和拌勻，冷藏醃製1天備用。

材料A處理

3 美生菜洗淨，泡冰水10～15分鐘回復鮮度，擦乾水分備用。

4 牛番茄和紅洋蔥切圓圈片，紅洋蔥泡冰水保持脆度；酸黃瓜切長片備用。

點餐後製作

1 將麵粉、蛋液和麵包粉分別放在三個鋼盆中，取一份200g雞柳條依序沾裹上一層麵粉、蛋液和麵包粉。

2 放入燒熱至160℃炸油中，用中火炸2～3分鐘至熟透並金黃酥脆後撈出，放上起司片，利用餘溫融化起司片備用。

3 將帕里尼麵包對切兩半，內面塗上一層美乃滋，依序放上美生菜、番茄片、紅洋蔥片和起司炸雞柳條，再撒上海鹽，淋上楓糖漿，最後蓋上另一片麵包。

4 在帕里尼麵包表面刷上一層奶油，放入已預熱至160℃帕里尼機裡，熱壓約2分鐘至表面上色即可取出，對切兩半，上面插上酸黃瓜片即可上餐。

開店TIPS

■ 若沒有帕里尼機，可先將麵包抹上奶油放烤箱烤上色再使用；或是將抹上奶油的麵包用鐵板或平底鍋煎上色，再夾入食材也是很有效果。

■ 將材料中的酸黃瓜片用竹籤插在帕里尼麵包上，既可食用又可當裝飾，大大提升三明治的質感。

Panini!

材料（份量：1人份）

A 多穀物麵包……2片
　艾曼達起司片……1片
　牛番茄……2片
　酸黃瓜……2片
　紅洋蔥……2片
　芝麻葉……5g
　帕馬森起司……適量
　沙拉油……20cc

B 紐約客牛排……1片(約200～250g)
　大蒜……1顆
　新鮮迷迭香……5g
　橄欖油……約30cc

調味料

蒙特婁牛排香料調味粉……1g
美乃滋……適量
黑胡椒碎……適量
初榨橄欖油……適量

營業前準備

醃製紐約客牛排

1 紐約客牛排冷藏退冰後取出，用紙巾吸乾血水。

2 大蒜去皮後拍碎，和迷迭香、橄欖油一起醃製牛排，醃好馬上可以使用。

材料A處理

3 牛番茄和紅洋蔥切圓圈片、紅洋蔥泡冰水保持脆度；酸黃瓜切長片備用。

4 芝麻葉洗淨，泡冰水10～15分鐘回復鮮度，擦乾水分備用。

點餐後製作

1 準備平底鍋，加入沙拉油，將醃好的牛排撒上蒙特婁牛排香料調味粉後放入，用中火煎至兩面上色。

Point：牛排不可太早撒調味料，會使牛排脫水，以至於煎好的牛排肉汁不足。

2 連鍋放入已預熱至180℃烤箱，烘烤約2～3分鐘取出，放上起司片，再烤30秒左右，待起司融化後取出備用。

Point：視牛排厚薄度決定烘烤時間，烘烤到大約5分熟，中心溫度約55～60℃左右即可。

3 烤牛排的同時，將麵包放入已預熱至180℃烤箱，烘烤2分鐘至表面上色後取出。

4 將麵包內面塗上一層美乃滋，依序放上起司紐約客牛排、番茄片、酸黃瓜片、紅洋蔥片和芝麻葉，再刨上帕馬森起司，撒上黑胡椒碎，最後淋上初榨橄欖油，蓋上另一片麵包即可上餐。

Point：麵包內面塗上一層美乃滋可以增加香味，並防止麵包吸水變軟，影響口感。

開店TIPS

- 牛排的選擇有很多，可以使用昂貴的紐約客牛排，或價格較親民的翼板牛排、牛梅花牛排，依成本考量做選擇。

- 蒙特婁牛排香料調味粉是專為牛排調製的香料，也可用在其他肉類醃製上，能增加香氣。

料理小知識

費城牛肉起司三明治發源自20世紀初期，「在一小條麵包上添加香煎牛肉、洋蔥和起司」無論在餐廳或小吃攤都是熱門菜色，以牛排肉製成牛肉內餡，用大量起司、適量鹽和黑胡椒，呈現牛肉原始風味，配上嚼勁十足的穀物麵包，口感細膩值得細細享受。

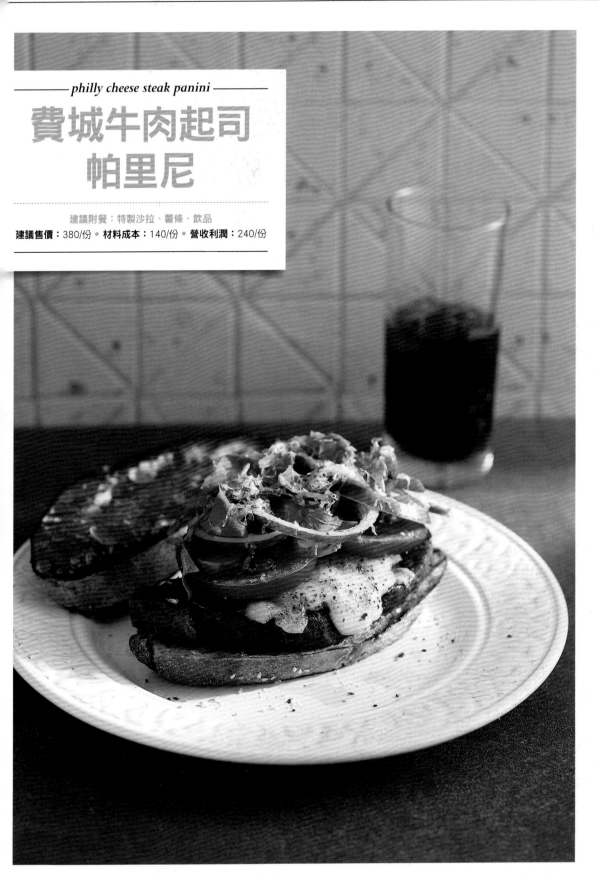

philly cheese steak panini

費城牛肉起司
帕里尼

建議附餐：特製沙拉、薯條、飲品

建議售價：380/份 ● **材料成本**：140/份 ● **營收利潤**：240/份

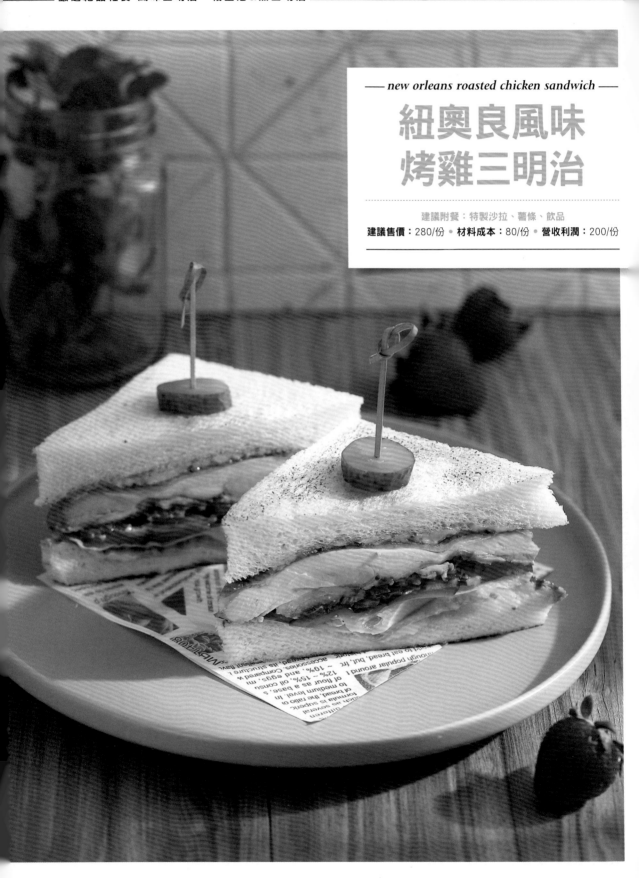

— new orleans roasted chicken sandwich —

紐奧良風味
烤雞三明治

建議附餐：特製沙拉、薯條、飲品

建議售價：280/份 ● **材料成本**：80/份 ● **營收利潤**：200/份

材料（份量：1人份）

A 厚片白吐司2片、巧達起司片1片、美生
菜10g、紅洋蔥1片、牛番茄3片、酸黃
瓜2片、沙拉油20cc

B 紐奧良烤雞(12人份)
去骨雞腿肉(250g/隻)3kg、大蒜60g

調味料

Ⓐ 白酒100cc、肯瓊粉60g、洋蔥粉15g、
匈牙利紅椒粉15g、蜂蜜30g、鹽15g、
黑胡椒碎適量

Ⓑ 美乃滋適量

營業前準備

醃製紐奧良風味香料烤雞

1 去骨雞腿肉洗淨後瀝乾；大蒜去皮後切
碎備用。

2 準備一小鋼盆，將除白酒外的所有調味
料Ⓐ混和拌勻備用。

3 另準備一大鋼盆，放入去骨雞腿肉、白
酒、大蒜碎和拌勻調味料一起攪拌均勻
後，放入冰箱冷藏醃製1天。

材料A處理

4 美生菜洗淨，泡冰水10～15分鐘回復
鮮度，擦乾水分備用。

5 紅洋蔥和牛番茄切圓圈片，紅洋蔥泡冰
水保持脆度；酸黃瓜切小圓片備用。

點餐後製作

1 準備平底鍋，加入沙拉油，放入一隻
醃好的去骨雞腿肉，用小火煎至兩面
上色。

2 連鍋放入已預熱至180℃烤箱，烘烤約
6～8分鐘至熟後取出，放上起司片，
利用餘溫融化起司片備用。

Point：雞腿先煎後烤的目的是，煎可讓表皮保有香
氣並鎖住肉汁，再利用烤箱持續加熱動作，可讓雞腿
內部保有肉汁並軟嫩。但切勿煎起來放再加熱，因為
外部經過兩次加熱，肉質容易變柴，也無香氣。

3 烤雞腿的同時，將吐司放入已預熱至
160℃烤箱，烘烤2～3分鐘至表面上
色後取出。

4 在烤好的吐司上依序放上美生菜、紅
洋蔥片、番茄片和香料烤雞，再擠上
美乃滋，蓋上另一片吐司，斜角對切兩半
成2個三角形，上面插上酸黃瓜片即可。

開店TIPS

☐ 雞腿若一次醃製量多時，可放冷凍
保存，烹調前需先澈底退冰。

☐ 生菜類可依照市場價格高低做替
換，例如：美生菜、萵苣、廣東A
菜…等。生菜瀝乾水分，市面上有
販售蔬菜脫水機，可使蔬菜快速瀝
出，沒有多餘的水分。

料理小知識

肯瓊粉(Cajun spices)又
稱肯瓊香料粉，是美國
紐奧良地區特有香料，
混和了匈牙利紅椒粉
(paprika)、大蒜粉、洋蔥
粉、黑胡椒、小茴香粉、
卡宴紅椒粉(cayenne)和俄力岡與百里香，香氣強
烈，滋味濃郁不辛辣，非常適合用來做
為肉類料理的醃漬調味，尤其是做為燒
烤的醃料更是美味。

肯瓊香料粉是著名紐奧良烤雞最主要的
醃漬香料，加到麵粉裡做
成麵衣，雞肉或生蠔、
海鮮等等沾覆蛋液與麵
衣油炸，就是一道美味
的下酒菜。

材料（份量：1人份）

A 白吐司……3片
雞蛋……2顆
巧達起司片……1片
沙拉油……30cc
B 漢堡肉(12人份)
牛絞肉……800g
豬絞肉……800g
洋蔥碎……150g
雞蛋……1顆
麵包粉……150g
牛奶……100cc

調味料

Ⓐ 鹽……10～15g
黑胡椒碎……適量
肉桂粉……2g
Ⓑ 動物性鮮奶油……20cc
美乃滋……適量

營業前準備

製作漢堡肉

1 準備一鋼盆，把所有材料**B**依序放入，用手混和攪拌拌勻，攪拌至肉團有黏性，再加入調味料Ⓐ粉調味。
Point：加入牛奶的漢堡肉比較濕潤，完成時也比較軟，在製作上比較不容易成型，所以牛奶要少量慢慢增加，若是少量製作可自行斟酌是否要加入牛奶。

2 將有黏性的肉團用手撈起，摔打至鋼盆中，持續摔打至絞肉內空氣跑出後，均分成10等分，一份約150g，每份再放於兩手掌中來回丟打將空氣擠出，絞肉黏成一團，全部摔打完成。

3 再塑成圓餅狀，一一排放在烤盤，放入冰箱冷藏備用。

點餐後製作

1 準備一鋼盆，打入蛋液，加入鮮奶油混合打散備用。

2 準備平底鍋，加入沙拉油10cc，開小火加熱，倒入作法1蛋液，用鏟子將四個邊往內折，塑形煎成四方形厚蛋，倒出備用。

3 利用同一個鍋子，加入沙拉油20cc，放入1片漢堡肉，先將兩面煎上色，再連鍋放入已預熱至180℃烤箱，烘烤6～8分鐘至8、9分熟後取出，放上起司片，再放入烤箱烘烤30秒至起司融化取出備用。

4 將吐司放入已預熱至180℃烤箱，烘烤2分鐘至表面上色後取出。

5 取一片吐司，抹上一層美乃滋，放上漢堡肉，蓋上一片吐司，再抹上一層美乃滋，放上厚蛋，再蓋上一片內面抹有美乃滋的吐司即可，用牙籤固定，對切成兩半。

開店TIPS

☐ 這裡使用的是牛絞肉與豬絞肉1：1的漢堡肉，在口感上和純牛肉漢堡排有稍許不同。純牛肉漢堡排帶有牛排香氣，但溫度控制不好會比較乾澀，而牛豬肉漢堡排則味道次之，但帶有豬肉的油脂，烤完比較不會乾澀。
☐ 烤漢堡的同時，可以一起烤麵包以加快上菜速度。
☐ 這款吐司夾入煎蛋與漢堡肉有點厚度，切開會比較有立體感，賣相佳，吸引客人點購。
☐ 吐司也可以使用麵包機烤熱，顏色會比較漂亮。
☐ 三明治可做外帶增加營業額，可用食品蠟紙將三明治包起來，再用麵包刀對切。

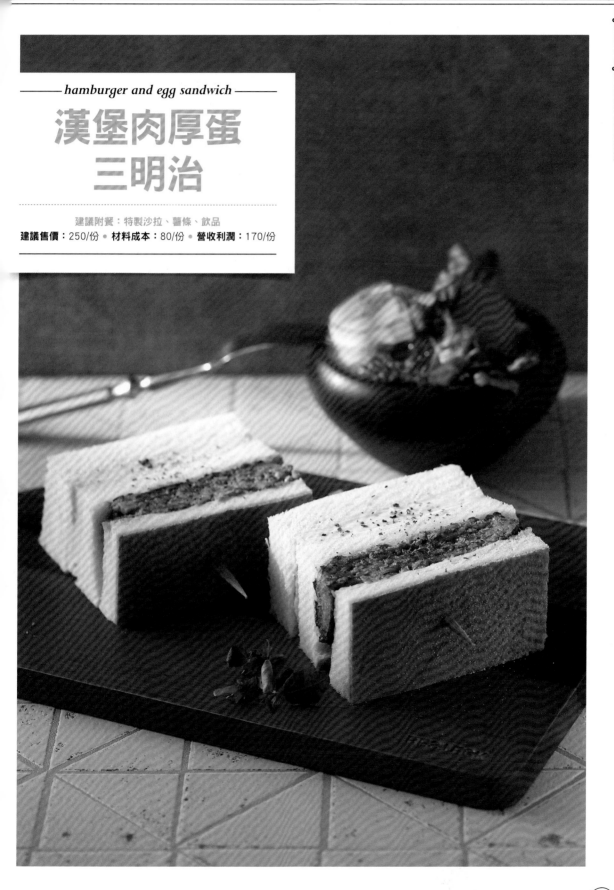

hamburger and egg sandwich

漢堡肉厚蛋
三明治

建議附餐：特製沙拉、薯條、飲品

建議售價：250/份 ● **材料成本**：80/份 ● **營收利潤**：170/份

blt sandwich

經典BLT番茄培根生菜三明治

建議附餐：特製沙拉、薯條、飲品
建議售價：200/份 ● **材料成本**：70/份 ● **營收利潤**：130/份

▌材料（份量：1人份）

A 多穀物麵包……2片
美生菜……10g
牛番茄……3片
酸黃瓜……3片
洋蔥……1片
培根……2片
B 市售冷凍炸薯條……1份(120g)

▌調味料

美乃滋……適量
黑胡椒碎……少許
楓糖漿……適量

▌營業前準備

1 美生菜洗淨，泡冰水10～15分鐘回復鮮度，擦乾水分備用。

2 將酸黃瓜切小圓片；牛番茄和洋蔥切圓圈片，洋蔥拆成圈狀，泡冰水保持脆度備用。

3 預熱烤箱至180℃，放入培根烘烤20分鐘至酥脆，取出瀝乾油備用。

Point：烹調重點是培根要烘烤到焦脆，培根排放入烤箱烘烤，烤至15分鐘後把多餘的油脂倒出，翻面再烤5分鐘後取出，放在網架上放涼備用，使用前再放入已預熱至180℃烤箱烤3分鐘即可。

▌點餐後製作

1 將麵包和培根放入已預熱至180℃烤箱，烘烤3分鐘至表面上色後取出。

2 燒熱炸油至180℃，放入薯條，用中火炸約3分鐘至酥脆金黃色後，撈出放入炸網濾油備用。

3 將麵包內面塗上一層美乃滋，依序放上美生菜、番茄片和培根，再撒上黑胡椒碎，淋上楓糖漿，放上洋蔥圈，最後蓋上另一片麵包，放上3片酸黃瓜裝飾，並附上炸薯條一起食用。

開店TIPS

■ BLT是歐美很經典的三明治，而且作法不難，又可以吸引顧客，一定要納入菜單中。BTL指的是培根(Bacon)、萵苣(Lettuce)與番茄(Tomato)三個字的縮寫。

■ 三明治的麵包可改用白吐司，會更省成本，使用前要烘烤一下，讓表面微酥，內面鬆軟。

▌材料（份量：1人份）

A 熱狗麵包……1個
　　綜合生菜沙拉……20g
B 涼拌高麗菜沙拉(10人份)
　　高麗菜……1kg
　　紅蘿蔔……100g
　　葡萄乾……100g
C 蟹肉沙拉(10人份)
　　蟹管肉……800g

▌調味料

Ⓐ 美乃滋……60g
　鹽……2g
　黑胡椒碎……適量
Ⓑ 美乃滋……150g
　椰奶……50g
　七味粉……2g
　黑胡椒碎……適量
Ⓒ 七味粉……適量
　千島醬……適量 作法見P84

▌營業前準備

製作涼拌高麗菜沙拉

1 將高麗菜切絲，紅蘿蔔去皮切絲，放入容器裡，加入鹽少許(份量外)抓醃均勻，讓高麗菜出水，放入冰箱冷藏靜置約20分鐘。

2 將冷藏過的高麗菜絲和紅蘿蔔絲取出，用飲用水沖洗乾淨、瀝乾水分後，放入乾淨容器裡，加入葡萄乾和調味料Ⓐ混合拌勻即可，放入冰箱冷藏保存，可保存約2天。

Point：美乃滋本身有味道，可不加鹽調味。

製作蟹肉沙拉

3 將蟹管肉洗淨，放入滾水燙熟後撈出瀝乾，放涼；調味料Ⓑ混合拌勻備用。

4 準備一容器，放入熟蟹管肉，再慢慢加入調製好的美乃滋醬混合攪拌均勻，放入冰箱冷藏保存，可保存約2天。

Point：若喜歡酸一點，可自行加入一點點檸檬汁調味。

5 綜合生菜洗淨脫水備用。

▌點餐後製作

1 將熱狗麵包放入已預熱至180℃烤箱，烘烤2分鐘烤熱後取出。

2 在熱狗麵包開口處，先填入一份120g涼拌高麗菜沙拉，再填入一份50g蟹肉沙拉，最後撒上七味粉即可。

3 附上綜合生菜沙拉和千島醬一起食用。

開店TIPS

蟹肉的鮮香與低熱量，適合給想要嘗鮮的客人多一種選擇。

料理小知識

・涼拌高麗菜沙拉(Coleslaw)主要由生高麗菜和紅蘿蔔切成碎塊做成的沙拉。這道菜的作法有很多種，其中包括了加入紫高麗菜或蘋果絲，通常還要加入美乃滋或油醋汁。在美國，涼拌高麗菜沙拉常常包含美乃滋與一點點芥末醬，十分普遍。

・一般作為美式燒烤、炸魚或薯條這類油炸食品的配菜，或是夾在三明治、放在熱狗上一起食用。

Sandwich!

crab salad sandwiches

蟹肉高麗菜
沙拉三明治

建議附餐：特製沙拉、薯條、飲品

建議售價：240/份 • **材料成本：**80/份 • **營收利潤：**160/份

材料（份量：1人份）

白吐司……3片
地瓜……1/2顆(約120g)
雞蛋……2顆
火腿……1片
巧達起司片……1片
沙拉油……10cc

調味料

動物性鮮奶油……20cc
美乃滋……適量

開店TIPS

- 這款吐司地瓜泥需要抹多一點讓它有點厚度，切開會比較有立體感，方便擺盤，看起來份量感十足。
- 地瓜是台灣在地食材，有樸實自然的口感，在製作上不需額外調味，即可保持食物的原貌，而且價格實惠、方便取得，可節省食材的成本。
- 吐司也可以使用麵包機烤熱，顏色會比較漂亮。

營業前準備

將地瓜洗淨，放入電鍋中，外鍋加2杯水蒸熟，取出去皮，放入鋼盆，趁熱用打蛋器搗成泥狀，放涼備用。

點餐後製作

1. 準備一鋼盆，打入蛋液，加入鮮奶油混合打散備用。

2. 平底鍋中加入沙拉油，開小火加熱，倒入作法1蛋液，用鏟子將四個邊往內折，塑形煎成四方形厚蛋，倒出備用。

3. 利用同一個鍋子，放入火腿，用小火煎香後取出，放上起司片，利用餘溫融化起司片備用。

4. 將吐司放入已預熱至180℃烤箱，烘烤2分鐘至表面上色後取出。

5. 取一片吐司，抹上一層美乃滋和地瓜泥，蓋上一片吐司，再抹上一層美乃滋，放上起司火腿和厚蛋，再蓋上一片吐司即可，使用食品蠟紙將三明治包起來，用棉繩綁好，再用麵包刀對切即可上餐。

— sweet potato with cheese ham sandwiches —

地瓜火腿
起司蛋吐司

建議附餐：特製沙拉、薯條、飲品
建議售價：180/份 ● 材料成本：60/份 ● 營收利潤：120/份

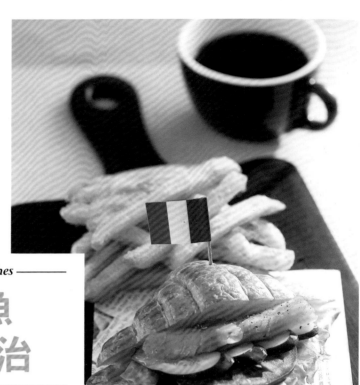

— smoked salmon sandwiches —

煙燻鮭魚
黃瓜三明治

建議附餐：特製沙拉、薯條、飲品

建議售價：220/份 ● **材料成本：**70/份 ● **營收利潤：**150/份

▋材料（份量：1人份）

A 大可頌麵包……1個
　綜合生菜……10g
　牛番茄……1片
　小黃瓜……10g
　煙燻鮭魚……2片(約20g)
B 市售冷凍炸薯條……1份(120g)

▋調味料

酸豆起司奶油抹醬……30g 作法見P120

開店TIPS

　　　煙燻鮭魚是生食，因為外送不確定保存條件，最好不要做成外帶品項。

▋營業前準備

1 酸豆起司奶油抹醬製作。

2 綜合生菜洗淨脫水備用。

3 牛番茄切圓圈片；小黃瓜切斜片。

▋點餐後製作

1 將大可頌麵包放入已預熱至180℃烤箱，烘烤2分鐘烤熱後取出。

2 燒熱炸油至180℃，放入薯條，用中火炸約3分鐘至酥脆金黃色後，撈出放入炸網濾油備用。

3 將大可頌麵包內面塗上一層酸豆起司奶油抹醬，再依序放入綜合生菜、番茄片、小黃瓜片和醃燻鮭魚即可。附上炸薯條一起食用。

材料（份量：1人份）

A 多穀物麵包2片、蘋果100g、葡萄乾
10g、大蒜1顆、紅橡葉生菜1葉、草莓
1顆、芝麻葉5g

B 簡易舒肥雞胸肉(10人份)
雞胸肉5片、電磁爐1組、白鐵湯鍋1
支、筆型溫度計1支

調味料

原味優格30g、檸檬汁100cc、鹽2g、黑
胡椒碎適量

營業前準備

製作簡易舒肥雞胸肉

1 準備適中湯鍋加入
6分滿的水，放上
電磁爐，把鐵夾子
夾在鍋邊，插入筆
型溫度計固定好，
開電加熱至水滾。

2 水滾放入雞胸肉，水溫保持60～70℃
之間，維持20～30分鐘，至中心溫度
達55～65℃，即可取出，可冷藏2天。

> Point：雞胸肉放入後要觀察溫度變化，
> 水溫須保持至60～70℃之間，太高加冷
> 水，太低加熱升溫，溫度到達後開啟保
> 溫功能，中間須不時攪拌使溫度平衡，
> 時間到達前後可以先用溫度計插入檢查
> 是否熟透。

3 取一份120g，切丁備用。

材料A處理

4 蘋果去皮切丁後泡鹽水，防止氧化變
色；大蒜去皮後切碎備用。

5 紅橡葉生菜、草莓和芝麻葉洗淨，泡冰
水10～15分鐘回復鮮度，擦乾水分，
草莓切對半備用。

點餐後製作

1 準備一容器，放入舒肥雞胸肉丁、蘋
果丁、葡萄乾和大蒜碎，再放入所有
調味料拌勻，即為優格雞肉沙拉。

2 將麵包放入已預熱至180℃烤箱，烘烤
2分鐘至表面上色後取出。

3 在烤好麵包上依序放上紅橡葉生菜、
優格雞肉沙拉，再放上草莓和芝麻
葉，最後蓋上另一片麵包即可上餐。

開店TIPS

雞胸肉低脂低熱量，富含蛋白質，是
時下減肥、養肌者最受歡迎的食材之
一，店中販售除搭上潮流，而且雞胸
肉價格便宜，可以省成本。但雞胸肉
烹煮後很容易變柴，或在不當加熱過
程中變硬，因此學會讓肉質軟嫩的低
溫烹煮技巧，均勻烹飪後就能吃到鮮
美多汁的雞胸肉。

使用酸性醃料，如水果醋、檸檬汁或
優格，可以幫助雞肉軟化去腥，並帶
來清新香氣，可以斟酌食譜選擇對味
的食材，將雞肉泡在果泥或醋汁中，
冷藏靜置1小時以上洗淨擦乾再舒肥。

優格可以醃生雞肉，也可以拌熟的雞
肉，但是通常不會一起使用。

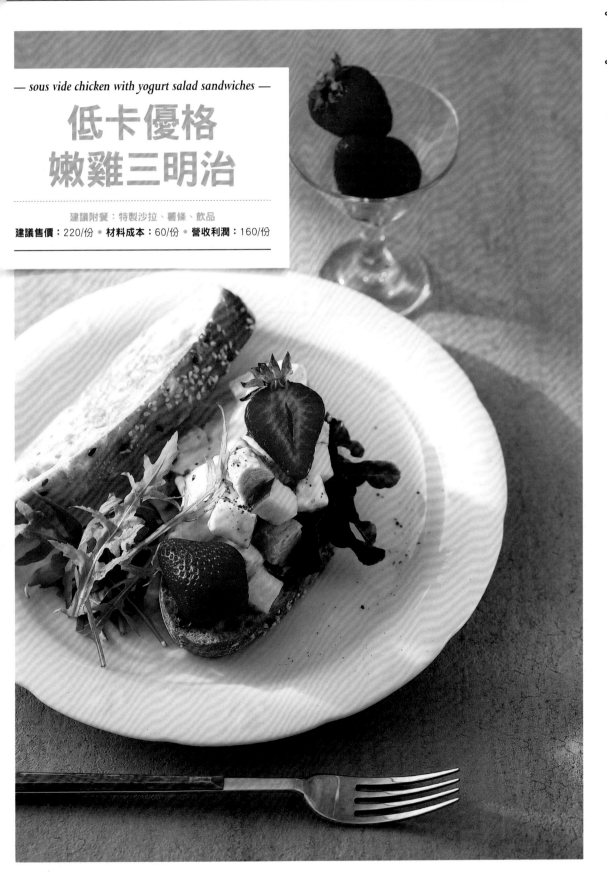

— sous vide chicken with yogurt salad sandwiches —

低卡優格
嫩雞三明治

建議附餐：特製沙拉、薯條、飲品

建議售價：220/份 ● **材料成本：**60/份 ● **營收利潤：**160/份

potato salad open sandwiches

馬鈴薯蛋沙拉
開放三明治

材料（份量：1人份）

A 裸麥麵包……2片
　　鵪鶉蛋……2顆
　　酸黃瓜……5g
　　蘿蔔葉……適量
B 簡易馬鈴薯沙拉(10人份)
　　馬鈴薯……8顆

調味料

美乃滋……約150g
美式芥末醬……60g
鹽……1g
黑胡椒碎……適量

營業前準備

製作簡易馬鈴薯沙拉

1 準備深鍋煮水，馬鈴薯洗淨後放入，用小火煮約30～40分鐘，視馬鈴薯大小塊而定，煮熟後取出放涼，去皮。

2 將去皮馬鈴薯放入鋼盆裡，壓成泥狀，再加入所有調味料攪拌均勻，即為馬鈴薯沙拉。

材料A處理

3 鵪鶉蛋煮熟，去殼後每顆對切兩半；酸黃瓜切片。

點餐後製作

1 將麵包放入已預熱至180℃烤箱，烘烤2分鐘至表面上色後取出。

2 取一份50g馬鈴薯沙拉塗滿在烤好麵包上，用叉子押出花紋，再放上鵪鶉蛋片和酸黃瓜片，最後放上蘿蔔葉，撒上匈牙利紅椒粉裝飾即可上餐。

開店TIPS

☐ 製作開放式三明治最主要的重點是，抹醬與食材及顏色的搭配。在麵包使用上並無硬性規定，全麥、法國麵包都可以，因為是開面式，可以看到全部食材，所以顏色搭配很重要；一般來說小黃瓜、小番茄、櫻桃蘿蔔色彩鮮明等蔬菜都很適合拿來搭配使用。

☐ 開放三明治使三明治有多種樣貌呈現，建議一次做大量，用在下午茶及派對，或是套餐附加的選項中，較不適合當單品販售。

料理小知識

開放式三明治是丹麥傳統的食物，原文的「Smørrebrød」，Smørre是奶油，而brød是麵包。早期是丹麥工人外出工作為求方便，在裸麥麵包上抹上高脂肪的抹醬，上面放些當地食材，可當點心食用，現在則變成時髦的三明治作法。

材料（份量：1人份）

裸麥麵包……2片
牛番茄……20g
莫札瑞拉起司……30g
羅勒葉……5g

調味料

初榨橄欖油……5cc
海鹽……1g
黑胡椒碎……1g

營業前準備

牛番茄切圓片後對切兩半成4個半圓片；
莫札瑞拉起司切片備用。

點餐後製作

1 將麵包放入已預熱至180℃烤箱，烘烤2分鐘至表面上色後取出。

2 在烤好麵包上交叉擺上番茄片和莫札瑞拉起司片，再放上羅勒葉，淋上初榨橄欖油，撒上海鹽和黑胡椒碎，最後用雪豆苗裝飾即可上餐。

變化吃法 B

— tomato and mozzarella open sandwiches —

番茄起司
開放三明治

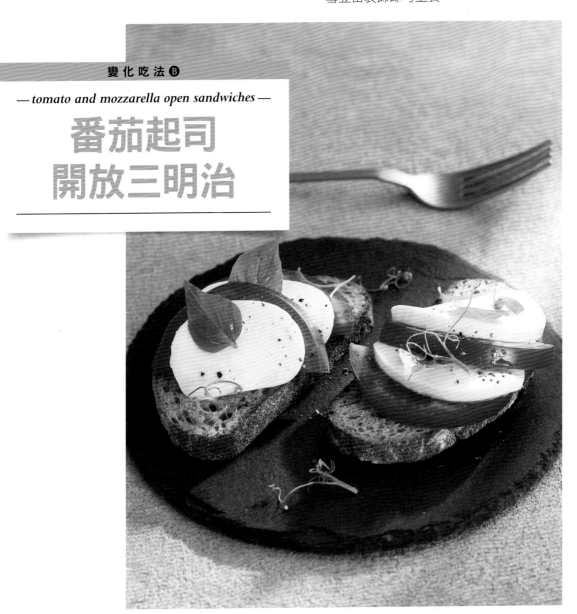

變化吃法 **C**

tuna open sandwiches

檸檬鮪魚
開放三明治

調味料

美乃滋……200g
檸檬汁……約50cc
黑胡椒碎……適量

營業前準備

1 風乾小番茄製作備用。

製作檸檬鮪魚醬

2 洋蔥去皮後切碎；酸豆切碎備用。

3 準備一容器，加入水煮鮪魚，用攪拌器壓碎後，加入洋蔥碎、酸豆碎和酸黃瓜碎混合拌勻。

4 慢慢加入美乃滋攪拌均勻，再加入檸檬汁、和黑胡椒碎調味拌勻即可。可冷藏保存約3天。

材料（份量：1人份）

A 裸麥麵包……2片
酸黃瓜片……10g
風乾小番茄……2個 作法見P149
蘿蔔葉……適量

B 檸檬鮪魚醬(10人份)
水煮鮪魚罐頭……4罐(約800g)
洋蔥……40g
酸豆……10g
酸黃瓜碎……40g

點餐後製作

1 將麵包放入已預熱至180℃烤箱，烘烤2分鐘至表面上色後取出。

2 取一份30g檸檬鮪魚醬放在烤好麵包上，再放上酸黃瓜片和風乾小番茄，最後放上蘿蔔葉裝飾即可上餐。

開店TIPS | 這道檸檬鮪魚醬若一開始販售量不多，可先做5人份，以維持食材新鮮度。

變化吃法 D

— smoked salmon Open sandwich —

燻鮭魚
開放三明治

材料（份量：1人份）

裸麥麵包1片、小黃瓜5g、櫻桃蘿蔔5g、
煙燻鮭魚1片、酸豆2顆

調味料：奶油起司20g

營業前準備

小黃瓜、櫻桃蘿蔔切小圓片備用。

點餐後製作

1 將麵包放入已預熱至180℃烤箱，烘烤
2分鐘至表面上色後取出。

2 在烤好麵包上均勻塗抹上一層奶油起
司，先放上小黃瓜片、櫻桃蘿蔔片和
酸豆，再將煙燻鮭魚對折好放上，最後放
上紅酸模葉裝飾即可上餐。

變化吃法 E

– parma ham and pickle open sandwich –

酸瓜起司火腿
開放三明治

材料（份量：1人份）

裸麥麵包1片、帕馬火腿1片、涼拌高麗菜
沙拉10g 作法見P200 、酸黃瓜5g、黑橄欖
1顆、蘿蔔葉適量

調味料：奶油起司20g

營業前準備

1 涼拌高麗菜沙拉製作備用。

2 酸黃瓜切小圓片；黑橄欖對切兩半備用。

點餐後製作

1 將麵包放入已預熱至180℃烤箱，烘烤
2分鐘至表面上色後取出。

2 在烤好麵包上均勻塗抹上一
層奶油起司，再放上帕馬火
腿、涼拌高麗菜沙拉、酸黃
瓜片和黑橄欖，最後放
上蘿蔔葉裝飾即可
上餐。

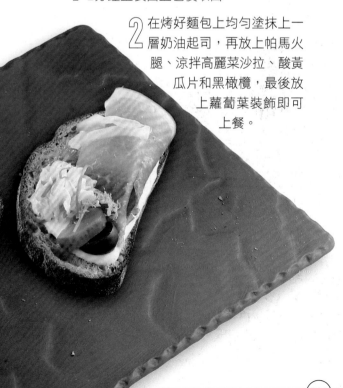

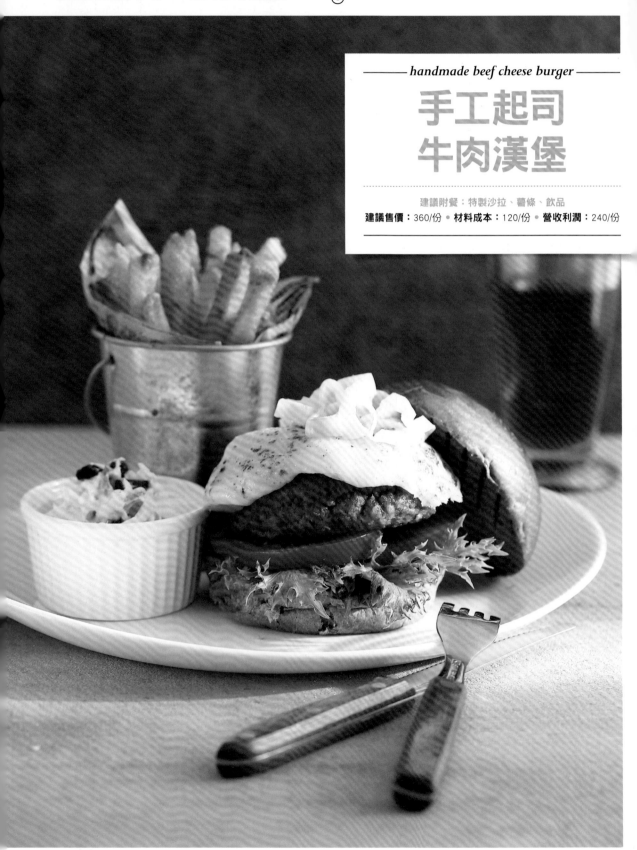

handmade beef cheese burger

手工起司
牛肉漢堡

建議附餐：特製沙拉、薯條、飲品

建議售價：360/份 ● **材料成本**：120/份 ● **營收利潤**：240/份

▌材料（份量：1人份）

A 漢堡麵包1個、生菜10g、牛番茄2片、酸黃瓜2片、洋蔥1片、起司片2片、沙拉油20cc

B 牛肉漢堡排(10人份)
　牛絞肉2kg、洋蔥碎300g、麵包粉150g、雞蛋3顆、牛奶150cc

C 市售冷凍炸薯條1份(120g)、涼拌高麗菜沙拉1份 作法見P200

▌調味料

Ⓐ 鹽15～20g、黑胡椒碎5g、肉桂粉5g
Ⓑ 無鹽奶油適量

▌營業前準備

製作牛肉漢堡排

1 準備一鋼盆，依序放入所有材料**B**，用手混和攪拌拌勻，攪拌至肉團有黏性，再加調味料Ⓐ調味。

> Point：拌和肉團若太濕難以成型時，可加麵包粉調整，太乾則可加牛奶。

> Point：鹽的份量可視個人喜好斟酌，若不確定味道夠不夠，可試煎一小塊嘗一下味道。

2 將有黏性的肉團用手撈起，摔打至鋼盆中，持續摔打至絞肉內空氣跑出後，均分成10等分，一份約230g。

開店TIPS

☐ 使用2kg的牛絞肉再拌入其他材料，肉團份量會增加至大約2.3kg左右，大約就是10份的成品。

☐ 牛肉漢堡排一天10份是基本的庫存量，不夠隔日可再製作；若生意很好可增加1～2倍，但切勿一次準備太多，因為肉排冷凍再退冰口感會不好，也會占用冷凍空間。

☐ 放入漢堡的食材順序並無太硬性的規定，原則上只要漢堡肉的上方一定是起司。

☐ 若有油炸機，即可同時煎漢堡並炸薯條，以加快上菜速度。

Burger!

3 每份放於兩手掌中來回丟打將空氣擠出，絞肉黏成一團，全部摔打完成。

4 再塑成圓餅狀，一一排放在烤盤並略微壓平，放入冰箱冷藏裡備用。

材料A處理

5 生菜洗淨脫水備用。

6 牛番茄和洋蔥切圓圈片，洋蔥泡冰水保持脆度；酸黃瓜切長片備用。

▌點餐後製作

煎製牛肉漢堡

1 平底鍋加熱，加入沙拉油，放入洋蔥片煎熟後取出待用，再放入1片牛肉漢堡排，用中火煎至兩面上色，熄火。

Point：漢堡排裡的洋蔥，大部分食譜會先炒過，就要注意油的用量，炒後一定要瀝乾多餘的油脂，所以提供不用油炒的配方，直接與牛絞肉混和，但是洋蔥要切得很細，切太粗攪拌過程會無法與絞肉融合；不建議用機器打碎，因為打碎過程會出水，就吃不出洋蔥的甜味。

2 連鍋放入已預熱至180℃的烤箱，烘烤6～8分鐘至8或9分熟後取出，放上起司片，再進烤箱烤約30秒至起司融化即可。

炸薯條

3 烘烤漢堡排的同時，加熱炸油至180℃，放入薯條，用中火炸約3分鐘至酥脆金黃色後，撈出放入炸網濾油備用。

組合

4 將漢堡麵包內面抹上奶油，放入已預熱至160℃烤箱，烤3分鐘至金黃上色後，打開漢堡麵包。

Point：漢堡麵包內塗抹奶油再放入烤箱烤可增加香味，並防止漢堡吸水變軟，影響口感。

5 依序放上生菜、番茄片、酸黃瓜片、起司漢堡排和洋蔥片，最後蓋上麵包，盛盤，附上炸薯條與涼拌高麗菜沙拉即可上餐。

peanut butter cheese burger

培根花生起司牛肉漢堡

建議附餐：特製沙拉、薯條、飲品

建議售價：360/份 ● **材料成本**：120/份 ● **營收利潤**：240/份

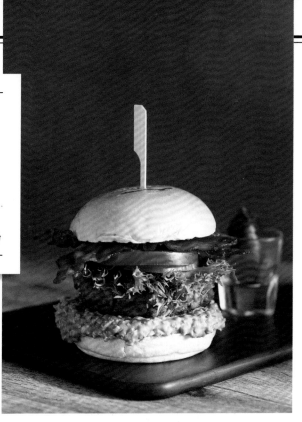

材料（份量：1人份）

A 漢堡麵包……1個
 牛肉漢堡排……1片(約230g) `作法見P211`
 培根……2片
 生菜……10g
 紅洋蔥……1片
 牛番茄……1片
 酸黃瓜……2片
 沙拉油……20cc
B 罐裝墨西哥辣椒……1條

調味料

無鹽奶油……適量
有顆粒花生醬……50g

營業前準備

牛肉漢堡排製作

1 依照P211手工起司牛肉漢堡作法1～4
 製作牛肉漢堡排。
2 烤箱預熱至180℃，放入培根烤15～20
 分鐘後，取出，瀝乾油備用。
3 生菜洗淨脫水備用。
4 紅洋蔥和牛番茄切圓圈片，紅洋蔥泡冰
 水保持脆度；酸黃瓜切長片備用。

點餐後製作

1 平底鍋加熱，加入沙拉油，放入1片牛
 肉漢堡排，用中火煎至兩面上色。

2 再連鍋和培根一起放入已預熱至180℃
 的烤箱，烘烤6～8分鐘至8或9分熟後
 取出。

3 將漢堡麵包內面抹上奶油，放入已預
 熱至160℃烤箱，烤3分鐘至金黃上色
 後取出。

4 打開漢堡麵包，均勻地抹上花生醬，
 再依序放上牛肉漢堡排、生菜、紅洋
 蔥片、番茄片和酸黃瓜片，最後放上烤培
 根，蓋上麵包，盛盤。

5 附上墨西哥辣椒即可上餐。

開店TIPS

- 墨西哥辣椒可以夾在漢堡裡吃，或依
 喜好方式自行使用。
- 漢堡可像P210手工起司牛肉漢堡，加
 上特製沙拉、薯條和飲品，以套餐的
 形式呈現，提高售價。

— cheese beef burger —
土石流
牛肉漢堡

建議附餐：沙拉、薯條、飲品

建議售價：360/份 ● **材料成本**：120/份 ● **營收利潤**：240/份

開店TIPS

☐ 使用紅洋蔥是為了配色好看。

☐ 當大量製作炸牛蒡絲時，牛蒡切絲後泡水比較不容易變黑；如果只是做一兩份時間不長，就不需要。

☐ 漢堡醬汁使用的牛肉油脂，可在每次煎完牛肉後慢慢收集保存。

▌材料（份量：1人份）

A 漢堡麵包1顆、牛肉漢堡排230g
　作法見P211 、綜合生菜10g、牛番茄
2片、紅洋蔥1片、酸黃瓜2片、沙拉油
20cc

B 牛蒡1支、高筋麵粉適量

C 市售冷凍炸薯條1份(120g)、漢堡醬汁
60cc

▌調味料

無鹽奶油適量

▌營業前準備

1 製作牛肉漢堡排。

2 綜合生菜洗淨脫水備用。

3 牛番茄和紅洋蔥切圓圈片，紅洋蔥泡冰
水保持脆度；酸黃瓜切長片備用。

4 牛蒡刮除外皮後洗淨，切絲泡水10
分鐘，瀝乾後撒上麵粉，放入燒熱至
160℃的炸油，用中火炸5分鐘至酥
脆，撈出瀝乾油備用。

5 漢堡醬汁製作，加熱待用。

▌點餐後製作

煎製牛肉漢堡

1 平底鍋加熱，加入沙拉油，放入1片牛
肉漢堡排，用中火煎至兩面上色，連
鍋放入已預熱至180℃的烤箱，烘烤6～8
分鐘至8或9分熟後取出。

炸薯條

2 烘烤漢堡排的同時，燒熱炸油至180℃，
放入薯條，用中火炸約3分鐘至酥脆金
黃色後，撈出放入炸網濾油備用。

組合

3 將漢堡麵包內面抹上奶油，放入已預
熱至160℃烤箱，烤3分鐘至金黃上色
後取出。

4 打開漢堡麵包，依序放上生菜、番茄
片、紅洋蔥片、酸黃瓜片和漢堡排，
淋上漢堡醬汁，撒上牛蒡絲，最後蓋上麵
包，盛盤。

5 附上炸薯條即可上餐。

━ 製作漢堡醬汁 ━

份量：2人份(約150cc)

最佳賞味期：冷藏約3天

材料：牛油(煎完牛肉的油脂)約30cc、洋蔥30g、大蒜
2顆、蘑菇80g、高筋麵粉30g

調味料：冷雞高湯360cc 作法見P102 、梅林醬油50
cc、番茄醬30g、鹽1g、細砂糖5g、黑胡椒碎1g

作法：

1 洋蔥和大蒜去皮後切碎；蘑菇切片備用。

2 熱鍋，放入牛油，開小火，放入洋蔥碎和大蒜碎炒
香後，加入蘑菇片炒香。

3 再加入麵粉，混合拌炒成糊狀後關火，少量多次的
加入冷雞高湯，充分攪拌均勻，開小火慢慢煮滾，
再加入梅林醬油和番茄醬，混和拌勻後加入鹽、細
砂糖和黑胡椒碎調味即可。

Point：炒好麵糊要關火後分次加冷雞高湯，是為了讓麵
糊先跟油脂混合炒好，煮出來的醬汁才不會有麵粉味。

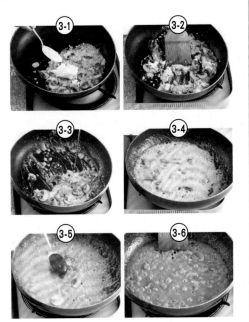

▋材料（份量：1人份）

A 漢堡麵包1個、小黃瓜10g、牛番茄1片、紅蘿蔔5g、香菜5g、蒜味花生5g、印尼蝦餅2片、沙拉油20cc

B 印尼沙嗲雞肉(10人份)
新鮮去骨雞腿10隻、紅蔥頭30g、大蒜30g、香茅3支、南薑100g

▋調味料

Ⓐ 薑黃粉50g、咖哩粉40g、米酒100cc、醬油80cc、鹽15g、細砂糖30g

Ⓑ 印尼沙嗲醬20g

Ⓒ 無鹽奶油適量

▋營業前準備

印尼沙嗲雞肉醃製

1 雞腿洗淨，擦乾水分後，1隻腿切成3長條備用。

2 紅蔥頭、大蒜去皮後，和香茅、南薑全部切碎備用。

3 準備一鋼盆，放入雞腿條、作法2辛香料碎和所有調味料Ⓐ一起拌勻冷藏醃製一天。

4 竹籤泡水15分鐘，瀝乾水分後，把醃好的雞腿條3條串成一串(約200g)，串好放在烤盤上，放冰箱冷藏。

> Point：竹籤泡水可避免煎烤時竹籤燒焦；雞腿肉3條串成一串，可避免煎烤時雞肉收縮。

材料A處理

5 印尼沙嗲醬製作。

6 小黃瓜刨成長片狀；牛番茄切圓圈片；紅蘿蔔刨絲；香菜切粗碎備用。

▋點餐後製作

1 熱鍋，加入沙拉油，放入一串沙嗲雞肉串，用小火煎至雞腿四周都上色後，加入印尼沙嗲醬煮，待雞腿熟透入味即可取出，拔出竹籤備用。

2 將漢堡麵包內面抹上奶油，放入已預熱至160℃烤箱，烤3分鐘至金黃上色後取出。

3 加熱炸油至160℃，放入蝦餅，炸至酥脆黃金，撈出瀝乾油，用容器盛裝備用。

4 打開漢堡麵包，再依序放上小黃瓜片、番茄片和沙嗲雞肉後，放上紅蘿蔔絲、香菜碎和蒜味花生，蓋上麵包，盛盤。

5 附上炸蝦餅即可上餐。

製作印尼沙嗲醬

份量： 20人份
最佳賞味期： 冷藏約5天
材料： 洋蔥約150g、大蒜5顆、辣椒40g、南薑60g、香茅5支、橄欖油適量
調味料： 咖哩粉20g、花生醬120g、椰奶80cc、羅望子醬50g、印尼甜醬油80cc、棕梠糖(或二砂糖)60g、豆蔻粉5g、魚露30cc、檸檬汁30cc
作法：

1 洋蔥、大蒜去皮後，和辣椒、南薑、香茅一起全部切碎，或用食物調理機絞碎備用。

2 準備大湯鍋，加入橄欖油後熱鍋，放入所有材料，用中火炒香後，加入咖哩粉，轉小火炒香。

3 再依序加入花生醬和椰奶，充分混合拌勻後，倒入羅望子醬攪拌均勻，再加入甜醬油、棕梠糖和豆蔻粉攪拌均勻，持續用中小火熬煮，待煮滾後轉小火續煮20分鐘。

4 最後加入魚露和檸檬汁調味即完成，放涼後放入冰箱保存，隔日再使用。

satay chicken burger

印尼沙嗲
雞肉漢堡

建議附餐：特製沙拉、薯條、飲品

建議售價：320/份 • **材料成本**：120/份 • **營收利潤**：200/份

開店TIPS

☐ 印尼沙嗲雞肉，可以一次醃多一些，
放冷凍保存，使用前取出退冰即可。

☐ 印尼蝦餅、南薑和香茅在東南亞雜貨
店或網路，都可以買到。

料理小知識

沙嗲醬多用於烤肉，但事實上，正統南洋沙嗲料理光是醃肉醬及沙嗲醬就必須分開製作，兩者皆以香茅和南薑為主要辛香料。不同的是，醃肉醬會再加入味道較重的黃薑粉，用來壓住肉類腥味。而沙嗲醬則是加入關鍵的花生粉(或花生醬)，增加鹹甘美味。

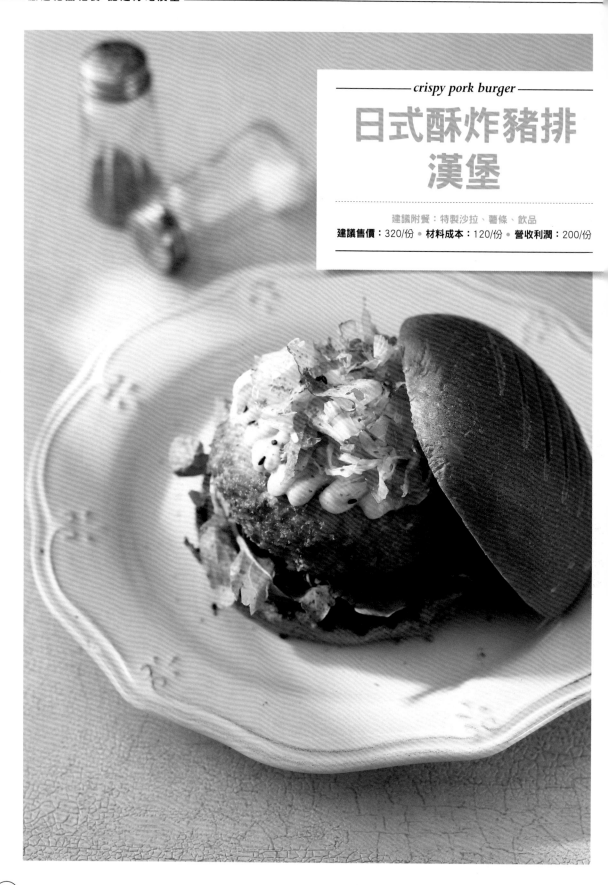

crispy pork burger

日式酥炸豬排漢堡

建議附餐：特製沙拉、薯條、飲品

建議售價：320/份 • **材料成本：**120/份 • **營收利潤：**200/份

▌材料（份量：1人份）

A 漢堡麵包1個、綜合生菜10g、牛番茄2片、酸黃瓜2片、紅洋蔥1片、細柴魚片適量

B 炸漢堡豬排（10人份）
豬絞肉2kg、雞蛋3顆、麵包粉250g、洋蔥碎180g、牛奶150cc

C 裏料
高筋麵粉200g、雞蛋4顆、麵包粉200g

▌調味料

Ⓐ 鹽15～20g、黑胡椒碎5g、肉桂粉5g
Ⓑ 無鹽奶油適量、日式芥末美乃滋約30g ------○

▌營業前準備

製作炸漢堡豬排

1 準備一鍋盆，把所有材料**B**依序放入，用手混和攪拌拌勻，攪拌至肉團有黏性，再加調味料Ⓐ調味。

> Point：
> ・漢堡排若沒有揉出黏性會很難成型，煎的時候也容易散開。
> ・拌和肉團若太濕難以成型時，可加麵包粉調整，太乾則加牛奶。

2 將有黏性的肉團用手撈起，摔打至鍋盆中，持續摔打至絞肉內空氣跑出後，均分成10等分，一份約230g，每份再放於兩手掌中來回丟打將空氣擠出，絞肉黏成一團，全部摔打完成。

> Point：漢堡排裡空氣一定要拍打出來，這樣漢堡排才會緊實。

3 再塑成圓餅狀，一一排放在烤盤並略微壓平，放入冰箱冷藏裡備用。

4 日式芥末美乃滋製作。

材料A處理

5 綜合生菜洗淨脫水備用。

6 牛番茄和洋蔥切圓圈片、洋蔥泡冰水保持脆度；酸黃瓜切長片備用。

製作日式芥末美乃滋

份量：10人份(約300g)
最佳賞味期：冷藏約5天
材料：美乃滋260g、日式芥末醬40g
作法：

1 準備一容器，放入日式芥末醬與美乃滋充分攪拌均勻。

2 裝入擠壓瓶裡冷藏備用。

▌點餐後製作

1 將麵粉、蛋液和麵包粉分別放在三個鋼盆中，將炸漢堡豬排依序沾裹上一層麵粉、蛋液和麵包粉。

2 放入燒熱至160℃炸油中，用中火炸6～8分鐘至熟透並金黃酥脆後撈出，瀝乾油備用。

3 將漢堡麵包內面抹上奶油，放入已預熱至160℃烤箱，烤3分鐘至金黃上色後取出。

4 打開漢堡麵包，依序放上生菜、番茄片、酸黃瓜片、紅洋蔥片和炸漢堡豬排，擠上日式芥末美乃滋，撒上細柴魚片，最後蓋上麵包，盛盤。

開店TIPS

炸漢堡豬排一天10份是基本的庫存量，若生意很好可增加1～2倍。和牛肉漢堡排一樣不宜冷凍保存，口感會不好，而且冷凍取出退冰時會有多餘水分，煎煮時肉質就會很容易乾掉。

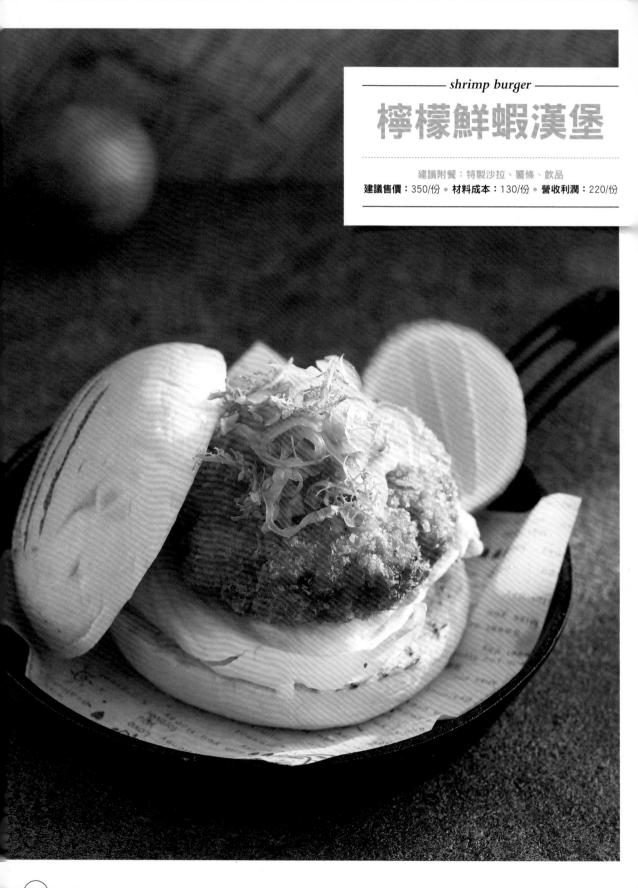

shrimp burger

檸檬鮮蝦漢堡

建議附餐：特製沙拉、薯條、飲品
建議售價：350/份 ● **材料成本**：130/份 ● **營收利潤**：220/份

材料（份量：1人份）

A 漢堡麵包……1個
美生菜……10g
紅洋蔥泡菜……30g
檸檬……1片
生菜碎……1g

B 鮮蝦蟹肉餅(10人份)
豬絞肉……500g
白蝦仁……1500g
蟹管肉……300g
新鮮巴西里……50g
起司絲……120g
雞蛋……1顆
高筋麵粉……160g

C 裹料
高筋麵粉……200g
雞蛋……4顆
麵包粉……200g

調味料

Ⓐ 美乃滋……120g
米酒……40cc
鹽……5g
黑胡椒碎……適量
Ⓑ 無鹽奶油……適量
檸檬塔塔醬……30g 作法見P87

營業前準備

製作鮮蝦蟹肉餅

1 白蝦仁、蟹管肉和巴西里切碎。
2 準備一鋼盆，放入作法1切碎的材料，再加入豬絞肉、起司絲和蛋液攪拌均勻後，加入麵粉和所有調味料Ⓐ，攪拌均勻至有黏性。
3 將有黏性的海鮮肉團用手撈起，摔打至鋼盆中，持續摔打至絞肉內空氣跑出後，均分成10等分，一份約200g。
4 每份再放於兩手掌中來回丟打將空氣擠出，絞肉海鮮黏成一團，全部摔打完成。
5 再塑成1.5公分厚的圓餅狀，一一排放在烤盤並略微壓平，放入冰箱冷藏裡備用。

製作紅洋蔥泡菜

份量：15人份
最佳賞味期：冷藏約3天
材料：紅洋蔥3顆
調味料：白醋600cc、鹽30g、細砂糖250g
作法：
1 紅洋蔥去皮、切細絲備用。
2 準備小鍋子，倒入白醋，用小火煮滾後，加入鹽和細砂糖攪拌均勻，關火。
3 準備一容器，倒入煮好的糖醋水，再放入紅洋蔥絲，用保鮮膜密封住容器，放涼約1小時即可，冷藏備用。
Point：糖醋水不用放涼，可以用熱糖醋水直接燜紅洋蔥絲。

材料A處理
6 檸檬塔塔醬和紅洋蔥泡菜製作。
7 美生菜洗淨脫水；檸檬切片備用。

點餐後製作

1 將麵粉、蛋液和麵包粉分別放在三個鋼盆中，將鮮蝦蟹肉餅依序沾裹上一層麵粉、蛋液和麵包粉。

2 放入燒熱至160℃炸油中，用中火炸3～4分鐘至熟透並金黃酥脆後撈出，瀝乾油備用。
Point：依照鮮蝦蟹肉餅的厚薄大小，調整油炸溫度及油炸時間。

3 將漢堡麵包內面抹上奶油，放入已預熱至160℃烤箱，烤3分鐘至金黃上色後取出。

4 打開漢堡麵包，均勻抹上一層檸檬塔塔醬，再依序放上生菜和鮮蝦蟹肉餅，放上紅洋蔥泡菜和生菜碎，最後蓋上麵包，盛盤，附上檸檬片，食用時擠汁即可。

▌材料（份量：1人份）

A 漢堡麵包……1顆
　新豬肉漢堡排……1片(約200g)
　綜合生菜……10g
　牛番茄……2片
　紅洋蔥……1片
　酸黃瓜……2片
　乾洋蔥絲……20g
　沙拉油……20cc
B 田園沙拉……1份 作法見P122
　檸檬油醋醬……1份 作法見P85

▌調味料

BBQ醬……50g
無鹽奶油……適量
美乃滋……適量

▌營業前準備

1 綜合生菜洗淨脫水備用。
2 牛番茄和紅洋蔥切圓圈片，紅洋蔥泡冰
　水保持脆度；酸黃瓜切長片備用。

▌點餐後製作

1 平底鍋加熱，加入沙拉油，放入1片新
豬肉漢堡排，用中火煎至兩面上色。

2 再連鍋放入已預熱至180℃的烤箱，烘
烤6～8分鐘至全熟後取出，塗抹上BBQ
醬，再放入烤箱烘烤上色，取出備用。

3 將漢堡麵包內面抹上奶油，放入已預
熱至160℃烤箱，烤3分鐘至金黃上色
後取出。

4 打開漢堡麵包，先均勻塗上一層美乃
滋，再依序放上生菜、番茄片、紅洋
蔥片、酸黃瓜片和新豬肉漢堡排，撒洋蔥
絲，最後蓋上麵包，盛盤。

5 附上田園沙拉及檸檬油醋醬即可上餐。

開店TIPS

■ 未來漢堡並不是素食者專用，而是提供為
健康、為環境、為善待動物人的新食物
選擇，甚至單純好奇和嚐新，正好符合
近年盛行的蔬食風，可藉此菜單增加營
收。裡面使用的新豬肉漢堡排是植物做成
的漢堡排。

■ 乾洋蔥絲可上網或到食品雜貨行購買。也能用P215的炸
牛蒡絲替換。
■ BBQ醬可選用好市多販售的美式燒烤醬。
■ 漢堡可加上沙拉一起上菜，增加飽足和價值感。

bbq beyond burger

BBQ未來漢堡

建議附餐：特製沙拉、薯條、飲品

建議售價：280/份 • **材料成本**：120/份 • **營收利潤**：160/份

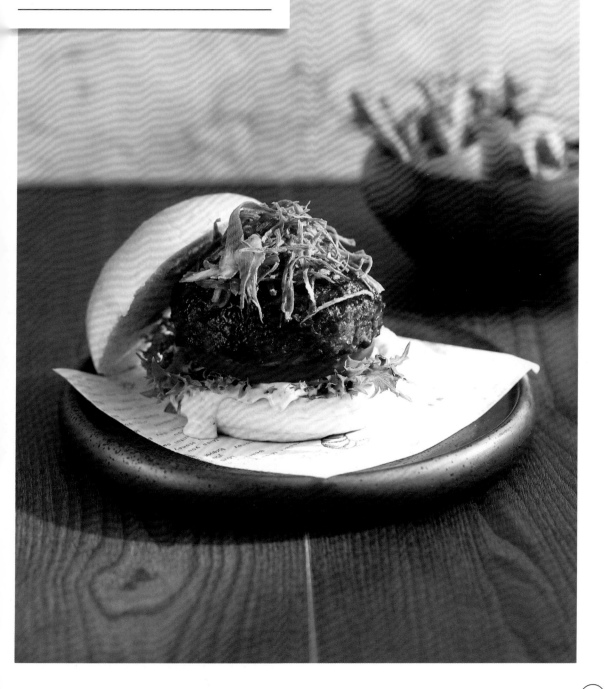

CHAPTER 6
MAIN COURSE
經典熱賣主食

共通開店TIPS

■販售時間：只要人力配置充足，11點後即可全天候供應。

■都可用單點和套餐形式販售，單點可只附隨餐飲料，披薩、義大利麵和燉飯可搭配麵包、精選湯品、特製沙拉、飲料和甜點等，也可以湯品和沙拉或飲料和甜點採2選1方式，達到增加食材的使用頻率與共通性，並保持食材新鮮度，增加營業收入。

■可室溫或冷熱皆宜的產品絕對適合外帶，如披薩。

■所有需要切片或切塊的食材，在開店前一個小時準備完成。

基礎醬料Sauce

義式料理常用的4種醬料運用的範圍很廣，
可以自己做，市面也有提供現成的醬料販售，
自己做除風味佳有特色外，也可以節省成本。

bolognese sauce

番茄肉醬

份量：15～20人份(約3000g)
最佳賞味期：冷藏3天、冷凍1星期

材料

豬絞肉500g、牛絞肉1000g、洋蔥2顆、大蒜100g、義大利番茄碎粒1500g、九層塔20g、月桂葉2片、雞高湯1000cc 作法見P102、橄欖油50cc

調味料

黑胡椒碎20g、紅酒150cc、義大利綜合香料10g、鹽適量、細砂糖80g

作法

1 洋蔥和大蒜去皮後切碎；九層塔切碎備用。

2 熱鍋，加入橄欖油，開中火，放入豬、牛絞肉炒香後，加入洋蔥碎、大蒜碎和黑胡椒碎炒香。

> Point：可加入培根丁60g和絞肉一起拌炒，增添香氣。

 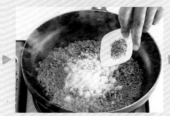 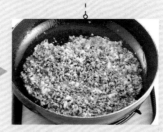

3 倒入紅酒煮滾後，加入義大利番茄碎粒、月桂葉和義大利綜合香料拌炒一下。

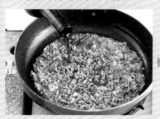 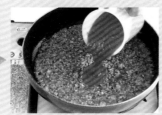

4 倒入雞高湯和九層塔碎，開中火煮滾後轉小火，慢慢熬煮約40分鐘，醬汁大約會濃縮剩4/5左右。

> Point：熬煮的過程須時常攪拌，以免黏鍋燒焦。

5 熬煮完後挑出月桂葉試味道，再加入鹽和細砂糖調味即可。

pomodoro sauce

番茄紅醬

份量：約1500g
最佳賞味期：冷藏3天、冷凍7天

材料

洋蔥150g、大蒜30g、義大利番茄碎粒800g、番茄糊100g、九層塔10g、月桂葉2片、雞高湯500cc 作法見P102、橄欖油80cc

調味料

義大利綜合香料15g、黑胡椒碎適量、鹽30g、細砂糖60g

作法

1 洋蔥和大蒜去皮後切碎；九層塔切碎備用。

2 熱鍋，加入橄欖油50cc，開小火，放入洋蔥碎和大蒜碎炒香後，放入義大利番茄碎粒炒勻。

Point：炒番茄糊的中途須加入橄欖油30cc幫助拌炒，以免番茄糊過於濃稠。

3 續加入番茄糊、月桂葉、義大利綜合香料，加入雞高湯和九層塔碎煮至融合，放入黑胡椒碎略炒一下，開中火，中途需不斷攪拌，煮滾後轉小火，慢慢熬煮約40分鐘，醬汁大約會濃縮剩4/5左右。

Point：熬煮的過程須時常攪拌，以免黏鍋燒焦。

4 熬煮完後挑出月桂葉試味道，再加入鹽和細砂糖調味即可。

pesto sauce
羅勒青醬

份量：約600g
最佳賞味期：冷藏3天、冷凍1星期

開店TIPS

- 羅勒青醬中的松子有人會用堅果或蒜味花生來代替，口味獨特，也是不錯選擇。
- 松子可把一天會用到的量，集中開店前一次烘烤完，以節省時間。
- 九層塔葉容易氧化變色，燙熟後除可保持色澤，還可殺青，青醬製作過程溫度與暴露製作時間是關鍵，所以在攪打成的過程，要分次放入不同食材攪打，可避免食材一次放入，為了打碎攪打過程花較多時間，影響醬料的風味。

材料

九層塔(燙熟後)……250g
新鮮巴西里(燙熟後)……125g
松子……20g
大蒜……2顆
小鯷魚……4條
帕瑪森起司粉……50g
橄欖油……150cc

調味料

鹽……5g

作法

1. 烤箱預熱至120℃，放入松子烘烤20分鐘至上色，取出備用。

2. 九層塔和巴西里洗淨後，摘取葉子，燙熟後泡冰水5分鐘瀝乾備用。

3. 準備果汁機，放入烤好的松子、大蒜、小鯷魚和帕瑪森起司粉略打勻後，再放入燙熟九層塔和巴西里，加入橄欖油和鹽，混合攪打至碎。

4. 倒入容器中，放入冰箱冷藏即可。若一次量多時，可放冷凍保存，烹調前需先退冰。

—— *cream sauce* ——
奶油白醬

份量：大約1000g ● 最佳賞味期：冷藏3天

▌材料
無鹽奶油……100g
高筋麵粉……100g
牛奶……1000cc
月桂葉……2片

▌調味料
荳蔻粉……3g
鹽……20g

作法

1 準備小鍋，加入牛奶，開小火加熱至70～80℃，牛奶在鍋中有微微沸騰，即離火靜置備用。

Point：牛奶不能煮滾，因為高溫的牛奶會將麵糊沖熟，變成麵疙瘩，所以溫度控制在70～80℃即可。

2 小火預熱鍋子，加入奶油待融化後，加入麵粉，開小火用木匙持續拌炒，至麵糊慢慢糊化，麵粉熟成呈淡黃色，過程約3分鐘。

3 轉中火，慢慢拌炒，從稀釋炒到全吸收，加入熱牛奶，繼續拌炒至沒有顆粒，再加入牛奶，共分5～6次加入，最後用打蛋器拌至無顆粒，煮滾。

4 再加入荳蔻粉和月桂葉，轉小火慢慢煮滾，過程中要持續攪拌，略煮5分鐘後加鹽調味，挑出月桂葉，放涼再冷藏保存即可。

Point：炒麵糊的過程須時常攪拌，以免燒焦。

豐盛迷人披薩Pizza

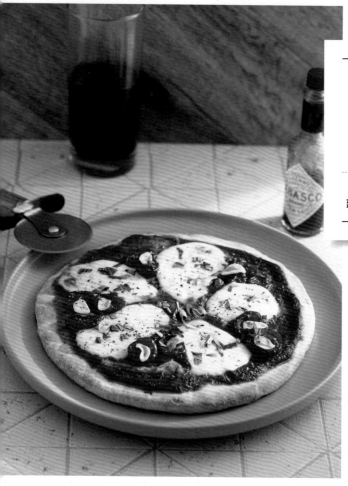

margarita pizza

經典瑪格麗特披薩

建議附餐：湯品、沙拉、薯條、飲品

建議售價：280/份 • **材料成本：**80/份 • **營收利潤：**200/份

材料（份量：1人份）

市售冷凍披薩8～10吋餅皮1片、九層塔8片、莫札瑞拉起司80g、小番茄5顆、大蒜2顆、初榨橄欖油適量

調味料

番茄紅醬80g 作法見P228 、義大利綜合香料1g

營業前準備

1 番茄紅醬製作。

2 冷凍餅皮拿至冷藏退冰備用。

3 九層塔切碎；莫札瑞拉起司切片；小番茄切對半；大蒜去皮後切片備用。

點餐後製作

1 取出冷藏披薩餅皮放在烤盤上，先均勻塗抹上一層番茄紅醬，再均勻撒上九層塔碎和義大利綜合香料。

Point：番茄紅醬濃度夠均勻抹開就好，塗太多醬過溼，會導致餅皮不脆。

2 依序擺上莫札瑞拉起司片、小番茄片和蒜片。

3 預熱烤箱至180℃，放入披薩烘烤12～15分鐘，至餅皮熟透香脆即可取出。

4 烤好的披薩放置於披薩盤上，可用披薩滾輪切刀分切6～8等分或附上滾輪刀，最後淋上初榨橄欖油即可上餐。

開店TIPS

■ 本單元將手工披薩餅皮換成了冷凍披薩餅皮，品質穩定，雖然口感不如手工餅皮，不過節省時間和成本，也較方便，在售價上可以回饋給消費者，是不錯的選擇。

■ 烘烤披薩時，須不斷觀察是否熟透和均勻上色，再調節和控制適當溫度，從180～220℃都是適合烤披薩的溫度，畢竟每一台烤箱溫度功率都不同，而且烤箱一定要先預熱到需要的溫度，這樣溫度才會一致，烤出來才會漂亮。

■ 如果比薩餅皮較厚，客人點餐後就即可先預烤5分鐘餅皮，會較快烤熟。

材料（份量：1人份）

市售冷凍披薩8～10吋餅皮1片、雙色起司絲100g、九層塔8片、切片義式沙拉米40g、黑橄欖片15g、罐裝墨西哥辣椒1條、帕馬森起司粉適量

調味料

番茄紅醬80g 作法見P228

營業前準備

1 番茄紅醬製作。
2 冷凍餅皮拿至冷藏退冰備用。
3 九層塔切碎；墨西哥辣椒切片備用。

點餐後製作

1 取出冷藏披薩餅皮放在烤盤上，先均勻塗抹上一層番茄紅醬，再均勻撒上一半份量的雙色起司絲和九層塔碎。

2 依序擺上義式沙拉米片、黑橄欖片和墨西哥辣椒片，最後在撒上剩餘的雙色起司絲。

3 預熱烤箱至180℃，放入披薩烘烤12～15分鐘，至餅皮熟透香脆即可取出。

4 烤好的披薩放置於披薩盤上，可用披薩滾輪切刀分切6～8等分或附上滾輪刀，最後撒上帕馬森起司粉及放些鮮九層塔碎裝飾。

開店TIPS

選用雙色起司絲是因為兩種起司有不一樣的表現，莫札瑞拉起司有濕軟口感，還有極佳延展性，而巧達起司烤出來有色澤與香氣。

料理小知識 義式沙拉米又稱義大利臘腸，是把肉按照肥瘦肉比例，再加入調味料做成香腸，經過1到數個月風乾後，再切薄片或是整塊銷售，常用在下酒菜、沙拉、三明治或披薩中。

pepperoni pizza

義式臘腸起司披薩

建議附餐：湯品、沙拉、薯條、飲品
建議售價：300/份 ● **材料成本**：90/份 ● **營收利潤**：210/份

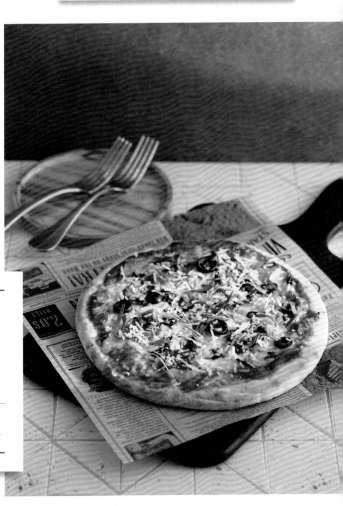

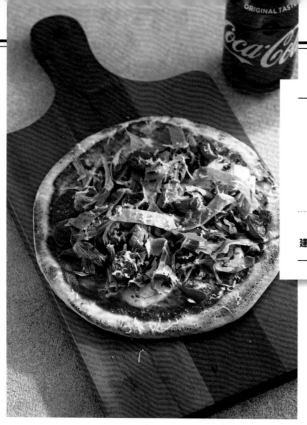

parmesan ham rocket pizza

帕馬火腿
佐芝麻葉披薩

建議附餐：湯品、沙拉、薯條、飲品
建議售價：320/份 ● 材料成本：100/份 ● 營收利潤：220/份

材料（份量：1人份）
市售冷凍披薩8～10吋餅皮……1片
莫札瑞拉起司……80g
芝麻葉……80g
帕馬火腿……60g
風乾小番茄……8個 作法見P149
帕達諾起司……適量

調味料
番茄紅醬……80g 作法見P228
義大利綜合香料……2g

營業前準備
1 番茄紅醬製作。
2 冷凍餅皮拿至冷藏退冰備用。
3 莫札瑞拉起司切片；帕馬火腿切長片。
4 芝麻葉洗淨後可泡冰水15分鐘回復鮮度，再擦乾水分備用。

點餐後製作
1 取出冷藏披薩餅皮放在烤盤上，先均勻塗抹上一層番茄紅醬，再均勻放上莫札瑞拉起司片和義大利綜合香料。

2 預熱烤箱至180℃，放入披薩烘烤12分鐘，至餅皮熟透香脆即可取出。

3 烤好的披薩放置於披薩盤上，放上芝麻葉、帕馬火腿和風乾小番茄，可用披薩滾輪切刀分切6～8等分或附上滾輪刀，最後刨上帕達諾起司即可上餐。

開店TIPS

- 上餐時建議附上巴薩米可醋膏，整個披薩增添酸甜口味，跟帕馬火腿搭配食用更加分。
- 帕達諾起司若不好買到，可改用帕馬森起司。只要是現刨起司絲，它的空氣感較多，看起來份量就很多，也容易營造出大方與划算的感覺。

料理小知識

這道是源自義大利倫巴底地區的義大利風乾肉片佐芝麻葉的經典入門菜之一，將冷肉沙拉帶入披薩裡作結合，利用生火腿的鹹度與清新中帶有微苦辛香口味獨特的芝麻葉，再撒上帕達諾起司，完全無法抗拒它的魅力，再搭配葡萄酒醋與橄欖油即是純正的義大利吃法。

▌材料（份量：1人份）

市售冷凍披薩8～10吋餅皮1片、蘑菇40g、新鮮香菇40g、杏鮑菇40g、柳松菇40g、馬斯卡彭起司80g、雙色起司絲30g、帕馬森起司粉適量

▌調味料

Ⓐ 鹽1g、黑胡椒碎適量
Ⓑ 松露醬25g、義大利綜合香料2g

▌營業前準備

1 冷凍餅皮拿至冷藏退冰備用。

2 蘑菇、新鮮香菇、杏鮑菇和柳松菇切片，放入鍋中，加少許油，用大火炒香後加鹽、黑胡椒碎調味，取出放涼備用。

 Point：菌菇類食材像海綿一樣，清洗時吸水、在拌炒時又吸油。所以清洗完應馬上風乾，太多水分會炒不香；在拌炒時需要使用大火，不斷地讓菌菇蒸發水分才能炒香，也須不斷地判斷是否鍋中油脂被菌菇吸收而再補上額外的油脂。

3 準備一容器，放入馬斯卡彭起司、松露醬和義大利綜合香料混合攪拌均勻，即為起司醬備用。

▌點餐後製作

1 取出冷藏披薩餅皮放在烤盤上，先均勻塗抹上一層起司醬，再均勻撒上一半份量的雙色起司絲。

2 依序擺上炒好的綜合菇片，再撒上剩餘的雙色起司絲。

3 預熱烤箱至180℃，放入披薩烘烤12～15分鐘，至餅皮熟透香脆即可取出。

4 烤好的披薩放置於披薩盤上，可用披薩滾輪切刀分切6～8等分或附上滾輪刀，最後撒上帕馬森起司粉，放上九層塔葉裝飾。

開店TIPS

☐ 馬斯卡彭起司取代了白醬，並加了松露醬，這兩種都是高單價食材，又鋪滿了大量乾炒綜合菇片，一口氣提升了起司披薩的質感與味道，所以這份披薩的價格較高，利潤也較多。

☐ 新鮮當季的菇類價格合理都可以使用。

☐ 披薩可以提供雙倍起司的加價服務，讓客人感受個別化服務。

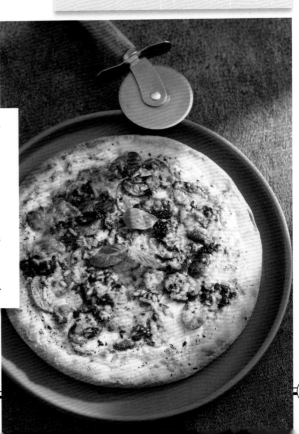

truffle mushroom pizza

松露蘑菇
起司披薩

建議附餐：湯品、沙拉、薯條、飲品
建議售價：350/份 ● **材料成本：**150/份 ● **營收利潤：**200/份

pesto seafood pizza

羅勒青醬海鮮披薩

建議附餐：湯品、沙拉、薯條、飲品

建議售價：320/份 ● 材料成本：120/份 ● 營收利潤：200/份

材料（份量：1人份）

市售冷凍披薩8～10吋餅皮……1片
雙色起司絲……100g
白蝦……8隻
小卷(或墨魚)……200g
去殼淡菜……4～5顆
黑橄欖……30g
松子……10g
熟青豆仁……約20g
帕馬森起司粉……適量

調味料

羅勒青醬……80g 作法見P229

營業前準備

1 羅勒青醬製作。
2 冷凍餅皮拿至冷藏退冰備用。
3 白蝦剝去蝦頭和蝦殼，挑除泥腸後洗淨；小卷(或墨魚)洗淨後切圓圈片；黑橄欖切片備用。

點餐後製作

1 取出冷藏披薩餅皮放在烤盤上，先均勻塗抹上一層羅勒青醬，再均勻撒上一半份量的雙色起司絲。

2 依序擺上白蝦、小卷(或墨魚)、淡菜、黑橄欖片和松子，最後再撒上剩餘的雙色起司絲。

3 預熱烤箱至180℃，放入披薩烘烤12～15分鐘，至餅皮熟透香脆即可取出。

4 烤好的披薩放置於披薩盤上，可用披薩滾輪切刀分切6～8等分或附上滾輪刀，最後撒上熟青豆仁、帕馬森起司粉即可上餐。

▍材料（份量：1人份）

市售冷凍披薩8〜10吋餅皮……1片
雙色起司絲……100g
香蕉……1條
草莓……1顆
巧克力米……適量

▍調味料

巧克力醬……適量

▍營業前準備

1　冷凍餅皮拿至冷藏退冰備用。
2　香蕉切片；草莓洗淨，擦乾水分備用。

▍點餐後製作

1　取出冷藏披薩餅皮放在烤盤上，均勻鋪上雙色起司絲。

2　預熱烤箱至180℃，放入披薩烘烤12分鐘，至餅皮熟透香脆即可取出。

3　烤好的披薩放置於披薩盤上，放上香蕉片和草莓，可用披薩滾輪切刀分切6等分或附上滾輪刀，最後淋上巧克力醬，撒上巧克力米，再用薄荷葉裝飾即可上餐。

banana chocolate pizza
香蕉巧克力披薩

建議附餐：沙拉、咖啡或飲品
建議售價：250/份 ● **材料成本**：80/份 ● **營收利潤**：170/份

開店TIPS

☐ 平常披薩都是鹹味的，換個口味做成甜口味的香蕉巧克力披薩；香蕉的成本很便宜，作法簡單又好吃，當下午茶品項販售，可增加營業額。

☐ 夏天沒有草莓可改用芒果，變成香蕉芒果披薩。

cinnamon apple pizza

焦糖肉桂蘋果披薩

建議附餐：沙拉、咖啡或飲品

建議售價：250/份 ● **材料成本**：80/份 ● **營收利潤**：170/份

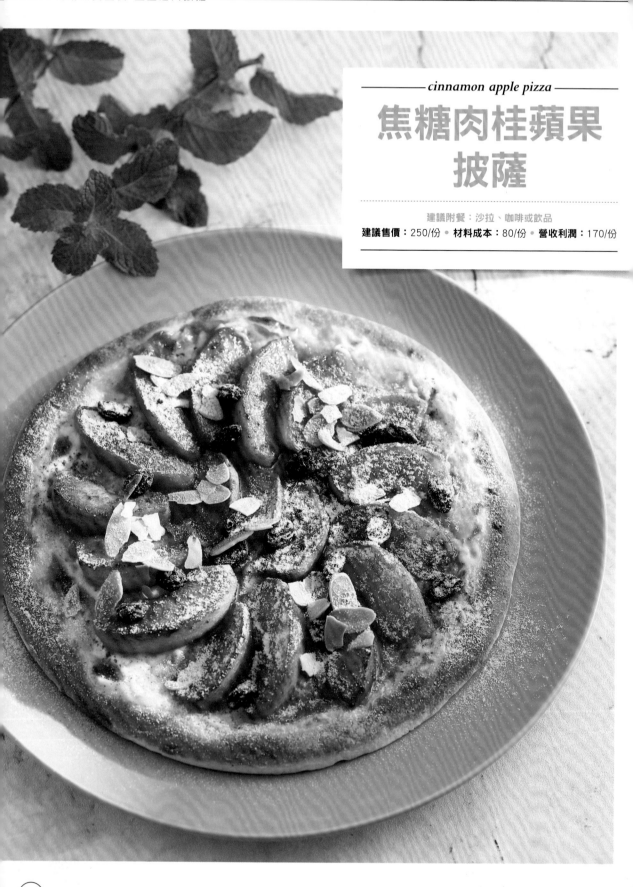

材料（份量：1人份）

A 市售冷凍披薩8～10吋餅皮……1片
　　雙色起司絲……100g
　　杏仁片……適量
B 焦糖肉桂蘋果(6～8人份)
　　蘋果……5顆
　　葡萄乾……50g

調味料

Ⓐ 蘭姆酒……50cc
　水……100cc
　細砂糖……200g
　無鹽奶油……30g
　肉桂粉……適量
　檸檬汁……30cc
Ⓑ 糖粉……適量

營業前準備

製作焦糖肉桂蘋果

1 蘋果去皮去核後，每顆分切8～10半月片，浸泡鹽水，防止氧化變色；葡萄乾浸泡蘭姆酒15～20分鐘備用。
2 準備小湯鍋，加入水和細砂糖，開小火慢煮，加熱過程中不要攪拌，待顏色逐漸變成琥珀色，稍微搖晃鍋子讓受熱均勻，湯鍋即可離火降溫。

> Point：焦糖必須慢慢加溫至出現琥珀色，為避免加熱顏色太深和味道太苦，在糖液水分蒸發過程中仔細觀察變化，可發現含有水分時，泡泡蒸發速度快，水分越少蒸發速度越慢，糖液中的糖分會逐漸焦化呈現焦糖色。

3 待溫度稍微下降時，加入奶油和肉桂粉，不要攪拌，一樣輕輕搖晃鍋子使其均勻。
4 加入蘋果片、蘭姆葡萄乾和檸檬汁，開小火慢煮約15～20分鐘，加熱過程用木匙輕輕攪拌，待蘋果煮出果膠熟軟呈現焦糖色澤，離火放涼備用。

材料A處理

5 冷凍餅皮拿至冷藏退冰備用。
6 烤箱預熱至120℃，放入杏仁片烘烤10～20分鐘至上色，取出備用。

點餐後製作

1 取出冷藏披薩餅皮放在烤盤上，均勻鋪上雙色起司絲。

2 預熱烤箱至180℃，放入披薩烘烤12分鐘，至餅皮熟透香脆即可取出。

3 烤好的披薩放上約1.5顆的蘋果片和約10g蘭姆葡萄乾，再放進烤箱，用180℃將蘋果烤熱後取出，放置於披薩盤上，可用披薩滾輪切刀分切6～8等分或附上滾輪刀。

4 最後撒上糖粉和杏仁片即可上餐。

開店TIPS

煮焦糖肉桂蘋果，建議先從小份量開始操作，等熟悉後再慢慢加大份量，比較不容易失敗。

parma ham carbonara pasta

帕馬火腿
培根蛋汁麵

建議附餐：湯品、麵包、沙拉、飲品

建議售價：260/份 ● **材料成本**：80/份 ● **營收利潤**：180/份

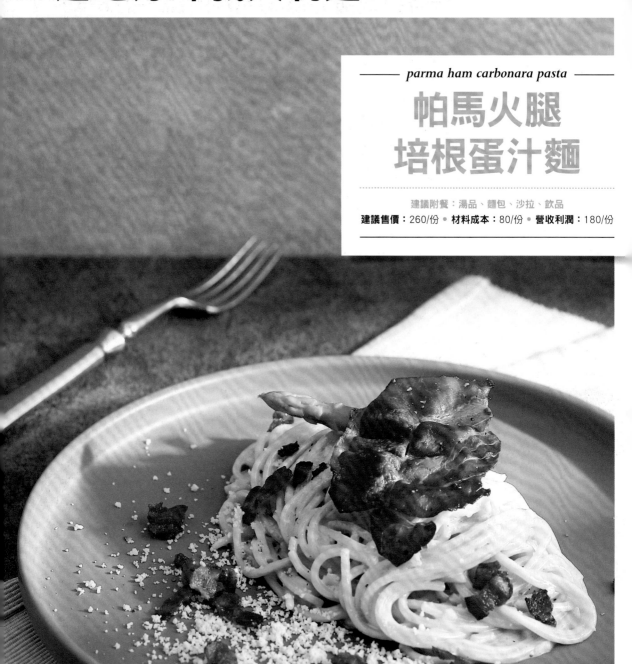

材料（份量：1人份）

A 義大利直麵(Spaghetti)……150g
培根……60g
帕馬火腿……1片
洋蔥……20g
小蘆筍……3支
雞高湯……80cc 作法見P102
橄欖油……30cc
B 蛋黃……1顆
帕馬森起司……適量

調味料

黑胡椒碎……少許
白酒……20cc
動物性鮮奶油……100cc
鹽……少許

營業前準備

1 雞高湯製作。
2 培根切小丁；洋蔥去皮後切碎；小蘆筍切段備用。
3 煮一鍋滾水，放入1大匙鹽（份量外），水滾後放射狀放入義大利麵，用中火煮約7～8分鐘，煮熟後撈出，瀝乾備用。

點餐後製作

1 準備平底鍋，開小火加熱，放入橄欖油、培根丁和帕馬火腿，用中火煎至酥脆後取出備用。

2 利用同一個鍋子，開小火，放入洋蔥碎炒香後，加入黑胡椒碎拌炒一下，再倒入白酒嗆出香氣後，加入小蘆筍略炒一下。

3 倒入雞高湯和鮮奶油，轉中火煮滾後，放入義大利直麵拌炒一下充分吸收醬汁。

4 加鹽調味，熄火，等略微降溫後，加入蛋黃和刨入帕馬森起司，充分攪拌均勻使蛋黃、起司均勻沾裹在麵條上。
Point：加入蛋黃時間點要注意，必須等鍋中溫度降溫後才能倒入，不然炒出來的蛋汁麵裡會有熟成的蛋黃出現。

5 盛盤，放上酥脆培根丁和帕馬火腿，可再刨上帕馬森起司，取1支蘆筍插上裝飾即可上餐。

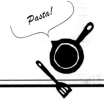

spaghetti with clam and garlic olive oil

香蒜蛤蜊
義大利麵

建議附餐：湯品、麵包、沙拉、飲品

建議售價：280/份 • **材料成本**：90/份 • **營收利潤**：190/份

材料（份量：1人份）

義大利直麵(Spaghetti)……180g

大蒜……5顆

乾辣椒……2條

大蛤蜊……12顆

小番茄……6顆

雞高湯……80cc 作法見P102

九層塔……5片

橄欖油……30cc

調味料

白酒……20cc

鹽……少許

黑胡椒碎……少許

營業前準備

1 大蛤蜊泡鹽水一夜，吐砂備用。

2 雞高湯製作。

3 大蒜去皮後切片；乾辣椒切片；小番茄切對半；九層塔切絲備用。

4 煮一鍋滾水，放入1大匙鹽（份量外），水滾後放射狀放入義大利麵，用中火煮約7～8分鐘，煮熟後撈出，瀝乾備用。

Point：煮義大利麵加鹽，可讓義大利麵入味。煮熟的時間可參考外包裝標示，每家不太一樣。

點餐後製作

1 平底鍋放入橄欖油20cc，將鍋子傾斜一邊讓油集中，放入大蒜片，開小火加熱爆香。

Point：蒜片易焦要冷鍋冷油，放入蒜片再開火慢慢加熱，比較容易掌握蒜片的溫度。

2 加入乾辣椒片和大蛤蜊，倒入白酒嗆出香氣，蓋上鍋蓋至蛤蜊煮熟，再加入小番茄拌炒一下。

3 續倒入雞高湯，轉中火煮滾後，放入義大利麵拌炒一下充分吸收醬汁，再加入九層塔絲拌炒一下。

Point：
・白酒入菜主要是希望利用葡萄酒微酸的氣味，讓味道更有層次。
・蓋上鍋蓋可利用水蒸氣加熱燜蛤蜊，使其開口，待蛤蜊熟後先把蛤蜊取出，避免煮過久太老。

4 加入鹽和黑胡椒碎調味，熄火，淋上橄欖油10cc後盛盤，最後放上蛤蜊即可上餐。

Point：蛤蜊本身有鹹味，所以味道夠鹹就不用加鹽。

開店TIPS

☐ 義大利麵可以一次多煮一些冷藏保存，點餐後再加料烹煮，以節省烹煮時間，增加上餐速度。但台灣人不喜歡吃半熟麵，所以麵體需要煮到9分熟或全熟。

☐ 義大利麵的種類很多，適合的烹調口味也不一樣。
直麵：適合各種醬汁，用途最廣泛。
寬麵：因可吸附較多醬汁，適合較重口味的醬。
筆尖麵：因為中空容易附著豐富的醬汁，適合焗烤等各種料理。

spaghetti bolognese

波隆那
番茄肉醬麵

建議附餐：湯品、麵包、沙拉、飲品

建議售價：260/份 • **材料成本：**80/份 • **營收利潤：**180/份

材料（份量：1人份）

義大利直麵(Spaghetti)180g、大蒜2顆、洋蔥30g、雞高湯80cc `作法見P102`、九層塔5片、帕馬森起司粉適量、橄欖油30cc

調味料

番茄肉醬150g `作法見P226`、鹽少許、黑胡椒碎少許

營業前準備

1 雞高湯和番茄肉醬製作。

2 大蒜和洋蔥去皮後切碎；九層塔洗淨後瀝乾備用。

3 煮一鍋滾水，放入1大匙鹽（份量外），水滾後放射狀放入義大利麵，用中火煮約7～8分鐘，煮熟後撈出，瀝乾備用。

點餐後製作

1 準備平底鍋，開小火加熱，放入橄欖油、大蒜碎和洋蔥碎炒香。

2 倒入雞高湯、番茄肉醬和九層塔，轉中火煮滾後，放入義大利直麵拌炒一下充分吸收醬汁。

3 加鹽和黑胡椒碎調味，熄火，盛盤，撒上帕瑪森起司粉，放上燙熟龍鬚菜裝飾即可上餐。

開店TIPS

好吃的肉醬不管是搭配千層麵、拌炒義大利麵，或者配上包餡麵餃，總能充分展現簡單平實的美味，也可做成上述的料理，讓肉醬多次運用，創造營利效果。

義大利肉醬發源自波隆那，食譜可追溯到18世紀末，不過食材跟現在大家認知的有些差異。當時用小牛肉、義大利培根、奶油及蔬菜切碎，用奶油把小牛肉炒至變色，加入肉高湯及其他醬汁，蓋上鍋蓋慢火燉煮而成。而現在用牛絞肉加上豬絞肉、培根和蔬菜，最後加入茄汁慢燉熬製而成。

材料（份量：1人份）

A 義大利直麵(Spaghetti)150g、冷凍白蝦6隻、大蒜2顆、蘑菇6朵、雞高湯60cc 作法見P102、新鮮巴西里1g、橄欖油30cc

B 無鹽奶油20g、檸檬皮適量、金桔1顆

調味料

番茄紅醬80g 作法見P228、鹽少許、黑胡椒碎少許

營業前準備

1 雞高湯和番茄紅醬製作。
2 冷凍白蝦退冰，挑除腸泥，洗淨備用。
3 大蒜去皮後切碎；蘑菇切片；巴西里洗淨後切碎備用。
4 煮一鍋滾水，放入1大匙鹽(份量外)，水滾後放射狀放入義大利麵，用中火煮約7~8分鐘，煮熟後撈出，瀝乾備用。

點餐後製作

1 準備平底鍋，加熱後放入橄欖油和白蝦，用中火炒至蝦肉變色後取出備用。

2 利用同一個鍋子，開小火，放入大蒜碎和蘑菇片炒香後，倒入雞高湯和番茄紅醬淹過所有食材，開中火煮滾後放入義大利直麵拌炒一下充分吸收醬汁。

3 再放入炒好的蝦子拌炒後，加鹽和黑胡椒碎調味，熄火，放入奶油攪拌均勻使醬汁乳化後盛盤。

Point：放入奶油使醬汁乳化，主要是使醬汁吃起來更加Creamy順口。

4 刨入新鮮檸檬皮，最後放上切半的金桔裝飾即可上餐。食用時擠入金桔汁。

—— shrimp spaghetti with tomato sauce ——

檸檬茄汁
鮮蝦義大利麵

建議附餐：湯品、麵包、沙拉、飲品
建議售價：280/份 ・ 材料成本：120/份 ・ 營收利潤：160/份

開店TIPS

做料理時需要用到高湯，雖可買市售高湯替代；但以開店立場，每日熬煮高湯除可提升店內料理的味道與層次，像用在炒義大利麵時，即可快速地取得高湯，增添麵的美味度。

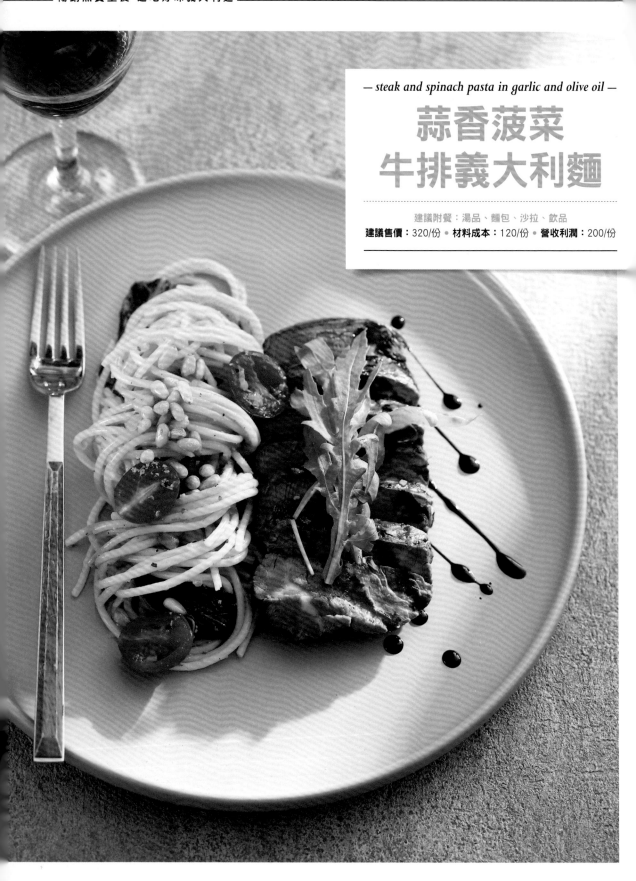

— *steak and spinach pasta in garlic and olive oil* —

蒜香菠菜牛排義大利麵

建議附餐：湯品、麵包、沙拉、飲品

建議售價：320/份 ● **材料成本：**120/份 ● **營收利潤：**200/份

材料（份量：1人份）

A 義大利直麵(Spaghetti)150g、大蒜2顆、乾辣椒1條、菠菜100g、小番茄6顆、雞高湯80cc 作法見P102 、九層塔5片、沙拉油20cc、橄欖油20cc

B 松子5g、帕馬森起司適量

C 翼板牛排1片(200g)、大蒜1顆、新鮮迷迭香1g、橄欖油約30cc

調味料

Ⓐ 蒙特婁牛排香料調味粉1g

Ⓑ 鹽少許、黑胡椒碎少許

營業前準備

材料A處理

1 雞高湯製作。

2 大蒜去皮後切片；乾辣椒切片；菠菜切段；小番茄切對半備用。

3 烤箱預熱至120℃，放入松子烘烤20分鐘至上色，取出備用。

4 煮一鍋滾水，放入1大匙鹽（份量外），水滾後放射狀放入義大利麵，用中火煮約7〜8分鐘，煮熟後撈出，瀝乾備用。

醃製翼板牛排

5 翼板牛排放室溫退冰5分鐘，用紙巾吸乾表面血水。

Point：牛排若從冰箱拿出直接下鍋，很容易外面焦，中心溫度還是冰的，所以最好是從冰箱拿出後放在室溫退冰5分鐘再用。

6 大蒜去皮後拍碎，和迷迭香、橄欖油一起醃製牛排約2分鐘，醃好馬上使用。

點餐後製作

1 準備平底鍋，加入沙拉油，將醃好的牛排撒上蒙特婁牛排香料調味粉後放入，用大火煎至兩面上色。

Point：在鍋裡倒入油，用大火預熱一下，可讓牛排表面煎出酥脆口感。

2 再和小番茄連鍋放入已預熱至180℃烤箱，烘烤約2分鐘至熟後取出，牛排靜置一下再切片備用。

Point：煎好牛排起鍋後，非常重要的步驟就是「靜置」，至少5分鐘，是讓牛排多汁的最重要祕訣，想像牛排裡面的組織是一格一格含水的小分子，像牛瘦肉裡面有70〜75%都是水分，一遇到熱，這些小分子就會緊縮，把分子裡面原本水分都推擠到牛排中心溫度較低的地方，如果這時立刻切肉，就會發現溢出非常多的血水(肉汁)。所以煎完肉以後，要放在室溫底下稍稍降溫，讓水分都回流到每一格小分子裡，這樣就可以確保吃到的牛排，每一口都含有飽滿肉汁。

3 準備平底鍋，開小火加熱，放入橄欖油、大蒜片和乾辣椒片炒香後，加入菠菜和小番茄拌炒一下。

4 倒入雞高湯和九層塔，轉中火煮滾後，放入義大利直麵拌炒一下充分吸收醬汁。

5 加鹽和黑胡椒碎調味，熄火，盛盤，再排入翼板牛排，撒上松子、刨入帕瑪森起司，並放上芝麻葉裝飾即可上餐。

開店TIPS

翼板牛排取自牛的肩胛，脂肪與肌肉的比例適中，大理石油花分布均勻，是較頻繁運動的部位，筋的分布是最少區域，而且價格合理，適合開店選用。

料理小知識

如何判斷牛排熟度呢？最簡單方法當然是直接用刀子稍微把肉切開看看。另外可使用溫度計，插至牛排中心。3分熟(Medium-Rare)溫度約為52〜56℃；5分熟(Medium)溫度約為57〜65℃；7分熟(Medium-Well)溫度約為66〜70℃；全熟(Well-Done)溫度約為71℃含以上。

材料（份量：1人份）

A 筆尖麵(Penne)……150g
　大蒜……2顆
　黑橄欖……5顆
　小番茄……6顆
　雞高湯……60cc `作法見P102`
　九層塔……5片
　橄欖油……30cc
B 無鹽奶油……20g
　醋漬鯷魚……3條
　香料麵包粉……15g

調味料

番茄紅醬……80g `作法見P228`
鹽……少許
黑胡椒碎……少許

營業前準備

1 雞高湯和番茄紅醬製作。
2 大蒜去皮後切片；黑橄欖切片；小番茄切對半；九層塔切絲備用。
3 香料麵包粉製作。
4 煮一鍋滾水，放入1大匙鹽(份量外)，水滾後放入筆尖麵，用中火煮約6～8分鐘，煮熟後撈出，瀝乾備用。

點餐後製作

1 準備平底鍋，開小火加熱，放入橄欖油、大蒜片、黑橄欖片和小番茄片炒香。

2 倒入雞高湯和番茄紅醬淹過所有食材，轉中火煮滾後，放入筆尖麵拌炒一下充分吸收醬汁。

3 加入九層塔絲拌炒一下後，加鹽和黑胡椒碎調味，熄火，放入奶油攪拌均勻使醬汁乳化後盛盤，放上醋漬鯷魚，撒上香料麵包粉即可上餐。

製作香料麵包粉

份量：350g
最佳賞味期：冷藏3天、冷凍1星期
材料：大蒜30g、新鮮巴西里100g、橄欖油120～150cc、麵包粉約200g
調味料：義大利綜合香料3g、鹽3g、細砂糖1g、黑胡椒碎1g
作法：
1 大蒜去皮；巴西里洗淨，擦乾水分後取下葉子部分。
2 巴西里葉、大蒜和橄欖油放入果汁機中絞碎，再加入所有調味攪打均勻。
3 先取一半麵包粉倒入果汁機中和其他材料攪打均勻，再慢慢混入另一半麵包粉，一邊慢慢倒入一邊慢慢攪拌均勻。
4 倒入鋼盆中，檢查是否有結顆粒，密封好放入冰箱冷藏或冷凍。

開店TIPS

　醋漬鯷魚在進口食品商店可買到，如果是長期客戶，可以談折扣。
　香料麵包粉的用途是撒在義大利麵上增加香氣。

Pasta!

penne with anchovies and tomato sauce

茄汁鯷魚
義大利麵

建議附餐：湯品、麵包、沙拉、飲品

建議售價：260/份 ● **材料成本**：80/份 ● **營收利潤**：180/份

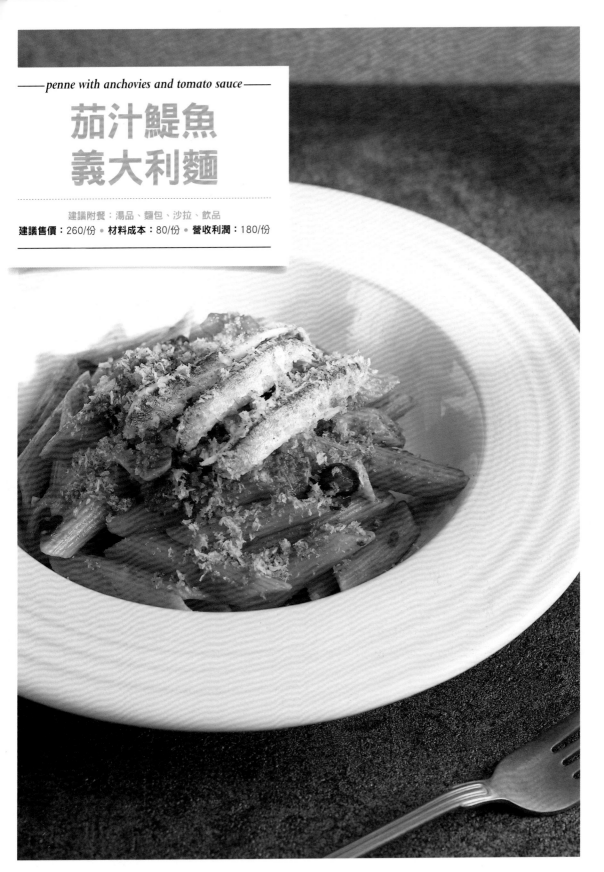

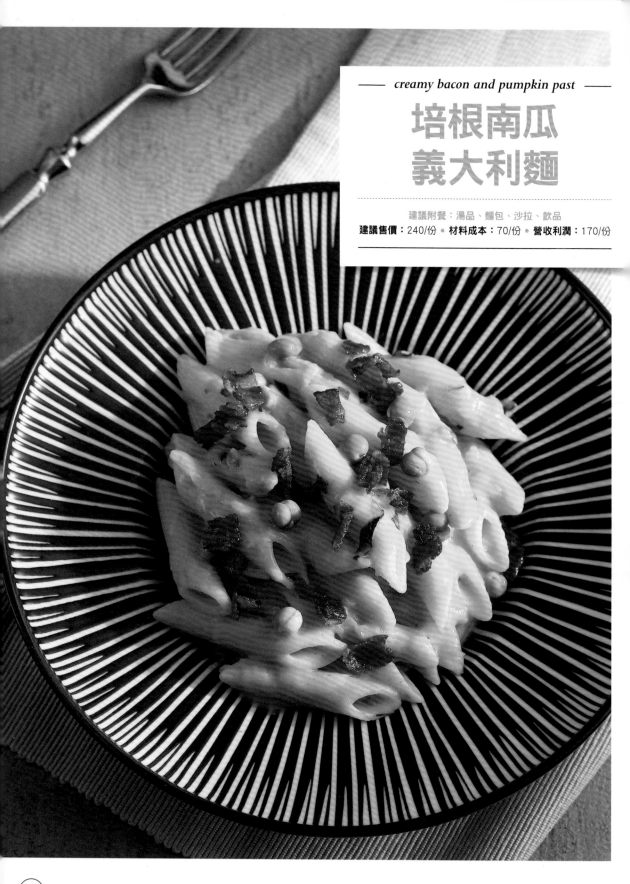

creamy bacon and pumpkin past

培根南瓜
義大利麵

建議附餐：湯品、麵包、沙拉、飲品

建議售價：240/份 ● **材料成本**：70/份 ● **營收利潤**：170/份

材料（份量：1人份）

A 筆尖麵(Penne)……180g

　　培根……2片

　　大蒜……3顆

　　洋蔥……30g

　　雞高湯……60g `作法見P102`

　　青豆仁……適量

　　九層塔……2片

　　橄欖油……30cc

B 無鹽奶油……20g

　　帕馬森起司粉……5g

調味料

南瓜醬……80g

動物性鮮奶油……20cc

鹽……少許

黑胡椒碎……少許

營業前準備

1 雞高湯和南瓜醬製作。

2 培根切小丁；大蒜、洋蔥去皮後切碎；
　 九層塔切碎備用。

3 青豆仁用熱水燙過，去皮備用。

4 煮一鍋滾水，放入1大匙鹽（份量外），
　 水滾後放入筆尖麵，用中火煮約6～8分
　 鐘，煮熟後撈出，瀝乾備用。

製作南瓜醬

份量： 大約1000g

最佳賞味期： 冷藏3天、冷凍1星期

材料： 栗子南瓜1顆（約1000g）、洋蔥1顆（約300g）、雞高湯（或蔬菜高湯）600cc

調味料： 肉桂粉3g

作法：

1 南瓜去皮，切成小丁，蒸30分鐘至熟；洋蔥去皮後切絲備用。

2 中火熱鍋，加入橄欖油，放入洋蔥絲炒香，待洋蔥絲呈透明狀不上色後，再放入熟南瓜丁炒勻。

3 加入雞高湯和肉桂粉，蓋上鍋蓋燜煮10分鐘後熄火，放涼備用。

4 使用食物調理棒或果汁機，將放涼的南瓜湯攪打成泥狀，不須調味，密封好放入冰箱冷藏或冷凍即可。

點餐後製作

1 平底鍋加熱，放入橄欖油和培根丁，用中火煎至酥脆後取出備用。

2 利用同一個鍋子，開小火，放入大蒜碎和洋蔥碎炒香。

3 倒入雞高湯、南瓜醬和鮮奶油，轉中火煮滾後，放入筆尖麵、青豆仁和九層塔碎拌炒一下充分吸收醬汁。

4 加鹽和黑胡椒碎調味，熄火，放入奶油攪拌均勻使醬汁乳化後盛盤，放上酥脆培根丁，撒上帕馬森起司粉即可上餐。

開店TIPS

製作南瓜醬以當季價格合理的品種為首選，品種差異在於香氣與甜味，因為生長環境與氣候都不相同，但顧客可以吃到不同風味的南瓜醬，也是一項特色。

材料（份量：1人份）

A 筆尖麵(Penne)150g、紐奧良風味香料
烤雞腿1隻 `作法見P195` 、小番茄6顆、
大蒜2顆、洋蔥約30g、雞高湯60g
`作法見P102` 、沙拉油20cc、橄欖油20cc

B 雙色起司絲60g、帕瑪森起司粉適量

調味料

羅勒青醬80g `作法見P229` 、動物性鮮奶油
60cc、鹽少許、黑胡椒碎少許

營業前準備

1 醃製紐奧良風味香料烤雞腿。
2 雞高湯和羅勒青醬製作。
3 小番茄切對半；大蒜和洋蔥去皮後切碎
　備用。
4 煮一鍋滾水，放入1大匙鹽(份量外)，
　水滾後放入筆尖麵，用中火煮約6～8分
　鐘，煮熟後撈出，瀝乾備用。

點餐後製作

1 準備平底鍋，加入沙拉油，放入醃好
　的去骨雞腿肉，用小火煎至兩面上
色，再和小番茄連鍋放入已預熱至180℃
烤箱，烘烤約6～8分鐘至熟後取出，雞腿
切片備用。

2 準備平底鍋，開小火加熱，放入橄欖
　油、大蒜碎和洋蔥碎炒香後，倒入雞
高湯、羅勒青醬和鮮奶油，轉中火煮至
滾。

3 再加入筆尖麵拌炒一下充分吸收醬
　汁，加鹽和黑胡椒碎調味後熄火，盛
入烤碗。

4 撒上雙色起司絲和帕瑪森起司粉，放
　入預熱至180℃烤箱，烘烤約6～8分
鐘至焗烤上色後取出，放上香料烤雞腿和
小番茄，最後用雪豆苗裝飾即可上餐。

— gratinated chicken penne with pesto sauce —

焗烤奶油青醬
雞腿筆尖麵

建議附餐：湯品、麵包、沙拉、飲品

建議售價：260/份 • **材料成本：**90/份 • **營收利潤：**170/份

開店TIPS | 在烤雞腿時，可以先炒好義大利麵，以加快上菜的速度。

— spaghetti with vegetable mushroom and truffle sauce —

松露野菇蔬食義大利麵

建議附餐：湯品、麵包、沙拉、飲品

建議售價：240/份 ● 材料成本：80/份 ● 營收利潤：160/份

材料（份量：1人份）

A 義大利直麵(Spaghetti)⋯⋯150g

大蒜⋯⋯2顆

洋蔥⋯⋯30g

蘑菇⋯⋯6朵

柳松菇⋯⋯50g

黃、綠櫛瓜⋯⋯30g

小蘆筍⋯⋯3支

風乾小番茄⋯⋯4個 `作法見P149`

雞高湯⋯⋯60cc `作法見P102`

橄欖油⋯⋯30cc

B 無鹽奶油⋯⋯20g

調味料

奶油白醬⋯⋯80g `作法見P230`

松露醬⋯⋯10g

鹽⋯⋯少許

黑胡椒碎⋯⋯少許

營業前準備

1 雞高湯和奶油白醬製作。

2 大蒜、洋蔥去皮後切碎；蘑菇每朵切4
等分；黃、綠櫛瓜切圓片；小蘆筍切段
備用。

3 煮一鍋滾水，放入1大匙鹽(份量外)，
水滾後放射狀放入義大利麵，用中火煮
約7～8分鐘，煮熟後撈出，瀝乾備用。

Point：煮義大利麵加鹽，可讓義大利麵入味。煮
熟的時間可參考外包裝標示，每家不太一樣。

點餐後製作

1 準備平底鍋，開小火加熱，放入橄欖
油、大蒜碎、洋蔥碎、蘑菇和柳松菇炒
香後，加入黃、綠櫛瓜和小蘆筍拌炒均勻。

2 倒入雞高湯、奶油白醬和松露醬，轉
中火煮滾後，放入義大利直麵拌炒一
下充分吸收醬汁。

3 加鹽和黑胡椒碎調味，熄火，放入奶
油攪拌均勻使醬汁乳化後盛盤，放上
風乾小番茄即可上餐。

開店TIPS

採買菇類要選擇價錢合理的，可減少成
本，風味仍不減。

香濃美味燉飯 Risotto

想要做出好吃的燉飯，使用義大利米來製作是最好的選擇，介紹義大利常見的米種。

①卡納羅利(Carnaroli)

米粒呈細長狀，內外澱粉質及澱粉醣較均勻，吸水力強，具有久煮不爛、不易黏鍋的特性，是最適合製作燉飯的米種，但因為其產量較少，所以價格會較昂貴。

②阿勃瑞歐(Arborio)

米粒較圓、短胖，澱粉質含量比一般的米高，其米心較大，吸水力稍弱，米粒較容易煮爛，煮出來的燉飯偏軟。因產地多、容易取得，是義大利燉飯中經常使用的米種，在進口超市中可購買得到。若開店有成本考量可用這個米替代。

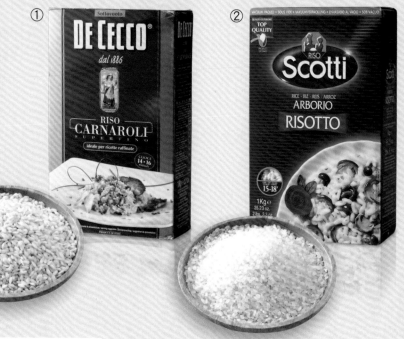

義大利米煮製

份量：10人份 ● 最佳賞味期：冷藏3天

材料： 義大利米1包(約1000g)、洋蔥200g、紅蔥頭80g、新鮮百里香3支、雞高湯約2500cc 作法見P102 、沙拉油100cc

調味料： 白酒150cc

作法

1 洋蔥、紅蔥頭去皮後切碎。

2 熱鍋，加入沙拉油，放入洋蔥碎和紅蔥頭碎，用小火炒香後，加入義大利米拌勻炒至香味出現。

Point：義大利米都是真空包裝，所以不用洗可直接使用。

3 倒入300～400cc的雞高湯，開中火拌炒煮至
沸騰，再倒入300～400cc雞高湯，放入百里
香持續攪拌炒香。

4 再倒入300～400cc雞高湯攪拌、收汁，重複
加入高湯、攪拌、收汁共5～6次，略煮義大
利米呈半熟狀態。

Point：烹煮義大利傳統燉飯需
要時間與耐心，逐次加入高湯
讓米粒吸收，直至米粒變軟，米
心仍保持嚼勁為止。

5 關火，用鋁箔紙封住
鍋面，放入已預熱至
180℃烤箱烘烤6～8分
鐘，取出。

Point：將半熟的米放至烤箱中
慢慢收汁，並煮到8分熟。

6 準備烤盤，倒出烤好的義大利米，鋪平散熱
後挑出百里香，以免過熟。

7 放涼後，均分成每份
100g，用乾淨袋子
分裝包好，放入冰箱冷
藏備用。

開店TIPS

■ 要烹飪美味道地的義大利傳統燉飯，
一定要使用義大利所出產的稻米，特
別是西北部的米。因為義大利米的
品種及栽種方式有別於其他產地的
稻米，除了米粒較大外，米粒相互摩
擦，容易釋放澱粉，可以幫助烹煮燉飯
的高湯變濃稠，另外米粒形狀也不容易
被破壞，更不會有黏成團的狀況發生。

■ 煮燉飯的較花時間，米可先煮至8分
熟，等客人點餐後再加熱，可縮短烹
煮時間，加快上餐速度。

■ 開店時要使用義大利米，台灣米煮不
出道地燉飯口感。

— mushroom chicken risotto with sesame oil —

蔥香麻油
香菇雞燉飯

建議附餐：湯品、麵包、沙拉、飲品
建議售價：280/份 ● **材料成本**：90/份 ● **營收利潤**：190/份

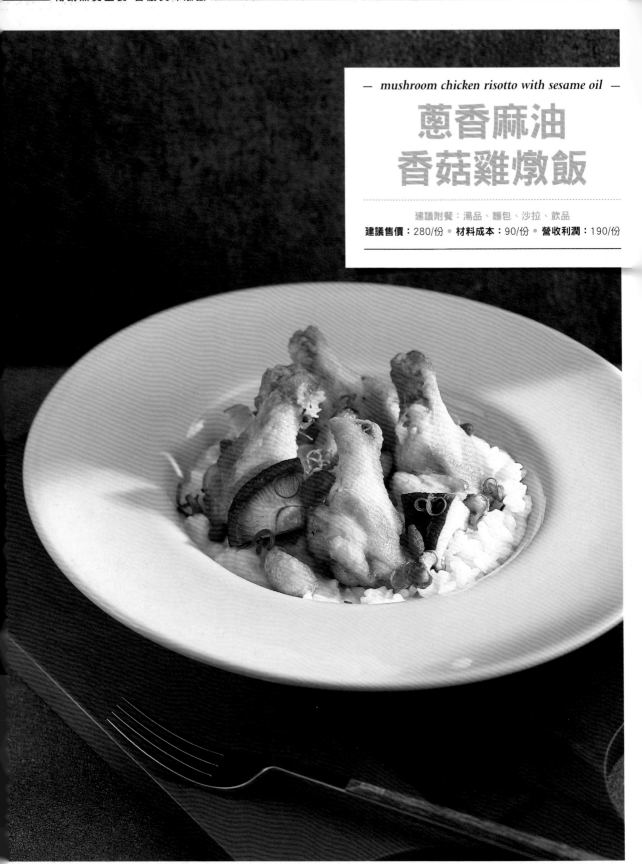

▌材料（份量：1人份）

A 熟義大利米⋯⋯100g 作法見P254

　洋蔥⋯⋯20g

　新鮮香菇⋯⋯50g

　青蔥⋯⋯30g

　無鹽奶油⋯⋯50g

　帕馬森起司粉⋯⋯20g

B 麻油雞(5人份)

　雞翅腿⋯⋯20隻

　老薑⋯⋯1支

　大蒜⋯⋯15顆

　水⋯⋯適量

　枸杞⋯⋯30g

　黑麻油⋯⋯80cc

　沙拉油⋯⋯60cc

▌調味料

Ⓐ 米酒⋯⋯200cc

　鹽⋯⋯1g

Ⓑ 鹽⋯⋯適量

▌營業前準備

製作麻油雞

1 雞翅腿洗淨；老薑切片；大蒜去皮備用。

2 熱鍋，加入黑麻油、沙拉油、薑片和大蒜，用中小火慢慢煸炒至大蒜上色，薑片邊緣呈現捲曲狀。

　Point：爆香的薑片要到外觀呈現捲曲狀，香味才會出現。

3 加入雞翅腿，轉大火，翻炒至肉色變白後，再加入米酒和蓋過食材的水及枸杞，用大火煮滾後蓋上鍋蓋轉小火，燉煮大約30～40分鐘，用肉針測試雞肉是否燉煮至軟爛，不夠則延長時間。

4 加鹽調味，放涼分裝，雞翅腿4隻一份，麻油雞高湯120cc一份備用。

材料A處理

5 義大利米煮熟備用。

6 洋蔥去皮後切碎；香菇每朵切4等分；青蔥切蔥花備用。

▌點餐後製作

1 準備平底鍋，加入奶油30g，用小火煮融後，放入洋蔥碎和香菇塊炒香。

2 加入麻油雞高湯120cc和麻油雞翅腿4隻，用中火煨煮，待雞翅腿煮熱後先取出備用。

3 再加入熟義大利米，煮滾後轉小火，加鹽調味，續煮至濃縮無湯汁後放入蔥花，關火略降溫，再加入奶油20g和帕馬森起司粉快速攪拌，使湯汁與米乳化融合不出油後盛盤。

4 最後放上麻油雞翅腿，撒上一點蔥花和枸杞裝飾即可上餐。

開店TIPS

☐ 這是一道中西合併的創意料理，如果客戶群多為親子，在麻油與米酒的添加上就必須注意，可在烹煮過程中將酒精完全蒸發掉，或以半水酒代替較為妥當。

☐ 這道選用雞翅腿，主要是烹煮容易，擺盤好看。也可以用肉質軟嫩、受歡迎的雞腿肉取代雞翅腿，料理的重點是雞腿肉要先煎至微焦，其餘作法不變，至於價錢不調漲，調整雞腿肉的數量。

☐ 若想要麻油雞的湯頭濃郁，水可以放少一點，麻油多一點，可自行調整。

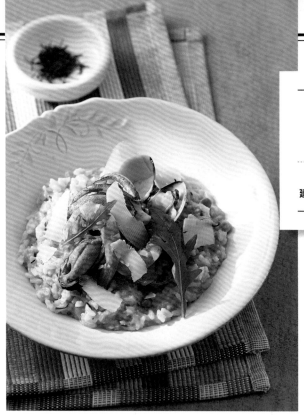

risotto alla milanese

米蘭海鮮燉飯

建議附餐：湯品、麵包、沙拉、飲品

● 建議售價：360/份 ● 材料成本：120/份 ● 營收利潤：240/份

▌材料（份量：1人份）

A 熟義大利米100g 作法見P254 、洋蔥20g、茴香頭20g、青豆仁適量、雞高湯60cc 作法見P102 、無鹽奶油50g、帕馬森起司粉20g、帕馬森起司20g

B 冷凍白蝦3隻、小卷60g、黑殼淡菜1顆、大蛤蜊2顆、橄欖油30cc

▌調味料

番紅花絲5g、白酒20cc、鹽1g、黑胡椒碎適量

▌營業前準備

1 雞高湯製作。

2 義大利米煮熟備用。

3 洋蔥去皮後切碎；茴香頭切絲；青豆仁用熱水燙過，去皮備用。

4 冷凍白蝦退冰，去頭殼、留尾，挑除腸泥後洗淨；小卷切片；淡菜洗淨；蛤蜊吐沙備用。

5 番紅花絲加入白酒浸泡約10分鐘；帕馬森起司使用削皮刀削片備用。

▌點餐後製作

1 準備平底鍋，加熱，放入橄欖油和海鮮料，用中火炒上色後取出備用。

2 利用同一個鍋子，加入奶油30g，用小火煮融後，放入洋蔥碎炒香。

3 倒入雞高湯、茴香頭絲、番紅花絲和白酒，用中火煮至沸騰後轉小火，加入熟義大利米拌炒一下充分吸收醬汁。

4 加入海鮮料和青豆仁拌炒後，加鹽和黑胡椒碎調味，關火略降溫，再加入奶油20g和帕馬森起司粉快速攪拌，使湯汁與米乳化融合不出油即可。

5 將海鮮料先挑出，燉飯盛盤後，擺上海鮮料和帕馬森起司片，最後放上芝麻葉裝飾即可上餐。

開店TIPS

■ 用白葡萄酒浸泡番紅花，可幫助提出番紅花的香氣，當番紅花顏色已經釋放在白葡萄酒中，就可以把番紅花及酒倒入燉飯中。

■ 茴香頭在大型果菜市場就可買到。

材料（份量：1人份）

熟大麥仁100g、洋蔥20g、大蘆筍3支、雞高湯150cc 作法見P102 、無鹽奶油50g、帕馬森起司粉20g、風乾小番茄5個 作法見P149

調味料

松露醬30g、鹽1g

營業前準備

1 雞高湯和風乾小番茄製作。
2 大麥仁煮熟備用。
3 洋蔥去皮後切碎；大蘆筍尾端削去硬皮，取尾端5公分切小丁，另蘆筍頭燙熟留擺盤用。

點餐後製作

1 準備平底鍋，加入奶油30g，用小火煮融後，放入洋蔥碎炒香，再加入熟大麥仁和蘆筍丁炒香。

2 倒入雞高湯，用中火煮至沸騰後轉小火，加鹽調味，續煮至濃縮無湯汁後，關火待略降溫。

3 再加入松露醬、奶油20g和帕馬森起司粉快速攪拌，使湯汁與米乳化融合不出油後盛盤。

4 最後擺上燙熟蘆筍頭和風乾小番茄，用小豆苗裝飾即可上餐。

烹煮大麥仁

份量：10人份
最佳賞味期：冷藏3天
材料：大麥仁600g、水600cc
作法：

1 大麥仁洗淨，泡水30分鐘後瀝乾，另外加水，放入電鍋中，外鍋加2杯水，電鍋跳起後燜30分鐘，取出放涼。

2 分裝成每份120g，放入冰箱冷藏備用。

開店TIPS

☐ 粗製澱粉飲食不僅富含維生素、礦物質和膳食纖維，更可維持血糖穩定，不易囤積脂肪，是近年流行的潮流，加入無肉料理菜單可增加客群，提供蔬食族群的另一種選擇。

☐ 大麥仁與湯汁濃縮時，若太乾可加一點雞高湯調整稠度。

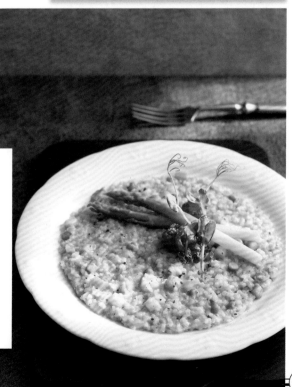

—— truffle and asparagus barley risotto ——

松露蘆筍 大麥燉飯

建議附餐：湯品、麵包、沙拉、飲品
建議售價：240/份 • 材料成本：80/份 • 營收利潤：160/份

▌材料（份量：1人份）

A 熟義大利米100g `作法見P254`、洋蔥20g、培根2片、雞高湯60cc `作法見P102`、青豆泥80g、無鹽奶油50g、帕馬森起司粉20g、帕馬森起司適量

B 炸豬排(10人份)
里肌肉2kg、大蒜10顆、新鮮迷迭香5支

C 裹料
高筋麵粉200g、雞蛋4顆、麵包粉200g

▌調味料

Ⓐ 白酒30cc、鹽1g、黑胡椒碎適量
Ⓑ 白酒120cc、義大利綜合香料15g、鹽約15g、黑胡椒碎10g

▌營業前準備

醃製豬排

1 里肌肉切每片200g，共10片，洗淨瀝乾備用。

2 大蒜去皮，拍碎備用。

3 準備大鋼盆，放入里肌肉片、大蒜碎、迷迭香、調味料Ⓑ的白酒和義大利綜合香料抓拌均勻，再加入鹽和黑胡椒碎調味，放入冰箱冷藏，醃製1天備用。

材料A處理

4 雞高湯和青豆泥製作。

5 義大利米煮熟備用。

6 洋蔥去皮後切碎；培根切小丁狀備用。

製作青豆泥

份量：約15人份
最佳賞味期：冷藏2天、冷凍1星期
材料：洋蔥150g、冷凍青豆仁1kg、冷凍燙熟菠菜300g、橄欖油60cc、雞高湯(或蔬菜高湯)約300~400cc
作法：

1 洋蔥去皮後切絲；冷凍青豆仁和冷凍菠菜退冰備用。

2 中火熱鍋，加入橄欖油，放入洋蔥絲炒香，待洋蔥絲呈透明狀不上色後，放入青豆仁和菠菜拌炒均勻。

3 加入雞高湯(或蔬菜高湯)，蓋上鍋蓋燜煮10分鐘後熄火，放涼備用。

4 使用食物調理棒或果汁機，將放涼的青豆菠菜湯攪打成泥狀，不須調味，密封好放入冰箱冷藏或冷凍保存即可。

▌點餐後製作

1 將麵粉、蛋液和麵包粉分別放在三個鋼盆中，豬排依序沾裹上一層麵粉、蛋液和麵包粉。

2 放入燒熱至160℃炸油中，用中火炸3~5分鐘至熟透並金黃酥脆後撈出，瀝乾油後切條備用。

3 準備平底鍋，加入奶油30g，用小火煮融後，放入洋蔥碎和培根丁炒香，再倒入白酒嗆出香氣。

4 倒入雞高湯和熟義大利米，用中火煮至沸騰後，加入青豆泥拌勻，再度煮滾後轉小火，加鹽和黑胡椒碎調味，續煮至濃縮無湯汁後，關火略降溫。

5 再加入奶油20g和帕馬森起司粉快速攪拌，使湯汁與米乳化融合不出油後盛盤。

6 最後擺上炸豬排，刨上帕馬森起司粉即可上餐。

開店TIPS

☐ 炸豬排需依序厚薄大小來調整炸油的溫度及油炸的時間。

☐ 若沒有新鮮的迷迭香可以不要放，但不行替換成乾燥的，燉飯的味道會不一樣。

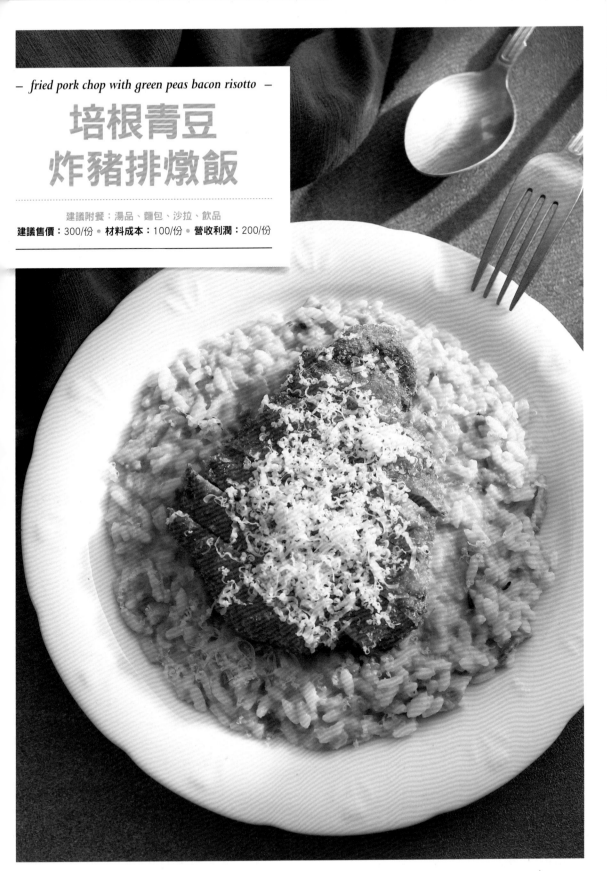

— fried pork chop with green peas bacon risotto —

培根青豆
炸豬排燉飯

建議附餐：湯品、麵包、沙拉、飲品

建議售價：300/份 ● **材料成本**：100/份 ● **營收利潤**：200/份

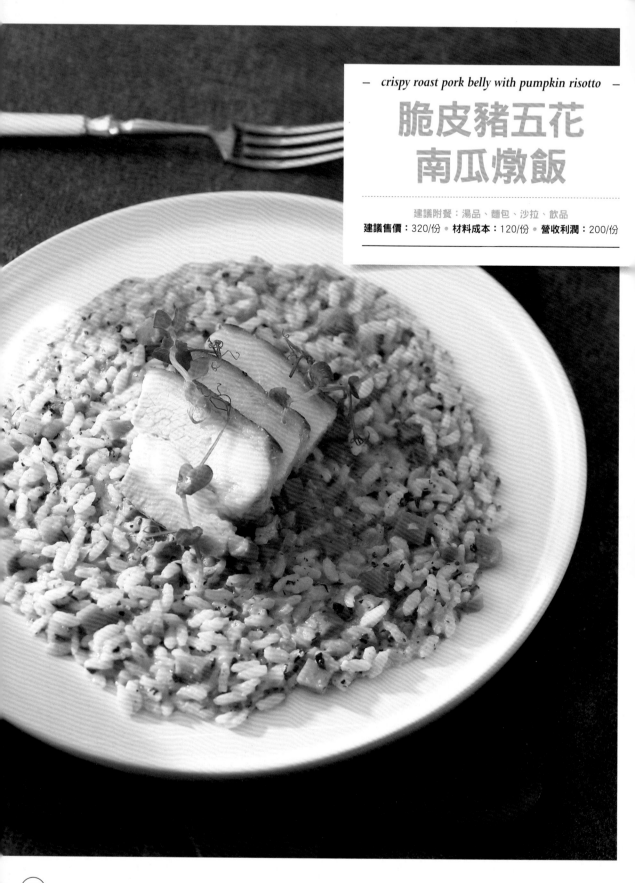

crispy roast pork belly with pumpkin risotto

脆皮豬五花
南瓜燉飯

建議附餐：湯品、麵包、沙拉、飲品
建議售價：320/份 ● **材料成本**：120/份 ● **營收利潤**：200/份

▎材料（份量：1人份）

A 熟義大利米……100g 作法見P254
　　洋蔥……20g
　　南瓜……50g
　　新鮮迷迭香……1g
　　雞高湯……150cc 作法見P102
　　無鹽奶油……50g
　　帕馬森起司粉……20g
B 啤酒燉豬五花(10～12人份)
　　豬五花肉……3kg
　　洋蔥……1顆
　　紅蘿蔔……1條
　　西洋芹菜……2支
　　大蒜……6顆
　　月桂葉……4片
　　新鮮百里香……5g
　　黑麥啤酒……1罐(700cc)

▎調味料

Ⓐ 水……1000cc
　細砂糖……80g
　鹽……40g
　八角……10g
　杜松子(需壓平)……10g
　白胡椒粒……10g
　香菜籽……10g
Ⓑ 白酒……30cc
　鹽……1g
　黑胡椒碎……適量

▎營業前準備

製作啤酒燉豬五花

1 調味料Ⓐ混合拌勻成鹽滷水。

2 將豬肉用鹽滷水醃泡一夜後，滾水燙5分鐘撈起備用。
　　Point：鹽滷水及煮肉的水都只需要淹過豬肉就好，不須加太多。

3 將洋蔥、紅蘿蔔和西洋芹菜切塊後放入湯鍋，倒入蓋過所有食材的水量，再放入大蒜、月桂葉和百里香，用大火煮滾後轉小火，放入豬肉燙煮約40分鐘。

4 再倒入啤酒煮10分鐘，用肉針測試豬肉

是否燉煮至軟爛，不夠則延長時間，撈出豬肉放涼，可用重物壓平保持表面平整，分切成每份200～220g，包好，放入冰箱冷藏或冷凍備用。

材料A處理

5 雞高湯製作。

6 義大利米煮熟備用。

7 洋蔥去皮後切碎；南瓜去皮後切小丁狀；迷迭香切碎備用。

▎點餐後製作

1 將啤酒燉豬五花肉放在烤盤上，放入已預熱至180℃烤箱烘烤10分鐘，取出，放入平底鍋，用小火將豬肉四面連表皮乾煎至脆皮後，切厚片備用。

2 準備平底鍋，加入奶油30g，用小火煮融後，放入洋蔥碎和南瓜丁炒香，再加入迷迭香碎、白酒繼續炒香。

3 倒入雞高湯和熟義大利米，用中火煮至沸騰後轉小火，加入鹽和黑胡椒碎調味，續煮至濃縮無湯汁後，關火略降溫，再加入奶油20g和帕馬森起司粉快速攪拌，使湯汁與米乳化融合不出油後盛盤。

Point：
・略降溫才可以加奶油，是因為奶油遇高溫會無法乳化，直接就會變成奶水、油脂分離，會使燉飯看上去很油。
・最後加入奶油和帕馬森起司粉，使湯汁與米乳化融合不出油，還可增加燉飯的香氣。

4 最後擺上切片豬五花，用小豆苗裝飾即可上餐。

開店TIPS

☐ 鹽滷水能用在任何肉品醃製上，可幫助表裡快速入味，在烹煮上也比較容易保留肉汁。另外，鹽滷水須依照比例增減。

☐ 新鮮百里香若買不到，也不可用乾燥的代替，因為味道會不一樣。

▌材料（份量：1人份）

熟義大利米100g `作法見P254`、冷凍白蝦5隻、洋蔥20g、乾辣椒5g、雞高湯60cc `作法見P102`、青豆仁適量、橄欖油30cc、無鹽奶油50g、小豆苗適量、帕馬森起司20g

▌調味料

番茄紅醬80g `作法見P228`、鹽1g、黑胡椒碎適量

▌營業前準備

1 雞高湯和番茄紅醬製作。
2 義大利米煮熟備用。
3 冷凍白蝦退冰，去頭殼、留尾，挑除腸泥後洗淨備用。
4 洋蔥去皮後和乾辣椒分別切碎；青豆仁用熱水燙過，去皮備用。

▌點餐後製作

1 平底鍋加熱，放入橄欖油和白蝦，用中火炒至蝦肉變色後取出備用。

2 利用同一個鍋子，加入奶油30g，用小火煮融後，放入洋蔥碎和乾辣椒碎炒至香。

3 倒入雞高湯和番茄紅醬，用中火煮至沸騰後轉小火，加入熟義大利米拌炒一下充分吸收醬汁。

4 加入白蝦和青豆仁拌炒後，加鹽和黑胡椒碎調味，關火略降溫，再加入奶油20g快速攪拌，使湯汁與米乳化融合不出油即可。

5 將白蝦先挑出，燉飯盛盤後，擺上蝦仁和小豆苗，最後刨上帕馬森起司絲即可上餐。

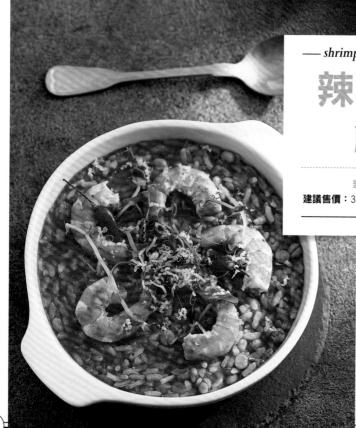

— shrimp and chili with tomato sauce risotto —

辣味番茄起司鮮蝦燉飯

建議附餐：湯品、麵包、沙拉、飲品
建議售價：300/份 ● 材料成本：100/份 ● 營收利潤：200/份

開店TIPS

使用冷凍白蝦是因為價格便宜、品質新鮮，且供貨量穩定；若無法順利取得可改用草蝦。

squid ink risotto

船釣小卷
墨魚汁燉飯

建議附餐：湯品、麵包、沙拉、飲品

建議售價：320/份 ● **材料成本：**120/份 ● **營收利潤：**200/份

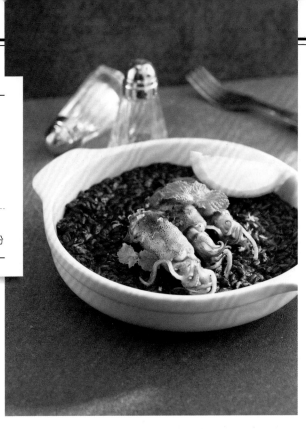

材料（份量：1人份）

熟義大利米100g 作法見P254 、小卷3隻、洋蔥20g、雞高湯100cc 作法見P102 、無鹽奶油50g、帕馬森起司粉20g、黃檸檬適量

調味料

白酒30g、墨魚汁10g、鹽1g、黑胡椒碎適量

營業前準備

1 雞高湯製作。

2 義大利米煮熟備用。

3 洋蔥去皮後切碎；黃檸檬切成半月片狀備用。

點餐後製作

1 準備一鍋滾水，放入小卷燙熟後，撈出瀝乾備用。

2 準備平底鍋，加入奶油30g，用小火煮融後，放入洋蔥碎炒香，再倒入白酒嗆出香氣。

3 倒入雞高湯和熟義大利米，用中火煮至沸騰後，加入墨魚汁拌勻，再度煮滾後轉小火，加鹽和黑胡椒碎調味，續煮至濃縮無湯汁後，關火略降溫。

4 再加入奶油20g和帕馬森起司粉快速攪拌，使湯汁與米乳化融合不出油後盛盤。

5 最後放上小卷，刨上些許黃檸檬皮，放上黃檸檬片和薄荷葉裝飾即可上餐。食用時擠入檸檬汁。

開店TIPS

現市面有販售用墨魚汁、水和鹽製成的罐頭墨魚汁，只要取適量加入飯或義大利麵中，即可做出墨魚汁口味的義式料理。

料理小知識

用墨魚汁入菜其實由來已久，成品看上去雖然是黑黑的，但是口味卻非常好。在義大利各大沿海城市都有用墨魚汁製作的菜餚。在國內也有添加墨魚汁製成的麵包、義大利麵、漢堡、烤香腸等，頗受食客喜愛。

材料（份量：1人份）

A 香米飯120g、雞高湯80cc `作法見P102`、無鹽奶油20g、帕馬森起司20g

B 雞高湯120cc、去皮花生15g、酸黃瓜3片、芥藍菜(或綠色蔬菜) 20g

C 瑪莎曼咖哩雞腿(10人份)
帶骨雞腿10隻、洋蔥1顆(約300g)、紅蔥頭100g、馬鈴薯5顆、杏鮑菇5朵、水適量、沙拉油60cc

D 乾香料
肉荳蔻6顆、肉桂2支、丁香30g、葛縷子30g

調味料

Ⓐ 瑪莎曼咖哩500g、椰奶800cc、羅望子醬150g、魚露50cc、細砂糖150g

Ⓑ 鹽15g

營業前準備

製作瑪莎曼咖哩雞腿

1 將材料**D**的乾香料放入預熱至160℃烤箱烘烤5分鐘至香氣出來，取出備用。
Point：放香料時要注意，不可以用生的香料，一定要烘烤過才能帶出香味。

2 將雞腿放入滾水中汆燙，去除雜質後洗淨備用。

3 洋蔥和馬鈴薯去皮後切塊；紅蔥頭去皮後切片；杏鮑菇切塊備用。

4 熱鍋，加入沙拉油，開小火，放入洋蔥塊、紅蔥頭片炒香後，加入瑪莎曼咖哩和椰奶100cc拌炒出香氣。

5 再加入馬鈴薯塊、杏鮑菇塊和雞腿，拌炒至雞腿呈半熟狀，加入羅望子醬，再倒入蓋過所有食材的水量，開中大火煮滾後轉小火慢慢燉煮約20～30分鐘，煮到馬鈴薯熟透。

6 起鍋前，加入剩餘椰奶、魚露和糖拌勻即可，放涼後分裝。

材料A處理

7 跟白米飯煮法一樣，把香米飯煮熟保溫備用。

8 雞高湯製作。

9 芥藍菜洗淨，瀝乾備用。

點餐後製作

1 雞高湯煮熱，放入一份咖哩雞腿煮熱後，再加入去皮花生、酸黃瓜，小火煮至花生熟透，取出雞腿切半後盛盤。

2 芥藍菜用滾水燙熟，加鹽調味，放在瑪莎曼咖哩雞腿上。

3 煮好的香米飯加入雞高湯煮滾後，加入奶油和帕馬森起司粉快速攪拌，使湯汁與米乳化融合不出油即可。

4 將奶油香米飯盛盤，可放櫛瓜片、紅蘿蔔片裝飾，附上瑪莎曼咖哩雞腿即可上餐。

開店TIPS

☐ 瑪莎曼咖哩雞腿煮完後放隔日再使用，雞肉與香料會更融合，味道會更加溫順。包裝時注意，雞腿需要連醬一起包入。

☐ 青菜要點餐後再燙熟，不要煮好放涼再用，現煮比較好吃。

料理小知識

泰式咖哩有南北差異，北部口味較重，南部嗜甜，而瑪莎曼咖哩則是南部最家常咖哩的代表。南部咖哩喜歡加椰漿降低辛味，還會加入羅望子汁及魚露等，讓它有鹹鮮味道，甚至會加入棕櫚糖，增添咖哩的甜味。在台灣，椰漿和棕櫚糖較不易取得，所以用椰奶和細砂糖即可。

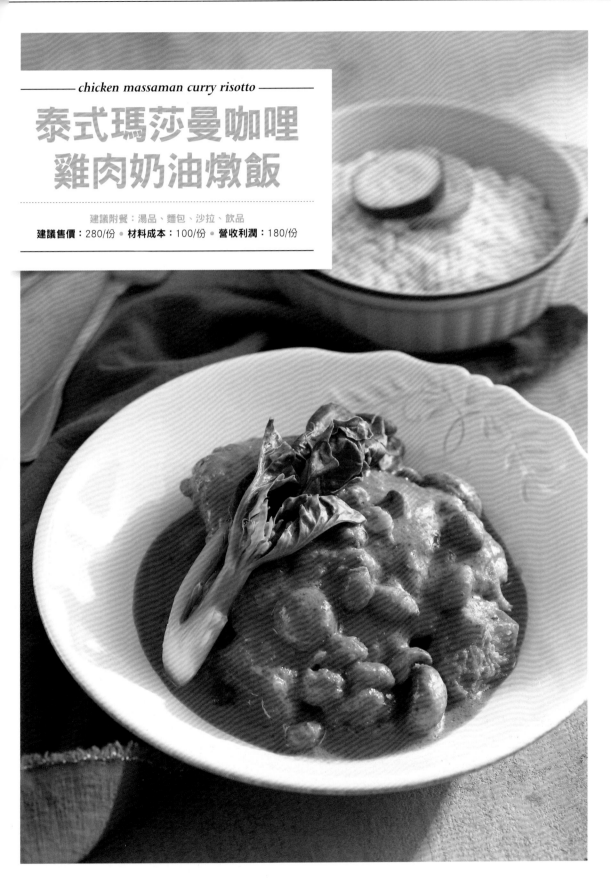

chicken massaman curry risotto

泰式瑪莎曼咖哩
雞肉奶油燉飯

建議附餐：湯品、麵包、沙拉、飲品

建議售價：280/份 ● **材料成本**：100/份 ● **營收利潤**：180/份

▌材料（份量：1人份）

A 熟義大利米100g `作法見P254`、洋蔥20g、
雞高湯60cc `作法見P102`、無鹽奶油50g、
帕馬森起司粉20g、松子5～10g

B 煙燻鮭魚3片

▌調味料

白酒30cc、羅勒青醬80g `作法見P229`、鹽
1g、黑胡椒碎適量

▌營業前準備

1 雞高湯和羅勒青醬製作。
2 義大利米煮熟備用。
3 烤箱預熱至120℃，放入松子烘烤20分
鐘至上色，取出備用。
4 洋蔥去皮後切碎備用。

▌點餐後製作

1 準備平底鍋，加入奶油30g，用小火煮
融後，放入洋蔥碎炒香，再倒入白酒
嗆出香氣。

2 倒入雞高湯和熟義大利米，用中火煮
至沸騰後，加入羅勒青醬拌勻，再度
煮滾後轉小火，加鹽和黑胡椒碎調味，續
煮至濃縮無湯汁後，關火略降溫。

3 加入奶油20g和帕馬森起司粉快速攪拌，
使湯汁與米乳化融合不出油後盛盤。

4 最後放上煙燻鮭魚，用噴火槍炙燒上
色，撒上松子，放上芝麻葉和食用花
裝飾即可上餐。

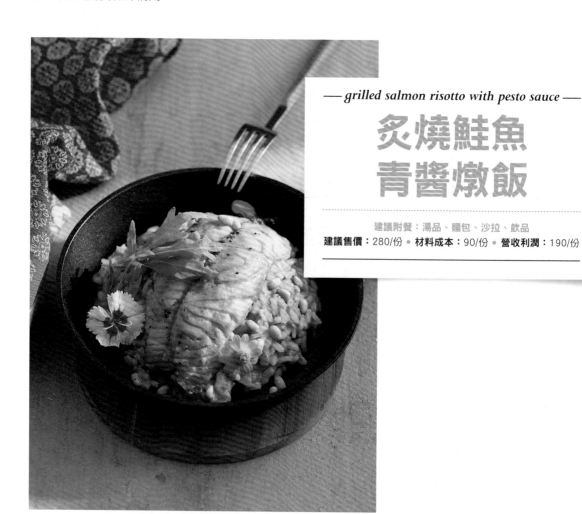

— grilled salmon risotto with pesto sauce —

炙燒鮭魚
青醬燉飯

建議附餐：湯品、麵包、沙拉、飲品
建議售價：280/份 • 材料成本：90/份 • 營收利潤：190/份

HERSHEY'S

暖————心

HERSHEY'S SYRUP SPECIAL DARK

HERSHEY'S COCOA 100% CACAO NATURAL UNSWEETENED

THL

臨餐飲事業群　台北市104南京東路三段70號四樓　消費者服務電話:0800-095-555　www.thl.com.tw

老爸咖啡
LE BAR COFFEE

老爸咖啡成立於西元1988年，至今已超過三十年的歷史。

主營歐洲系商品，2015年引進義大利咖啡拉花認證系統──

LAGS (Latte Art Grading System) 增添軟實力。

多元化發展，引進韓國雪花冰機，

並請法國主廚研發正宗比利時鬆餅配方，

深受大人小孩的喜愛。

(02) 25501831

台北市大同區塔城街64號3樓

官網　　　　fb